華裔美術選集（IV）

梅墨生

藝術家出版社

作者簡歷
錢陳翔

錢陳翔，藝術活動策劃人、經紀人、設計學（策展研究）博士、助理教授、廈門大學藝術學院藝術管理教研室主任、中國傳媒大學文化發展研究院特聘行業碩士生導師、華僑博物院特聘策展人、中國國家畫院梅墨生工作室特聘策展人、兩岸和平文化藝術聯盟海西分會秘書長。主編有《當代風雅——梅墨生詠四十書家詩書法作品集》（廈門大學出版社），參與編著有《于右任墨蹟選》（西泠印社出版社），《傳世丹青首屆全國中國畫名家學術邀請展作品集》（中國美術出版社）等數十本書畫叢書。策劃了「中法建交 50 周年系列活動之梅墨生從容中道詩書畫巡迴展」（巴黎中國文化中心主辦），「當代風雅——梅墨生詠四十書家詩書法展」（鎮江博物館、華僑博物院、中國國家畫院、中國書法院主辦），「素以為絢——王來文白描藝術作品展」（中國美術家協會主辦）等數十場國際、國家級重要展覽。主持有《近現代名家書法展》、《民間信仰的文化沉積》等 6 項重要課題，在美術、音樂、經濟類核心期刊發表有數十篇學術論文。

華裔美術選集（IV）

梅墨生

梅墨生簡歷

　　梅墨生，1960 年生於河北，號覺予、覺公，齋號化蝶堂、一如堂。文化學者、書畫家、太極拳家。中國國家畫院研究員、國家一級美術師、中國美術學院、北京大學藝術學院、北京大學書法藝術研究所、清華大學美術學院、廈門大學藝術學院、北京中醫藥大學國學院、台灣藝術大學、台灣大同大學等海內外高等院校客座教授、研究員。

　　中國美術家協會會員，中國書法家協會會員，中華詩詞學會會員，中國武術七段，北京吳式太極拳協會副會長，武當拳法研究會顧問，中國文化評論家協會理事，海峽兩岸關係協會書畫交流分會創會理事，中國畫學會理事、理論委員會委員，民盟中央文化委員會委員，杭州黃賓虹學術研究會名譽會長，文化部國家藝術科研課題項目評審專家，中國文物學會特聘專家，榮寶齋畫院特聘專家。

　　書畫受業於宣道平、李天馬、李可染先生，太極拳師承李經梧先生，內丹學、道學師承於胡海牙先生。曾任教於中央美術學院中國畫系、原中國國家畫院理論研究部副主任。出版有《中國書法全集・何紹基卷》、《書法圖式研究》、《中國人的悠閒》、《精神的逍遙——梅墨生美術論評集》、《現代書畫家批評》、《藝道說文》、《大家不世出——黃賓虹論》、《一如詩詞》、《中國書法賞析叢書》、《中國名畫家全集——李可染》、《山水畫述要》、《中國名畫家全集——吳昌碩》、《中國名畫家精品集——梅墨生》、《中國名畫家全集——虛谷》、《大道顯隱——李經梧太極人生》等數十本專著；發表《談八大山人》、《文人遺韻：蒲華、吳昌碩的寫意藝術》、《太極拳理與太極拳境界》等數十篇學術論文；在中國美術館、河北省博物館、廣東省美術館、浙江省美術館，意大利、法國、韓國、新加坡、台灣等國家與地區舉辦了數十場個人展覽；其作品數十次入選國際、國家級大展或獲獎，被人民大會堂、中南海、釣魚台國賓館、毛主席紀念堂、奧林匹克藝術中心、韓國首爾中國文化中心、德國專業畫家協會、意大利藝術研究院、泰國曼谷中國畫院等機構收藏。

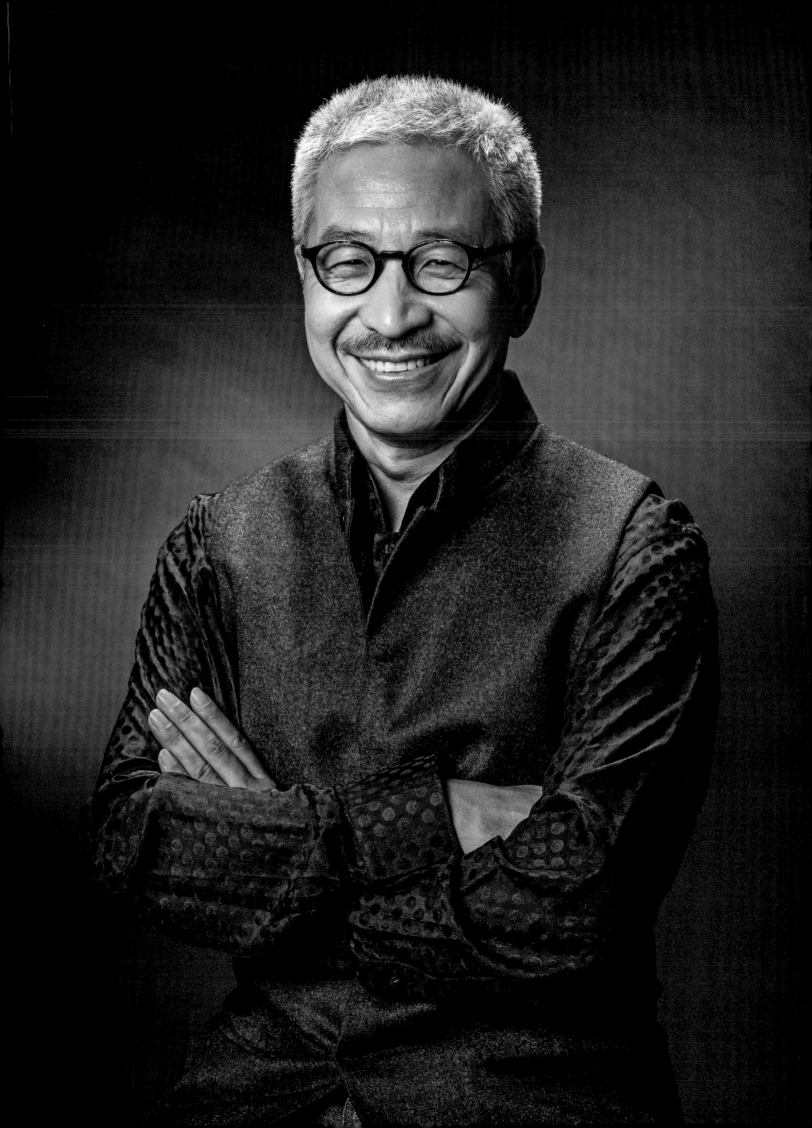

序一

　　書畫筆墨是東亞文化的精神焠鍊，藝術價值之核心體現，古時中國文人傳統以詩、書、畫「三絕」自期，而中國書畫家梅墨生，可謂當代人物延續此文人氣韻的傑出實踐者。藝術家出版社《華裔美術選集》繼常玉、朱德群、潘玉良之後，第四部推出梅墨生的個人畫歷、各家評論以及作品選介，提供給讀者深入認識這位集聚中華文化於一身的當代大師。

　　編著者錢陳翔首先廣集諸家學者的專論文章，從各方觀點切入評介梅墨生其人與其作；北京大學哲學系教授朱良志，從與梅墨生交往言談中對於梅墨生作為書畫藝術家所抱持的「從容中道」，闡述其創作的藝術思維與生命能量；中華海峽兩岸文化資產交流促進會副理事長莊伯和，一方面點出其內在的文人本質，以及他對中國傳統書畫藝術變遷的關注，另一方面從梅墨生的創作內涵評析他的作品美學與畫藝主張；亦為書法家的臺灣明道大學講座教授杜忠誥，更稱梅墨生為當今藝壇奇才，談論其習藝背景，能知他所學既博且廣，持續累積中華文化造詣為個人涵養，因此筆墨中帶有儒、釋、道的哲學高度；中國書法家協會副主席言恭達則指其意志態度之堅定，能海納博雜學問而化為自身所用，開創個人獨具的思想境地與格局。

　　接著為回顧梅墨生的藝路歷程乃至現在的成就，能知梅墨生筆墨精實的功力和深厚的文化底蘊之源，也因其個人心性培養出的文化意識，除了自身的藝術提煉，梅墨生也積極追求中國書畫的發展現況，研讀美術理論，參與學術活動，甚至撰文評述，例如，梅墨生曾於 2014 年在《藝術家》雜誌連載「水墨藝術」專欄，專文探討其向來所尊崇的黃賓虹的繪畫實踐，亦出版過多部文集。此外，本書將梅墨生的作品分為書法，山水、花卉、寫生三類繪畫主題，最後則選集梅墨生於 2014 年來臺數月有感而發的詩作，探知梅墨生的創作脈絡和胸中意境的具體結晶。

書法的本質除了帶有抽象美感，更表現出書家的性格，象徵書家本人的學養與情懷；文人繪畫的創作痕跡也在揮毫間表露個人的才學與人格，兩者皆為內在精神特質的外在表現。梅墨生的字畫抒發自我心性與其心靈意韵，其翰墨風格精鍊，也可看出他多年畫意的反璞歸真，映照出其內心世界的嚮往境地。他亦諳太極拳、中醫理論、下棋，可謂允文允武，意念相通，充分表現出中國文化傳統追求內在修為的處世哲學。

梅墨生透過詩書畫以求道，從生活中錘鍊生命質地，沉靜淡泊，含光曖曖，筆墨藏鋒，端的是當代堅守中華傳統文化的一位才學兼備的藝術家，宛如渾然大成的字畫，乃是一種文化修養的悠然闡發。透過本書的出版，令我們得以一窺梅墨生至今的藝術成就之外，更期望能從當今繁忙快速而浮動的俗世中醒覺，引領我們的內心回歸從容、樸實與自適。

藝術家雜誌社發行人

序二

在此我能列出許多不同的原因來說明梅墨生的畫作有著特別的意義。

首先，梅墨生的藝術作品非常具有代表性，這既是因為他作為一名藝術家在中國有著極高的聲譽，也是由於他在中國國家畫院及中國文化理論學術界，擔任著重要角色。

他被視為是當今中國古典藝術最具影響力的代表人物之一，曾師承於宣道平、李天馬、李可染等繪畫書法大師，不僅傳承了尊師們的教誨，並在保持其精髓的前提下加以提煉，融入個人風格。

梅墨生通過中國千年的文化底蘊表現了一種當前不受時間約束的藝術風格，他不去迎合前衛的西方現代藝術，而是去展現偉大中華傳統文化的復興：包括古典主義中的語言文字、圖像、生動流動的內心感悟與宇宙能量。

他的作品和諧地融合了寫實繪畫技巧，通過展現哲學、美學與享樂主義的歡愉，用詩意及畫面音樂感的表現手法，以自然的美麗與奧秘震撼了我們的雙眼，使我們瞭解中國道教文化與佛教禪宗的精華。

「梅墨生」這個名字的意思是「由墨而生」，就像是對他日後的水墨書法事業道路的預言。此外，他宣稱：「我小時候就愛畫畫，畫畫似乎是我的天性。」在作畫與書法時的一舉一動中，他展現出了藝術對於他來說是多麼重要的必需品。

值得一提的是，他的作品曾展出於佛羅倫斯極具紀念意義的聖十字教堂，這是一個典型的藝術彙聚中心，從喬托、布魯內萊斯基到「先賢祠」，包括米開朗基羅和伽利略。最近，我們也研究了聖十字修道院與萊奧納多·達芬奇之間的一些聯繫。

此外，我們在達芬奇和中國文化藝術兩者間明顯的複雜性與多樣性上，提前重建了他們之間的聯繫與對比：對於遠東地區、蒙古帝國與「絲綢之國」（指中原疆土）的興趣；

對風景與奇妙圖案的研究；科學、科技與日常生活的反響。

在與西方的對照中，中國文化展現出了驚人的先見之明與親和力。中國的山水畫與萊奧納多‧達芬奇的部分作品領先並啟發了印象派與塞尚，立體主義以及其他二十世紀先驅運動。

如今梅墨生的藝術還驗證了文字與圖像的關係，描繪了宇宙學。表現了字母與詩意的元素，展示了人類靈魂與智慧的跡象，透露了對現實、可見、微觀世界與宇宙的感悟，直至想像力的邏輯分析程度。構建了深度與空氣透視、自然透視和人工透視的目眩效果，以冥想的深度，概念地轉化為類推法，在感官和精神上滲透了現象世界。

人們經常頌揚「絲綢之路」的重要性。如今，梅墨生的書畫藝術以創新的方式，憑藉藝術演變中對時代、傳統與動態的感知，為不同文化及美學派別間的對話開闢了新的途徑。

達芬奇博物館館長

Direttore del Museo Ideale Leonardo Da Vinci

亞歷山大‧維宙斯

序三

　　臺灣藝術家出版社由何政廣先生於 1975 年創辦，旗下《藝術家》雜誌更是世界華人最悠久的中文藝術期刊。在 20 世紀 70 年代，兩岸藝術活動交流相對閉塞的情況下，《藝術家》雜誌為大陸藝術家瞭解世界及華人的藝文動態起到了重要的「橋樑」作用，時至今日，大陸絕大多數美術界人士對《藝術家》雜誌還有極其深刻的印象。2012 年《時尚芭莎》將《藝術家》雜誌與美國的《Art + Auction》、《Art Forum》，英國的《The Art Newspaper》、《Art Review》、《Wallpaper》等雜誌評為全球 10 大頂級藝術雜誌，《藝術家》也是亞洲唯一入選雜誌。

　　《華裔美術選集》是藝術家出版社較為重要的華人美術系列叢書，自 1995 年出版《常玉卷》以來，相繼出版了《朱德群卷》及《潘玉良卷》，在華人美術界影響巨大。2014 年，我在臺灣志生紀念館為梅墨生先生策劃了「從容中道——梅墨生詩書畫巡迴展」，經臺灣財團法人文化臺灣基金會執行長張瓊慧女士的引薦，得以拜見何政廣先生，遂邀請何先生觀展，談及我對梅墨生先生的策展及藝術出版的粗淺想法，幾番交流，收益良多，何先生也成了我的「忘年交」。而在看展之前，何先生就對梅墨生先生的著作有所瞭解，在與梅墨生先生深入交流後對其的藝術創作亦十分肯定，在何先生的支持鼓勵下，梅墨生先生的授權指導下，才有了我執筆編著《華裔美術選集——梅墨生卷》的開始。

　　梅墨生先生是中國大陸罕見的文武雙修的文化傳承者，也是兩岸的文化藝術及武術交流活動的先驅。梅墨生先生的書法作品有傳統的豐富營養，又有謝無量先生的「筆短意長」，于右任先生的「雅煉自如」，沈曾植先生的「骨力洞達」，還有李叔同大師的「平淡空靈」。其繪畫作品以傳統大寫意筆法為主，山水作品畫風不趨流俗，在簡約的畫面中呈現天地遼闊的雄渾氣象，盡顯雅致清雋之態。花卉作品看似隨意勾勒的點畫中，實則蘊含其深厚的筆墨功力及清雅的文人氣息。而極其重視寫生創作的梅先生，寫生作品並不只

是其對自然物象客觀的描摹，更是他對中國書畫高度提煉後的創作。李可染先生曾盛讚其作品筆墨大氣，張仃先生也稱其作品為最典型的文人畫，然而梅墨生先生作品集傳統文人畫之精髓外，概其書畫作品，還有一股獨特的太極氣韻，這得益於先生太極拳之功力和學養，可稱為「梅」派書畫！

《華裔美術選集——梅墨生卷》全書分為序文、專論、作品與解說、文獻資料四大版塊，特邀了海內外著名的藝評家撰寫專文，也有將許多前輩專家評點文字集結。在作品與解說部分中，盡可能的收錄梅墨生先生從藝以來各時期的書法、花卉、山水及寫生的代表作品，摘錄梅墨生先生在臺灣藝術大學客座教授時所創作的詩文。文獻資料版塊中，較完整的整理編輯了梅墨生先生的展覽及學術活動年表和生活藝術創作剪影等。此書整理編寫，歷時一年有餘，在眾多師友的幫助下，才得以出版。作為梅墨生先生的門生，又在臺灣攻讀策展方向博士，除了日常為梅先生策劃展覽之外，能在如此重要的美術叢書中編著迄今為止梅墨生先生最為完整的個人藝術檔案，對我個人而言具有非同尋常之意義，我深感榮幸！然梅先生於書、畫、評等皆是通才，又擅於詩文，於品、於德有高深的修為，其人生道路頗具傳奇色彩，想要完整的表述、呈現梅墨生先生的藝術生涯，人格魅力，實有難度。此書信息數據量大，編著過程中難免錯誤之處，敬請前輩、同道不吝賜教！

策展人、藝術經紀人、廈門大學藝術學院藝術管理教研室主任

目　錄

作品目錄

梅墨生「從容中道」說淺解

撰文／北京大學哲學系教授、博士生導師、美國紐約大都會博物館高級研究員　朱良志

　　2014年早春的一個下午，在清華大學東門外文津酒店一樓的茶室，我與當代著名畫家梅墨生先生有一次長談。茶熟香溫，溫煦的陽光從薄紗中照入，漾著一縷茶煙，我聽著坐在對面的這位老友談著畫道人生。他當時正從義大利佛羅倫斯聖十字殿堂參加他的個展歸來，還沉浸在這次交流帶給他的興奮中，我也在靜靜地分享著他的體會。我深感，數年未見，墨生兄的為人為藝為學臻於一個新的境界。這些年到國外展出可以說尋常事也，但我卻從墨生兄這次歐洲藝術的聖殿行中，看出了那種真正的藝術交流契會的精神。藝術是超越時間和國度的，藝術沒有東方和西方，只有不同表現而已。他的藝術之所以能獲得從事雕塑、油畫等西方藝術大家的共鳴，只在於他展現人生命深層的東西。這裡有悠然，也有困境；有欣喜，也有淡淡的憂傷。雅靜的氣質中，包含著深邃的生命覺解。雖然使用的藝術語言不同，但這些東西正是真正喜歡藝術的人能讀懂的。人們不光看他的畫，也看他的人，看他身上的「中國範兒」，那種為人為藝中的精氣神。

　　這次交談，使我對他念念在茲的「從容中道」說有了進一步瞭解。這可能是墨生兄藝術思想的一個標誌性觀點。去年秋天，他在廣東美術館所舉行的畫書詩巡展中，以「從容中道」為題，這次去佛羅倫斯畫展，也以「從容中道」為名。這其中包含他獨特的思考，凝聚著他的藝術智慧。這裡面也包含著接近中國藝術精髓的因素。

　　他的「從容中道」觀，妙在和合。是一種冶萬類為一爐、融藝術與人生於一體的綜合觀。作為一個畫者，不能局限於畫。就文人畫的發展歷史看，沒有一個畫家僅僅通過純粹畫藝的提升能達到崇高境界的。或者可以這樣說，在中國傳統繪畫領域中，畫就不是一種技藝，一個「行當」，它是一種生活，是人生命狀態的延伸。就像八大山人所說的，他來作畫，只是「涉事」——而不是來「創作」，更不是創作一種可以進入藝術市場的價值物。畫，是畫者的生活。梅墨生先生對此有深刻的體會，他是將詩書畫與其整個生命存在方式聯繫在一起的。作為當代一位有影響的畫家，他學植深厚，醉心儒道，又深染佛慧。他是當代國畫界為數不多的有學問的畫家，他畫中有明顯的書卷氣，有闊大的學者氣象。他兼擅多能，於道教、中醫、太極等都有很深修養。他曾經是一位中醫師，那浮沉於宇宙生長之門的醫道，在他的畫中有或明或暗的影子。他是一位有影響的太極專家，太極拳打得非常好，那一種柔功，那一番騰挪，似在他的山水花鳥中有展現。他從胡海牙大師究習道學，那清剛靜寂的道教思想，幾乎成了他的畫魂。他是一個學者，一個行者，一個藝道中人，書畫藝術與他的生活方式、行為方式融合在一起，共同創造出一種獨特的「梅家境界」。他為山水，為花鳥，為詩，為書，也學道，學醫，學太極，「梅家樹樹花」，其背後所潛藏的正是這「從容中道」的生命觀。

　　他的「從容中道」，是一種心靈頤養之道。他作畫，不光是為了給別人看的，而是為了給自己養心的。在「養眼」的形的背後是「養心」。畫就像一面鏡子，映照的是人心靈的世界。與其說他作畫是為了精研畫藝，倒不如說，他提筆染墨，幾尺宣紙展開，靜心細體，一陣揮灑，在這過程中，蓄素守中，清心靜氣，活絡其情懷，擴大其精神，進而融融與萬物相即，綽綽與天地同

流。他筆底流下的，是生命狀態的記錄，是一個世界，一個宇宙，或者一種「境界」。在這裡，一片山水就是生命脈動的外在痕跡，一朵微花也就是獨自心靈的細語。

他的「從容中道」觀，強調的是，由「中」而出。作為一個畫者，不可能心靈局促，意思淺陋，雜念多多，能在筆底的世界中大有展張。有一等之胸襟方有一等之境界，方能出一等之氣象。我注意到，作為一位國家畫院的專業畫家，墨生兄近年來，似乎不僅僅專心於畫，太極，讓他付出很多時間；讀書幾乎占去他日常生活的大半；而作詩作詞，在遊歷山川、觸動萬象中，時時而發。我覺得，這些雖非畫，又不離畫。都是在培植為畫的心胸，在為其心靈「葆光」，在為其弄筆「培氣」。雖非筆墨中事，也筆墨中斷斷不可少也。

再者，墨生兄的「從容中道」觀，還是一種陰陽協調之道。「一陰一陽之謂道」的大易精神，是他的思想的底子。故其「中道」原則，是絢爛之極歸於平淡，是崎嶇倚側中歸於平正，是高貴的尊嚴由平凡中出，是深扣人心的智慧由平和中生。就形式而言，他為畫強調，乾裂秋風，潤含春雨。焦則潤之，曲則平之，實則虛之，露則藏之……獨陽無陰，何以為畫；脫離中道，何以求生！他的「中道」，不是簡單的協調感，也不是追求簡單的平衡，而是要展現藝術內在的聯繫性、運動性，追求內在的流轉力、含蘊力。他非常贊成梁漱溟所說的，中國文化是一種內傾型的文化。他將此運用到繪畫中，他認為，文人畫之妙，大忌在外露，要有一種內傾力，要有潛氣內轉的精神。如他以太極法作圖，太極法要在松柔、松靜、松空。這是一種柔功，是一種內蘊之力，是無限的動勢，無限的連綿，是身心一如、天地一體的騰挪。何為百煉鋼，化為繞指柔。他正在這柔功中追求春花燦爛的境界。他的書法，他的繪畫，無不有這種獨特的「柔性」在。沒有大斬截，卻分明有那種無所不在的力道。

他論畫，尤推崇「平中見奇」的思想，此受到麓臺影響，又有其獨特之體會。他的畫不追求大製作，險奇鬥怪中絕跡。這裡沒有高山大壑的險奇，沒有江山萬裡的擴大，沒有深山樓閣的繁複，沒有奇花異卉的豔綽，似乎總是一灣溪水，迢迢的遠山，脈脈的波紋，蕭疏的林木，石邊的一朵小花，村前的一只獨鳥，山路上有野梅散發，雪地中一點殷紅躍出。他這裡，總是這樣平和的敘述，輕風徐徐，長河無波。在他看來，畫有奇警之思，但奇不是逞奇鬥怪，而是平中就奇，在平常中有不平常，在微小中有偉大。一朵小花也是一個圓滿俱足的世界。他的一幅畫畫「水流花開」──這是禪宗的當家境界，空山無人，水流花開，蘇軾以之為文人藝術之高致，漸江以此為《畫偈》的開篇，石濤以其為畫之極則。不是對人活動場景的厭倦，而是蕩去世俗氣，蕩去理性知識的遮蔽，讓生命徹底敞開，直接呈現生命的智慧。

我在《南畫十六觀》中談到文徵明的藝術哲學時說：「衡山將生活充分的藝術化，也在藝術中極力保持生命的情趣，蕩卻貴族氣。他在小山叢樹中安心，在山林場圃中優遊。其文雅而不風雅，清淨而不清高，遠俗而不傲世。他的藝術就像一朵自在開放的野花，而非名花異卉。」我在梅先生的作品中，看到這種精神的延續。

最後，他的「從容中道」原則中，最不可忘的是「從容」二字，此是傳統文人畫妙法的兩個關鍵字。從容者，優遊也。這是一種人與物遊的精神，是人與物共成一天的情懷。莊子說，浮游於萬物之祖，是此意；中國藝術家所說的仰觀大造，俯覽時物，也是此意（這哪里是視點的高下流昒）。畫者創造一個宇宙，一個安頓我心的宇宙，人雖未出現，在那岸邊的疏木中有見，在那小橋下的流水中有見，就在那盤旋的青藤裡，就在那高飛的雲雀中。正因有這優遊，頤養心性才有了落實；正因有這優遊，冶萬類為一爐才有可能。

梅墨生先生的「從容中道」，是和合之道，和順積中英華發外之道、陰陽協調之道，更是人心與宇宙優遊之道。我讀梅墨生之詩之書之畫，聽其清談，體其逸趣，初得其淺解，粗粗道來，向墨生兄和諸同道者求教。

梅墨生的翰墨主張與實踐

撰文／中華海峽兩岸文化資產交流促進會副理事長、財團法人台灣文化基金會董事　莊伯和

梅墨生其人

初見「梅墨生」三字，直覺是自己取名「墨生」，或以字行，以此明志？其實是少時父親作主改的，改名的理由亦非對其未來於翰墨生涯有所期待。然而，他卻在中國文化環境遭遇驚天動地的變革中，投入此道，極力維護古來翰墨傳統，也許是冥冥之中有定數吧。

梅墨生今年不過54歲，正職是「中國國家畫院研究員」；但所謂「畫家」不能概括他的身分，因為他頭銜既多，經歷豐富，著作等身。初見他本人時，從其言語舉止但覺內斂儒雅，孰知其武術、太極功夫高強，允文允武；15歲習醫，曾有臨床經驗；同時他還潛修佛法，擅長易理、圍棋、書法、詩詞文章，尤以後者創作質量驚人，可窺其「詩文書畫」一體之傳統文人本質。

由此可知他涉獵之廣，然而博學多藝，無不歸於中國文化傳統；或者我們可以說他就是一位「傳統文人」，而且不只是會畫畫寫字的文人。中國傳統文人，有從事經國濟民大業的，有修心養性追求自己理想生活境界的，這境界毋寧說是從哲學、美學、文學、藝術等各種修養來成就其「全人格」。就如同梅墨生號覺予、覺公，齋號潛淵齋、抱道堂、化蝶堂、一如堂，都反映其對中國古代道家思想之體認。

由於初識，我先從網路上讀到簡介的這一段：「喜歡讀的書：雜書。不喜歡讀的書：專業的書。讀書方法：一般的書不求甚解，不一般的書但求個解。」不禁會心一笑：文人心理！

元代趙孟頫曾經問錢舜舉什麼叫士夫畫？答曰：「隸家畫也。」意即非行家的畫，行家指職業畫家，隸（利、戾、力）家就是文人畫家，有外行、玩票的意思，強調的是業餘精神。我曾寫過一篇〈中國古代文人的藝術趣味〉，綜合為翰墨趣味、人格象徵、自然美之欣賞。簡單地說，文人嗜好，如對於藝術文物的鑑賞能力凌駕古玩專家，但自己並不去開古董店；精于盆栽、庭園藝術，卻不會自稱園藝家；甚至養魚、植蘭可能超乎從業者，但仍當做文人的一種愛好而已，亦即一種「餘技」、修心養性，或生活風韻而已。

所以畫畫好像又不是挺重要的事。例如明代文人徐渭對於自己的藝術成就，曾說：「吾書第一，詩二，文三，畫四。」把書法擺第一，畫居末；其實他的戲曲與湯顯祖齊名，但似乎不願意提。我也曾見過畫功比書法優秀的，本人卻堅持自己的書法較好，或者書法本來最接近文人本質？

就梅墨生而言，雖集各種技能於一身，對他來說卻只是各種修行的媒介，正如《莊子》謂「技進乎道」。所以我想說：梅墨生其人，是一位修道者、求道者，而畫道不過其一！

文人本質與維護傳統文化

當代中國何以產生具備如此「全方位」傳統文人素養的梅墨生？固然源於中華文化傳統的深厚根基與底蘊有以致之，但從「台灣觀點」或說是對大陸的「刻板印象」的角度視之，仍覺不可思議。

也就是說，從他的年齡對照大陸與台灣隔閡數十年，尤其在政治環境影響下的文化認知，我們不能不肯定梅墨生之為奇葩存在的意義。

目前在台灣很少有如此大聲疾呼維護傳統文化的人,過去雖然也有論爭,也有要革毛筆的命的,似乎並沒有到非常激爭的地步;台灣美術發展在「中華文化復興運動」與大陸的「文化大革命」對立時,道統、傳統文化雖有政府的加持,卻未獨擅勝場。到後來的結果,毋寧說是紅燒肉、青菜豆腐各取所好吧?

例如,1985 年行政院文化建設委員會辦了一個指標性的「台灣地區美術發展回顧」展,分「傳薪續火書畫藝術」、「新美術運動的發軔」、「團體畫會的興起」、「近代美術之發展」四單元四次展出,從挑選的展品內容看,的確傳統與新潮、中與西風格兼容。這是官方對台灣美術文化所做的首次總整理。

同 1985 年,大陸掀起被稱為「八五新潮」的現代主義美術活動,雖然前已有 1979 年點燃火種的「星星美展」,但「八五新潮」的氣勢被論者形容為「狂飆興起」、「如火如荼」,更促成了 1989 年「中國現代藝術展」的產生。

至於傳統中國書畫,由周恩來代表共產黨在 1949 年召開的第一次「中華全國文學藝術工作者代表大會」,提出了改造舊文藝的問題,翌年將中國畫列入舊文藝範疇;文代會期間第一屆全國美展上中國畫作品只有 28 件,而且幾乎沒有花鳥和山水畫,28 件比起全部 560 件展品,連零頭都不夠。此意味中國畫面臨改造的多舛歲月的開始。甚至 1974 年文革期間,大陸幾個大城市都舉辦過「批黑畫」展覽,上百位美術家被劃為「黑畫家」,使得中國畫壇一片沉寂;直到 1980 年代初才有傳統文人畫的復興。

相對在台灣這些論爭大概也不會顯得那麼激烈,所以我們幾乎很難在台灣找到像梅墨生如此維護傳統文化的實踐者、批判者。

梅墨生呼籲正視文人畫輝煌的傳統和偉大的成就,並對「八五新潮」提出這樣的看法:「一些泛泛的文人畫只是繼承了一個符號,價值確實不大,也是模式化的。至于當代,從『五四』新文化運動以來,人們對文

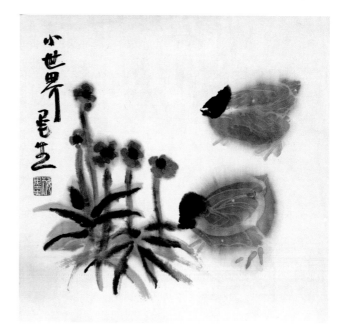

■ 小世界　34×35 cm　1994 年

人畫的批評和指責,一直到建國以後民族虛無主義的思潮,對于中國封建繪畫的革命,乃至到上世紀八十年代中期,八五新潮這種外來思潮的沖擊,對于整個中國傳統的革命,這種吶喊我覺得都帶有某種功利性,也都帶有某種盲目性,都不是很客觀公正的。這裡面有政治思潮和文化思潮的影響,有社會意識形態的左右。八五思潮認為中國畫走到窮途末路了,這是歷史的又一次重演,不過是社會和人文背景不一樣了。如果我們再度對傳統的中國畫進行否定和批判,就是又一次對中國文化傳統的否定。不知道提出這種觀點的人處于什麼樣的心理, 且說出這樣的話,這種話其實也經不住歷史的檢驗。現在,二十年過去了,中國畫是不是窮途末路了呢?沒有。儘管中國畫這一領域還存在著形形色色的問題,存在著這樣那樣的危機,但是中國畫沒有窮途末路,也沒有行將就木,還方興未艾,而且在學術和市場這兩個領域都有很強的生命力。」(《傳統的魅力》)甚至直接表明:「我反對用寫實主義、西方學院主義、抽象主義或其他主義等等方式來徹底取替、批評或是改造中國畫……」、「我認為文人畫在將來仍然有旺盛的生命力,只要中國的文化還在,中國人還在,中國文化

的脈統還在，它就不會徹底消亡。中國文人畫所標榜的以道家和儒家思想為主體，兼有佛家思想的那種意境，那種超邁的精神、空靈的氣息，它是不會過時的，它是對人類精神、對人本性的生命境界的高邁追求和體現，它還有價值。」（《談文人畫》）

對於中國畫的發展，在一篇《西顧東望》文中，他嚴厲批評：「近世以來之中國山水畫變成了西方風景畫的中國版或水墨版。孰不知中國哲學的『心與物游』、『天人合一』之旨乃是生成中國山水畫特殊時空美感的本源。」

他更認為中國畫的發展不必緊跟「國際化」：「但如果想單單移植、挪用、模仿人家的東西，這並非什麼『現代』、『先進』，而是『文化錯置』，是文化立場的混亂，也是對文化價值觀的混淆。」（《中國畫為何「失魂落魄」》）

由於梅墨生在近現代藝術研究與評論佔一席之地位，這些評論相信是有一定影響力的。

從作品探其翰墨主張

關於梅墨生的作品，我認為可以舉出幾個特點：一、從作品名稱及自題充分表達自己的書畫藝術主張。二、題材概分山水、花卉兩大類。三、風格有寫生與寫意。四、書畫合一。五、注重畫中氣象。以下就幾件作品擇要說明：

1994年作〈溪山圖冊頁〉，題：「元人山水以氣息勝，宋人山水以筆墨勝，明清人欲兼之，而以董玄宰及四王四僧為聖手。余喜香光之清，又喜八大之奇；石谿之渾、漸江之冷、虛谷之峭寂、龔柴丈之圓厚亦所愛，恨不曾一一入其門也。」「山水至黃賓老、齊白石、張大千、李可染、傅抱石、石魯、林風眠一變，新風斯開；惟從學者欠其胸襟學養，僅得皮毛而已。余以為當先能白而後黑，先能工而後寫，先能繁而後簡，先後之間消息在焉。」「今人作山水多無靜象，惟橫塗抹滿；浮躁，

■ 山水冊頁之一　33×45cm　2010年

余深厭之；人不能靜故不能深沉，不能深沉故不能細味生命也；不能細味生命者，無品味之人生也。」「余十八歲負笈輕校，得系統學畫。斯難忘者，周日赴宣道平師府聆教也；宣師乃舊京華藝專畢業，曾受教於黃賓虹、汪慎生、秦仲文等諸名家；每言及賓老，如高山仰止。約八九年後幸從學可染先生，言及齊、黃，復如宣師，真墨生佳藝緣爾，此鞭日策也矣。」

三段長題開門見山自述師承、欽佩的畫人以及繪畫理念，觀其字其畫，的確深沉而有靜象，然時年僅三十四，比較後來，其求道歷程可謂貫徹如一。

進一步說，也是比較後來作品風格的重要參考；例如此作以筆勝，出現簡略卻也規律的披麻皴，同時偏於自題所謂「先能白而後黑」之「白」，異於後來常見以墨為主調者。

就〈溪山圖冊頁〉自題書法看，已有「梅字」風格，比畫是更早熟的；論者曾謂梅字「結體誇張」，我則認為其行筆藏鋒，不讓波磔挑剔出頭，平衡之下，出現不同於弘一的律動感，仍得天成淡泊之趣。

梅墨生注重寫生，應受齊白石、黃賓虹、李可染等人影響，特別受李可染啟發，自1998年後每年堅持二三次外出寫生。

過去我曾隨江兆申先生赴大陸遊山玩水，但見他沿

途只是看，偶與學生討論如何入畫，身邊不攜帶筆墨，連照相機也無；回台不久竟有佳作，想來旅途間胸中丘壑已成。

我想總不能把文人畫分成寫生與不寫生兩派，因為同樣都需要「外師造化」，只是手段不同。對梅墨生而言，寫生是師造化，目的仍在由寫生對象得其意趣，所以他說寫生回來不作修改，保留原味。像〈石榴圖〉（2000 年）令人想起徐渭，我猜是寫生吧？但逸趣盎然，實在也是寫意佳作。〈天台國清寺〉（2007 年），筆簡意具，是外師造化、中得心源的好教材。

雖然梅墨生主張寫生，但寫意仍其繪畫精神本質。如〈雲入山懷圖〉，1998 年作。題：「寫實而復寫意，寫意不離寫實，此中國畫之要妙也。今人作山水易得其實而失其虛，殊不知氣韻乃民族繪畫之旨蒂所在也。筆筆相生即氣象渾然爾，余知之尚不能之，當自勉。」論者曾謂其繪畫創作最集中體現於以「虛」求「理」，此作已見端倪。

我認為梅墨生繪畫的特點之一為畫氣通暢，或因其深諳太極功夫？例如先見其〈雲山圖〉（1998 年）、〈山中雅舍〉（2000 年）、〈高山圖〉（2006 年）、〈山高水長圖〉（2006 年）或〈供養雲煙〉（2002 年）等圖，感受畫面雲煙撲天蓋地，佈局畫法奇特，曾人聯想與其太極拳體會不知有無關係？

果然，〈山溪〉（2005 年）一圖有題：「以太極法作畫」。可謂別出蹊徑；梅墨生曾說：「太極拳功夫達到高境界，就是神意，任何一個動作裡都有道，都是圓滿的，招招圓潤。以這種角度去看八大山人、齊白石、黃賓虹的作品，都能獲得這種感受。」（《中國畫四題》，也嘗試將太極拳論移用於書法創作指導，認為無一不合。由此觀者當能體會。

梅墨生亦諳圍棋，所以以下這一段話也得參考：「黃賓虹談論圍棋時說下棋要做活眼，活眼多則滿盤皆活。用棋話來看他的畫就是如此，有筆墨的地方就是『黑龍』，沒筆墨的地方則是『白蛇』。龍蛇狂舞，整個畫面呈現一派虛白之氣。」（《中國畫四題》）而我觀其2008 年寫山水〈虛室生白〉，忽有所獲，也正如畫中所題之「妙處自在」，也能感受作者筆下處處有證道之意。

抱本守一優游自適

嚮往傳統文人生活及其人格修養，梅墨生非止於理論闡述，而是從各個領域身體力行，有證道的意思。從精神本質來說，或者就像《淮南子》〈精神訓〉所謂不為外物所累、抱本守一優游自適，做一個「無累之人」。他曾寫了一本《中國人的悠閑》（中國和平出版社2014），舉出古人各種典型的「悠閑」，看出他對這個課題的深刻理解，看來更是個實踐者，他說陶淵明的「桃花源」令人神往，其實我們讀他的詩詞，也充滿閑居的境界。他說：「在中國人，特別是一些文人雅士的心裡，能夠活得悠閑自適而不失風雅高潔，是近乎理想而完美的。」這豈不是他所嚮往的？

這本書寫來文筆少火氣，仍免不了要告訴讀者他的主張：「古人的閑適、恬淡、安舒、冷靜、自然，足以令生活在今世的一些人汗顏。許多時人，急功近利，怨艾自己不能在藝術或其他方面出人頭地。試問，你的心性修養比這些古人如何？如果你的心境不能在名利榮辱利弊得失面前安之若素，心如止水，你怎麼可能創造出什麼奇蹟來？」

或者再看他的兩幅畫：〈花鳥四屏之一〉，2010 年作，題：「花發時節何來蝶？原來蝶在我心中。」〈水墨花卉冊之六〉，2010 年作，題：「束籬下」。都彷彿齊白石簡約的田園風，也是書畫合一的例子，但本質更在印證「平常心即道」。

在疏離自己文化傳統的今天，對於人生，梅墨生堅信他所要追求的一種在道德世界安貧樂道，與自然和諧共處，天人合一的境界。在文化藝術領域，可以說梅墨生永遠追求技進乎道的化境。

博通的性靈主義者
——當代藝壇奇才梅墨生

撰文／書法家、臺灣明道大學講座教授　杜忠誥

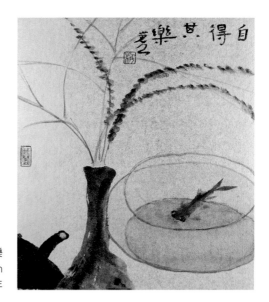

■ 自得其樂
28×24cm
2002 年

梅墨生是當今藝壇的奇才，他的書、他的畫、他的詩詞文章，乃至他整個的人，都逸出常格而中正厚實顯精采。

老梅自小喜歡塗塗抹抹，寫字畫畫似出於天性。遭逢文化大革命，由於經常要為紅衛兵畫宣傳畫，寫大字報，因而減免了站到第一線去衝鋒造業的災障，更練就難能的手勁與筆力，下筆不虛怯而落落大方，他自稱這是文革唯一留下來的紀念品。

他好奇心重，興趣廣泛。少年時期，學武練功之外，下棋、讀書、寫字、學畫，樣樣來。勤敏好學悟性高，學什麼像什麼，有「小雜家」之稱。曾當過醫生，做過廠房工人，也幹過報社記者、美術設計、出版編輯及藝術教學等，社會歷練豐富。他不斷地自尋轉路，知非便捨，略不遷就，似有乃父耿直的遺風，其實跟他嚮往自由、「不喜受牢籠」的本性有關。

老梅質性兀高邁，一向喜歡「自出新意，不踐古人」，故所作多孤稜不群。惟他之「不踐古人」，只是不蹈襲古人，並非不學古人。但梅之學古，又迥異於一般學人之學古。他採取的是古為我用的「拿來」，看的想的遠比學的做的還多，絕不肯亦步亦趨地在枝節末務上耗神，這是他智及而兼能仁守的狠處，也正是他之善學古人處。

梅墨生勞謙篤實，深得師緣，一生頻有奇遇，得到不少善知識的適時指引。如讀美校時，一位紹承齊白石、黃賓虹等名家而能扣緊筆墨精神傳教的宣道平老師，原已因中風而休職養病，卻被老梅的求學熱忱感動，而破例抱病為他點評書畫習作；在秦皇島報社工作期間，偶然認識太極界五虎將之一的李經梧，為了拜師

學藝，每逢周日都遠從秦皇島趕到北戴河去站樁盤架，努力學習基本套路，風雨無阻。經過三年多的觀察，終於正式成為李氏「關門弟子」拜師禮中的十人之一。李氏肩負吳氏及陳氏太極拳傳人身份，將吳氏拳之柔化與陳氏之剛發融合轉化，聲騰燕京。老梅寫字作畫，頗能融通虛實相生的太極拳理，倘若少了跟隨李師傅學拳的這一段因緣，其字畫氣機與神采恐怕就要大大減色了。此外，他後來拜師入門而深獲啟益的書畫家李可染及丹道名家胡海牙（陳攖寧嫡傳弟子），都是博大方家，機緣頗不尋常。

老梅之奇，奇在他所學雖極博雜而能會通於道，正因他道心堅強，故能「究天人之際，通古今之變」。劉勰《文心雕龍·知音篇》上說：「圓照之象，務先博觀。」故非真淵博，亦不足以言會通。但學問一博，便難免駁雜，一雜則必致備多而力分，既不足以言精醇，又如何能得其貫通？唯有感悟力強且深具生命實感，能將「為學」與「為道」渾融為一，體明而後用達者，方能厚積薄發，由博返約，藝道兩進而別開生面。人生唯在一賭耳！此，須具擇法眼。這，老梅是過來人。

書法是靠線條說話的一門藝術，書法之美，首重點畫用筆，線質若寫得帶澀勁，自有靈動的機趣，于右任所謂「無死筆」，老梅則用「流」、「留」二字表之，

這跟東漢蔡邕「九勢」中的「疾」、「澀」筆訣相契。得此筆訣,便算打通了「生死關」。此關一透,則形由我造,便入「風格關」,何愁不具自家面目。其實,毛筆書法用筆之妙,通於太極拳法,筆鋒與紙面兩相抵拒,使轉之間,如同太極拳之推手,須是放空意念,懂得聽勁,方能「浩然聽筆之所之」(東坡語)。就在聽取筆與紙既相吸又相拒的氣機鼓盪之彈性狀態中,導之頓之、迴環、切割、構築之,以成千彙萬狀之幻化形象世界。每回觀賞老梅的書法作品,疾徐有度,安閒自在,宛如見到他用毛筆在紙上打太極拳,令人為之意遠。

談起當代中國畫,老梅說他是一個懷抱「筆墨情結」的人,這可和鄙人同調。我總認為,把傳統中國畫改稱「水墨畫」,捨「筆墨」而追逐「水墨」,畫面有「水」也有「墨」,唯獨看不到關乎骨法精蘊的「筆」,這何嘗不是缺乏自信的一種墮落,更是當代中國畫者的一大迷思。老梅最後還說:「沒有筆墨情結,就不必畫中國畫,畫也畫不到位。」講得比我武斷,比我深透多了。此外,大陸學者如葉淺予、朱乃正等人,也有類似言論,朱乃正還主張「中國畫的教學必須把書法放在核心地位」,甚至說「書法是守住中國文化的底線」、「如果不從書法這個切入點入手的話,我們說要振興中華民族的精神,可能是句空話」,具此眼目者尚多。可惜在台灣藝術學界,西水沒霪,東魂昏寐,中道靈智奇缺,一切唯新是騖,「筆墨」被革命被罷黜,書法被視為可有可無的閒家當已久,似乎很難聽到類似的聲音,這卻不免令人傷嘆焦慮。所謂本立道生,當新一代的畫者跟書法的隔膜愈深,馴至不知「筆墨」為何物時,根本之未立,不成藝術界的軟腳蝦已是大幸,又安望其能成為藝壇之大家巨匠?少了傳統的筆墨盤架之因,便不免創新的花拳繡腿之果。老梅這回來台,或能激起有心者共同正視此一問題。

梅墨生的為人正直,性情率真,就寫在他臉上,尤其頭面連帶髮型,乍看活像一尊經過修整的「鐵樹」菩薩,頗與「根到九泉無曲處」,以老檜自比的蘇東坡有異曲同工之妙。古人說「誠於中,形於外」,一點也假不得,他是當今藝壇少有的「真人」。大凡真者必誠、必朴,必不肯鄉愿徇俗,絕不扭曲自己。一個藝術家在作品裡所表現的,其實就是他整個人格生命的全幅投射或列印,尤其是拿毛筆寫字畫畫的人,內在身、心、靈能否三位成一體的修鍊實詣,絕對是其藝境能否漸就「致廣大而盡精微,極高明而道中庸」的關紐所在。正因為老梅一切都來真的,凡事腳踏實地,盈科而進,常能見人所未見,發人所未發。這集中體現在他對當代書畫家的評論文字上,所謂「至言不出,俗言勝也」,梅墨生以其道眼直心觀照所吐的「至言」,往往能撥雲見日,洞中竅竅,讓人讀後有心開意解之感。

有人說梅墨生畫的是「真正的文人畫」,或說它是既古又新的「傳統派」,這固然沒錯,但這樣說不免太過浮泛。老梅的創作向來不單從形象著眼,而端在本質性情上涵泳,跳出了傳統派與現代派的名相糾葛。若必欲予以歸類,鄙意以為,仍以老梅夫子自道的「性靈派」最為貼切。況且他還不是但求適志的「性靈派」,一般強調性靈者,往往忽略甚至不屑於作沉潛老實功夫,可老梅卻好古敏求,博涉多優,既有道家致虛守靜的涵養,又有禪宗超脫直截的本事,更有儒者知言養氣的篤行。故能溥博淵通,剛健日新,既是中華文化的全面體踐者,更是如假包換的「性靈主義者」。

梅墨生近來應邀至台灣藝術大學客座講學,經常投閒外出覽勝采風,交接名流,蹤跡所至,有所感觸,每以詩詞當遊記。常蒙不棄惠寄新作,詠物抒懷,語語自肺腑中出,時有天外飛來之句,親切有味且發人深省。日前,又承惠寄七律一首,詩云:「貫通諸藝有無門,西學從來漸漸分。我意鯨吞東海水,何人雪訪大斯文。聖賢寂寞王侯種,俠士捫虱虎豹群。一笑江湖名利場,雷聲不過草中蚊。」老梅的性情、器識與抱負,具於此詩中透露無遺。不久,將在台北舉辦書畫小品展,牛刀小秀,分餉台灣同好。承命撰此小文為介,大家盍興乎來!

夢在書外

撰文／中國政協委員、中國文學藝術界聯合會全國委員會委員、中國書法家協會副主席　言恭達

與生俱來，他注定是為中國筆墨而生。

梅墨生君36歲後名號覺公。佛者，覺也，知因果，明恩德，懷慈悲。弘一大師說，幸福源於內心歷練，讓人們抱著信仰向前，讓生命樂在其中。

墨生性靜氣祥，恬淡素雅，頗合其性「梅」的清逸氣象與風骨。人們常言「靜水深流」，墨生數十年在中國書畫藝術傳統沃土上耕雲播月，終成事業，如今雖享譽海內，仍不驕不躁，自覺潛行，好思慮，善悟道……可謂「知止而後定，靜安慮得」。在他身上，我想到歌德的那句名言——頭上的星空與心中的道德是不二法則。

與墨生見面不多，然心神相通，誠為「素交」矣！我想，素交的意義在於清純與質樸，雙方均以「素」為好，我與墨生均看重素色——清、淡、雅、韻，這大概便是不為功利而交，只為相惜而來的君子之交把！今年立春前，南京下了一場大雪，我在梅腮吻雪的意境中渴望著世界的純淨與清凜，也體味著墨生剛從手機微信上發來的詩句中一派素心追月的意趣……

我倆生肖都屬鼠。雖年庚相差一輪，卻更增添我對墨生這位優秀的傳統文化精神的守望者的敬重。不僅是墨生在詩書畫諸方面的綜合學養和才情，更讓我欽膺的是在當下功利主義文化生態的霧靄中，這位書生避濁修清，守護文化靈魂的執著，目標始終如一地實踐並傳播著那一份信仰，那一份擔當！要明白，對中華優秀文化的承傳、開掘與提升，需要實踐者初戀式的激情與宗教般的意志，靠的是定力。「所謂定力，不是別的，就是他的背景，他總是要受過去的背景所決定的」。（梁漱溟）墨生的「背景」，就是中華民族文化的背景。潘

光旦先生曾主張「中和位育」，在萬變中守不變，有定力，不隨波，讀書讀己，融通自然、社會、人文。多少年寒來暑往，墨生不滿足於一般學業的「底線」，而追尋著精神的高度，追尋理論對當下的指導，追尋各類藝術的綜合融通與昇華。在一個藝術家人文素養與藝術價值的求索里努力去贏得人性的光輝。

中國文化的價值本原是一種以儒學為主流的哲學系統。孔子所說的所謂「下學而上達」，這種價值本原有兩個方面作用：一是通過不同渠道，把它的價值理念下行和落實到社會生態；二是對民眾生活起到闡釋與提升作用，這過程中真正體現出文化超越自身活的生命力。

對於中國傳統詩書畫乃至琴、棋、武術的學習、繼承，墨生長期以來堅持廣涉約取的態度。所謂廣涉，因為這些文化藝術都是千年以來中華民族生活方式的傳承與人文智慧的結晶，其一筆一畫、一詠一唱、一招一式的藝術形態集中體現出中國人獨有的人文韻味與精神。所謂約取，因為藝術不能滿足於模仿與復製，需要取精用宏，去偽存真。做學問更不能死記硬背，生搬硬套，需要從要義與學理的內質去領悟、融通與提煉，直至上升為「中國精神」。對於書法，墨生自云：初習晉唐，又習宋人，復涉北碑及漢碑，始於楷行，中為碑隸，後及草，獨遺篆而不攻，有所不能之意乎！既嗜於帖牘之明媚流美，又喜於碑版之斑駁跌宕，往來徘徊，不泥於一……。今天，我們無論從墨生大量的書畫作品中，還是在電視網絡的書畫教學中，或是多次在海內外文化論壇的演講發言中，同道們都會強烈地感受到梅墨生先生對中國優秀傳統文化扶持與傳承的吶喊，和對當代文化藝術的時代創造的呼喚，這不正是墨生數十年在中華傳

■ 臨漢碑　41.5×28cm　2012 年

化心理體驗是書畫家自我生命與宇宙生命的雙重感悟。縱觀墨生的書畫作品，從技法體係到內在精神，都具有較深的文化內涵與哲學思辨，體現了作者「心性」的精神支撐。他沒有將書畫藝術作為單一的技巧來「熟磨」，而是看作文化，「以道事藝」，「技進乎道」，直到「文以載道」，從自覺文化到文化自覺。從墨生書畫作品純熟的線條藝術中所呈現的向內、重和、尚簡、貴神的書畫藝術特徵，可以看到：線的本質是簡約與自由的。化繁為簡，以簡馭繁的中國人最本質地表現事物的方法，在他筆下彰顯出中國哲學至簡至純的藝術意境。如《禮記》所說「故君子尊德性而道問學，致廣大而盡精微，極高明而道中庸。」尤其是莊子「心齋」「坐忘」，以「虛靜」作為把握人生本質的大本大宗為覺公書畫藝術境界的營造起到了主體引導的作用。中國傳統書畫文化歷來的「虛靜」作為藝術審美的最高境界，認為「水靜猶明，而說精微？」虛靜之心，自然而明。覺公深諳此道，他的筆墨運用，烘託了「虛靜為體」的藝術心靈，直抒「獨與天地精神往來」的超越性。在有限的形式空間中呈現無限的生機。覺公書畫中自然的書寫性中到達個體心靈的自由和悟道的自覺，從寫法、寫意到寫心，以求得自我生命體驗的表達，這就是將客體之真、主體之善與本體之美有機醇化，以昇華為書畫藝術本質的凸現，作者個性中人文精神的彰顯。

　　墨生好讀書，善讀書，磨墨靜功夫，讀書真事業。墨生將讀書與磨墨看成生活中的陽光，他已將少年時的追夢變成為中年後的守望。夢在書中，夢又在書外⋯⋯

　　甲午歲闌於金陵抱雲堂

統優秀文化浸淫下逐步生長形成的大思維和大智慧！這不正是最終形成的他今天詩書畫藝術融為一體並具有個性風貌的大格局。

　　中華藝術最終表達的是民族的集體記憶，它是引導創造集體人格價值的精神訴求。中國書畫藝術創作的文

習藝歷程點滴

默生與墨生

梅墨生「默生」一名因為他童年時性默寡言，孤僻極少與人交往，到了入學的年紀，他的父親為他起學名「墨生」，似亦寓望於他能沉默堅強地生活。梅墨生兄妹三人，因他最為年長，受父母慈雨最多，所以他的父親為他命名，實際是寄託無盡自身坎坷人生感觸在內。梅墨生入學後，小同學都以這個名字戲弄他。他因此絕意換名，父親被纏不過，結合他喜文墨之事方改名為「墨生」，這個名字到現在用了將近四十年。梅墨生父親當年為他取名，寄託深遠。多年後，梅墨生於作品署名常改寫其他。

塗鴉與刷紅

正是中國三年困難時期，梅墨生生於冀東燕山腳下之遷安縣（今遷安市）。梅墨生自幼喜歡塗鴉，譽滿城

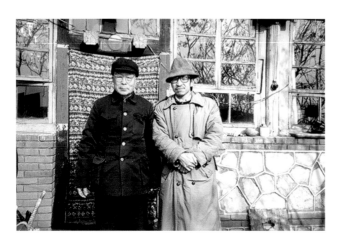

■ 與書法啟蒙師劉庚堂先生合影 1998 年

內。時值「文革」時期，街牆多黑板，白牆多標語，他常被人請去黑板宣傳畫，他常用紅油漆立桌凳上刷寫大紅標語，往往引來圍者如堵。因為人矮字大，漆點斑斑，在他看來則頗為盡興，回到家卻常遭到他母親訓斥。成年後，梅寫字稍有可觀，別人問他為什麼筆力不怯，梅墨生說是因為「文革」時期練筆所致。因為梅墨生年少時在寫寫畫畫就頗有些名氣，又常常幫別人用毛筆抄寫「大字報」，因而在筆墨方面並不生疏，到如今，也有三十多年了。

啟蒙師

梅墨生的祖父梅玉清，略通文墨。他最初習字是受到他祖父的指點，所臨為《多寶塔》與《玄秘塔》。梅小時愛模仿《西遊記》連環畫畫孫悟空，人稱惟妙惟肖。後來他祖父家有位房客姓劉名庚堂，是老國文教師，為梅墨生的啟蒙老師。劉先生在書法方面，概念在「館閣體」，以「顏（真卿）筋，柳（公權）骨，歐（陽詢）體，趙（孟頫）面」為教，所以梅墨生在學書法之初，是館閣體一脈。民國時題寫天津勸業場區的書法家華世奎，是劉庚堂先生尊仰的人，所以劉常常拿華世奎的書法作為示範，在學習歐、顏、趙三家法貼之外，梅還臨習華世奎的《雙烈女碑》。劉先生常說：學習書法應當借顏字的筋骨，而用歐字的體架，柳公權的骨，加趙字的臉面，才比較完善。劉先生不喜歡顏字橫畫尾的重頓筆，經常以大疙瘩譏笑，但卻喜歡顏字的正大寬綽，氣象雄渾；不喜歡柳字的支離剛硬，也不喜歡趙字的俯仰嫵媚，所以主張融匯諸家。他以錢南園及華世奎為理想範式，

又推重現代的沈尹默，尤其讚譽他的小楷。劉先生在沈的書法方面，以古典名著《紅樓夢》、《西遊記》、《三國演義》、《水滸傳》等書籤題名為例，大加讚譽。梅墨生學習書法之初，大部分為臨摹唐楷，有時也雙鉤描紅，是真正的「傳統」派。劉先生常說：隸書易寫亦易俗。這種說法對梅墨生影響極深。

梅墨生從未正式讀過大學，古典文學知識是受劉庚堂先生啟蒙的。劉教他讀《古文現止》及《昭明文選》還有唐詩宋詞，算是引他入門。

梅墨生十歲認識劉庚堂先生，書法課每經批點，受益匪淺。劉先生常告訴他：始習書宜用軟毫，可練腕之力，俟功夫純熟，則軟硬毫無所謂矣。又說：書軟紙宜用硬毫，書硬紙宜用軟毫，則得剛柔並濟之趣。劉先生的名氣大不出縣城，一生坎坷。他的字橫平豎直，規矩嚴謹，一派平正。梅墨生說以他的見聞衡量，三十餘年來，無論有名與無名的書家，論楷書的功力，書風的嚴正，有過之者也不多。然而因為學養及人生遭際所限，劉庚堂老人不過萬千教書先生當中一員。

碑與帖

「文革」時破四舊，經常要放火燒一些封、資、修類的東西。梅墨生祖父以上幾代都是從事經營店面，但也算讀書人家，特別是他的曾祖父諱品三，為人慷慨好文，交遊廣泛，因此家中有一些藏書。「文革」丕變，人心難測，有世交出來「揭發」梅家，應為「漏劃地主」，由是，梅家中舊物都被付之一炬。根據其祖輩告知其中不乏清民時期一些名家書畫。梅墨生童年時，一次竟從

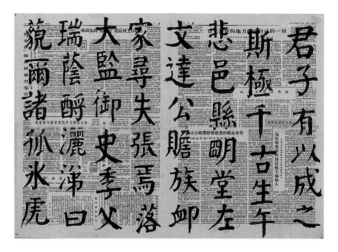

■ 臨華世奎楷書（局部）　55×79cm　1979 年

火中搶出一本碑拓，是《懷仁集聖教序》。這幾乎是梅臨摹的第一本行書字帖。這本字帖一直被他珍藏至今。前有裱背的署名「七分山人」小楷跋文，但至今不知是什麼人。後來梅墨生又從初中語文課教師李佩華先生那獲所贈趙孟頫《膽巴碑》，也臨習了一段時間。

梅墨生上小學、中學、高中的時代，正是文化貶值的時代，又因為生長在縣城，見識不多。那時，常有精力時間無處打發，便常常希望發現「新大陸」。一次，偶然經過魏姓刻字店，見招牌「刻字」二字寫得瑞正，便進去探視，才知道是街鄰魏振東伯的刻印字店。發現該店有些舊書及舊碑貼。此後，梅放學便去該店。開始是在店中借臨，後來就可以借回家中臨，梅找來透明紙鉤摹，然後送還，這樣了許久，該店所存幾乎被他「掏空」。多年後，梅在外工作已久，在一次探家時向魏伯詢及舊物，魏說，有的已遺失，剩下的這幾本就送梅作紀念。其中有董其昌一本無頭殘貼，《張黑女》影印本，

《皇甫誕碑》、《淳化閣》殘貼，《三希堂法帖》殘本，華世奎《雙烈女碑》以及《隸辨》一部。上述碑帖是梅親近碑貼較早的。

1975年，梅墨生購得上海書畫出版社的《王羲之傳本墨蹟選》，經常臨摹，第二年，借得《孫過庭書譜》本，反復摩挲，不離左右，常有人問他：你是學碑還是學貼？梅無言以答。他學習書法始於唐碑，但很快又臨習大王與孫過庭書法，之後的過程，有時臨碑，有時臨帖，出出入入，碑帖交習。劉庚堂先生也曾讓他臨習《十七帖》及《草訣百韻歌》，總體來說是以晉、唐為主，但又不限於晉、唐。在他學習書法的幾十年間，涉獵的碑帖實在廣泛博雜。除去隨緣轉移多師的緣故外，也與梅墨生性格不喜歡受牢籠有關。

略行統計，梅墨生臨摹過的唐字約有：《九成宮》、《皇甫誕》、《化度寺》、《多寶塔》、《顏家廟》、《勤禮碑》、《麻姑仙壇記》、《玄秘塔》、《溫泉銘》、《李思訓》、《嶽麓寺》以及《書譜》、《蜀商》、《仲尼夢奠》、《陰符經》、《倪寬贊》顏體「三稿」等。

後來，喜歡帖牘墨蹟類。除《王羲之傳本墨蹟選》外，於《伯遠帖》、《十七帖》、及楊凝式《菲花帖》、《蘆鴻草堂十志跋》、宋代《黃州寒食詩帖》、《松風閣帖》、《諸上座帖》、《李白憶舊遊詩卷》、《苕溪詩貼》、《蜀素帖》等，米帖頗為喜愛，也曾下過苦功。

若說起用功最久的，應該說是臨撫北碑、漢碑，兼及個別晉碑與隋碑。如《龍門十二品》、《石門銘》、《瘞鶴銘》、《張遷碑》、《乙瑛碑》、《張猛龍》、《嵩高靈廟碑》、《張黑女》、《西狹頌》、《石門頌》、《曹全碑》、《封龍山頌》、《好大王碑》、《龍藏寺》及大小爨等碑。

梅墨生於明清書法，素有疏遠。個中關注激賞的，不外倪元璐，王鐸、王寵、文征明、八大山人、鄧石如、何紹基、趙之謙、沈曾植、康有為數家而已。梅早年雖臨過董其昌，但喜歡董畫勝過於董書，黃道周、張瑞圖及清初館閣名家卻沒有什麼興趣。

對於先秦遺物，他曾專注於《毛公鼎》、《散氏盤》及《石鼓文》，帛書一類，卻是欣賞而已。

梅墨生學習書法多年，師從不少，每個老師各有主張，宗法各異莫衷一是，互相抵牾之處，也不在少。所以，梅歷來所持態度是：偏聽則暗，兼聽則明。碑帖義有廣狹，不必拘泥。所有前人遺跡，都是人文傳緒的證物，既能傳世，必有可愛與獨到處。古人說臨帖如驟遇異人。梅強調選貼如選美人，體態儀錶風韻自各不同，燕瘦環肥，美在不同。善學者，當取意其能為我所用者。以梅墨生的經驗在學習的不同階段應該有不同選擇。剛開始學習書法，不應駁雜，要專法一二帖，可以根據自己的筆性。梅少年時曾學習武功，老師說：學拳容易改

■ 臨米芾行書　37×62cm　1987年　　　　　　　　■ 臨封龍山頌　34×34cm　1989年

■ 行草　32×66cm　1987 年

■ 臨褚遂良楷書　34×37cm　1985 年

拳難。所以學藝當慎始。不少人學習寫字,剛開始臨摹就朝秦暮楚,導致筆性不純,學無根柢,都是聰明人,但愈學愈覺不得進境,就是這個原因。既然打下了根基,在一二碑帖臨撫把玩的深,進而就可以追求廣博,以增加內涵。梅墨生的啟蒙老師啟蒙他寫書法,是以米芾「集古字」為示範,真正廣泛學習,實際應該是在五、六年以後。

現在的人動輒以「通臨百家千帖」為譽,追其究竟,不過貽誤於學子。不少學書法的人,雖涉獵廣泛,但若深究,則十九為粗枝大葉不甚了了,從未深入一二法帖,如此數年十數年混過,竟然筆下困窘,愈行愈無路。梅墨生以為「善學者還從規矩」的古訓為警策。如不從規矩學起,不能專深,縱浮涉千百碑帖,訪過百十名家

也等於「當面錯過」,白石老人曾有勿以能多道得古人名姓為能耐語,關鍵在於專精深進,在癡注眷愛,而不在於廣泛駁雜也。古人法帖就像交朋友,不必多也不可能多,與其盡屬泛知,不若一二深知;與其皆為淺交,不若一二深交。梅墨生以為臨摹研究不妨少而專,流覽欣賞不妨廣而泛。

書體好惡

梅墨生寫書法,偏好行草,也喜好篆隸。喜好行草,是喜歡它的流便暢適,與梅的心性直率相近。喜好篆隸,是喜歡它的高古質樸。但二者之中,又特別喜歡行艸與隸體,他認為篆與草難於記識。因此,他書寫喜歡章草與今草,不太喜歡狂草,篆體喜歡甲骨與金文、石鼓而不喜歡小篆,認為小篆過於整飭而失於自然美。喜好唐楷、魏碑,但更喜歡簡書、晉人殘紙以及磚瓦文字。梅墨生欣賞書法,書卷氣與金石氣並重,特別喜歡書卷氣中有金石氣,或金石氣中有書卷氣。梅墨生認為書卷氣即文氣,書法與語言文字一樣是文化修養的流露,所以書卷氣為第一。金石氣即質樸氣,不落粗惡庸俗,也不落酸腐怩怩,蒼莽渾古,有歷史意蘊。梅墨生於小楷,無偏好喜好鍾繇之高古奇崛,也好王獻之的清雄勁健,於王寵的虛和,文征明的秀雅也是他所喜好的。

■ 與武術啟蒙師俞敏先生　1998 年

諸師散記

　　梅墨生習藝的老師，算是比較多，但發生持久影響的，卻實在少，除他的祖父及劉庚堂是他的啟蒙老師外，他的父親梅傲冬，也是他早期不懂「專業」的老師。梅父不會寫字畫畫，但卻是他當時塗鴻時期的第一位品評人，那時他仿臨徐悲鴻的馬，父親看後，常批評腿長腿短，因為如此，他才知道畫什麼必需觀察什麼。至於學習書法，再早的老師有津門的玄光乃先生。十八歲那年梅墨生考上美校，離開了故鄉，劉庚堂先生將他推薦給天津書法家玄光乃先生，玄先生也是遷安人，專門臨習北碑。梅墨生通過寄日課求教。玄先生每信必複，批

■ 與父親合影 1990 年

改極為認真。玄先生指導梅臨習《張猛龍》、《龍門二十品》等，是他入北碑門的引路人。梅墨生從唐楷及晉帖轉來，筆力未道，玄先生督責比較嚴格，梅墨生受益匪淺，但至今梅未曾見過玄先生。一方面由於他求學以後便工作，很少機會外出，二是因為他青年以後不愛拜訪人，以致如此。三年美校生活，繪畫上自然得到在校諸師指教，但在書法方面，梅受益於宜道平老師一人而已。宜老早年畢業於京華藝專，受教於齊白石、黃賓虹、邱石冥、李苦禪、秦仲文、汪慎生等先生。為人真率豪放，但一生坎坷，名不出河北，宜道平先生的大寫意花鳥五十年代就聞名河北，「文革」期間宜老被下放陶瓷廠做畫工，困頓不堪。「文革」結束後，剛剛平反，藝興大發，不料卻突患中風而至偏癱。梅墨生入學的時候，宜老已經生病，謝絕來客。但梅攜字畫請教之後，宜老先生卻破例對宜夫人說：「以後讓他每週來一次，不必擋駕。」宜道平先生除指導梅墨生畫畫以外，也指點書法，當時就說梅墨生於楷書所下功夫很久了，筆性大方，不必再束縛性靈，讓梅以後改寫宋代蘇、黃、米體，或者上求於晉人，但晉人的遺跡較為難得。從此，梅墨生專門臨習黃、米二家行草，在當時梅墨生不喜歡蘇字。宜道平先生在唐代書法家中唯獨喜愛李北海，所以梅便臨習《李思訓》及《嶽麓寺》，宜老也很看重北碑，特別強調須以帖韻化之，勿墮粗俗之中。當時，宜

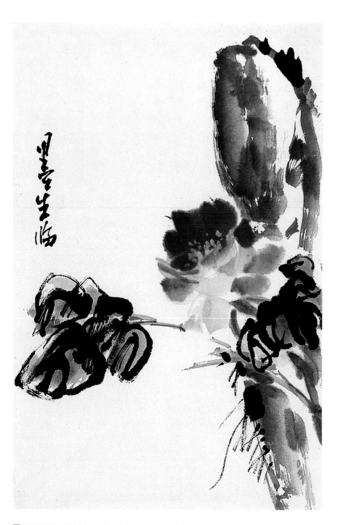

■ 臨宜道平花卉　68×34cm　1979 年

■ 恩師李天馬先生

老先生還將他早年小楷手抄歷代書畫論借梅抄錄，讓梅墨生大開眼界，也奠定了其以後研習理論的基礎。

那個時期，梅墨生星期日經常流連於市內展覽館或圖書館，也常往訪報社的肖一先生和于潤先生。肖先生六十年代畢業於北京師範大學中文系，學識淵博，才思泉湧，曾以「肖體」風靡幽燕書壇，曾擔任過河北省書法家協會副主席。肖先生熱情健談，話無間斷，舉凡文史掌故，都能論及，對梅墨生垂垂以教，至為關愛。但梅墨生喜歡肖先生的人文之學而不喜歡肖先生的書法。在劉庚堂先生之後，啟發梅墨生最多的是肖一先生。于潤先生六十年代在中央美術學院畢業，受教於李可染、李苦禪等大家，教授梅墨生山水畫法較多。

八十年代初，北京有十位書法家在唐山舉辦聯合書法展。梅墨生觀展之後，眼界大開，特別欣賞沈鵬、歐陽中石兩位先生的作品，留下了極深印象。至梅分配到秦皇島市工作以後，致信兩位先生並寄去日課求教。原以為不一定有答復，沈先生和歐陽先生都分別複了信，指教之中殊加勉勵。過了二年，梅墨生也曾赴京登門討教，這是梅有生以來，第一次專門拜訪名家求教。沈先生寬和而歐陽先生嚴苛，使梅墨生受到不小震動。

梅墨生正式拜師的老師，除了宜道平先生外，便是上海老書法家、學者李天馬先生。1983 年尾，梅墨生到報社工作，因工作原因去上海為李先生送報社謝禮而認識李先生。那年李天馬先生七十五歲，但精神健旺。梅墨生帶了幾件字畫求教，李先生鞭勉有加，主動詢問梅墨生願不願入其門。梅墨生生性孤僻，或自命「不凡」。主動想拜名家為師的念頭向來淡薄。經常跟朋友說，他敬仰的人多已謝世多年，比如齊白石、黃賓虹、于右任、謝無量、潘天壽、李苦禪等先賢，無緣學習，而健在的如朱屺瞻、劉海粟、李可染等大家又無緣認識。李先生主動接納，在梅既無準備卻也覺得欣慰不已。李先生之教授梅墨生，仍以二王為圭臬，以歐、虞、智永為梯階，參照金文與章草，循循垂示。李先生品操高潔淡泊，文史知識博雅，愛徒如子，然梅墨生從師六、七年，限於當時生活條件不能專程看望李先生一次，以至相見一面

■ 書法報在張家界主辦書法批評年會時與沈鵬先生在山路上　1996 年

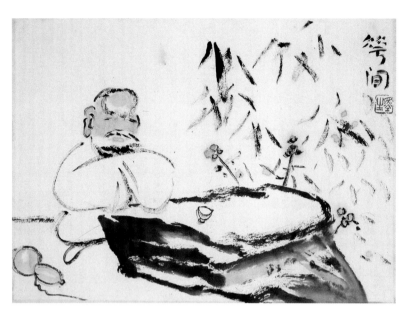

■ 花間　28×20cm　1983 年

■ 恩師李可染先生指導習作 1986 年

而師徒成長訣。知道梅墨生不能前往上海，平時工作又緊張，孩子還小，生活拮据，李先生經常寄去近照予以寬慰，也常寄字帖讓梅臨習。但有一次，因為梅在書法上的看法有悖於李先生，引來李先生信中大不滿，但梅墨生是個認真固執的人，竟再寫信與李先生「理論」，李先生扔下一句話：若再堅持己見，就不把梅墨生當做徒弟。以梅墨生的心性，既尊重老師也尊重真理，情理之間左右為難，內心痛苦不可言狀。幾個月後，梅墨生寫了一封長信，一方面跟李老先生謝罪，一方面表示自己不變的態度，但委婉的說明他的理由。信寄出後梅墨生忐忑不安，過了幾日就收到李老先生的回信，前嫌盡釋，李老先生回信說：有你這樣的徒弟，我非常欣慰。直到今天，梅墨生認為，李天馬先生對他最大的幫助是人品與學問多於書藝。

對梅墨生藝術發生重大影響的，還有一代藝術大師李可染先生。李可染先生是梅墨生最敬仰的少數藝術家之一。但一直無緣相識。八十年代中期，梅墨生為書畫函大秦市分校作兼職教師，有一位學生告訴他，如果願意認識李可染先生，他可代為聯絡，因為李先生每年夏天一定會到北戴河避暑住該地的專家療養院。梅墨生喜

出望外，連聲允諾。第一次拜訪李先生，心情激動。李先生電話中囑咐梅墨生，一定要帶自己的書畫作品來。梅墨生帶了書畫作品各一件趕往海濱。李先生看了梅墨生的作品，用了整整十五分鐘，邊展卷邊凝視，連連稱讚，弄得梅墨生不知所措。李先生一一指出梅所臨何碑帖及何家畫法，甚至是梅墨生的喜好。梅墨生誠懇徵求李先生的意見，李先生才說：建議你再臨習北碑與鐘鼎。並為梅墨生當時不得已從事新聞工作而感到遺憾，李先生希望梅墨生越早搞專業越好，「否則太可惜」。最令梅墨生感動的是李先生竟然主動把他家的電話和地址給梅墨生，歡迎梅時常到北京家中做客。此後，在梅墨生師從李先生的四年中，可以說受益匪淺。李先生每次的批評，都是委婉含蓄的，但卻是深刻的。在李先生不幸辭世之前的一個月左右，梅墨生曾去北京三裡河師寓探望李先生，李可染先生最後對梅墨生說的話是：我對你的藝術未來很抱希望。此次見面後不到一個月，李可染先生就辭世了。梅墨生寫了一首悼詩，中間說道：沾濡四載渤海水，教誨一夕裡河辭。梅墨生在李可染先生那學到最多的是李先生的人品、藝術學養和膽識，的確迥異等倫，大師風範。自從認識李可染先生後，梅墨生就

用功於北碑及鐘鼎文字，沉潛於蒼茫雄強的金石碑版之中。梅墨生生性喜好渾莽厭惡工巧，個人書畫風貌的形成，除了他自身的天性之外，李可染先生的影响也是其中的原因。

梅墨生交遊的師友非常多，有一字師、有一日師，有正面師，也不乏反面師，無法一一敘述。但不可不說的，有孫伯翔先生、王鏞先生、韓羽先生、童中燾先生等。他認識這些先生大約都在 1987 年，此後往返交遊不少。孫先生年輩相當於梅的父輩，但孫老謙恭坦直、待人親切，對梅墨生這後輩以忘年交為延譽。

關注理論

梅墨生見到的第一本論述書法的著作，是年少時城內文人薛海青先生送他的尉天池先生在六十年代著作的《書法基礎知識》。梅墨生通過它，瞭解了不少書法道理。不久，梅墨生又得到北京中國書法研究社編寫的《各種書體源流淺說》一書，眼界大開，書中的歷代書法圖版雖只是局部，但已讓他的書法視野豐富無比。尤其是劉庚堂先生贈送的清代蔣和著作的《書法正傳》，才讓他知道古代書論的講究筆法至繁至要。1978 年梅墨生進入美校後，宜道平老師又將他早年小楷抄錄的歷代書論畫論稿借梅抄錄，他時常翻閱，於是興趣日增。宜老先生曾教誨他：若欲藝術有成，絕不可對理論及其它學問不聞不問。梅墨生自幼就喜歡親近文字，經宜老先生點撥，一發不可收。美校三年，梅墨生讀的書很多。除古代文史哲典籍外，也旁及外國文學名著和一些理論譯著。從此，梅養下做藝術箚記的習慣。參加工作後，梅墨生每天讀書都花掉晚上三、四個小時的時間。隨著改革開放，文化活動日益頻繁，而梅墨生向來喜歡獨立思考，不喜歡人云亦云，逐漸開始對藝術現象進行關注與思索。那個時候，工資收入微薄，但他每月訂閱的藝術報刊非常多，也因為這個對藝術界的時事也算瞭解。八十年代中後期，是中國書法展覽大賽的盛期。梅墨生曾寫《閒話書法大賽》小文發表，表達一點看法。梅墨生寫的第一篇文章是在古泥先生主辦的《印萃》內部小報上，這篇文章是梅對名家王個簃先生印藝的批評，發表之後，反響強烈。據說王老先生看到這篇文章異常生氣.甚至想起訴梅墨生。梅墨生說，這個只是藝術見解的不同，人人都有發表觀點的自由，後來這個事情不了了之。實際上，在梅墨生心裡，敬仰先輩是一回事，對藝術成就有不同見解又是一回事。何況中國傳統，為尊者諱已成世網，逆耳之言，名家尤不堪聞。有感於此種風氣，年青氣盛方有是文。1987 年，梅墨生讀《個簃隨想錄》時被王個簃先生對乃師吳昌碩先生情深義重而感動。第二年，王老先生逝世，梅墨生曾寫了一律悼詞，但沒有發表。其中有一句說道：薪火曾傳吳派藝，家風未許吾獨辭。梅墨生正式發表的論藝文章，是 1988 年河南省書法家協會主辦的《書法博覽》上刊載的梅關於潘天壽書法的文章，這篇文章多從視覺形式立論，從視覺出發又回到視覺，但中間環節尤為關注於視覺因素與形成視覺因素的關聯。五、六年後，梅又編寫《書法圖式研究》一書。1989 年 6 月梅墨生撰寫《當前書法最缺少什麼》一文參與在西安召開的第二屆青年書學會，是他首次參與學術會議。以後數年間梅墨生曾陸續撰文探討書畫藝術，或參加會議，或發表文章，於是大家都以「理論家」或「搞理論的」來看待梅墨生了。雖然，梅墨生的確曾對書畫藝術發表過一些的意見與觀點，但是，梅墨生自己在內心裡很少以理論家自居。因此在有些文章中自稱為「冒領」「理論家」之名。這不是自謙，是「理論家」的人，不願以理論為主業的理念。況且能自成體系，自成一家之言，在梅看來這是一件神聖的事情。在梅墨生的「理論」思考中，之前的姑且稱為「前理論」，1992 年，梅墨生撰成《現代書法家批評》系列文章在《書法報》連載發表，然而，文章只載大半而中輟，後來移到《中國書畫報》連載，一波三折。梅墨生寫這套文章，是有感而發。對名聲如雷貫耳的書壇名家、文化名宿的書法表述一點他自己當時的看法。其中不免有所臧否，

■ 中國美術館個展 1997 年　　　　　　　　　　　　■ 作畫　70 年代

得耶失耶，都只是些他個人的看法。到今天，這些文章的部分觀點或有一些變異，這在當時梅既有聲明。文章面世，褒貶紛至，一些健在的有胸襟學養的被論及的先生，大多表現出藹然長者的風範，令梅墨生感動。比如沈鵬、王學仲等先生，不僅未以為忤，還在不同場合表示寬容與理解。然而，相反的舉措也不是沒有。因此有人又以「批評家」來看待梅，梅墨生覺得不敢當。以「批評」為「家」者，職業批評家，梅墨生覺得實在不敢也不能、不願為之。

然而，自九十年代以來，梅墨生確實撰寫過一些文章發表於各種專業報刊，其中凝結了他的心力與真誠。

九十年代初至九十年代末，梅墨生努力研讀西方文史書籍，讓他多年受傳統文化薰陶的視野豁然開闊。梅墨生說古典書畫論之直覺經驗式理論，實淵源於先秦哲學之基本世界觀。其之簡略感悟而不鋪陳邏輯者，自有其綿長之歷史文化空間以生成之，在彼時彼地之時空語境中，相應之「聽」者，足以「聽」懂其「語言語義」也。我們後人似可盡量借鑒外來理論嚴密之長，亦不必苛責古人於今日。至於科學論云云，實近代世界純以西方科學主義及實驗主義為操柄之結果。科學固利人類以

萬端，亦禍患人類以百緒，此世間大人物多有論之，梅的這種認識，實為空穀足音。梅還說，在人文領域，我民族傳統之特質正有待以闡發之。若書畫一道，體現「現代性」乃不必爭之事，然體現現代性亦不意味將古典文化盡付議判也。我以為古代藝術論之散漫駁雜乃史實，然其真知卓見，零金斷玉亦毫不暗淡其人類智慧之光輝爾。梅墨生努力讀書，目的在於找到東西文藝理論能溝通的地方。他始終思考的問題是：藝術與美學有無所謂的科學化的標準？反復思考，他認為沒有！梅認為倘若有，必定是文化專制的美學。

展覽與獲獎

梅墨生的作品參加過許多次形形色色的邀請展、交流展、聯展等，唯獨沒有參加過中國書法家協會與中國美術家協會舉辦的國展，中國書法家協會的中青年展也只是參加過二次。在九十年代以前梅墨生對於此類事情是被動的，甚至為不能入展而懊喪。九十年代以後是較為主動的，因為九十年代以後梅從未主動向國展投稿，書畫都是。其中原因最重要一條是，梅墨生索來不喜歡

■ 工筆竹雀　26.5×33.5cm　1978 年

■ 行書自語　34×46cm　1984 年

與人競爭,尤其不喜歡在複雜背景中的評選。甚至,梅墨生越來越怕入展與評獎。八十年代中後期,梅墨生參加過不少大賽,也獲過幾次大獎。以梅墨生的話來說獲獎的作品都不是他自己得意的作品。

梅墨生極其重視創作的輕鬆狀態,他以為書法是「一次性」——不可再生性,是傳統型書法的明顯特徵。梅墨生把明確創作動機的創作,視為畏途。個展則不同,梅認為它是一人將不同時段的「我」集起來向世界「敞開」,它呼喚親近和進入,則與在大眾中爭　頭地大異其趣。

求學之艱辛

梅墨生八十年代初參加工作,是在海濱小市一家輕工行業的工廠工作,住在單位宿舍,因為條件所限,也有許多年是住在廠裡保衛員打更室。這個房間八面漏風,狹窄的只能容下一張小床,梅請人粗木釘成一張小桌。冬天房間內的筆洗都冰凍了,他仍然臨池不輟,每晚練武活動完身體就臨習碑帖三紙,臨摹古今山水畫譜數張.然後看書到子夜去睡覺,這樣的情況下梅墨生沒

有改變他的志向,自得其樂。二十年來,工作變換,梅墨生頗為不得已,想找一份從事專業時間裕如的工作,常遭人誤解與非議。在新聞單位供職的六、七年間,工作繁忙,梅墨生幾乎無暇為藝術奮鬥,在書畫方面,只能憑藉著毅力。那個時候梅墨生的妻子倒班工作,下班回家都接近子夜,常常因梅墨生創作學習興致高漲而為他抻紙理墨。最不堪的,是他逛書店遇到他極其喜歡的書籍畫冊而囊中羞澀。多年來,梅墨生購書從不吝嗇,家中為此拮据,也是情理之中的事情。當時工資三十餘

■ 抽暇翻書　1999 年

■ 草書太極拳論　20×45cm　1999 年　　　　■ 臨睡虎地秦簡　58×45cm　1996 年

元，養家糊口之外又要學習書畫藝術，困窘之狀不言而喻。直至三十五歲前，梅墨生從不賣作品，更無經營包裝推介的心思。梅常常跟別人說，欣賞藝術的人是幸福的，從事藝術創作的人是痛苦的：因為心中的理想美往

■ 簾卷西風　34×34cm　1989 年

往不能慷慨降臨！這中間的艱辛非個中人不知曉。大家只看得見「藝術家」的灑脫，卻看不見藝術家的沉重。梅墨生剛到北京，一家三口居住在十平方米的房子裡，這個房子是一個舊式木板樓，冬天不能生火，以小電暖氣取暖，但是梅墨生每夜孤坐在桌前，青燈黃卷，雙腿木然，這個時間正是他在編撰《中國書法全集·何紹基卷》的時候。白天梅墨生騎自行車數十裡，往返工作單位與圖書館跟居住的小屋之間。在北京的七年，人情冷暖梅墨生都一一感悟。八次搬家，家徒四壁唯一有的只是他的藏書，以至挈婦攜女之外為書而苦，梅墨生擬仿齊白石「流竄京華」的詩句吟出：流竄而今何處是？燕京小雪鼓樓前。

遺篆而不攻

　　梅墨生雖玩賞篆書，但很少創作篆書，他曾經在書法集自序中自稱：獨遺篆而不攻。什麼原因呢？是他有感於人不能求全。遍覽歷代聖手，什麼體都寫的好的實在很少，有各種書體都能寫的人，卻沒有各種書體都能

■ 台灣寫生　2014 年

■ 德國寫生　23×20cm　2010 年

寫的好的人。梅墨生向來不喜小篆的整飾，偶爾創作篆書，參合甲骨，喜歡這種其大小參差、錯落天然的感覺。梅墨生自學習書法到現在，在楷、隸、行體方面都曾用過苦功，唯獨草書，僅僅涉及章草、今草而未及攻大草。

線畫質量

梅墨生說古人論及書法最重視筆法，詳細的審視有故弄玄虛的嫌疑。但是今人創作書法則全不計筆法，要以最終的目的來討論。梅又說：我論書介二者之間，不喜古人之玄，不喜時人之濫，筆法者當究與不究之間。我於筆法但以二字繩之，曰：「流」與「留」。知流則如行雲流水氣機貫通，知「留」則不滑不飄，沉著堅健。一切學問當化為線畫質量，無窮之書畫魅力盡在「有」與其「無」（空白）處相生華也。

寫生

梅墨生每年都會帶學生外出寫生，幾年來的寫生作品已選編印行了三本《梅墨生寫生山水冊》。如今畫界，寫生已不時髦，甚至被人廢棄了，有了照相機，攝像機，極少有人願意辛苦去寫生。梅說即便是有的院校教學還保持著寫生方法，但也往往是與創作相脫節，寫生、創作兩層皮。一些學生甚至畫得不像是「寫生」，而是在「寫死」。古人認為：寫生是寫萬物生意，這個生意很重要。

梅墨生堅持身背畫具，自費實場寫生，目的只有一個，感覺自然，領悟藝術。所謂搜集素材、積累畫稿並不是梅墨生的主要目的。梅墨生畫寫生時既尊重現場感受、自然的啟示，同時也在考慮寫生也是創作、每幅寫生梅墨生都有一個作品意識，都要進行取捨、歸納和提煉，而不是照抄自然。十幾年來，梅墨生已到過峨眉山、五臺山、青城山、太行山、泰山、雁蕩山、麗水山、武當山、黃山、三清山、武夷山、終南山、祖山、醫巫閭山、燕山、三峽等許多名山大川寫生，飽遊飫看，深得煙雲供養，不僅積累了一些寫生作品，更重要的是對於深入理解中國畫、理解傳統、理解名家畫法都極有幫助。

■ 二石圖　48×65cm　1996 年

■ 蘆雁圖　24×28cm　1998 年

筆墨情結

　　梅墨生是一個懷抱筆墨情結的人。如果沒有了筆墨美，梅墨生眼中的中國畫將黯然失色，中國畫的筆墨歷史有千年左右，其間雲蒸霞蔚、氣象萬千。但筆墨必須是發展的、是原創的、是經過淬硯錘煉的，否則就是僵化的、棋式的、偽飾的、粗糙的、淺薄的，經不起推敲和欣賞。

　　梅墨生認為那種一談筆墨就是傳統和保守的觀點，實在是對中國畫的誤解。筆墨與線是中國畫的「漢語」，可以通外語，但中國人總要說中國話。當然，中國畫的「漢語」可以是「古代漢語」，也可以是「現代漢語」，甚至「文白相兼」，都有美文妙語。吳昌碩是「古代漢語」，李可染是「現代漢語」，齊白石是「文白相兼」，都好都妙。

　　沒有筆墨情結就不必畫中國畫，畫也畫不到位，梅墨生如是說。

山水畫

　　2000 年梅墨生受北京圖書館邀約寫了一本《山水畫述要》的書，這本書基本代表了梅墨生學習研究山水畫藝術二十多年的心得與觀點。它的特點在於：既不是純理論，又不是純技法，它是「意法雙修」的一本書──著眼點在視覺，落腳點卻不僅在視覺。如果說梅墨生研究書畫藝術有什麼獨到之處，恐怕就在於此。

　　梅墨生沒有讀大學本科，只有三年中專學歷，曾在中央美術學院進修過一年，後來又在首都師範大學讀過碩士課程。但是，梅墨生用過的心力與功夫不比讀過大學的差。梅墨生學習山水畫，是從胡佩衡和賀天健的著作以及《芥子園畫傳》入手的，後來又受益於錢松岩的《硯邊點滴》。通過胡、賀、錢三家所述，梅墨生入了門。美校期間，教山水畫的老師是石林田，石先生喜歡沈周、石溪、錢松岩和石濤，這對梅墨生頗有影響。梅晚上常到石老師家去，聽他談藝，這是在 1978、1979 年。後來，梅墨生又常請教於宣道平老

師，宣先生崇拜齊白石、黃賓虹、吳昌碩，這又影響了梅。所以梅墨生主攻山水，也常作花卉畫。開始喜歡黃賓虹就是那個時候。再後來，梅墨生常去拜訪于潤先生，于先生60年代初畢業於中央美術學院國畫系，是李可染先生學生，由此又特別崇拜李可染，于先生也推崇黃賓虹和龔賢。1981年畢業後，梅墨生又私淑陸儼少，他的《山水畫芻議》梅讀過幾遍，臨過兩遍，以至今天，仍然有人認為梅墨生的畫中沒有他的老師李可染先生的畫風卻有陸儼少先生的影子。

梅墨生的畫不師一家，很難說具體出處。與許多人批評明清不同，梅墨生喜歡明代吳門畫派以及董其昌，不喜歡海派山水。梅墨生喜歡明末清初的四僧，更願意把自己加上擔當為五僧，對於世論一再批評的「四王」，梅墨生認為尤不可一概否定，「四王」有不足，但他們也有筆墨上的長處。元四家梅墨生幾乎都喜歡，卻更及於錢選、趙孟頫。對於唐、宋畫，梅墨生評價極高。北宋、南宋都好，山水花鳥人物都好。黃賓虹、李可染等前輩都學習宋人，然而，梅墨生以為黃先生骨子裡的東西還是元人，當然，黃暮年直入北宋堂奧。李先生有宋人氣象，筆墨卻多是元人、清人和自己的。梅墨生至今未臨摹過一幅唐、宋、元、明的畫。除此以外，梅墨生推崇新安畫派與傅山、虛穀、齊白石等人的山水，梅墨生以為其

■ 臨黃賓虹山水　37×39cm　1991年

■ 擬古山水　136×34cm　1997年

■ 臨陸儼少畫稿　47×34cm　1981年

品位頗高。

梅墨生學習畫山水二十多年來，極少臨畫，這可能是他的短處，但梅墨生因此而不入前人他人牢籠，樂得「自由」，又成為他的長處。梅墨生以為讀畫的收益也不錯。臨畫可以整體臨，也可以局部臨。梅墨生以為有

人的畫可看不可學，有人的畫可以學其一點。就山水畫言，丘壑與筆墨是一又是二。今人作畫，忽略筆法，一味在墨法、色法，或其他技法、材料、形式構成上著力，實已去中國畫之美遠甚。梅墨生十分認真地揣摹過弘仁的骨線與石濤的墨法，對於八大山人、董其昌、戴本孝、程邃、擔當、龔賢也下過功夫。梅墨生先是煉眼，對筆線與氣息很重視，所以對有些人章法、筆法、色法全不講究的畫法，不感興趣。1985 年認識李可染先生後，李先生屢次對梅墨生提到範寬、董源、李唐等歷代大師，對梅也深有影響。梅墨生喜歡齊白石山水，也推崇黃賓虹山水，以為平手。其中繁簡，唯知者知。

花鳥畫

梅墨生曾向宣道平（泰和）先生學習大寫意花卉，但梅一直不把花鳥畫作為主業。小時候，梅最不愛花花草草。到了美校，被宣先生的花鳥畫吸引，更被徐渭、八大山人、宋人團扇小品畫所征服。梅墨生曾一度喜歡吳昌碩，卻一直不太喜歡楊州八怪，獨對金農和汪巢林另眼相看。後來喜歡石濤的花卉超過他的山水。梅墨生也極少臨花鳥畫，只是多看。對於蒲華、虛穀很感興趣。梅墨生與一些人崇元人花卉不同，他更喜歡宋人、明清人的花卉。早年上美校梅也臨過些工筆與白描，但畢業後再也不畫，情性不合的原因。到今天，偶爾創作花卉，只是用來體會筆墨構圖，滿意的作品較少。曾有人認為梅墨生的花鳥不如山水，也有人有相反的看法。他自己不太關心，只管耕耘，不計收穫。宣道平先生曾對梅墨生說：李苦禪先生是大筆頭作畫，王雪濤先生是小筆頭作畫。還說：大筆頭作畫大氣。宣道平先生是大小筆都用。梅墨生也是學宣老，大小筆都用。

宣道平先生和李可染先生都曾告訴梅墨生：畫中國畫要有筆墨感──這也是一種天賦。梅墨生之所以從小畫到今天，只是他自己直覺筆墨感還好，他也認定，沒有筆墨的中國畫不是他所追求的。在寫意畫中，筆墨絕對有獨立欣賞價值。當然，好的中國畫又不止是筆墨好。

文人畫與修養

梅墨生曾拿畫給張仃先生看，老人說：這才是真正

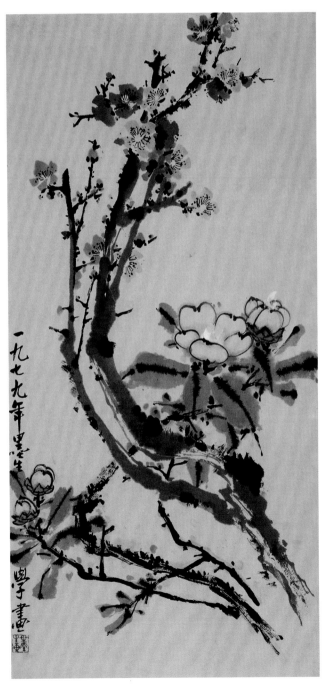

■ 花卉　70×34cm　1979 年

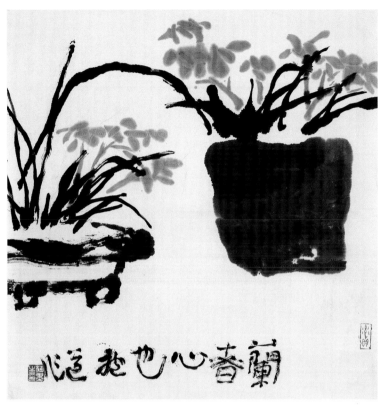

■ 蘭　46×45cm　1989 年

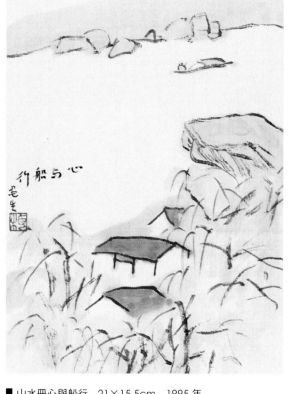

■ 山水冊心與船行　21×15.5cm　1995 年

的文人畫。也常聽別人這樣評價他的作品。不過，梅墨生自己沒去主動追求過「文人畫」。梅是畫中的「性靈派」，要有真意有感覺才作畫，文不文是相對而言。大概梅墨生從小至今愛讀書，作品才有文氣，至於修養，潘天壽先生說中國畫是畫修養，梅墨生信奉此說。

京城「八年抗戰」與藝文精進

　　20 世紀 90 年代初到北京的梅墨生眼界視野更加開闊。在中央美術學院進修不久，他便在著名書畫印家王鏞先生的推薦下到《中國書法》雜誌受聘為編輯，前後達三四年之久。同時也在中央美術學院、中央民族大學、中國國家教育委員會、北京語言大學等高等院校或機構兼職授課。從 1991 年蒞京到 2001 年正式調入中國畫研究院（今為中國國家畫院），十年磨一劍，又開始了與在秦皇島不同但更加開闊、複雜、艱辛但又更加充

實、豐富的工作與生活。大概是堅定的文化信念與堅韌的人生性格使然，梅墨生的坎坷崎嶇的人生道路，使他在這京城奮鬥的十年充滿變化與傳奇。

　　梅墨生與王鏞先生開始交遊始於 1987 年，王鏞在一個河北民間《當代篆刻》小報上讀到梅墨生批評王個簃篆刻的小文而認知了他，後來見到梅墨生作品更為肯定與好評，於是開始了交往，才有了後來薦他去《中國書法》雜誌兼職工作的舉措。很快，梅墨生也得到了時任主編劉正成先生的賞識。在《中國書法》雜誌社做編輯，他的工作從約稿、編輯乃至樣刊校對，有時雜誌還會策劃活動，可說十分忙累，因為是聘用人員，要比別人做得多。而此時他又承擔了榮寶齋出版的《中國書法全集·何紹基卷》的編寫工作，白天在雜誌忙，班後還要查資料。而此時他在當時中國最有影響力的《書法報》上正在連載風靡一時的《現代書法家系列批評》。梅墨生住在京城友人提供的位於前門區域的一條小街裡

■ 拜訪啟功先生　1995 年

■ 與油畫家靳尚誼先生　2006 年

的舊木板樓上，不能開火，每天下小飯館，一碗拉麵，生活艱苦，工作壓力不小。重要的是他並不開心。一個樸實的小城市青年，並不適應京城這個大名利場邏輯。問題是明知這個邏輯，個性鮮明的梅墨生又不可能順適它而改變自己。複雜的人際關係，微妙的工作環境，大都市的喧鬧與生存困惑，梅墨生彷徨、辛苦、失意、緊張地生活著工作著。但是吸引力也不小，雜誌的專業權威性也給這位外地來京人員一個良好平臺，可以開闊視野，挱觸到許多書法名家與其它學界名流。文字學界、文學界、哲學界、美學界、美術界、文物鑒定界等領域的專家學者，多有相識或交往，這段經歷，對於梅墨生的曆練意義不小。此間，梅墨生除了繼續與八十年代即拜識的著名書家沈鵬、歐陽中石等先生交往外，還與許多京城名流交遊。特別是與著名作家汪曾祺、著名畫家張仃、朱乃正、張立辰、袁運生、李少文、著名哲學學者葉秀山、著名學者馮其庸、著名鑒定家劉九庵、啟功、秦公、楊臣彬、著名學者、藝術家熊秉明等先生之交往請益，尤使好學不倦的梅墨生學識大增。此外，由於各種機緣，梅墨生還與一大批書法界、篆刻界、國畫界、油畫界、學術界的中堅人物成為了朋友，其中不乏各界佼佼者，甚至還有一些當代藝術精英。轉益多師、廣泛

交遊，讓梅墨生的審美眼光與文化視野更加高曠開闊。以至多年後，他對京城生活的前八年有「八年抗戰，苦樂相伴」來形容。

對於為人耿介正直、天性率真的梅墨生來說，居京不易！1994 年他離開了雜誌社，輾轉到榮寶齋出版社工作。他參與創辦《中國篆刻》雜誌。很快，他又投入到新創辦的《中國藝術報》工作中。該報是中國文學藝術界聯合會主辦，他作為副刊主編受聘參與創辦的早期編務，把副刊辦的有聲有色，從約稿、編稿、設計版式、校對、發稿費，務必恭親，認真負責。他主編的副刊都是藝術界、文學界的一流作者，圖文並茂，一度頗受好評。但由於一直為中央美術學院代課，在著名畫家李少文的力薦下，時任主任著名畫家姚有多正式聘梅墨生到中央美術學院國畫系任教師，主講中國畫論課，同時兼授書法教研室的書論課。有時教學需要，也帶些繪畫以及寫生課。

自 1995 年底受聘至 2001 年春離開中央美術學院，5 年間，國畫系人事變數大，前後三任主任有姚有多、張立辰、韓國臻。由於梅墨生只有中專學歷，正式調入工作坎坷曲折。三任主任任職期間都曾遞報告申請梅墨生的調入，但均有人事規定上的阻力。時任院長的靳尚

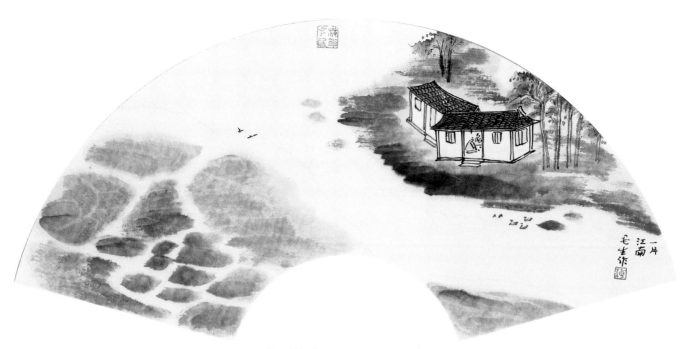

■ 一片江南　62×30cm　2006 年

誼先生對梅說：「你在職讀個學位吧，然後馬上就能辦
手續。」但梅墨生的個性卻不願為讀學位而考外語受
罪，因為在整個「文革」十年他求學階段從未涉獵外語。
而此時的高等教育制度，卻是外語比專業還重要。多少
名流為梅惋惜、說項，也有一些專業機構開始想引進這
個人才。困惑與煩惱相伴。但在中央美術學院國畫系所
開的每週大課，卻無任何宣傳，而不脛而走，外系旁聽
者紛至遝來，成為當時最受歡迎的課程之一。對於梅的
尷尬處境，南方一位名教授邀請他來讀其博士。但梅墨
生一想到外語考試就無奈了，只好婉言謝絕。

　　梅墨生幾十年勤奮自學，手不釋卷，善於思考，而
他的「學歷」如下：九十年代初，梅墨生在《中國書法》
工作期間，正值法籍華裔藝術家、學者熊秉明回國主持
「書道班」，梅墨生作為工作人員也參加了這個班，向
熊先生請教，後來甚至成了「忘年交」。此時，他還參
加了由中國國家文物局、文物出版社、中國歷史博物館
等單位聯辦的首屆文物鑑定班，向鑑定名家們學習書畫
鑑定，還經常向啟功、劉九庵、楊臣彬、楊新等先生請
益。平時他也不放過任何學習觀摩鑑定的機會，眼力日
增，後來，以他精鑑的眼力和學識被中國文物學會聘為
專家，在當時的文化部藝術品評估委員會擔任近現代鑑

■ 與著名旅法藝術家、學者熊秉明先生　1992 年

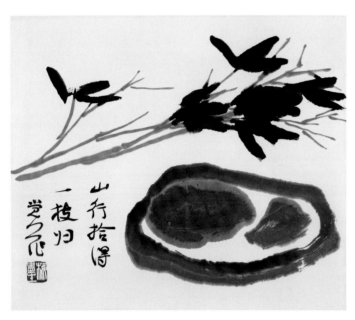

■ 山行拾歸　33.5×39.5cm　2007 年

■ 山水冊頁之一　33×25cm　2010 年

■ 浙江寫生　20×14cm　2003 年（右頁）

定委員，還受聘為中國國內一家權威拍賣公司的鑒定顧問。

　　九十年代後期，梅墨生又在首都師範大學由歐陽中石先生主持的書法碩士課程研究班深造，克服多方困難，一節課不落，以高分修完了全部課程。

　　真是一段蹉跎歲月，坎坷而又豐富的傳奇人生。靳尚誼先生一次閒談時對梅說：三次報院調入的事此前沒有過。中央美術學院人事調入只在院務會研究一次，你真破例了。建國來，沒文憑又在這教書的，當年有齊白石，現在就是你了。你連大學文憑也沒有啊。主管教學的副院長聽完梅的課，在院務會充分肯定了梅的教學水準。在美院的受聘幾年，梅墨生又增加高校藝術教學的經歷與磨煉，也對複雜微妙的人際關係莫名其妙。雖然此時不只一個藝術機構想調梅去工作，且有意委以重任，但他無拘束的天性，不願去「坐班」的單位工作。

　　2001 年春天，中國畫研究院（今中國國家畫院）院長劉勃舒先生突然果斷地宣佈正式調入梅墨生。劉院長此前一直欣賞梅墨生的才華。這時對他說：你是多面手，能書、能畫、能理論，到這來發揮所長吧！從 2001 年至今，梅墨生在這個最高的藝術創作與研究單位又工作

了十幾個年頭。期間還曾擔任了理論研究部的負責工作，曾組織策劃了「二十世紀中國畫系列研究觀摩活動」，為該院取得了第一次國家專案支持。在六七項大活動中，梅墨生認真嚴謹的工作作風、扎實廣博的藝術學養、包容開放的學術視野使活動倍受好評，得到上級領導和學術圈的一致稱讚。

如今，已過知天命之年的梅墨生，飽經京華煙雲，塵世滄桑，相比於同齡人益顯得閱世深沉。但他天性單純直率，無心營營於名利間，竟然兩次就辭主任職，終於放還自在專業身。友人不解，他笑說：都是身外物。近年，除了在藝術創作上傾注精力外，他更加重視習武養生，潛心修行，道力彌增。

他的繪畫、書法、詩詞、評論乃至武學日益為世矚目。

梅墨生每天活得輕鬆、清靜、充實、坦朗、規律。創作、讀書、習武、練功、遊歷、收藏、吟詩、教學、與友人品茗……十分豐富而愜意。對於院裡他個人工作室的教學十分認真，對學生傾力培養，深受學生尊敬。近年，他摒除諸多繁冗世俗的應酬，潛心國學，文武雙修，用心身踐履著傳統文化學術，證悟於中國文化的性命天人之道，樂此不疲。

梅墨生曾經工作過的秦皇島市是他的第二故鄉。避暑聖地北戴河區政府與他合作修建了他的藝術館，處於優美的公園中。他的家鄉遷安市也在美麗的市區灤河島上為他修建藝術館。他也很高興為桑梓故里盡點心力，打造一個傳播藝術文化的平臺。

少年時代，梅墨生酷愛古典詩詞。但在中年奔波中，他放下了這個愛好，一放就是二十年。如今，他又舊愛重拾，幾乎每天以詩作日記，所見所感，吟詠不輟，已有《一如詩詞》出版。

在詩、書、畫、文、拳等諸領域馳騁數十年的梅墨生，正以日漸平和沖淡的心情承載著傳統的藝文大道。

（錢陳翔據藝術家相關資料整理）

■ 潭柘寺寫生　28×40cm　1999 年

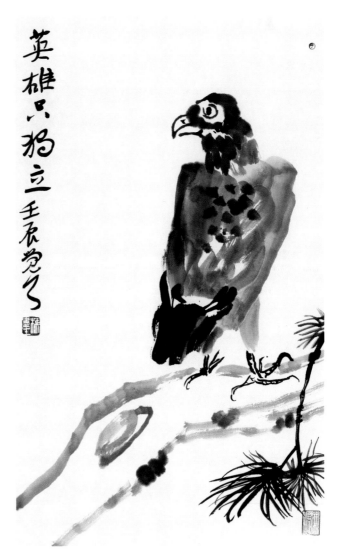

■ 英雄只獨立　45×68cm　2012 年

書法

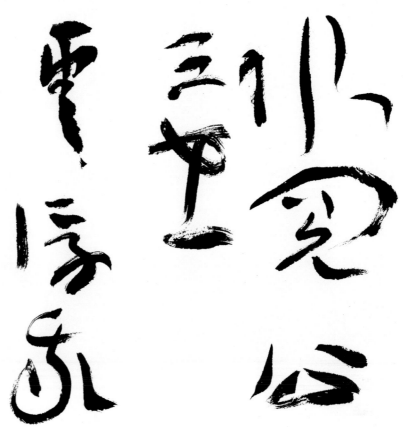

■ 行草冊頁之一　25×34cm　1985 年

釋文：水閱公三世 雲浮我一身 王安石句 墨
鈐印：梅墨生印（陰刻）

國子先生晨入太學招諸生立館下誨
之曰業精於勤荒於嬉行成於思毀
於隨元令聖賢相逢治具畢張拔去
邪豐登崇俊良占小善者率以錄名一藝
者無不庸爬羅剔抉刮垢磨光蓋有幸
而獲選孰云多而不揚

余不善作隸篆此十余年前之舊作巳今見而媿多感慨
悵然蒙師庚子先先生雲云作隸易恃放恣余用切於沒碑殊之品在作
殊少蒙師在真吲此隸年矣丙子年先生又自題記於京華

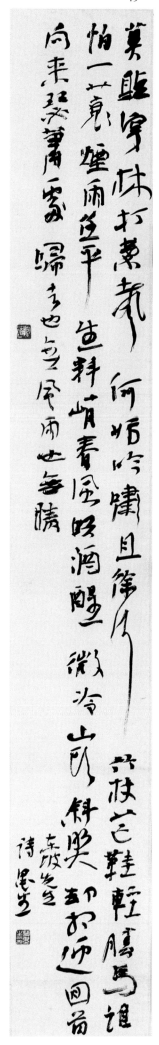

■ 隸書韓愈句中堂　174.5×93cm　1986 年　私人藏（左頁）

釋文：國子先生晨入太學　招諸生立館下　誨之曰　業精於勤　荒於嬉　行成於思
　　　毀於隨　方今聖賢相逢　治具畢張　拔去（凶）邪　登崇俊良　占小善者率以
　　　錄　名一藝者無不庸　爬羅剔抉　刮垢（磨）光　蓋有幸而獲選　孰云多而不
　　　揚　時丙寅之夏　韓愈進學解節　抱道　餘不善做隸箏　此十餘年前之舊作
　　　也　今見而頗多感慨　憶啟蒙師庚堂先生嘗云　作隸易俗　故余用功於漢碑
　　　殊久　而存作殊少　忽忽去其時廿餘年矣　丙子年　墨生又自題記於京寓
鈴印：率真（陽刻）覺予（陰刻）抱道（陰刻）梅墨生書（陰刻）

■ 行書蘇軾詞條幅　19×136.5cm　1987 年

釋文：莫聽穿林打葉聲　何妨吟嘯且徐行　竹杖芒鞋輕勝馬　誰怕　一蓑煙雨任平生
　　　料峭春風吹酒醒　微冷　山頭斜照卻相迎　回首向來瑟蕭處　歸去　也無
　　　風雨也無晴　東坡先生詩　墨生
鈴印：梅墨生印（陰刻）抱道（陰刻）

■ 臨顔真卿祭侄稿（局部）　31×35cm　1987 年

釋文：（略）

鈐印：梅（陽刻）

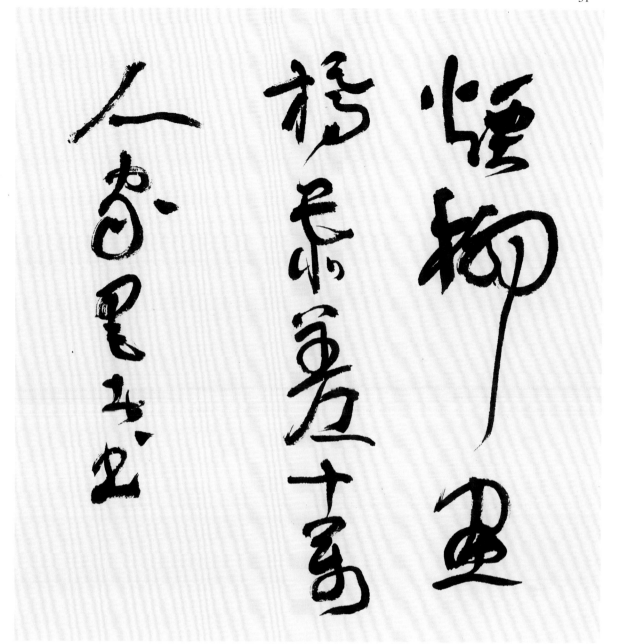

■ 行草冊頁之一　34×34cm　1987 年

釋文：煙柳畫橋 參差十萬人家 墨者書

海之間八春秋矣 墨

吟古風一首 皆客也

中妒殺人太白玉壺

雖愛蛾眉好 無奈宮

女效之徒累身君王

西施宜笑複宜顰 醜

大隱金門是謫仙

鞭世人不識東方朔

龍馬敕賜珊瑚飛玉

青瑣賢朝天數換白

重萬乘主謔浪赤墀

稱觴登禦筵揄揚九

臺初下紫泥詔謁帝

忽然高詠涕泗漣寫

杯三拂劍舞秋月

烈士擊玉壺壯心惜暮

■ 隸書李白詩屏　52×122cm　1988 年

釋文：烈士擊玉壺 壯心惜暮年 三杯拂劍舞秋月 忽然高詠涕泗漣 鳳凰初下紫泥詔

　　　謁帝稱觴登禦筵 揄揚九重萬乘主 謔浪赤墀青瑣賢 朝天數換白龍馬 敕賜珊

　　　瑚飛玉鞭 世人不識東方朔 大隱金門是謫仙 西施宜笑複宜顰 醜女效之徒累

　　　身 君王雖愛蛾眉好 無奈宮中妒殺人 太白玉壺吟古風一首 時客山海之間八

　　　春秋矣 墨

鈐印：梅墨生印（陰刻）

釋文：（略）

鈐印：梅（陽刻）

有脩匡輔八麿拾

常禮君主荒清遺

■ 臨何紹基隸書卷（局部） 33×83cm 1988 年

釋文：（略）

鈐印：梅（陽刻）

■ 行書石濤詩條幅　134.5×33.5cm　1988 年

釋文：秋澗石頭山韻細 曉峰煙樹乍生寒 殘紅落葉詩中畫 得意任從冷眼看
　　　苦瓜和尚補八大山人山水詩 若堂書
鈐印： 梅墨生印（陰刻）抱道（陽刻）

■ 行書老子《道德經》中堂　100×67cm　1989 年（右頁）

釋文：老子道德經五千言選錄前三章 道可道 非常道 名可名 非常名
　　　無名 天地之始 有名萬物之母 故常無欲以觀其妙
　　　常有欲以觀其徼 此兩者同出而異名 同謂之玄 玄之又玄 眾眇之門
　　　第一章 天下皆知 美之為美 斯惡矣 皆知善之為善 斯不善矣
　　　故有無相生 難易相成 長短相形 高下相傾 音聲相和 前後相隨
　　　是以聖人處無為之事 行不言之教 萬物作焉而不為始 生
　　　而不有 為而不恃 功成而弗居 夫唯弗居 是以不去
　　　第二章 不尚賢 使民不爭 不貴難得之貨 使民不為盜 不見可欲
　　　使民心不亂 是以聖人之治 虛其心 實其腹 弱其志 強其骨
　　　常使民無知 無欲 使夫智者不敢為也 為無為 則無不治
　　　第三章 書不欲其能爾 墨生
鈐印： 梅墨生印（陰刻）抱道（陰刻）

老子道德經五千言（選）錄前三章

道可道（非）常道　名可名非常名　無名天地之始　有
名萬物之（母）　故常無欲以觀其妙　常有欲以觀
其徼　此兩者同出而異名　同謂之玄　玄之又有眾妙
之門　第一章

天下皆知美之為美　斯惡矣　皆知善之
為善　斯不善矣　故有無相生　難易相成　長短相形
高下相傾　音聲相和　前後相隨　是以聖人處無為
二事　行不言之教　萬物作焉而不辭　生而不有
為而不恃　功成而弗居　夫唯弗居　是以不去　第二章

不尚
賢　使民不爭　不貴難得之貨　使民不為盜　不見可欲使民
心不亂　是以聖人之治　虛其心　實其腹　弱其志　強其骨
常使民　無知無欲　使夫智者不敢為也　為無為　則無不治　第三章

一衲無餘遍大千 饑飡渴飲學忘年 林泉酣放總為我 岩谷深容稍愒天
蝶化夢回籲幻跡 鶴鳴仙至憶前川 撥開荒草培枝上 古岸新紅機露先 墨

■ 行書古詩條幅　135×33cm　1990 年

釋文：一衲無餘遍大千 饑飡渴飲學忘年 林泉酣放總為我 岩谷深容稍愒天
　　　蝶化夢回籲幻跡 鶴鳴仙至憶前川 撥開荒草培枝上 古岸新紅機露先 墨
鈐印：墨生（陽刻）

■ 行書蘇軾詞二首　96.5×59cm　1991 年（右頁）

釋文：春已老 春服幾時成 曲水浪低蕉葉穩 舞雩風軟紵羅輕 酣詠樂升平
　　　微雨過 何處不催耕 百舌無言桃李盡 柘林深處鵓鴣鳴 春色屬蕪菁
　　　春未老 風細柳斜斜 試上超然臺上看 半壕春水一城花 煙雨暗千家
　　　寒食後 酒醒卻諮嗟 休對故人思故園 且將新火試新茶 詩酒趁年華
　　　東坡 望江南詞二首
鈐印：梅（陽刻）覺予（陽刻）

春已老，春服幾時成。曲水浪低

蕉葉穩，舞雩風軟紵羅輕。酣詠樂

昇平。微雨過，何處不催耕。百舌無言桃李盡，柘林深

處鵓鴣鳴，春色屬蕪菁

春未老，風細柳斜斜，試上超

然臺上看，半壕春水一城花，煙

雨暗千家寒食後

酒醒卻咨嗟，休對故人思故國，且將新

火試新茶，詩酒趁年華　東坡登州江南詞二首

爵收岳之
以人惠昭六朝
隆典年長窆
無晨龜象出
羞梨方德龢

臨元彬

■ 臨元彬墓誌　44×48cm　1992年

釋文：（略）

鈐印：梅（陽刻）

寂寞掩柴扉 蒼茫對落暉 鶴巢松樹遍 人訪蓽門稀 嫩竹含新粉
紅蓮落故衣 渡頭煙火起 處處采菱歸 王維 山居即事 墨生

■ 章草王維詩　38×42cm　1992 年

釋文：寂寞掩柴扉 蒼茫對落暉 鶴巢松樹遍 人訪蓽門稀 嫩竹含新粉
　　　紅蓮落故衣 渡頭煙火起 處處采菱歸 王維 山居即事 墨生
鈐印：梅墨生（陰刻）

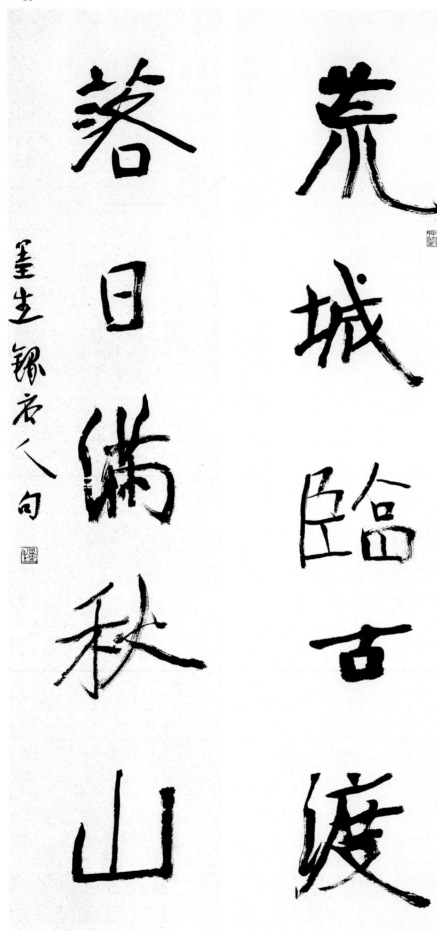

荒城臨古渡

落日滿秋山

墨生錄唐人句

■ 行書五言聯　137×33cm×2　1993年

釋文：荒城臨古渡 落日滿秋山 墨生錄 唐人句
鈐印：墨生（陽刻）方圓草堂（陽刻）

■ 章草李元膺詞卷　26×85cm　1994 年

釋文：一年春好處 不在濃芳 小豔疏香最嬌軟 到清明時候 百紫千花正亂
　　　已失春風一半 早占取 韶光共追遊 但莫管春寒 醉紅自暖 李元膺詞句
　　　覺予書
鈐印：梅（陽刻）

■ 行書范仲淹詞三首手卷　26.3×99cm　1994年

釋文：塞下秋來風景異 衡陽雁去無留意 四面邊聲連角起 千嶂裡 長煙落日孤城閉
　　　濁酒一杯家萬里 燕然未勒歸無計 羌管悠悠霜滿地 人不寐 將軍白髮征夫淚
　　　范仲淹 漁家傲
　　　碧雲天 黃葉地 秋色連波 波上寒煙翠 山映斜陽天接水 芳草無情 更在斜陽外
　　　黯鄉魂 追旅思 夜夜除非 好夢留人睡 明月樓高休獨倚 酒入愁腸 化作相思淚
　　　蘇幕遮
　　　紛紛墜葉飄香砌 夜寂靜 寒聲碎 真珠簾卷玉樓空 天淡銀河垂地
　　　年年今夜 月華如練 長是人千里
　　　愁腸已斷無由醉 酒未到 先成淚 殘燈明滅枕頭欹 諳盡孤眠滋味
　　　都來此事 眉間心上 無計相回避
　　　御街行
　　　范仲淹詞三首 客京城已三載 百感交集 意飄天外 偶然欲書 覺予 墨生
鈐印：梅（陽刻）覺予（陽刻）

塞下秋来风景异

衡阳雁去无留意 四

四面边声连角起 千嶂

里 长烟落日孤城闭

浊酒一杯家万里 燕然

未勒归无计 羌管悠悠

霜满地 人不寐 将军白

发征夫泪

范仲庵 渔家傲

碧云天 黄叶地 秋色连波

波上寒烟翠 山映斜阳天

接水 芳草无情 更在斜

阳外 黯乡魂 追旅思 夜夜

除非好梦留人睡 明月楼

酒入愁肠 化作相思泪

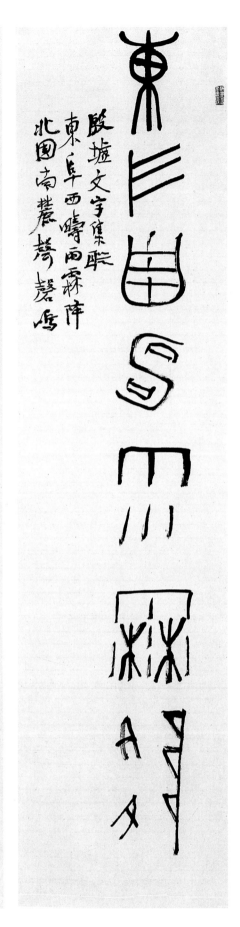

■ 甲骨七言聯　137×34cm×2　1995 年

釋文：東阜西疇雨霖降 北國南麓聲磬鳴
　　　殷墟文字集聯 東阜西疇雨霖降
　　　北國南麗聲磬鳴
　　　久不為篆字偶動書思因意馳三代矣 覺予於化蝶堂
鈐印：梅墨生（陰刻）梅墨生詩書畫印記（陰刻）覺予（陽刻）

昨日扁舟雨一蓑 滿江風浪夜如何 今朝試卷孤篷望 依舊青山綠水多 朱熹水卜行舟詩 墨生

■ 章草朱熹詩　138×36cm　1996 年

釋文：昨日扁舟雨一蓑 滿江風浪夜如何 今朝試卷孤篷望
　　　依舊青山綠水多 朱熹水卜行舟詩 墨生
鈐印：墨生（陽刻）

才雲回中間不
是平林樹水
色天容拆不
開
楊萬里
過寶應縣新開湖
世論書弓謂內擫
外拓兩種筆法者撲
諸書史則在唐內擫為
歐陽率更外拓為顏
平原也 余著力於顏尚
於行草書之則疎於歐陽
令試鍾畋其大意
丙子既伏日 墨生

■ 楷書宋詩手卷　34×137.5cm　1996 年

釋文：雙飛燕子幾時回 夾岸桃花蘸水開 春雨斷橋人不度 小舟撐出柳蔭來
　　　徐俯 春遊湖 天上雲煙壓水來 湖中波浪打雲回 中間不是平林樹
　　　水色天容拆不開 楊萬里 過寶應縣新開湖
　　　世論書有謂 內擫外拓兩種筆法者
　　　揆諸書史 則在唐內擫為歐陽率更 外拓為顏平原也 余著力於行草
　　　書之則疏於歐陽 今試領略其大意 丙子既伏日 墨生
鈐印：覺予（陽刻）

雙飛燕子
幾時回夾岸
桃花醮水開
春雨斷橋人
不度小舟撐
出柳蔭來　徐俯　春遊湖

天上雲煙壓水
來胡中文良

67

■ 行書李煜詞三首手卷　34.5×133cm　1997 年

釋文：深院靜 小庭空 斷續寒砧斷續風 無奈夜長人不寐 數聲和月到簾櫳
　　　搗練子令
　　　多少恨 昨夜夢魂中 還似舊時遊上苑 車如流水馬如龍 花月正春風
　　　望江南
　　　林花謝了春紅 太匆匆 無奈 朝來寒雨晚來風 胭脂淚 相留醉 幾時重
　　　自是人生長恨水流東
　　　相見歡
　　　李煜詞三首 墨生
鈐印：梅墨生印（陰刻）

■ 行書開張天馬橫披　35×138.5cm　1998 年

釋文：開張天馬 覺公墨生
鈐印：梅墨生（陰刻）

馬 天 張 開

釋文：開張天馬 覺公墨生
鈐印：梅墨生（陰刻）

長松搖日影亭亭 無限江頭倚杖情 鴻雁欲來天拍水 白雲收盡暮山橫 文徵明題畫詩 覺公墨

■ 行書文徵明詩條幅　136×34cm　1998 年

釋文：長松搖日影亭亭 無限江頭倚杖情 鴻雁欲來天拍水
　　　白雲收盡暮山橫
　　　文徵明題畫詩 覺公墨
鈐印：梅墨生（陰刻）逍遙遊（陽刻）

百丈蒼山倚暮寒
仙源無路欲通難
晚來過雨添飛瀑
只好幽人隔岸看

文徵明題畫句 覺公墨

■ 行書文徵明詩　136×34cm　1999 年

釋文：百丈蒼山倚暮寒 仙源無路欲通難 晚來過雨添飛瀑
　　　只好幽人隔岸看
　　　文徵明題畫句 覺公墨
鈐印：梅墨生（陰刻）

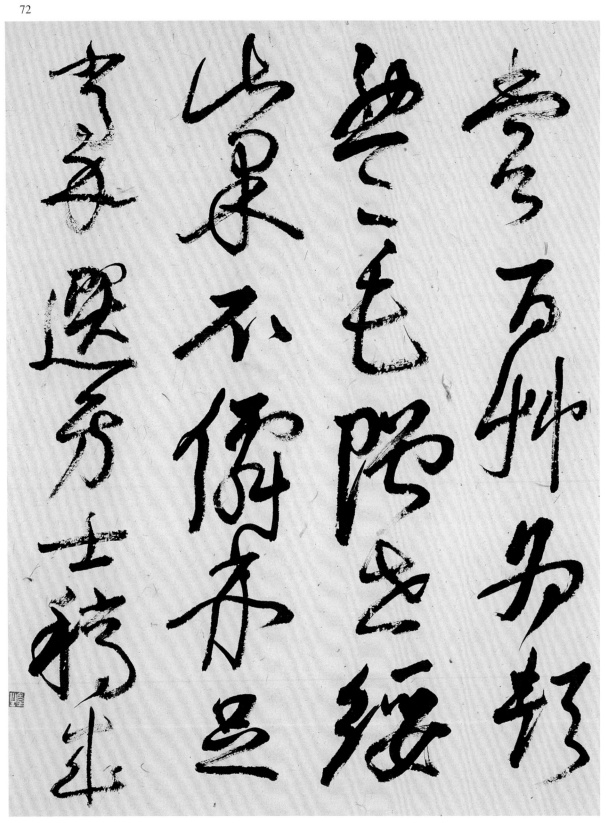

■ 臨倪元璐帖　56×43cm　1999 年

釋文：（略）

鈐印：墨生（陰刻）

■ 行書橫披　34×136cm　2000 年

釋文：交情當 濃似老酒 覺公墨

鈐印：梅墨生（陰刻）

■ 臨米芾帖　63×60cm　2000年（右頁為局部）

釋文：（略）

鈐印：墨生朱記（陰刻）

新得紫金右筆

力疾書數字

也日了

果不復東用

此果有多不帖

釋文：神農嘗百草 覺公作隸行

鈐印：梅墨生（陰刻）

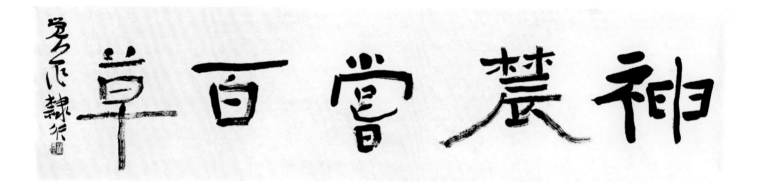

■ 隸書橫披　35×137cm　2001 年

釋文：神農嘗百草 覺公作隸行

鈐印：梅墨生（陰刻）

若个荷花不有香 閣條荷柄不託觴 百年不
飲將何為況值新槽琥珀香
八大山人 漫道花香

漫道花香葉不香 花時雖好葉時常 憐他出水舒仙掌 向月
吟風碧舞裳
苦瓜和尚

荷葉荷花五尺長 墨痕托出水中央 縱然朽斷玲瓏骨 不戀污泥也自香
高鳳翰

家人頻報四更天 貪畫崑流百子蓮 忽掛帳前閑臥玩 泠然如在水中天
李鱓

作小楷亦當如做大字 點畫不可稍懈也 覺公

■ 小楷古詩　32×22.5cm　2003 年

釋文：若個荷花不有香 閣條荷柄不託觴 百年不飲將何為 況值新槽琥珀香
　　　八大山人
　　　漫道花香葉不香 花時雖好葉時常 憐他出水舒仙掌 向月吟風碧舞裳
　　　苦瓜和尚
　　　荷葉荷花五尺長 墨痕托出水中央 縱然朽斷玲瓏骨 不戀污泥也自香
　　　高鳳翰
　　　家人頻報四更天 貪畫崑流百子蓮 忽掛帳前閑臥玩 泠然如在水中天
　　　李鱓
　　　作小楷亦當如做大字 點畫不可稍懈也 覺公
鈐印：梅（陽刻）

■ 臨王羲之草書　137×34cm　2003 年

釋文：（略）

鈐印：梅墨生（陰刻）

釋文：（略）

鈐印：墨生（陽刻）

永和九年歲春
會于會稽山陰
之蘭亭脩禊事
也羣賢畢至少
長咸集此地遞峻
領崇山茂林脩
竹更清流激湍
暎帶左右引以為
流觴曲水列坐其
次雖無絲竹管絃
之盛一觴一詠亦足
以暢敘幽情已故
列序時人錄其所
述

臨八大臨王羲之帖　53×186cm　2004 年

■ 隸書橫披　35×137cm　2006 年　浙江美術館藏

釋文：也曾訪碑雲峰
　　　以古法作隸以為不時 丙戌新春 墨生
鈐印：梅墨生（陰刻）

雕欄玉砌
舊承恩輕
吹凝香瑞
靄溫宮子
女傳言妃
子笑笑看
馴鴿出金
盆 柯九思題
趙昌畫詩
余習書有年而
近年溺於丹青
耽於太極遠過
於書寫一道
故手滯意澀
未得合也 墨

■ 行楷柯九思詩橫披　35×138cm　2006 年

釋文：雕欄玉砌舊承恩 輕吹凝香瑞靄溫 宮（子）女傳言妃子笑 笑看馴鴿出金盆
　　　柯九思題 趙昌畫詩
　　　餘習書有年 而近年溺於丹青 耽於太極遠過於書寫一道
　　　故手滯意澀未得合也 墨
鈐印：梅墨生（陰刻）

鄧尉有古柏 實為群木冠 挺生岩壑間 雨露為之灌 植從何代人 傳語亦滋謾 歷劫數百載 圓頂已成傘 巍然似四皓 霜雪幾曾算 我來恣遨遊 相識古廟畔 徘徊不能去 歸來寫柔翰 約略記清標 摩娑得其半 尺幅勢有盡 筆意勢忽判 二老聳寒肩 雜沓不容緩 翠蘚摹古文 剝蝕如鼎篆 圖以結社盟 青青無改換 立節貴如此 卓爾昭雲漢 文徵明雙柏圖詩 墨生書於丙戌

■ 行楷文徵明詩長卷　49×334cm　2006 年

釋文：鄧尉有古柏 實為群木冠 挺生岩壑間 雨露為之灌 植從何代人 傳語亦滋謾 歷劫數百載 圓頂已成傘
　　　巍然似四皓 霜雪幾曾算 我來恣遨遊 相識古廟畔 徘徊不能去 歸來寫柔翰 約略記清標 摩娑得其半
　　　尺幅勢有盡 筆意勢忽判 二老聳寒肩 雜沓不容緩 翠蘚摹古文 剝蝕如鼎篆 圖以結社盟 青青無改換
　　　立節貴如此 卓爾昭雲漢 文徵明雙柏圖詩 墨生書於丙戌
鈐印：梅墨生（陰刻）

■ 楷書《莊子》橫披　33.5×134cm　2006 年

釋文：古人真其狀義而不朋 若不足而不承 與乎其觚而不堅也 張乎其虛而不華也 邴邴乎其似喜乎
　　　崔乎其不得已乎 滀乎進我色 與乎止我德也 厲乎其似世乎
　　　莊子 大宗師 摘句 墨生書於丙戌春
鈐印：梅墨生（陰刻）

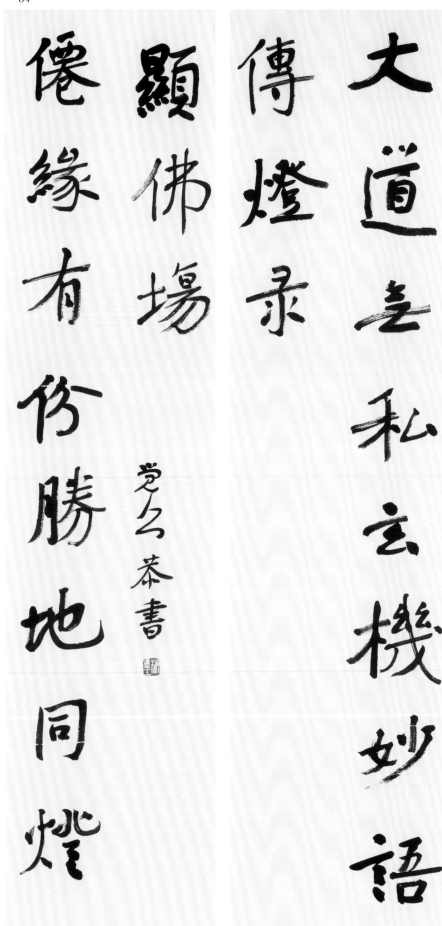

■ 行楷龍門對聯　34.5×138cm×2　2006 年　私人藏

釋文：大道無私玄機妙語傳燈錄 仙緣有份聖地同燈顯佛場 覺公恭書

鈐印：梅墨生（陰刻）

蜀麻吳鹽自古通 萬斛之舟行若風 長年三國老長歌裏 白馬灘前高浪中
杜甫 夔州歌十絕句之七

千山鳥飛絕 萬徑人蹤滅 孤舟蓑笠翁 獨釣寒江雪
柳宗元 江雪

白日依山盡 黃河入海流 欲窮千里目 更上一層樓
王之渙 登鸛雀樓

獨在異鄉為異客 每逢佳節倍思親 遙知兄弟登高處 遍插茱萸少一人
王維 九月九日憶山東兄弟

秦時明月漢時關 萬里長征人未還 但使龍城飛將在 不教胡馬渡陰山
王昌齡 從軍行

日照香爐生紫煙 遙看瀑布掛前川 飛流直下三千尺 疑是銀河落九天
李白 望廬山瀑布

兩個黃鸝鳴翠柳 一行白鷺上青天 窗含西嶺千秋雪 門泊東吳萬里船
杜甫 絕句

遠上寒山石徑斜 白雲生處有人家 停車坐愛楓林晚 霜葉紅於二月花
杜牧 山行
丁亥夏末墨生韓國返歸書

■ 小楷唐詩　34×42cm　2007 年　私人藏

釋文：蜀麻吳鹽自古通 萬斛之舟行若風 長年三（國）老長歌裏 白馬灘前高浪中
　　　杜甫 夔州歌十絕句之七
　　　千山鳥飛絕 萬徑人蹤滅 孤舟蓑笠翁 獨釣寒江雪
　　　柳宗元 江雪
　　　白口依山盡 黃河入海流 欲窮千里日 更上一層樓
　　　王之渙 登鸛雀樓
　　　獨在異鄉為異客 每逢佳節倍思親 遙知兄弟登高處 遍插茱萸少一人
　　　王維 九月九日憶山東兄弟
　　　秦時明月漢時關 萬里長征人木還 但使龍城飛將在 不教胡馬度陰山
　　　王昌齡 從軍行
　　　日照香爐生紫煙 遙看瀑布掛前川 飛流直下三千尺 疑是銀河落九天
　　　李白 坐廬山瀑布
　　　兩個黃鸝鳴翠柳 一行白鷺上青天 窗含西嶺千秋雪 門泊東吳万里船
　　　杜甫 絕句
　　　遠上寒山石徑斜 白雲深處有人家 停車坐愛楓林晚 霜葉紅於二月花
　　　杜牧 山行
　　　丁亥夏末墨生韓國返歸書
鈐印：梅（陽刻）墨生（陰刻）墨生（陰刻）

慈母手中綫 游子
身上衣 臨行密密
縫 意恐遲遲歸 誰
言寸心 報得三春暉
孟郊游子吟 覺公（寸下失草字）

■ 唐詩小品　9×9cm　2007 年

釋文：慈母手中線 遊子身上衣 臨行密密縫 意恐遲遲歸
　　　誰言寸心 報得三春暉
　　　孟郊遊子吟 覺公（寸下失草字）
鈐印：墨生（陰刻）

餘響在岸 迴風梳柳 碧波滿眼 一氣盈懷 書之妙道乃在心 戊子 覺公

■ 行書小品　34.5×35cm　2008 年

釋文：餘響在岸 迴風梳柳 碧波滿眼 一氣盈懷
　　　書之妙道乃在心 戊子 覺公
鈐印：梅墨生（陰刻）

做人要有誠心便是福氣做事要有結果便是壽徵心氣平和能令仇家忘其怨圖未就之功不如守已成之業

格言一條 覺公

■ 行書格言條幅　138×34cm　2008 年

釋文：做人要有誠心便是福氣 做事要有結果便是壽徵
　　　心氣平和能令仇家忘其怨 圖未就之功不如守已成之業
　　　格言一條 覺公

鈐印：梅墨生（陰刻）

■ 隸書橫披　34×138cm　2008 年

釋文：平安是福 覺公
鈐印：梅墨生（陰刻）

平安是福

釋文：高澗落寒泉 窮岩帶疏樹 山深無車馬 獨有幽人度 幽人何所從 白雲最深處 出山不知遙
顧見雲間路
文徵明 山行詩 以章草體書之 或有古意 不知然否 願不落時氣中 己丑 覺公

■ 章草文徵明詩橫批　34×138cm　2009 年

釋文：高澗落寒泉 窮岩帶疏樹 山深無車馬 獨有幽人度 幽人何所從 白雲最深處 出山不知遙
　　　顧見雲間路
　　　文徵明 山行詩 以章草體書之 或有古意 不知然否 願不落時氣中 己丑 覺公
鈐印：梅墨生（陰刻）

高江急峽雷霆鬥

古木蒼藤日月昏

戎馬不如歸馬逸

千家今有百家存

哀哀寡婦誅求盡

慟哭秋原何處村

獨立寒秋湘江北去橘子洲頭看萬山紅遍層林盡染漫江碧透百舸爭流鷹擊長空魚翔淺底萬類霜天競自由悵寥廓問蒼茫大地誰主沉浮攜來百侶曾遊憶往昔崢嶸歲月稠恰同學少年風華正茂書生意氣揮斥方遒指點江山激揚文字糞土當年萬戶侯曾記否到中流擊水浪遏飛舟

毛澤東沁園春長沙 覺公

■ 楷書毛澤東詩詞　168×34cm　2010 年

釋文：獨立寒秋 湘江北去 橘子洲頭 看萬山紅遍 層林盡染 漫紅碧透 百舸爭流 鷹擊長空 魚翔淺底 萬類霜天競自由 悵寥廓 問蒼茫大地誰主沉浮 攜來百侶曾遊 憶往昔崢嶸歲月稠 恰同學少年 風華正茂 書生意氣 揮斥方遒 指點江山 激揚文字 糞土當年萬戶侯 曾記否 到中流擊水 浪遏飛舟
　　　毛澤東 沁園春 長沙 覺公
鈐印：梅墨生（陰刻）太極（圖形）一如堂（陽刻）

養氣一點火

修真滿天春

自撰句 覺之於庚寅

■ 行書五言聯　34×135cm×2　2010 年

釋文：養氣一點火 修真滿天春
　　　自撰句 覺公於庚寅
鈐印：梅墨生（陰刻）

■ 行書唐詩　34×34cm　2011 年

釋文：小苑鶯歌歇 長門蝶舞多（眼）眼看春又去 翠輦不曾過
　　　唐詩 覺公
鈐印：梅墨生（陰刻）

折花逢驛使 寄與隴頭人 江南無所有 聊贈一枝春

陸凱詩 覺公

■ 行書陸凱詩　34×34cm　2011 年

釋文：折花逢驛使 寄與隴頭人 江南無所有 聊贈一枝春
　　　陸凱詩 覺公
鈐印：梅墨生（陰刻）

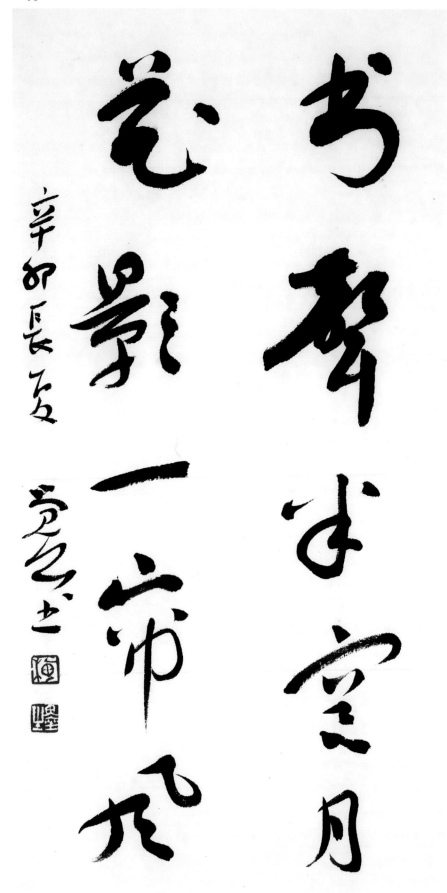

■ 行書　34×17cm　2011年　私人藏

釋文：書聲半窗月　花影一簾風
　　　辛卯長夏　覺公書
鈐印：梅（陽刻）墨生（陰刻）

一樓和氣看山笑

半榻禪習映月圓

青城山 建福宮聯

壬辰露月嘉日 覺公書

■ 行書七言聯　137×34cm×2　2012 年

釋文：一樓和氣看山笑 半榻禪習映月圓
　　　青城山
　　　建福宮聯 壬辰露月嘉日 覺公書
鈐印：梅墨生（陰刻）太極（圖形）

■ 赴美國邁阿密參加國際美展作　30×21cm　2012 年

釋文：飲露乘風到美洲 太平洋似一浮漚 未經滄海三田變 已喜人間兩地遊
　　　姹紫嫣紅華（古與花通） 先憂後樂嶽陽樓 他年看盡長安景 卻道天涼好個秋
　　　（華後失盛頓二字 該句為 姹紫嫣紅華盛頓）
　　　赴美國邁阿密參加國際美展作
　　　時二零一二年十二月二日 覺公並書
鈐印：梅（陽刻）太極（圖形）

御風而
行乎天地
之間者也

■ 書法冊頁之一　34×34cm　2012 年

釋文：禦風而行乎天地之間者也 覺公
鈐印：墨生（陰刻）

将之苕溪戲作呈

諸友　　襄陽漫仕黻

松竹留因夏溪山去為

秋久虞白雪詠更庭采

羹誑縷會玉鱸堆案

團金橘滿洲水宮無浪

景載与谢公遊

半歲依俙竹三時好、看

花懶傾惠泉酒點畫

■ 臨米芾苕溪詩帖（局部）　41.5×55cm　2012 年

釋文：（略）

鈐印：梅墨生（陰刻）太極（圖形）

釋文：（略）

鈐印：梅墨生（陰刻）太極（圖形）梅墨生（陰刻）

麗無雙神燿
方圖富令問莫
辭上天作高山
寔赫理民炎
替天石紀銘忘
不孝晉史張瑝
靈壽令南　頌碑
德高舉遺愛曰
新內和九親

■ 選臨封龍山、鮮于璜碑　41.5×110cm　2012 年

釋文：（略）

鈐印：梅墨生（陰刻）太極（圖形）梅墨生（陰刻）

湖上朱橋響畫
輪溶溶春水浸春
雲碧琉璃滑淨無
塵

六一居士詞句 覺公書

■ 行楷書冊頁之一　34×34cm　2012 年

釋文：湖上朱橋響畫輪 溶溶春水浸春雲
　　　碧琉璃滑淨無塵
　　　六一居士詞句 覺公書
鈐印：墨生（陰刻）

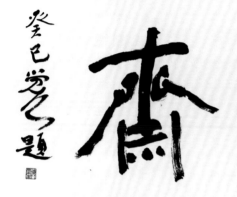

■ 無墨齋　34.5×106cm　2013 年　私人藏

釋文：無墨齋 癸巳 覺公題

鈐印：梅墨生（陽刻）

閱世深沉
意久平・天成國寶
已遐齡・道心赤為德風厚・鶴羽
黃因脈氣清・大隱閑閑雲月影・人
仙心落落斗牛橫星・傳薪丹訣袞安臥・
六耳無由海上聽・
恩師胡海牙先生百歲生日與內子往賀歸
來感賦・翁乃中醫・太極拳・內丹三學精通
之道學泰斗也
　　　　癸巳春仲 覺公於一如堂

■ 詩稿手跡　28×18cm　2013 年

釋文：閱世深沉意久平 天成國寶已遐齡 道心赤為德風厚 鶴羽黃因脈氣清 大隱閑
　　　閑雲月影　人仙（心）落落斗牛（橫）星 傳薪丹訣袞安臥 六耳無由海上聽
　　　恩師胡海牙先生百歲生日與內子往賀歸來感賦 翁乃中醫 太極拳 內丹 三學
　　　精通之道學泰斗也 癸巳春仲 覺公於一如堂

鈐印：梅（陽刻）太極（圖形）生於荷月其氣亦同（陽刻）

■ 四十書家詠之鄧爾疋　27.5×43cm　2014 年　私人藏

釋文：刻宗黃牧甫 琴古綠綺臺 書印搜殘字 詩文得妙裁 嶺南人楚楚

卷上 氣恢恢 彈力源流著 嘉言滾滾來

書家詠鄧爾疋 甲午年丁醜月

余鮮作篆 多年間偶一為之 避短也 然於篆字實頗喜之 尤好六國

三代文字之高古也 廿世紀之篆書家頗多 余此次詩及者少 篇幅

之限也 若羅振玉董作賓丁佛言章太炎王福庵容庚諸公容付闕如

矣 覺公

鈐印：墨生長壽（陰刻）

薩造像拓片 甲午冬月敬題 覺公

若得見於佛捨離

一切苦能入諸如來大

智之境界 華嚴經偈語

能於眾生施無畏

普使世間得大明

華嚴經偈集句

般若之舟

福慧之海

所睹皆真如性海

入眼乃無上菩提

乙未夏初 覺公又題

普使世間得大明　70×137cm　2015 年　私人藏

釋文：佛菩薩造像拓片 甲午冬月敬題 覺公 唐代佛像刻石之朱砂拓片精品 法相莊嚴 一派
　　　淨土 鐵畫銀鉤之線條筆筆中鋒也 一如堂主人
　　　無量壽
　　　若得見於佛 捨離一切苦 能入諸如來 大智之境界 華嚴經偈語 能於眾生施無畏 普
　　　使世間得大明 華嚴經偈集句
　　　般若之舟 福慧之海
　　　所睹皆真如性海 入眼乃無上菩提 乙未夏初 覺公又題
鈐印：墨生之印（陽刻）墨生長壽（陰刻）生於荷月其氣亦同（陽刻）
　　　太極（圖形）梅氏（陰刻）一默如（陽刻）

佛

唐代佛像刻石之硃砂搨片精品法相莊嚴一派淨土鐵畫銀鈎之線條筆筆中鋒也一如堂主人

花卉

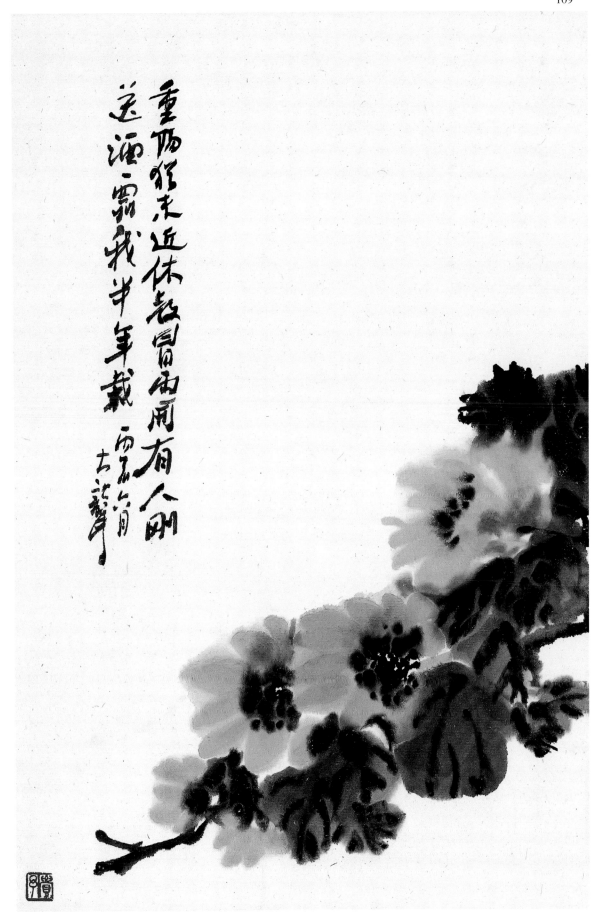

■ 臨吳昌碩花卉冊頁之一　32×21cm　1978 年

釋文：重陽猶未近　休教冒雨開　有人剛送酒
　　　需我半年栽
　　　丙辰六月大聾
鈐印：覺予（陽刻）

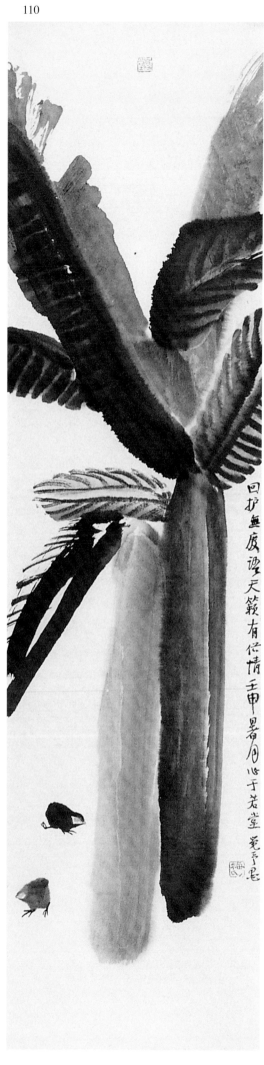

■ 蕉蔭　132×33cm　1992 年

釋文：回護無廢語 天籟有俗情 壬申暑月作於若堂 覺予墨

鈐印：梅氏（陽刻）若堂（陽刻）

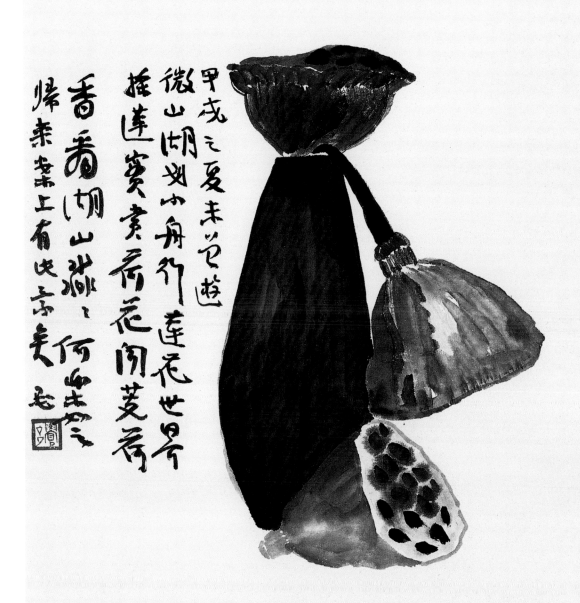

■ 蓮藕圖　41×30cm　1994年　私人藏

釋文：甲戌之夏末 曾遊微山湖 劃小舟行蓮花世界 採蓮實 賞荷花 聞芰
　　　荷香 看湖山淼淼 何樂如之 歸來案上有此景矣 墨
鈐印：覺予（陽刻）老梅（陽刻）

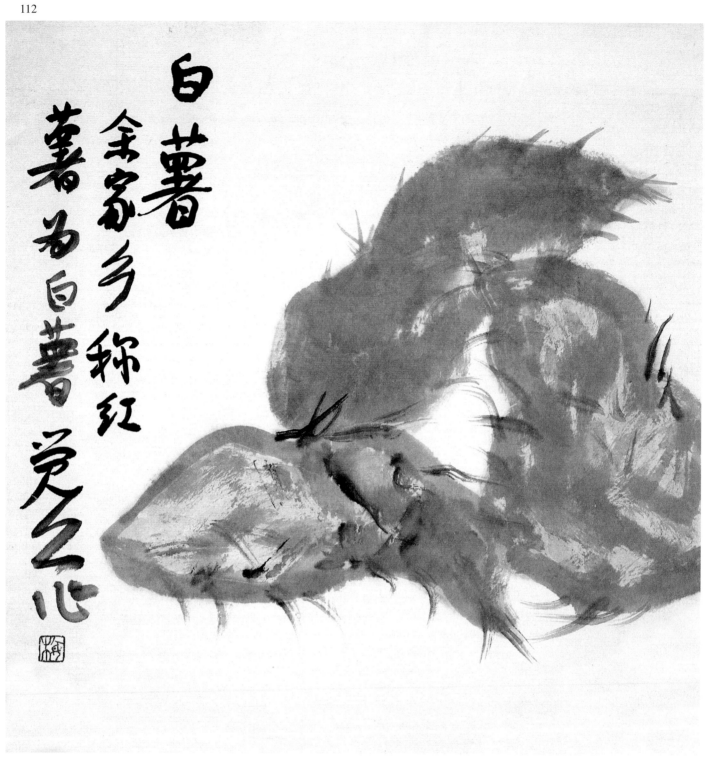

白薯　余家鄉稱紅薯為白薯　覺公作

■ 白薯　34×33cm　1995 年

釋文：白薯　余家鄉稱紅薯為白薯　覺公作
鈐印：梅（陽刻）

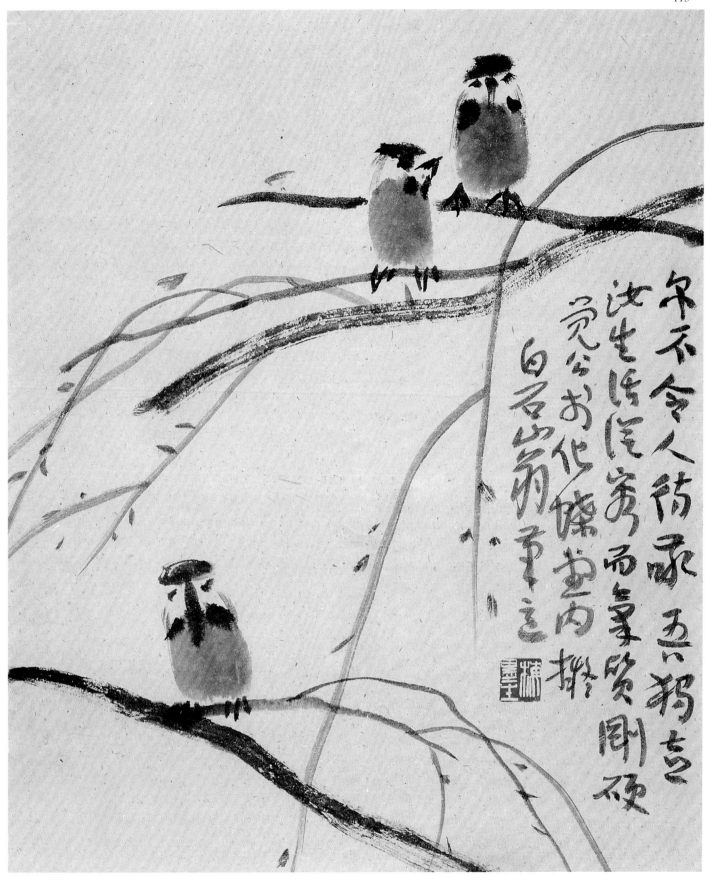

■ 三雀圖　48×39.5cm　1996 年

釋文：爾不令人待敬 吾獨喜汝生活從容而氣質剛硬 覺公於化蝶堂內
　　　擬白石山翁筆意
鈐印：梅墨生（陰刻）

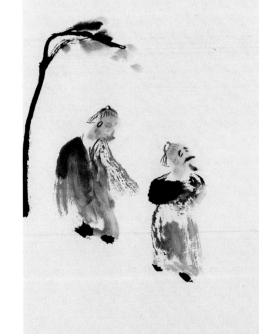

■ 老哥老弟　135×34cm　1996 年　私人藏

釋文：老哥你慢些走 老弟你別恍當 墨生糊塗亂抹

鈐印：覺公（陰刻）抱道（陽刻）

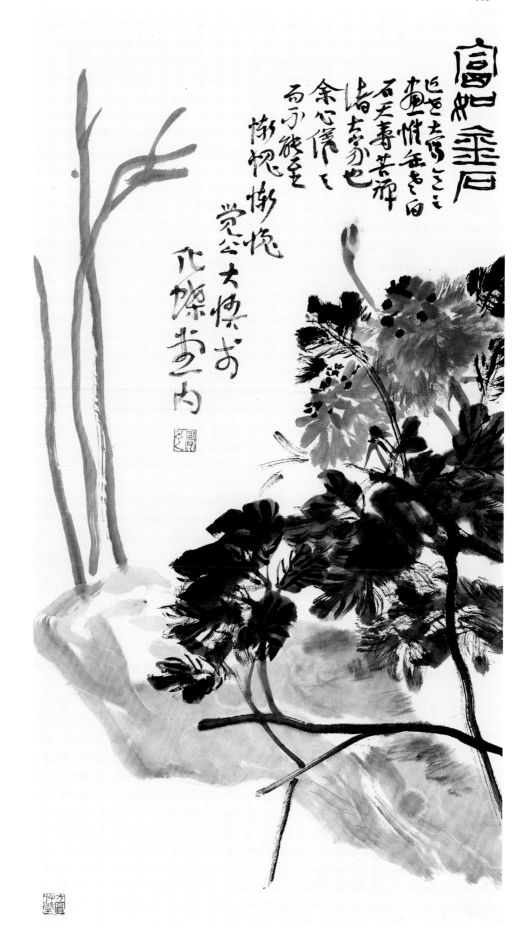

■ 富如金石　100×53cm　1996 年　廣東順德美術館藏

釋文：近世大寫意之畫 惟缶老白石天壽苦禪諸大家也
　　　餘心儀之而不能至　慚愧慚愧 覺公大悟於化蝶堂內
鈐印：覺予（陽刻）方圓草堂（陽刻）

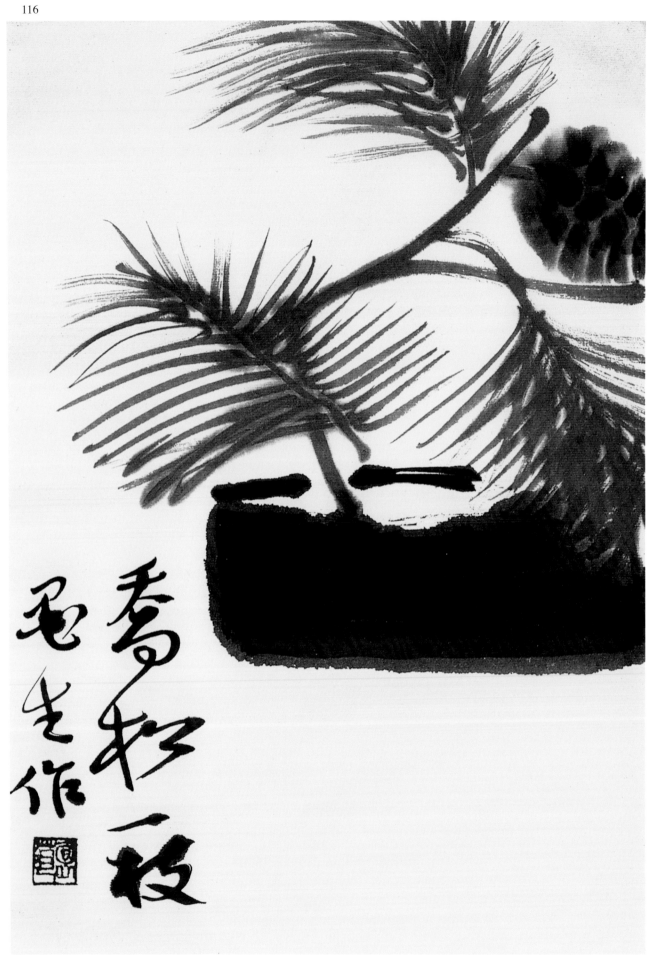

■ 喬松一枝　40×28.5cm　1997 年

釋文：喬松一枝 墨生作

鈐印：抱道（陽刻）

訪友醉歸圖　133×34cm　1997 年　私人藏

釋文：訪友醉歸林已暗　遠嵐橫臥擁落暉　疑是步入它世界　身邊萬物欲來扶
　　　丁丑信筆隨口塗成　墨生

鈐印：覺公（陰刻）

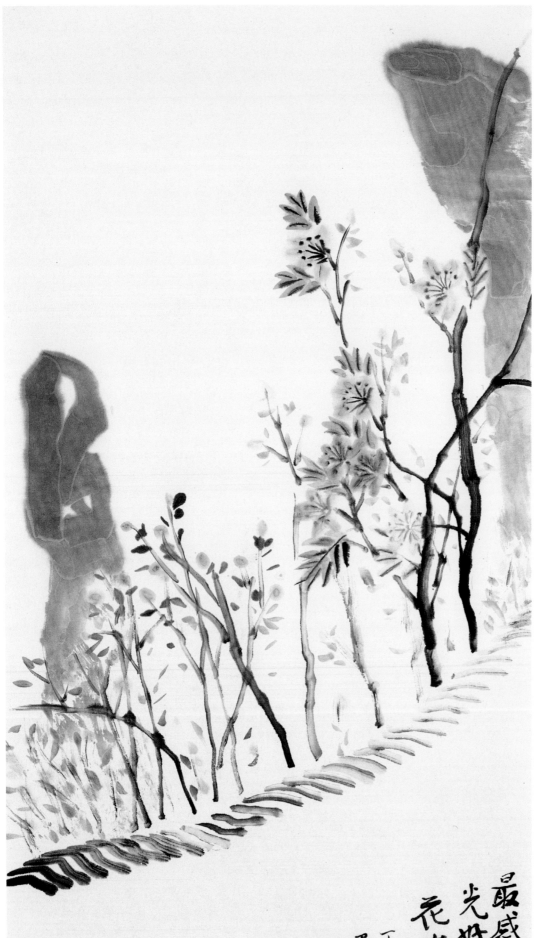

最感春
光好桃
花古今同
丁卯春
壽生作

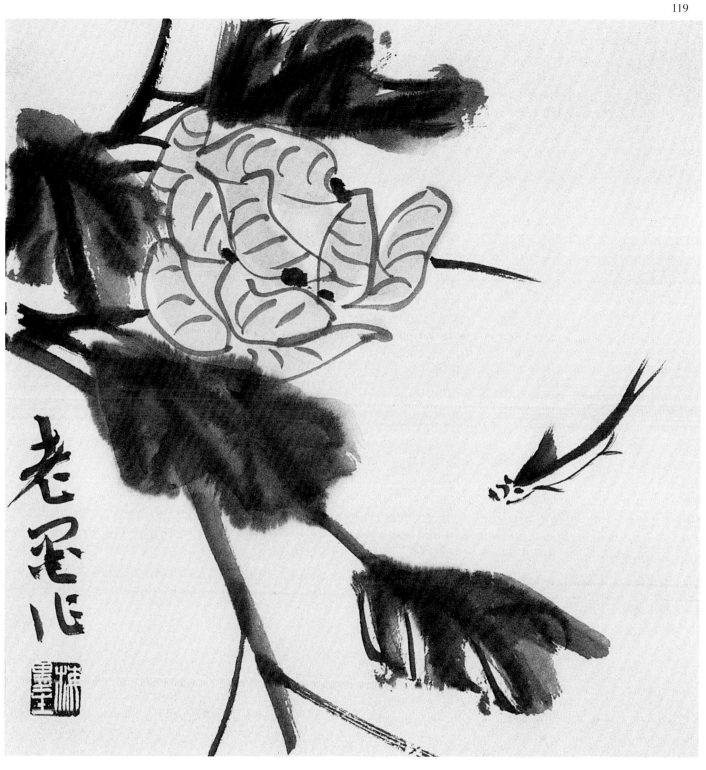

■ 春光圖　100×53cm　1997 年（左頁）

釋文：最感春光好 桃花古今同 丁丑春墨生作

鈐印：墨生（陽刻）

■ 魚樂　35×34cm　1998 年

釋文：老墨作

鈐印：梅墨生（陰刻）

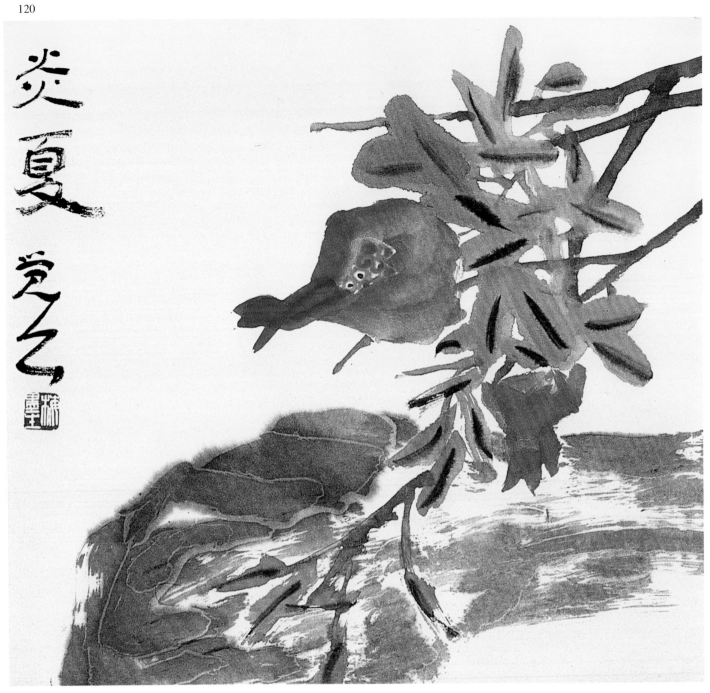

■ 炎夏　34×34cm　1999 年

釋文：炎夏 覺公
鈐印：梅墨生（陰刻）

■ 潑墨葡萄　68×46cm　2000 年（右頁）

釋文：天池一幅後 無人潑葡萄 覺公漫寫於化蝶堂
鈐印：墨生（陽刻）

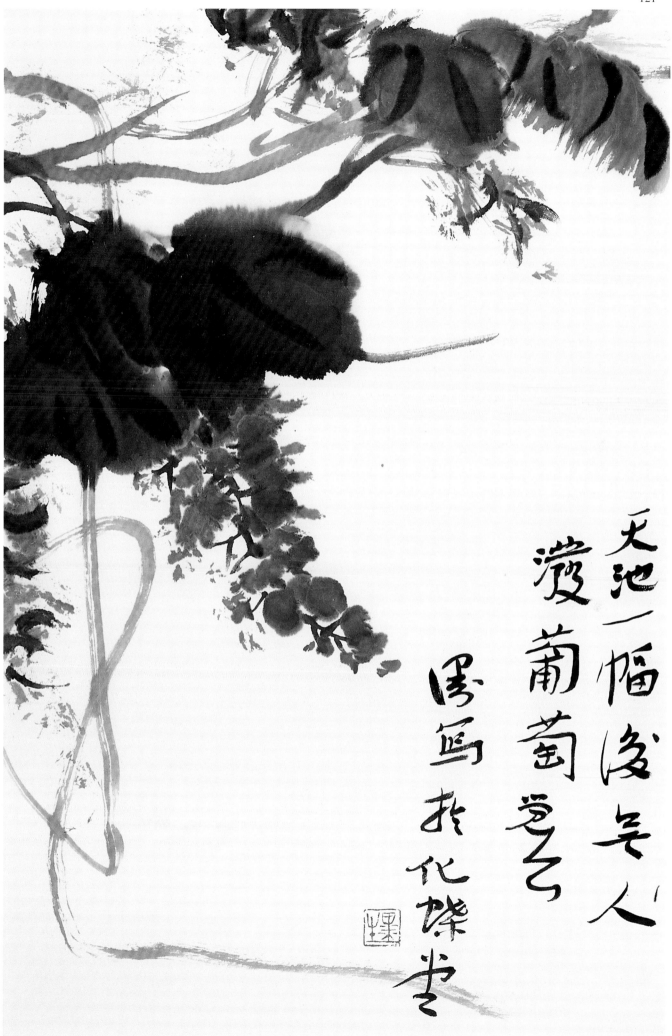

天池一幅後无人
愛葡萄意气
兒写於化蝶堂

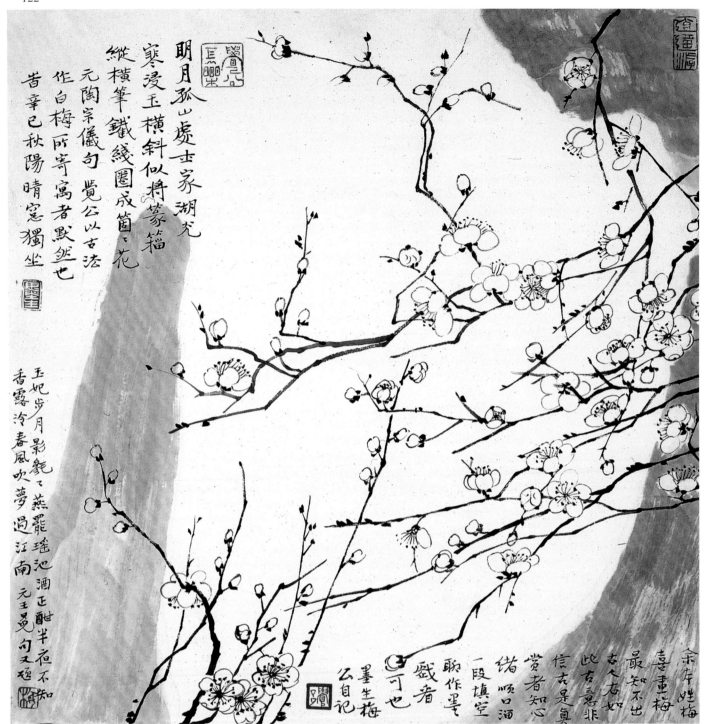

明月孤山處士家 湖光寒浸玉橫斜 似將篆籀縱橫筆 鐵線圈成個個花 元陶宗儀句 覺公以古法作白梅 所寄寓者默然也 時辛巳秋晴陽窗獨坐

玉妃步月影氍氍 燕罷瑤池酒正酣 半夜不知香露冷 春風吹夢過江南 元王冕句又題

余本姓梅喜畫梅 最知不出古人右 如此古意非信古 是真賞者知心緒 順口溜一段填空 聊作墨戲看可也 墨生梅公自記

■ 白梅圖　40×40cm　2001 年　私人藏

釋文：明月孤山處士家　湖光寒浸玉橫斜　似將篆籀縱橫筆　鐵線圈成
　　　個個花　元陶宗儀句　覺公以古法作白梅　所寄寓者默然也
　　　時辛巳秋晴陽窗獨坐
　　　玉妃步月影氍氍　燕罷瑤池酒正酣　半夜不知香露冷　春風吹夢過
　　　江南　元王冕句又題
　　　余本姓梅喜畫梅　最知不出古人右　如此古意非信古　是真賞者知心緒
　　　順口溜一段填空　聊作墨戲看可也　墨生梅公自記
鈐印：墨生（陰刻）梅（陽刻）逍遙遊（陽刻）覺予（陽刻）
　　　覺公長樂（陽刻）

■ 案上清品　40×40cm　2001 年

釋文：青花瓷 裝野草 宜興茶壺泡新茶 三個小魚游弋中
　　　這個世界好無聊 個中情調真好 覺公有感也
鈐印：墨生（陰刻）梅（陽刻）逍遙遊（陽刻）

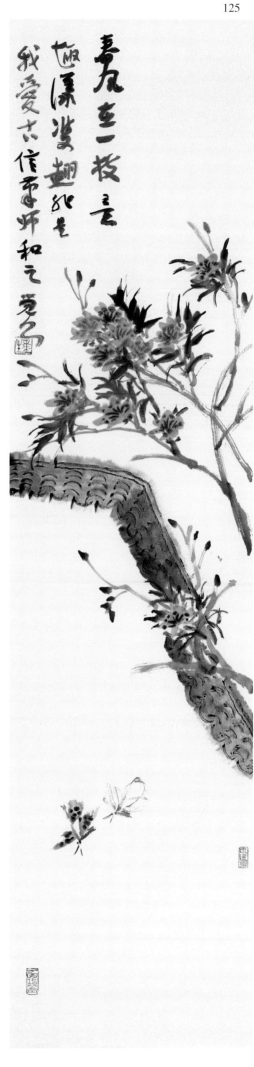

■ 清者自清　40×28cm　2001 年（左頁）

釋文：覺公

鈐印：覺公四十以後作（陽刻）

■ 春風在一枝　136×34cm　2002 年　私人藏

釋文：春風在一枝 意趣漾雙翅 非是我愛古 信筆師和之 覺公

鈐印：墨生（陽刻）逍遙遊（陽刻）方圓化蝶堂（陽刻）

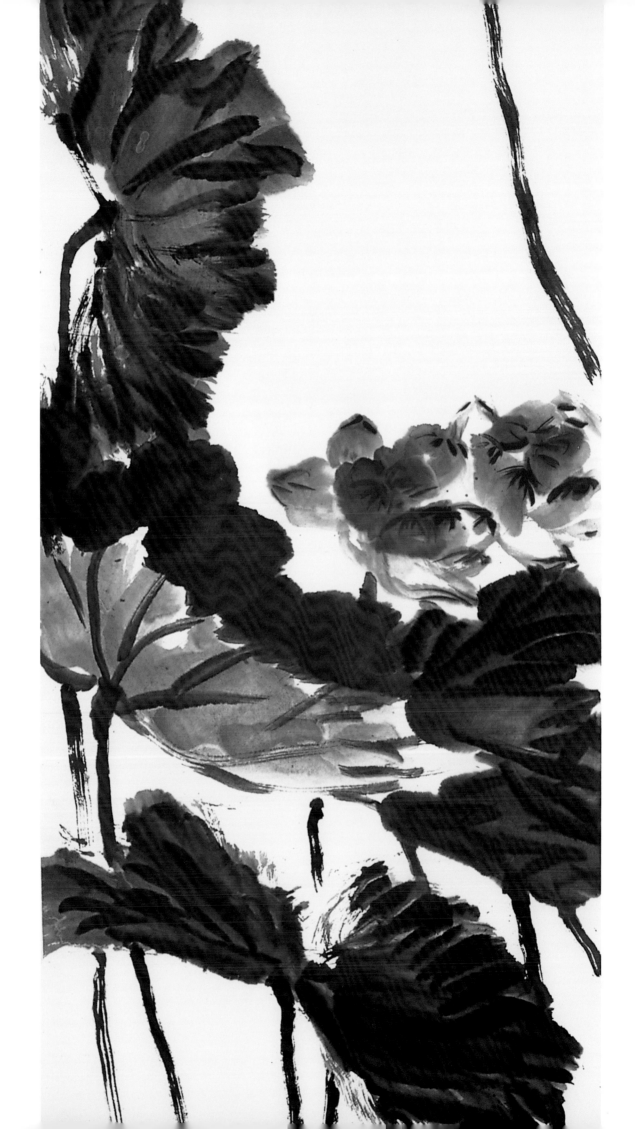

畢竟西湖六月中
風光不與四時同接
天蓮葉無窮碧
映日荷花別樣
紅 楊萬里句
意 覺公墨作
於魯次

■ 花卉四條屏之映日荷花　233×53cm　2002 年　私人藏（左頁為局部）

釋文：畢竟西湖六月中 風光不與四時同 接天蓮葉無窮碧
　　　映日荷花別樣紅 楊萬里句意 覺公墨作於魯次
鈐印：梅墨生（陰刻）墨生朱記（陰刻）

128

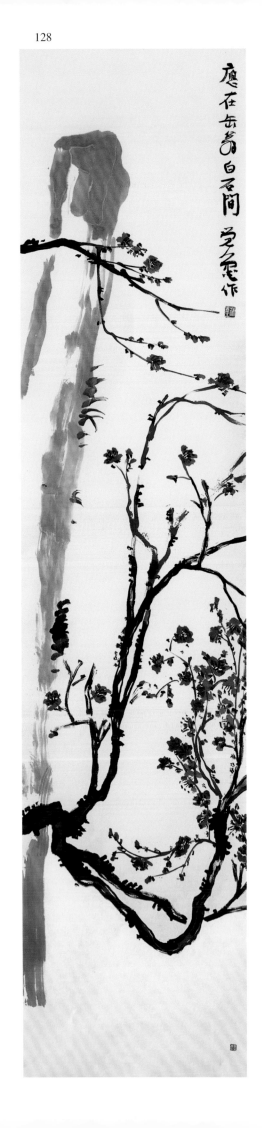

應在缶翁白石間　覺公墨作

■梅花條幅　233×53cm　2002 年　私人藏

釋文：應在缶翁白石間 覺公墨作
鈐印：梅墨生（陰刻）墨生朱記（陰刻）

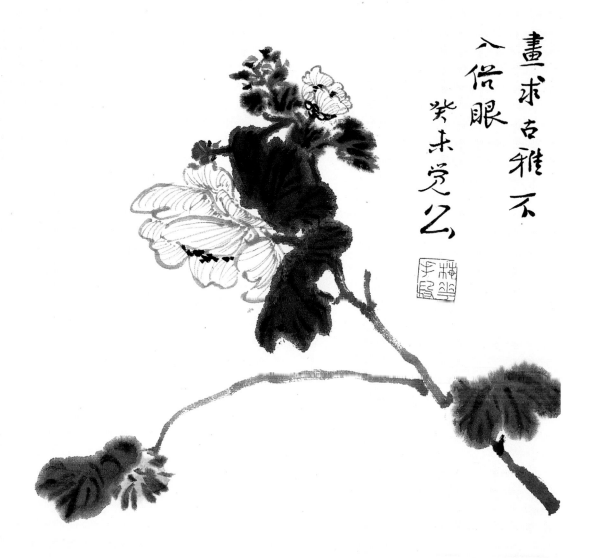

畫求古雅不
入俗眼
癸未覺公

■ 不入俗眼　34×35cm　2003 年

釋文：畫求古雅 不入俗眼 癸未覺公
鈐印：墨生（陰刻）覺公（陽刻）梅花手段（陽刻）

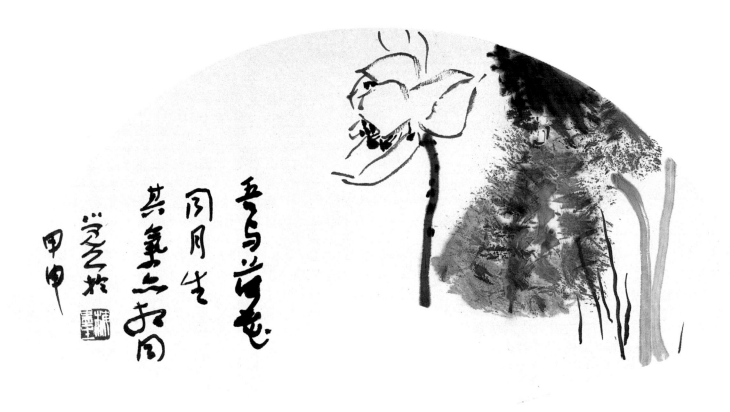

釋文：吾與荷花同月生 其氣亦相同 覺公於甲申
鈐印：梅墨生（陰刻）

釋文：萬物有神神即我 我神已入梅花中 南國北國看晴雪
　　　凌寒君自傲隆冬 墨生又識 晴雪 丙戌暢月 覺公
鈐印：梅墨生（陰刻）方圓化蝶堂（陽刻）梅花手段（陽刻）

■ 與荷同氣　29×62cm　2004 年

■ 晴雪　136×68cm　2006 年　私人藏（右頁）

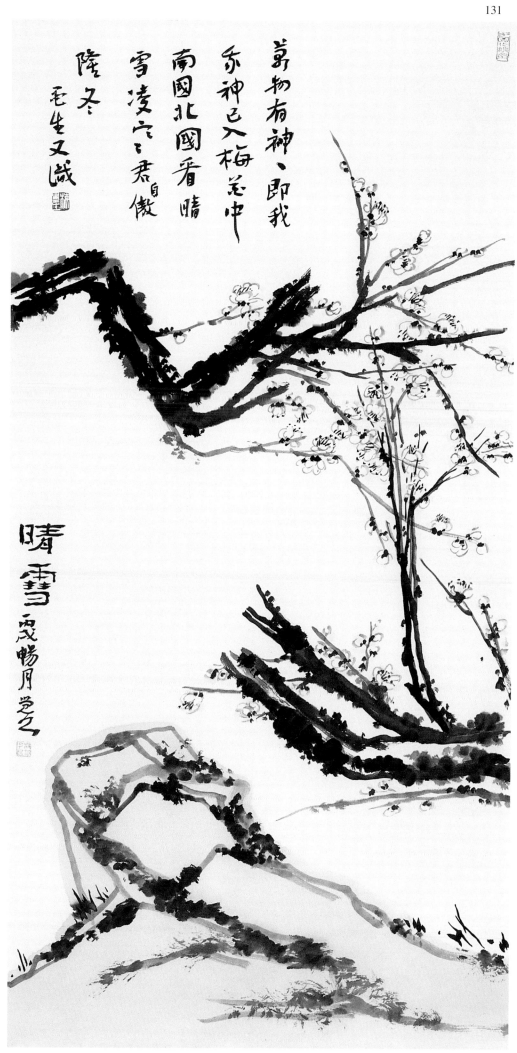

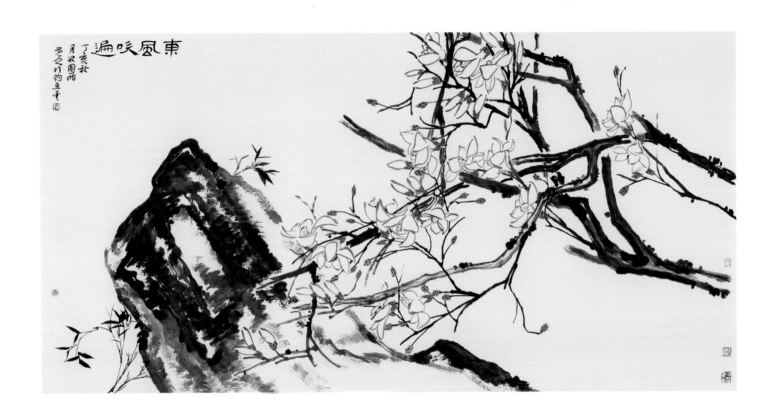

■ 東風吹遍　122×244cm　2007 年　北京釣魚台國賓館藏

釋文：東風吹遍 丁亥秋月欲圓時 覺公於釣魚臺

鈐印：梅墨生（陰刻）性愛丘山（陽刻）方圓化蝶堂（陰刻）
　　　山野春光（陰刻）太極筆法（陰刻）

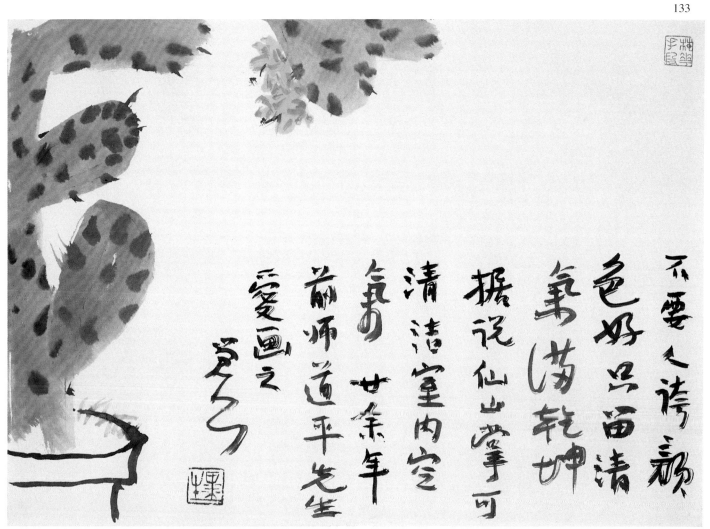

不要人誇顏色好 只留清氣滿乾坤 據說仙（山）人掌可清潔室內空氣 廿餘年前師道平先生愛畫之 覺公

■ 清氣滿乾坤　36×67cm　2008 年　私人藏

釋文：不要人誇顏色好 只留清氣滿乾坤 據說仙（山）人掌可清潔室內空氣
　　　廿餘年前師道平先生愛畫之 覺公
鈐印：墨生（陽刻）梅花手段（陽刻）

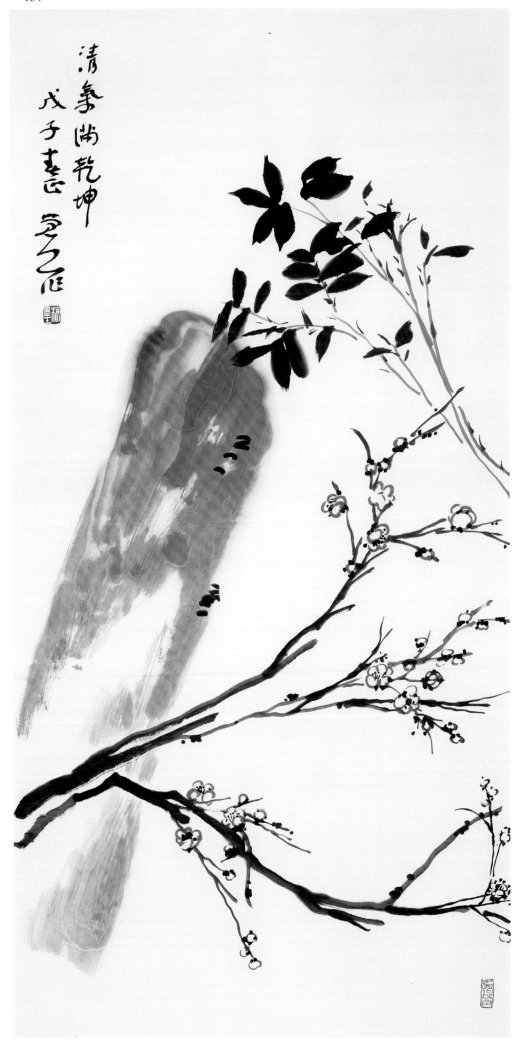

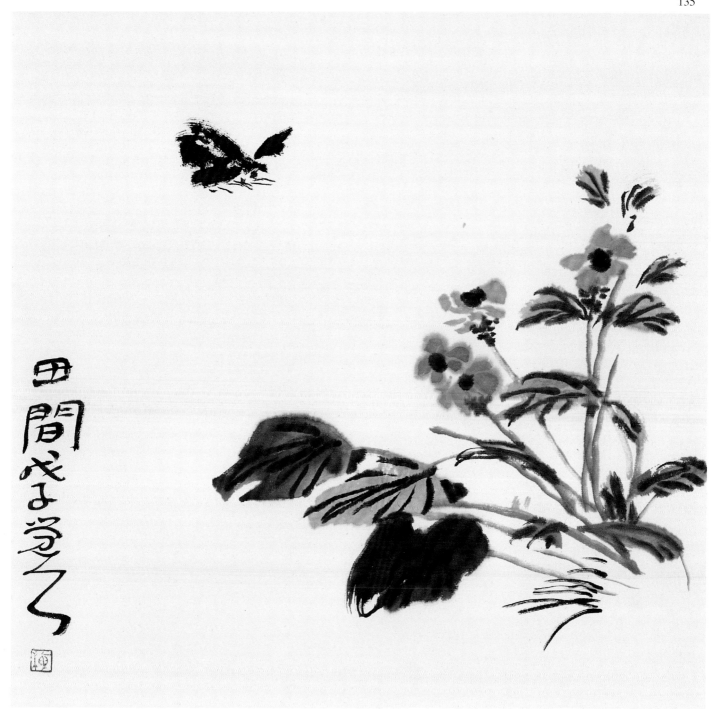

■ 清氣滿乾坤　136×68cm　2008 年（左頁）

釋文：清氣滿乾坤 戊子春正 覺公作

鈐印：梅墨生（陰刻）方圓化蝶堂（陽刻）

■ 小品冊頁之五 - 田間　34×35cm　2008 年

釋文：田間 戊子覺公

鈐印：梅（陽刻）

釋文：為誰婀娜 戊子冬覺公

鈐印：梅（陽刻）

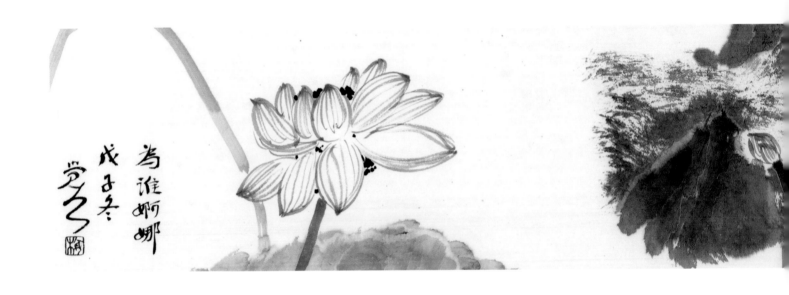

■ 花卉四橫幅之一 - 為誰婀娜　20×100cm　2008 年

釋文：為誰婀娜 戊子冬覺公

鈐印：梅（陽刻）

釋文：一樹白雪 萬點珠玉 滿天瓊蕊 戊子冬 覺公

鈐印：梅墨生（陰刻）

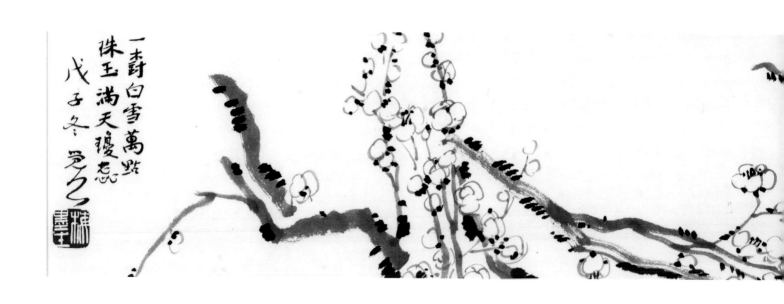

■ 花卉四橫幅之二 - 滿天瓊蕊　20×100cm　2008 年

釋文：一樹白雪 萬點珠玉 滿天瓊蕊 戊子冬 覺公

鈐印：梅墨生（陰刻）

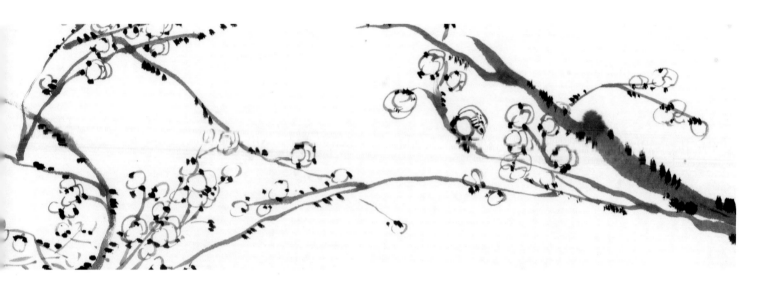

釋文：清風微微 戊子冬 覺公
鈐印：梅（陽刻）

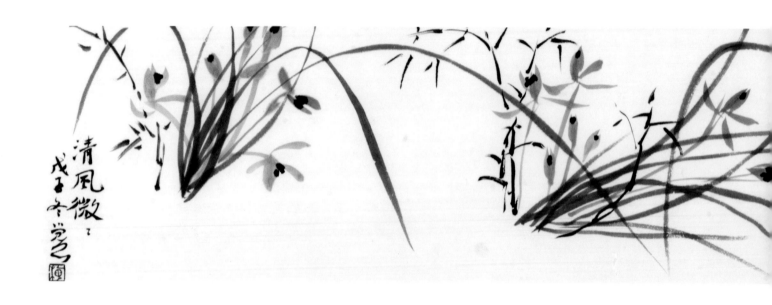

■ 花卉四橫幅之三 - 清風微微　20×100cm　2008 年

釋文：清風微微 戊子冬 覺公
鈐印：梅（陽刻）

■ 花卉四橫幅之四 - 神仙富貴　20×100cm　2008 年

釋文：一夜東風吹 神仙富貴來 戊子冬 覺公

鈐印：梅（陽刻）

■ 花卉四橫幅之四 - 神仙富貴　20×100cm　2008 年

釋文：一夜東風吹 神仙富貴來 戊子冬 覺公

鈐印：梅（陽刻）

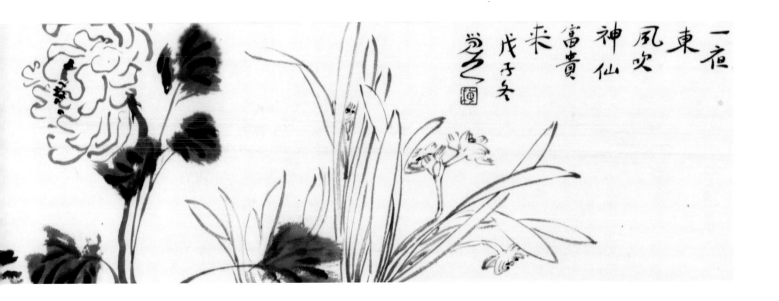

一夜東風吹
神仙富貴來
戊子冬 岩久

■ 水墨鳥蟲冊頁之一　18×6cm　2009 年

鈐印：梅（陽刻）

釋文：覺公

鈐印：梅墨生（陰刻）

■ 蘭草條屏　69×38cm　2010 年

釋文：覺公

鈐印：梅墨生（陰刻）

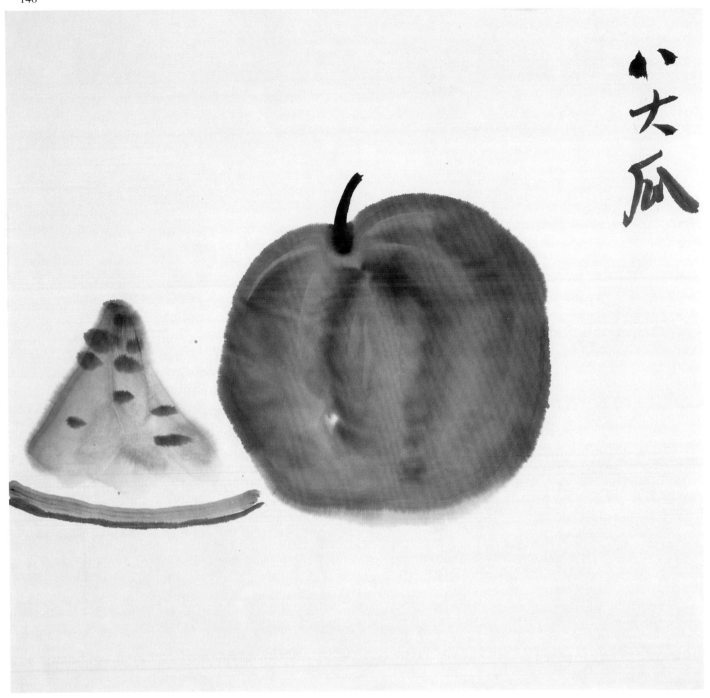

■ 花卉冊頁之十四 - 八大瓜　34×35cm　2010 年

釋文：八大瓜
中央電視台《書畫頻道》講座示範稿

黄賓虹沒骨法

■ 花卉冊頁之十七 - 黃賓虹沒骨法　34×35cm　2010 年

釋文：黃賓虹沒骨法
中央電視台《書畫頻道》講座示範稿

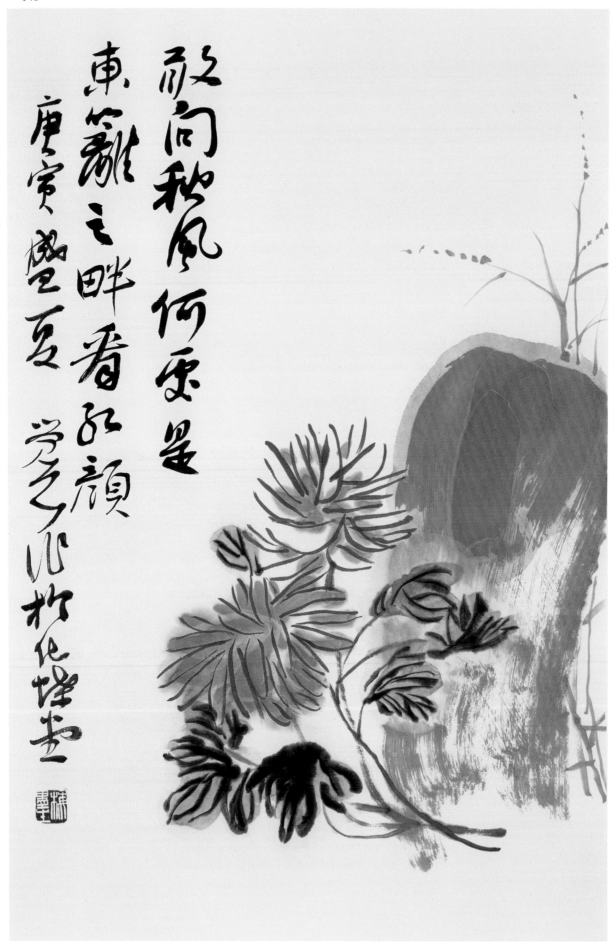

■ 花鳥四條屏之一－東籬紅顏　68×46cm　2010 年

釋文：敢問秋風何處是 東籬之畔看紅顏 庚寅盛夏覺公作於化蝶堂

鈐印：梅墨生（陰刻）

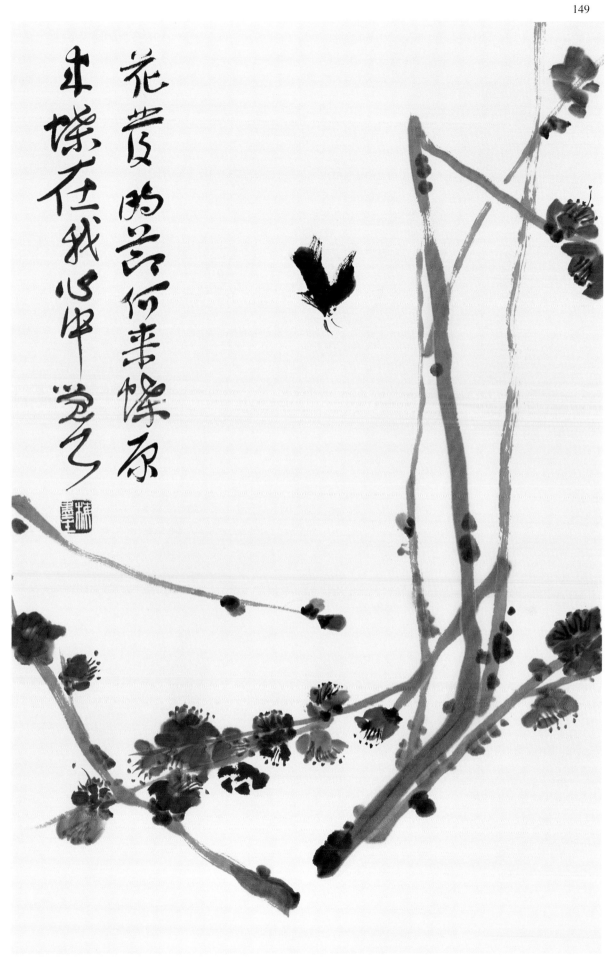

花發時節何來蝶 原來蝶在我心中 覺公

■ 花鳥四條屏之四 - 花發時節　68×46cm　2010 年

釋文：花發時節何來蝶 原來蝶在我心中 覺公
鈐印：梅墨生（陰刻）

釋文：一枝獨先天下春 老梅畫梅於辛卯之初 余喜梅花故屢屢寫之而不厭也
梅即我 我即梅 以氣骨盈天地

鈐印：梅墨生（陰刻）性愛丘山（陽刻）方圓化蝶堂（陰刻）山野春花（陰刻）
墨生半百後作（陰刻）信而好古（陽刻）墨生之鉥（陰刻）

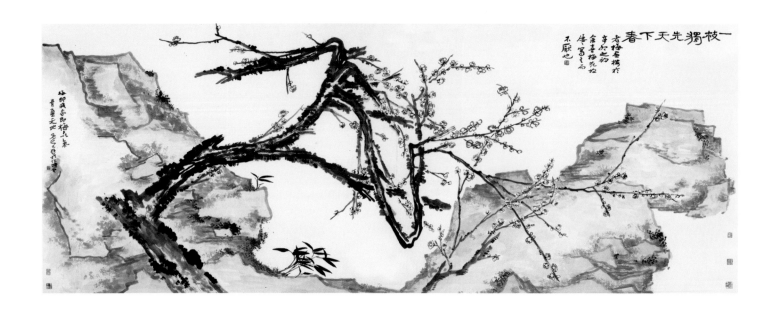

■ 一枝獨先天下春　145×365cm　2011 年

釋文：一枝獨先天下春 老梅畫梅於辛卯之初 余喜梅花故屢屢寫之而不厭也
　　　梅即我 我即梅 以氣骨盈天地 覺公又題於化蝶堂
鈐印：梅墨生（陰刻）性愛丘山（陽刻）方圓化蝶堂（陰刻）山野春花（陰刻）
　　　墨生半百後作（陰刻）信而好古（陽刻）墨生之鉥（陰刻）

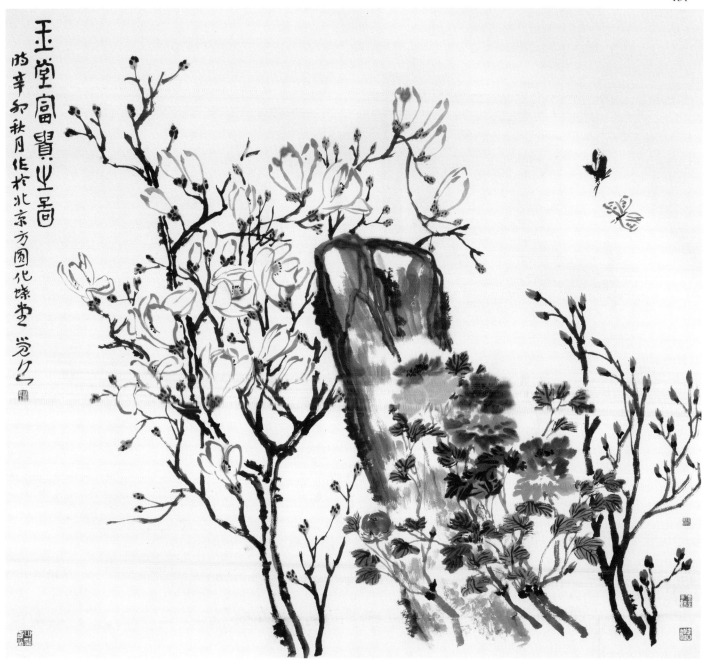

■ 玉堂富貴圖　155×170cm　2011 年　北京人民大會堂藏

釋文：玉堂富貴之圖 時辛卯秋月作於北京方圓化蝶堂 覺公
鈐印：梅墨生（陰刻）墨生半百後作（陰刻）墨生之璽（陰刻）方圓化蝶堂（陰刻）
　　　山野春花（陰刻）

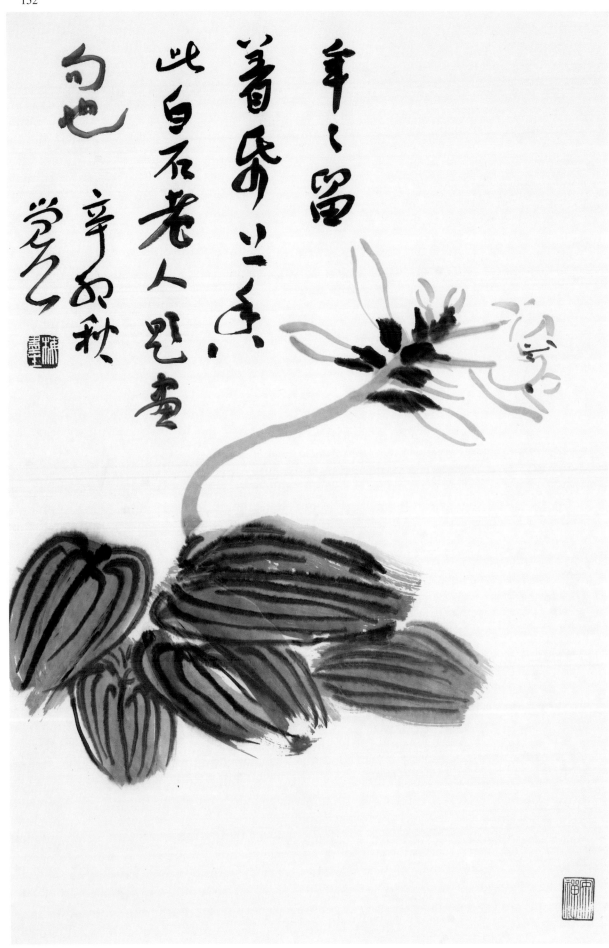

■ 玉簪　68×45cm　2011 年

釋文：年年留著紙上香 此白石老人題畫句也 辛卯秋覺公

鈐印：梅墨生（陰刻）安禪（陽刻）

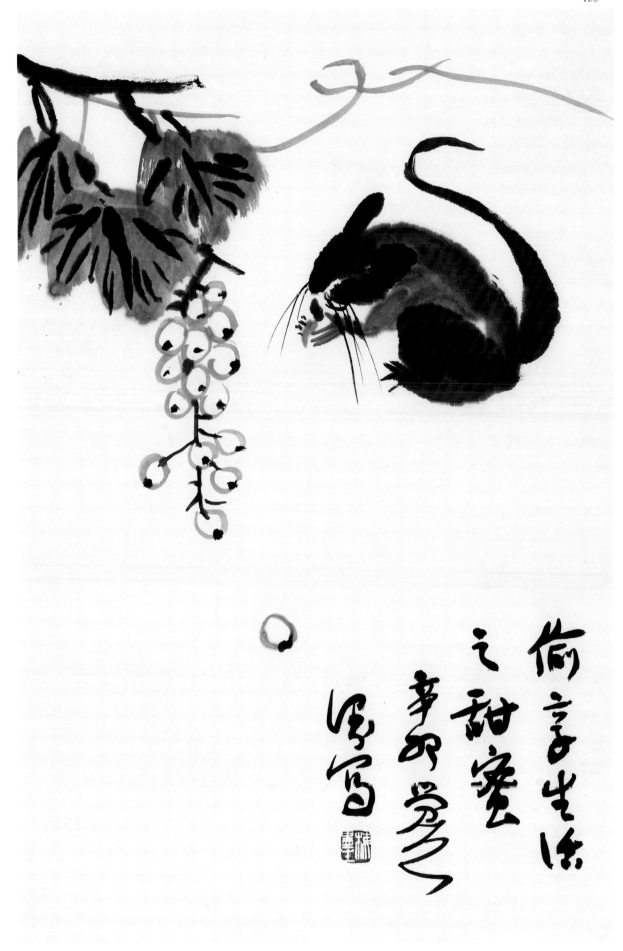

■ 老鼠　68×45cm　2011 年

釋文：偷享生活之甜蜜 辛卯覺公漫寫
鈐印：梅墨生（陰刻）

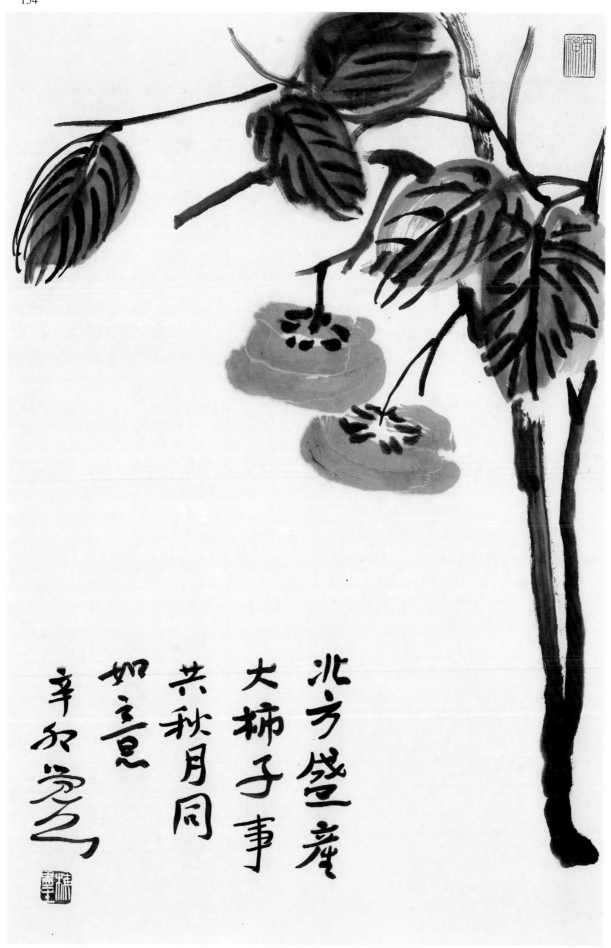

■ 柿子　68×45cm　2011 年

釋文：北方盛產大柿子 事共秋月同如意 辛卯覺公

鈐印：梅墨生（陰刻）安禪（陽刻）

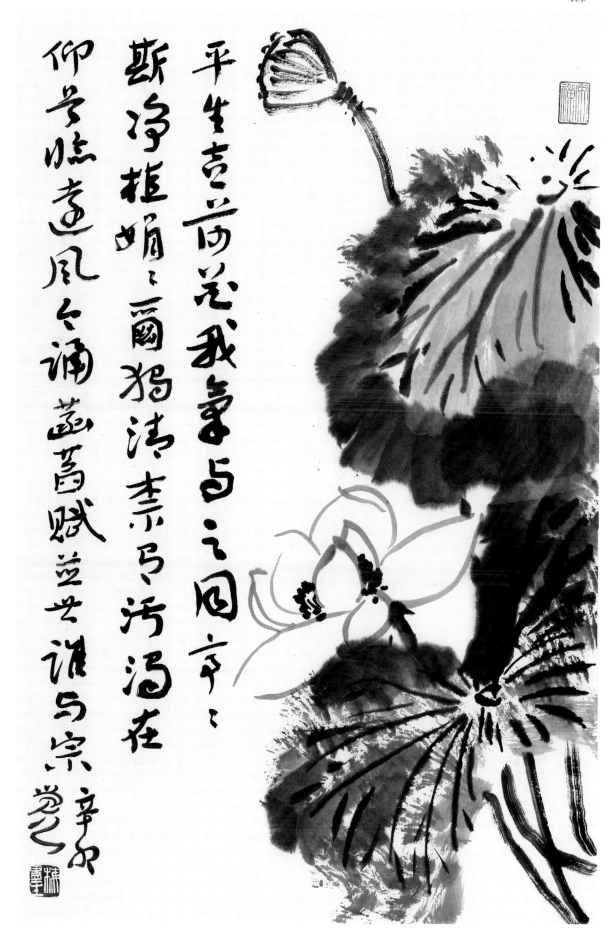

墨荷　68×45cm　2011 年　私人藏

釋文：平生喜荷花 我氣與之同 亭亭斯淨植 娟娟爾獨清 奈有污濁在
　　　仰首臨遠風 今誦菡萏賦 並世誰與宗 辛卯覺公

鈐印：梅墨生（陰刻）安禪（陽刻）

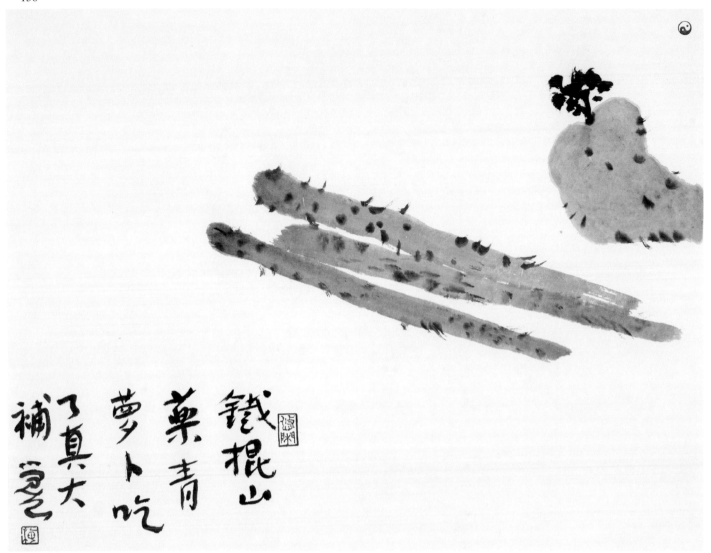

鐵棍山藥青蘿蔔 吃了真大補 覺公

■ 大補　33×44cm　2012 年

釋文：鐵棍山藥青蘿蔔 吃了真大補 覺公

鈐印：梅（陽刻）太極（圖形）悠閒（陽刻）

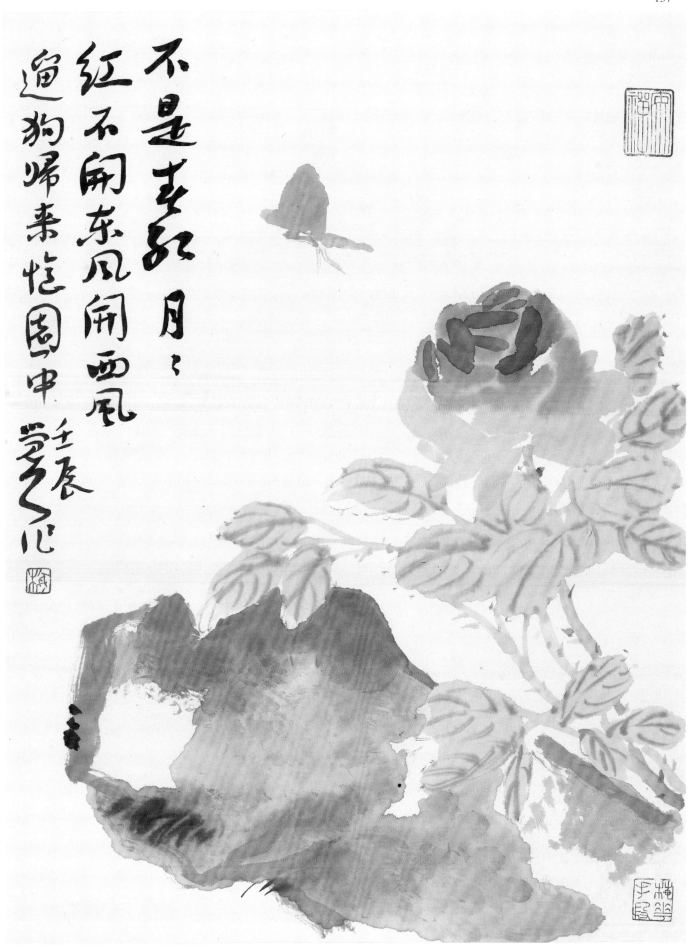

不是春紅 月月紅
不開東風 開西風
遛狗歸來 憶園中
壬辰覺公作

■ 月季　44×33cm　2012年　私人藏

釋文：不是春紅 月月紅 不開東風 開西風 遛狗歸來 憶園中 壬辰覺公作
鈐印：梅（陽刻）安禪（陽刻）梅花手段（陽刻）

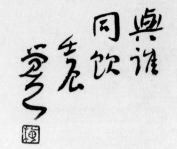

■ 與誰同飲　43×33cm　2012 年

釋文：與誰同飲 壬辰 覺公

鈐印：梅（陽刻）太極（圖形）

風韻非凡響
人稱水中仙
壬辰覺公

■ 水中仙　44×33cm　2012 年

釋文：風韻非凡響 人稱水中仙 壬辰覺公
鈐印：梅（陽刻）太極（圖形）

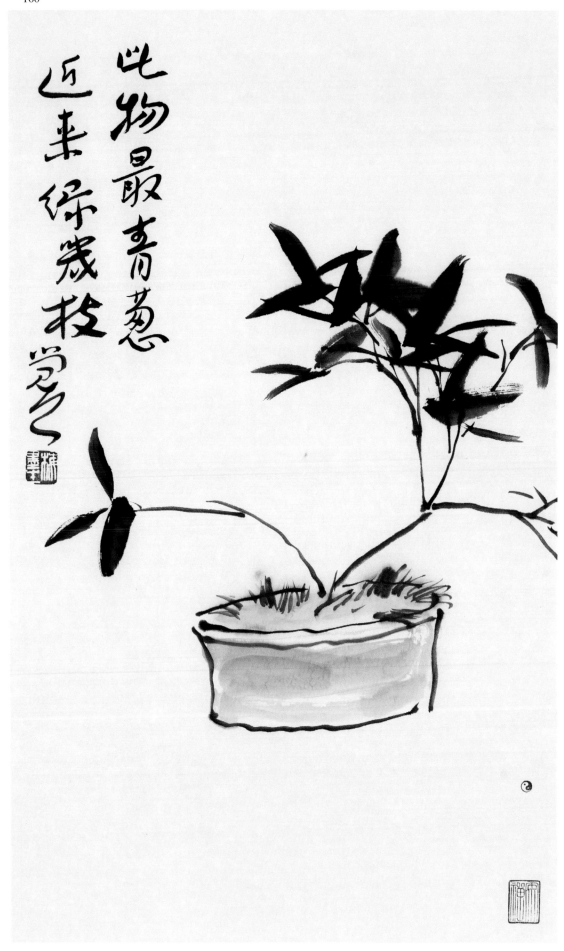

■ 此物最青蔥　68×45cm　2012 年

釋文：此物最青蔥 近來綠幾枝 覺公

鈐印：梅墨生（陰刻）太極（圖形）安禪（陽刻）

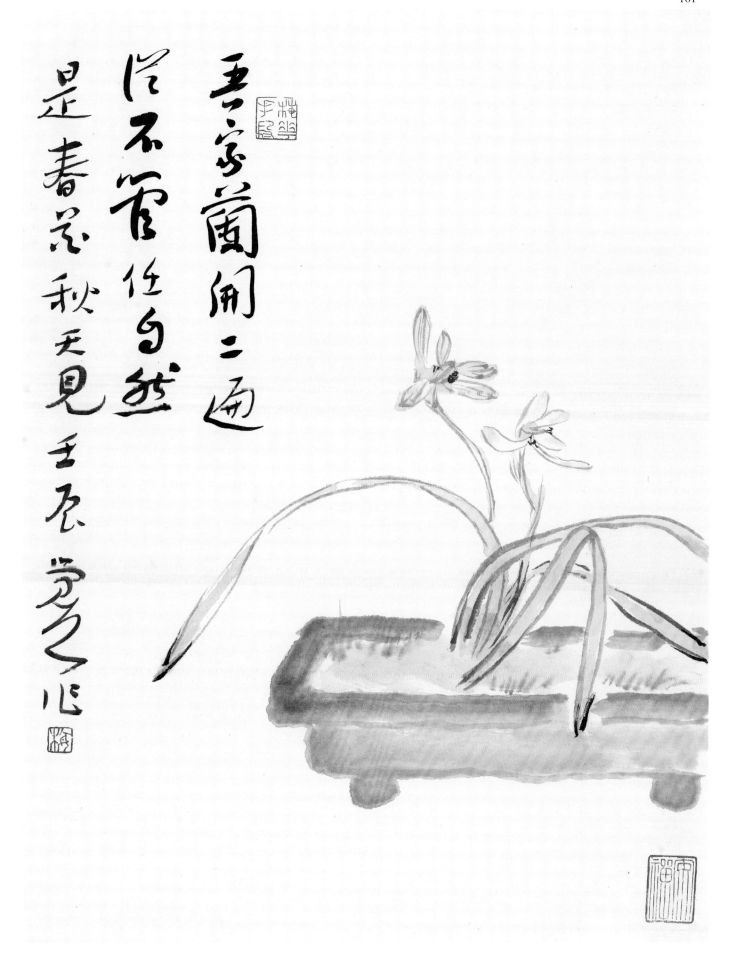

■ 吾家蘭花　44×33cm　2012 年

釋文：吾家蘭開二遍 從不管 任自然 是春花 秋天見 壬辰覺公作
鈐印：梅（陽刻）安禪（陽刻）梅花手段（陽刻）

■ 花卉冊頁之十一－多壽　34×34cm　2012 年

釋文：多壽 壬辰覺公

鈐印：梅墨生（陰刻）太極（圖形）

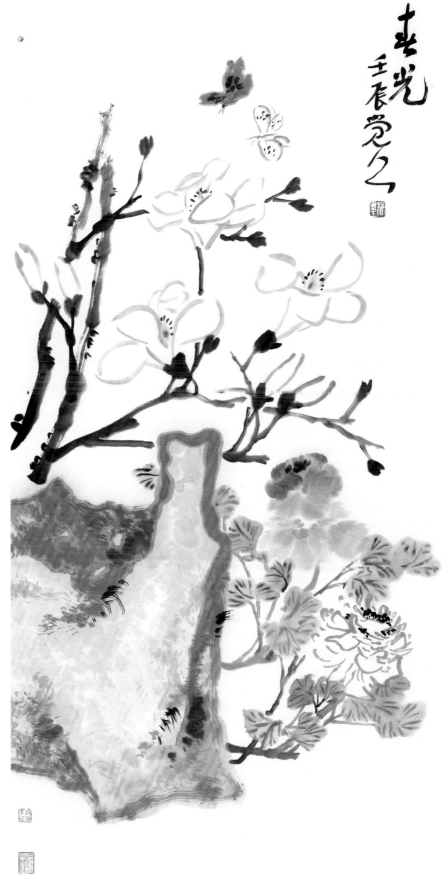

■春光 134×68cm 2012 年 韓中文化交流協會藏

釋文：春光 壬辰覺公
鈐印：梅墨生（陰刻）梅花手段（陽刻）安禪（陽刻）

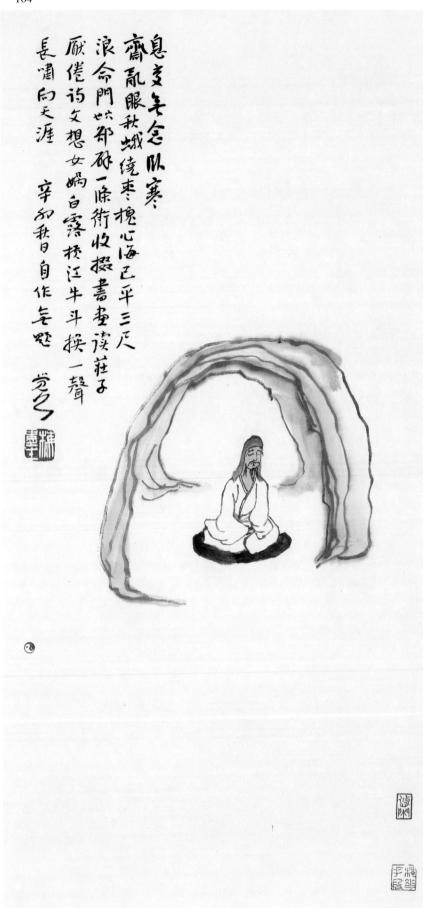

■ 修道圖　68×34cm　2012年　私人藏

釋文：息交無念臥寒齋 亂眼秋蛾繞棗槐 心海已平三尺浪　命門（穴也）
　　　卻辟一條街 收掇書畫讀莊子 厭倦詩文想女媧 白露橫江牛斗換
　　　一聲長嘯向天涯 辛卯秋日自作無題 覺公
鈐印：梅墨生（陰刻）太極（圖形）悠閒（陽刻）梅花手段（陽刻）

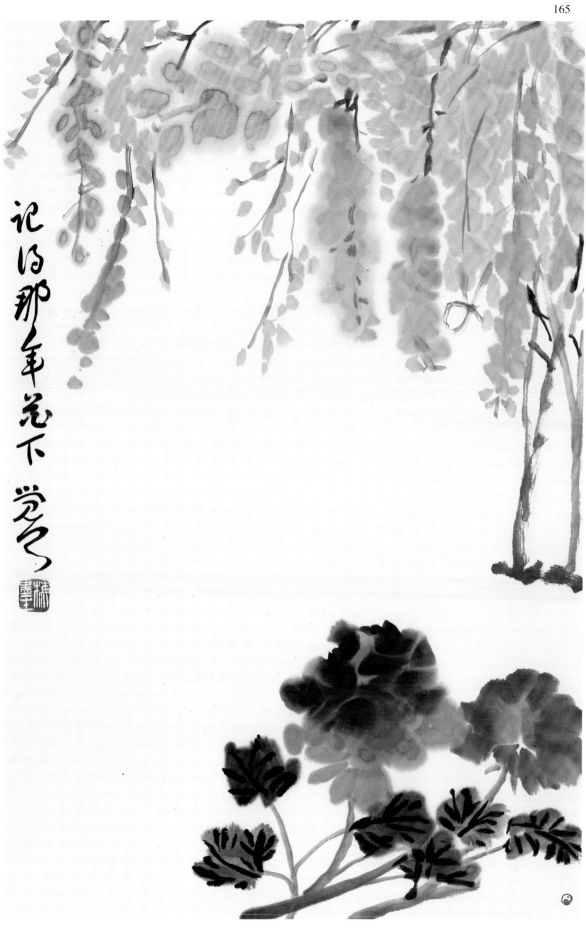

記得那年花下　68×46cm　2013 年　私人藏

釋文：記得那年花下　覺公
鈐印：梅墨生（陰刻）太極（圖形）

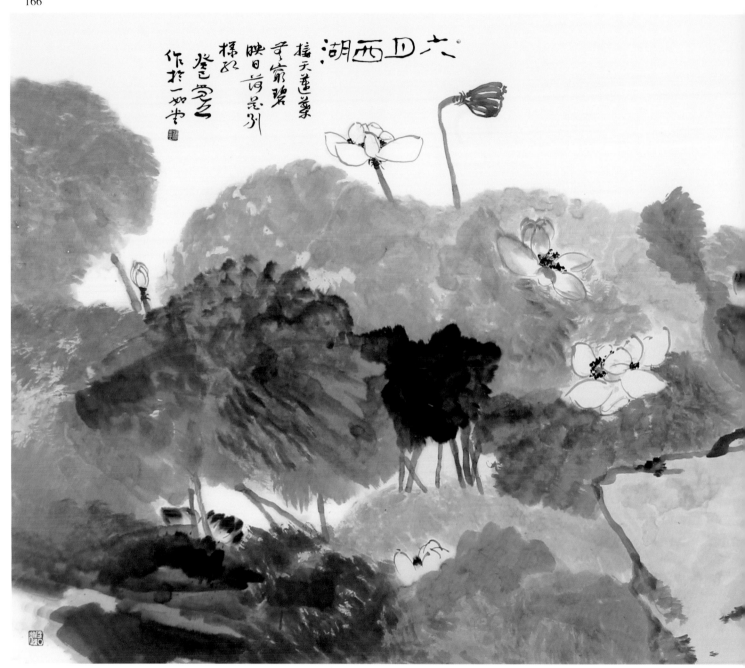

■ 六月西湖　145×365cm　2013 年

釋文：接天蓮葉無窮碧　映日荷花別樣紅　癸巳覺公作於一如堂

鈐印：梅墨生（陰刻）性愛丘山（陽刻）安禪（陽刻）方圓化蝶堂（陰刻）

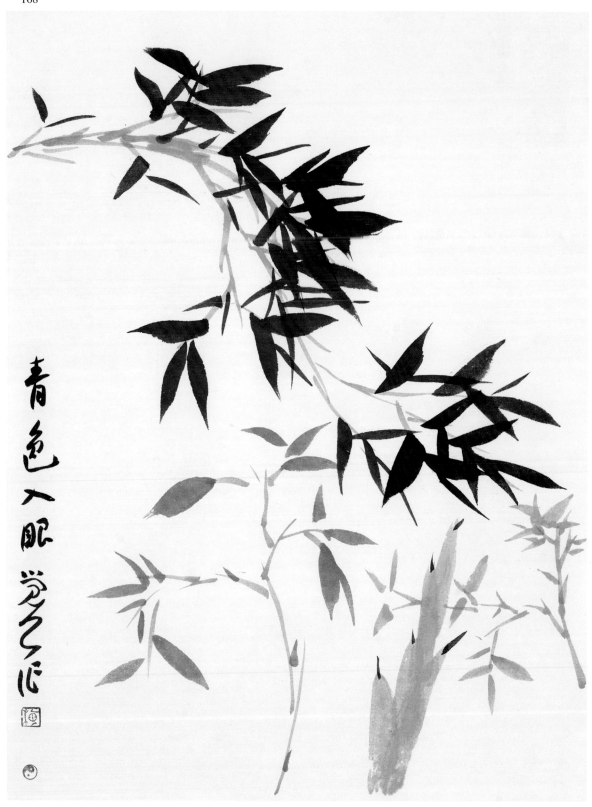

■ 水墨花卉冊頁之一 - 青色入眼　43×33cm　2013 年

釋文：青色入眼 覺公作
鈐印：梅（陽刻）太極（圖形）

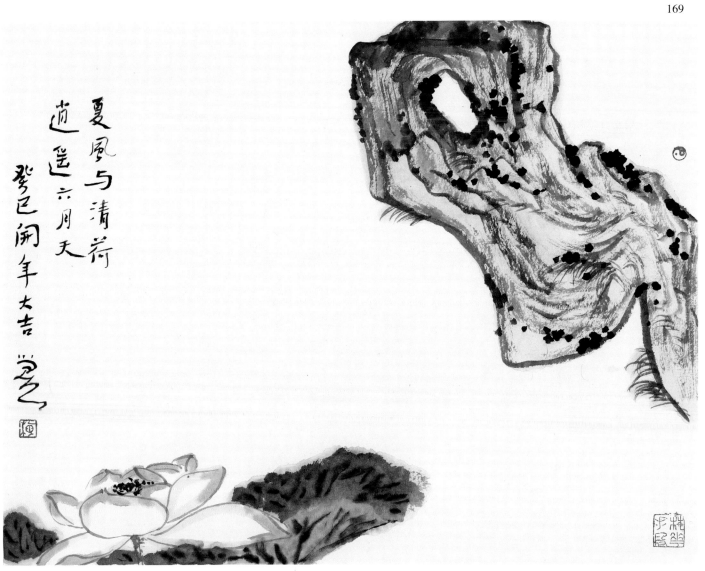

夏風與清荷

逍遙六月天

癸巳開年大吉

覺公

■ 逍遙六月天　33×43cm　2013 年

釋文：夏風與清荷 逍遙六月天 癸巳開年大吉 覺公

鈐印：梅（陽刻）太極（圖形）梅花手段（陽刻）

■ 長久神仙圖　33×43cm　2013 年

釋文：長久神仙圖 壬辰已去 癸巳臨 新正開筆 覺公

鈐印：梅（陽刻）太極（圖形）梅花手段（陽刻）

■ 滿園東風　145×365cm　2013 年　私人藏

釋文：滿園東風 余之作花卉 意在清新氣 不喜粗糙 亦不喜纖弱
　　　最尚寫中工也 癸巳覺公又題
鈐印：太極（圖形）覺公長樂（陽刻）梅墨生（陰刻）
　　　方圓化蝶堂（陰刻）

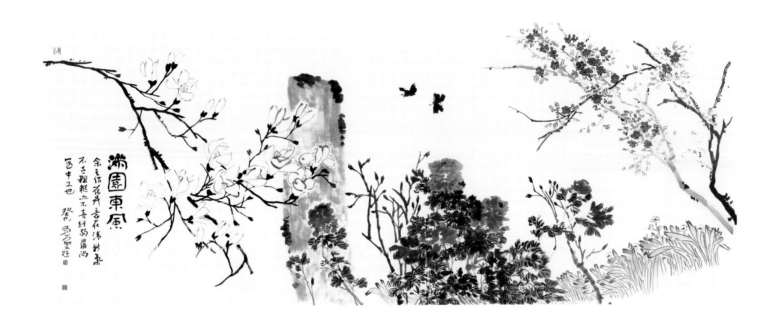

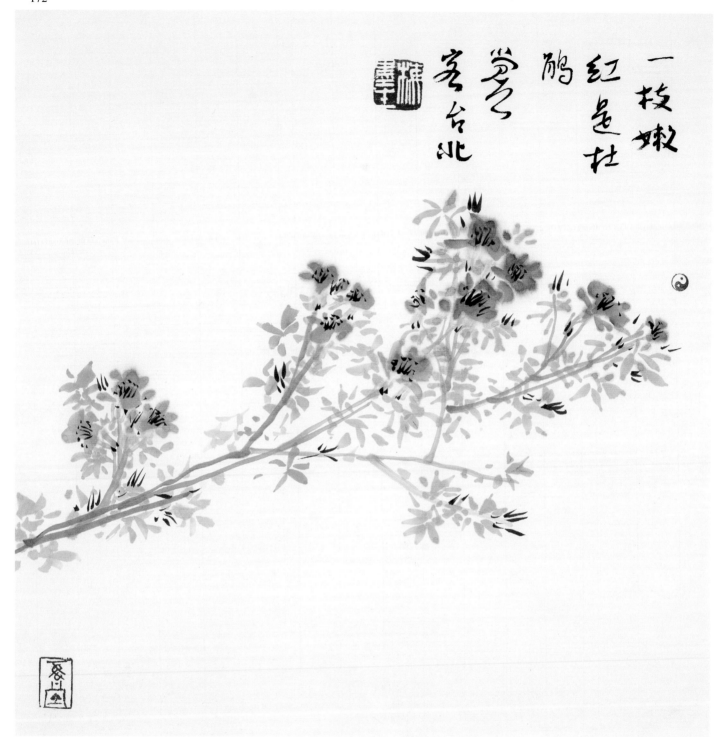

一枝嫩紅是杜鵑
覺公客台北

■ 一只嫩紅是杜鵑　34×34cm　2014 年

釋文：一只嫩紅是杜鵑 覺公客臺北

鈐印：梅墨生（陰刻）太極（圖形）一如堂（陽刻）

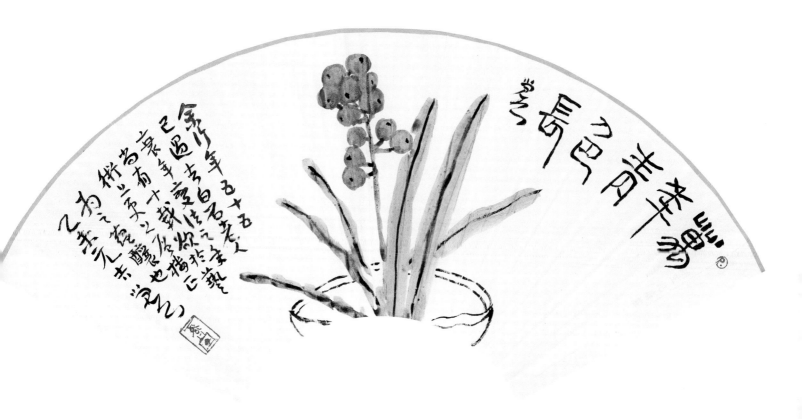

■ 萬年青色長　25×52cm　2015年

釋文：萬年青色長 覺公
　　　余行年五十五已過 去白石老人衰年變法之年尚有十載 欲於藝術上更上
　　　一層樓 正為之醞釀也 乙未元吉 覺公
鈐印：一如堂（陽刻）、太極（圖形）

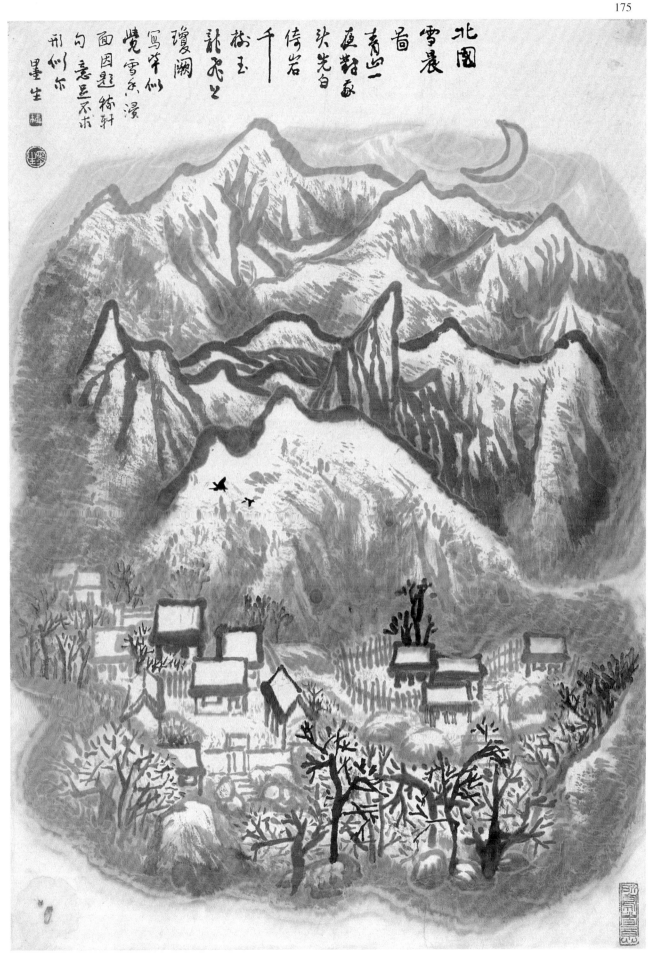

■ 北國雪晨圖　68×45cm　1982 年

釋文：北國雪晨圖 青山一夜對我頭先白 倚岩千樹玉龍飛上瓊闕
　　　寫畢似覺雪香浸面 因題稼軒句 意足不求形似爾 墨生
鈐印：梅（陰刻）墨生（陰刻）所寫者意（陽刻）

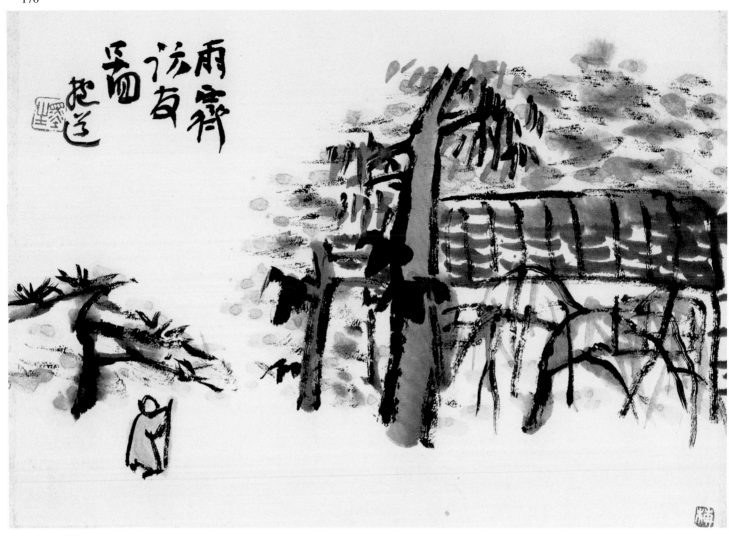

■ 雨霽訪友圖　20×28cm　1983年

釋文：雨霽訪友圖 抱道

鈐印：墨生（陽刻）梅（陰刻）

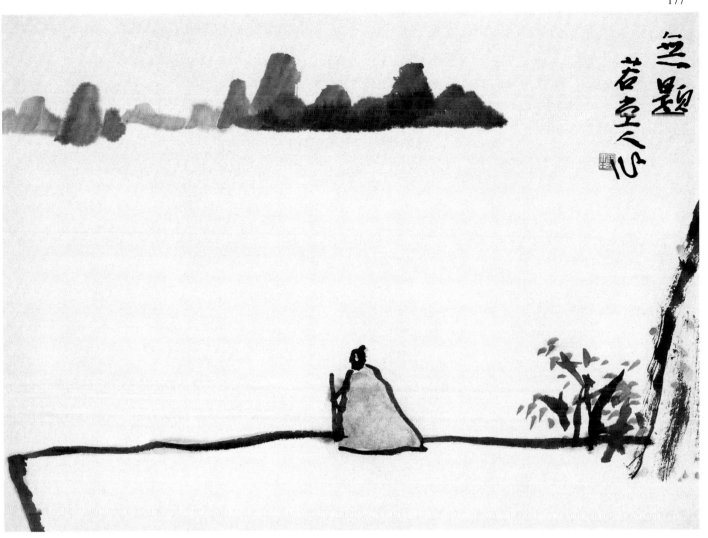

■ 無題　33×45cm　1984 年

釋文：無題 若堂人作

鈐印：墨生（陽刻）

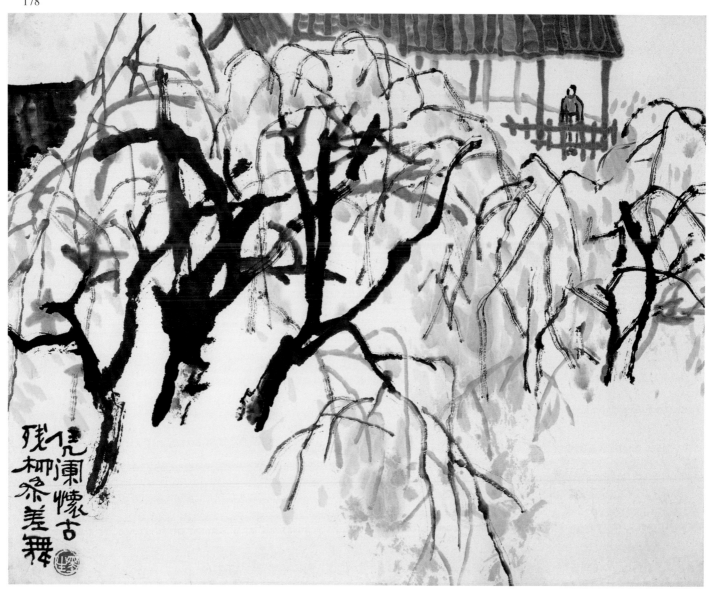

■ 憑欄古人　34×42cm　1985 年

釋文：憑欄懷古 殘柳參差舞
鈐印：墨生（陰刻）

■ 秋居圖　70×45cm　1987 年（右頁）

釋文：秋居 墨
鈐印：梅墨生印（陽刻）江山助我（陰刻）

■ 無所謂居　75×40cm　1987 年（左頁）

釋文：無所謂居 丁卯之春戲筆 墨生
鈐印：墨生（陰刻）崇悟堂主（陰刻）

■ 秋湖　35×32cm　1987 年

鈐印：抱道（陽刻）

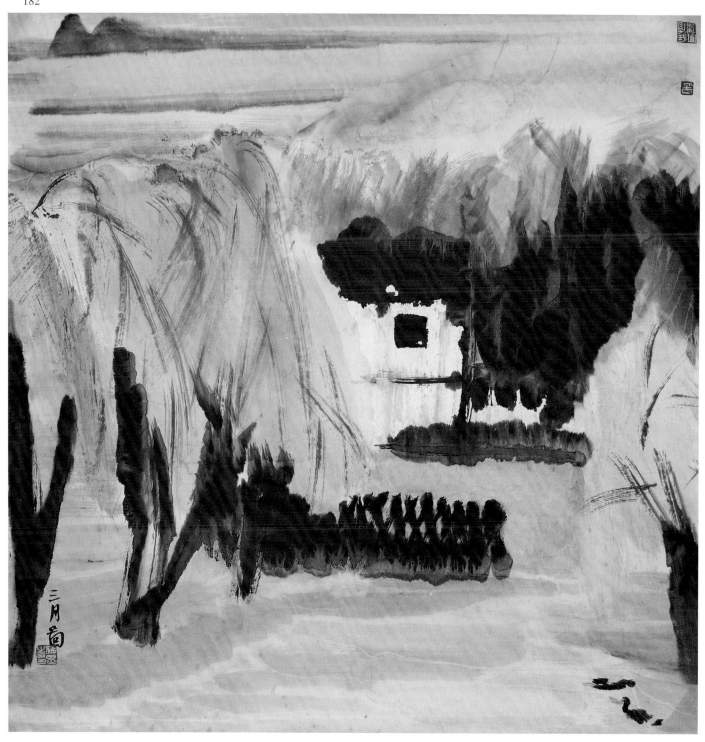

■ 江南三月　68×68cm　1990 年

釋文：三月圖

鈐印：梅墨生印（陰刻）江山助我（陰刻）大吉（陰刻）

■ 臨黃賓虹山水　68×45cm　1991 年（右頁）

鈐印：墨生（陰刻）抱道散者梅墨生私章（陰刻）

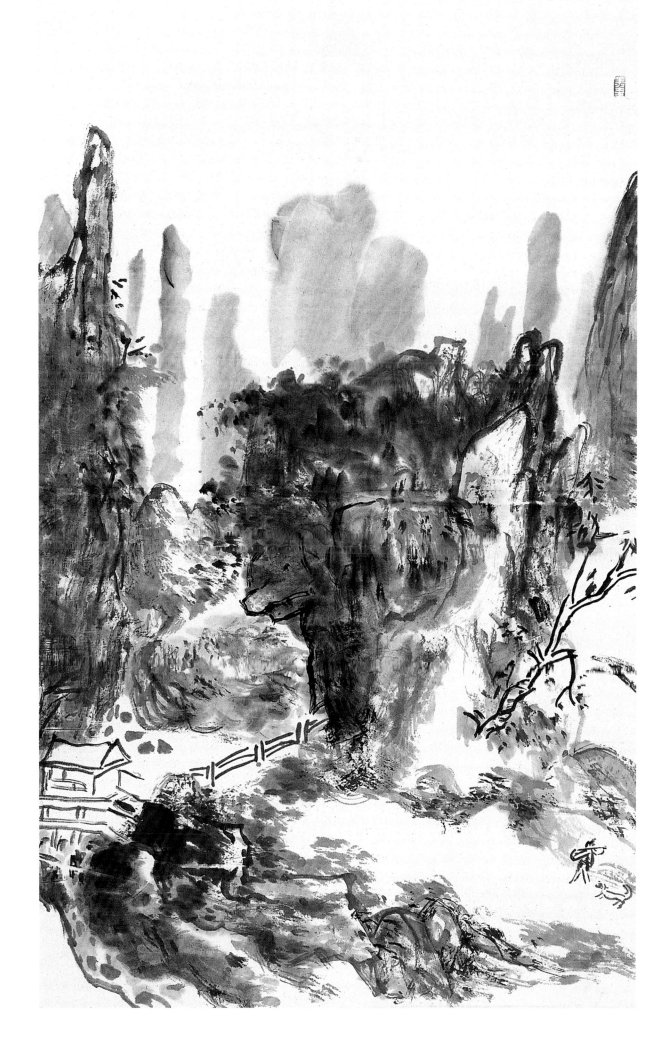

■ 溪山圖冊頁之一　山頭如亂雲圖　41.7×63.5cm　1993 年

釋文：山頭如亂雲圖 一九九二年深秋 曾入北京西北郊之延慶縣自然保護區寫生
　　　入山口即被松山之氣勢所吸引 一股原始氣息自撲人眉宇
　　　令人生出塵之想矣 時見松濤起伏 耳聞流泉淙淙 野草沒人
　　　而鳥鳴悅耳 秋林丹蒼而山嵐沉寂 古人謂 秋山如妝
　　　吾是謂其如濃妝也矣 偶行山隈 仰頭見一山峰 形勢如亂雲崩堆
　　　是時晨靄初罩 故不知雲也山也水也霧也
　　　忽悟宋郭熙亂雲皴之由來矣 客京城數載而弄翰文字久疏筆墨
　　　今偶然有幸塗此並識　墨生

鈐印：梅（陽刻）覺予（陽刻）

■ 天接雲濤　136×34cm　1996 年　私人藏

釋文：天接雲濤連曉霧 寫古人詞意 墨生作

鈐印：墨生（陽刻）

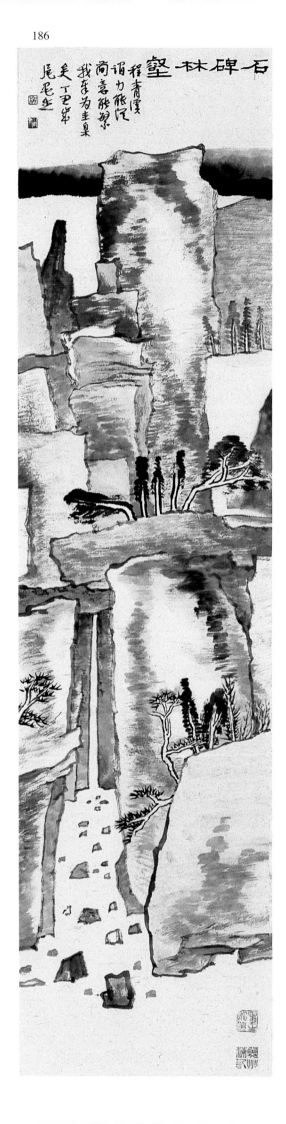

■ 石碑林壑　134×34cm　1997 年　私人藏

釋文：石碑林壑　程青溪謂力能從簡意能繁　我奉為圭臬矣
　　　丁丑 歲尾墨生
鈐印：梅（陽刻）墨生私印（陽刻）冀州梅記（陽刻）覺予（陰刻）

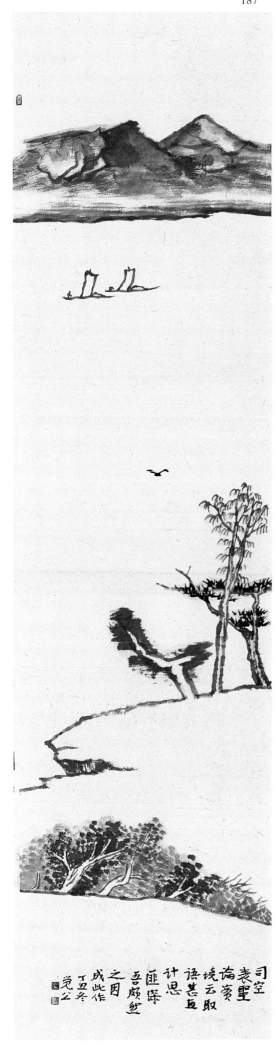

■ 雙帆圖　136×34cm　1997 年

釋文：司空表聖論實境云 取語甚直 計思匪深 吾頗然之 因成此作 丁丑冬覺公

鈐印：梅（陽刻）覺公（陽刻）墨生（陰刻）

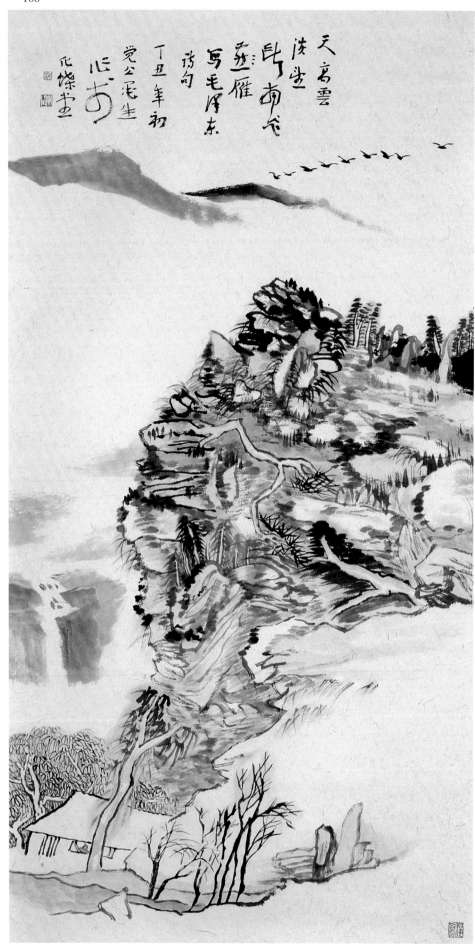

■ 天高雲淡圖　134×68cm　1997 年（右頁為局部）

釋文：天高雲淡 望斷南飛（燕）雁 寫毛澤東詩句 丁丑年初 覺公墨生作於化蝶堂

鈐印：梅（陽刻）覺公（陰刻）獨詣（陽刻）

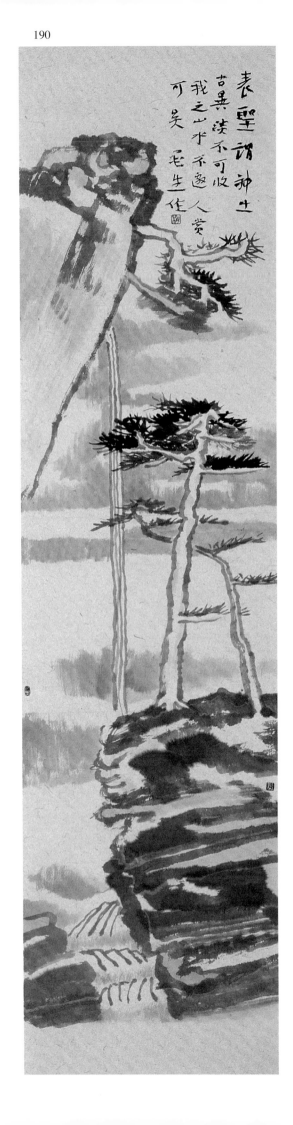

■ 古淡山水　137×34cm　1997 年

釋文：表聖謂神出古異淡不可收　我之山水不邀人賞可矣　墨生作
鈐印：梅（陽刻）覺公（陽刻）覺公（陽刻）

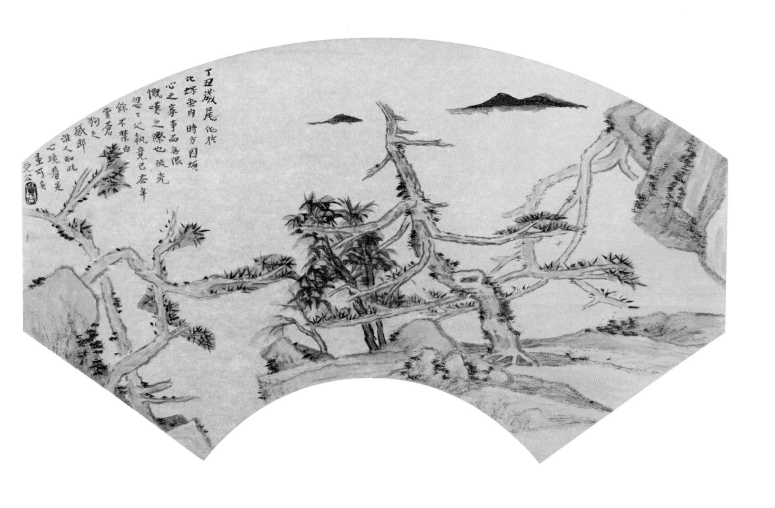

■ 五松三楓扇面　33×40cm　1997 年　私人藏

釋文：丁丑歲尾作於化蝶堂內　時方因煩心之家事而無限慨歎之際也
　　　流光忽忽父執竟已去年餘　不禁白雲蒼狗之感耶　誰人知此心境
　　　看是畫可矣　覺公

鈐印：覺公（陽刻）

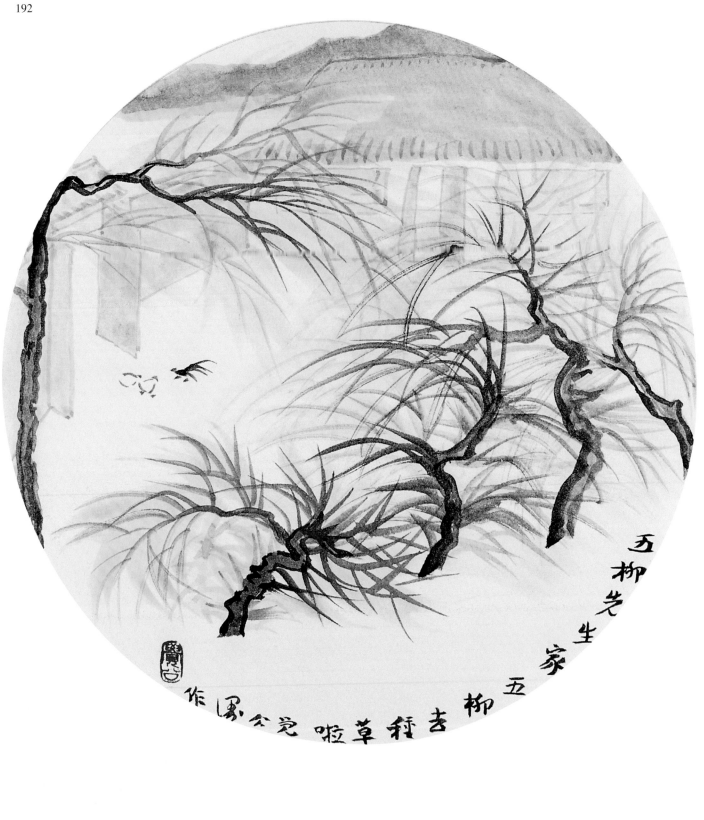

■ 五柳先生家　28×28cm　1998 年

釋文：五柳先生家 五柳去種草啦 覺公漫作

鈐印：覺公（陽刻）

■ 雲入山懷圖　138×68cm　1998 年（右頁）

釋文：寫實而複寫意 寫意不離寫實 此中國畫之要妙也 今人作山水
　　　易得其實而失其虛 殊不知氣韻乃民族繪畫之旨帝所在也
　　　筆筆相生即氣象渾然爾 余知之尚不能之 當自勉 戊寅秋 墨生
　　　余喜四王之熟又喜四僧之生 喜倪迂之清又喜柴丈之厚
　　　是不生不熟不清不厚之為也 所謂四不象是也 自知非天下無知己
　　　乃自己無可令人知處 覺公又跋

鈐印：梅（陽刻）覺公（陰刻）墨生（陰刻）抱道（陽刻）方圓化蝶堂（陽刻）

■ 雲山圖　34×136cm　1998 年

釋文：莊子云 天下莫大於秋毫之末 而大山為小 莫壽於殤子
　　　而彭祖為夭 天地與我並生 而萬物與我為一 既已為一矣
　　　謂之一矣且得有言乎 既已謂之一矣且得無言乎 一與言為二
　　　二與一為三 自此以往 巧曆不能得而況其凡乎 故自無適有
　　　以至於三 而況自有適有乎無適焉 因是已
　　　覺公作畫並錄此妙言 時戊寅秋作
鈐印：梅（陽刻）覺公（陽刻）覺公（陽刻）

■ 秋山　28×40cm　1999 年

釋文：覺公

鈐印：墨生（陽刻）

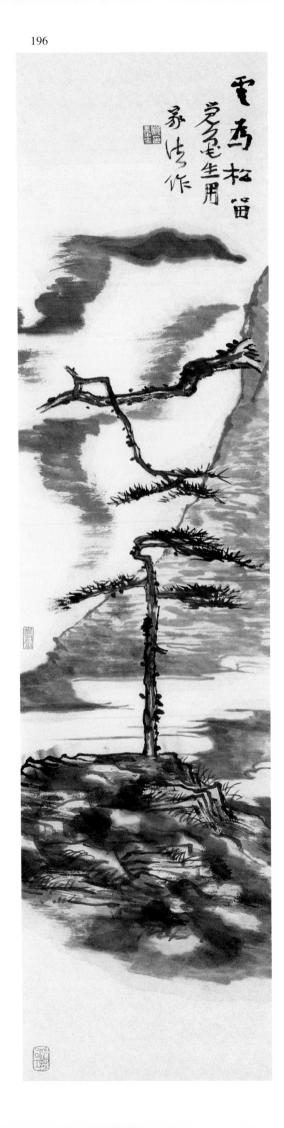

■ 雲為松留　137×34cm　1999 年

釋文：雲為松留　覺公墨生用家法作
鈐印：梅墨生印（陰刻）逍遙遊（陽刻）化蝶堂（陽刻）

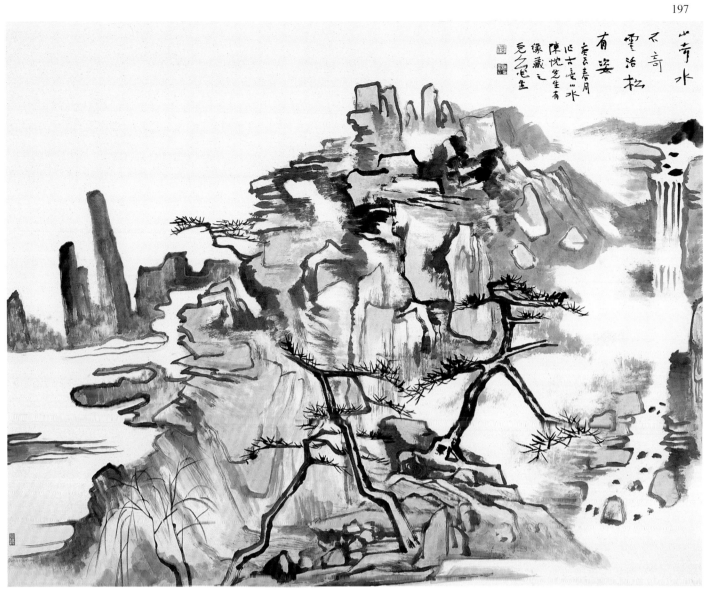

■ 山奇水不奇　144×183cm　2000 年　私人藏

釋文：山奇水不奇 雲活松有姿 庚辰春月作古意山水 陳忱先生有緣藏之 覺公墨生
鈐印：墨生（陽刻）梅覺公印（陰刻）逍遙遊（陽刻）

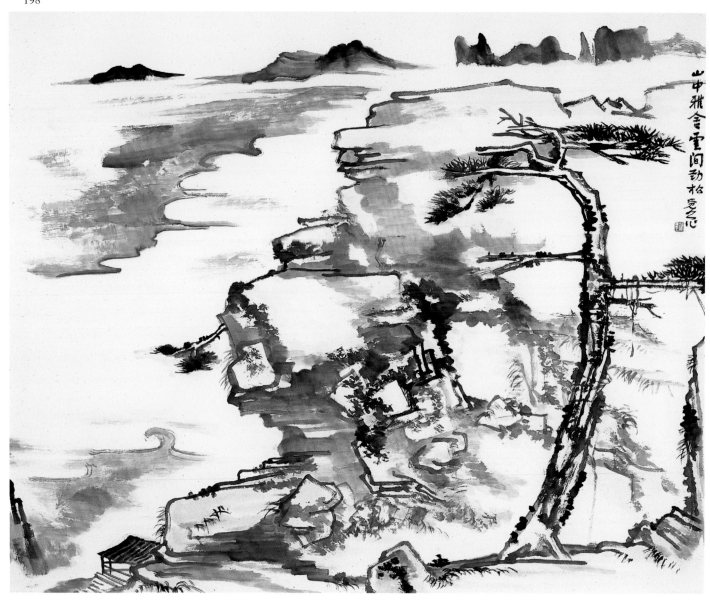

■ 山中雅舍　145×183cm　2000 年　私人藏

釋文：山中雅舍 雲間勁松 覺公作
鈐印：梅墨生（陰刻）

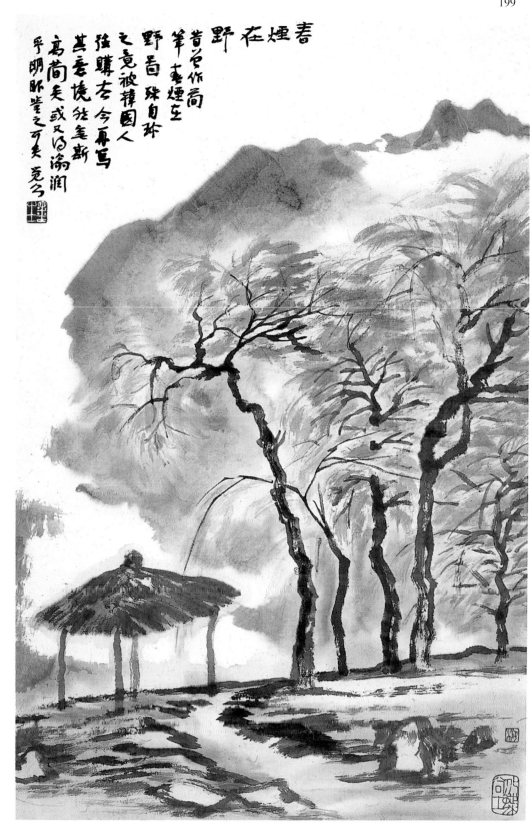

春煙在野　昔曾作簡
筆春煙在
野圖　殊自珍
之竟被韓國人
強購去今再寫
其意境然無斯
高簡矣或又得瀚潤
乎明眼鑒之可矣　覺公

■ 春煙在野　70×45cm　2001 年

釋文：春煙在野 昔曾作簡筆春煙在野圖 殊自珍之 竟被韓國人強購去
　　　今再寫其意境 然無斯高簡矣 或又得瀚潤乎 明眼鑒之可矣 覺公
鈐印：墨生（陰刻）梅（陽刻）化蝶堂（陽刻）

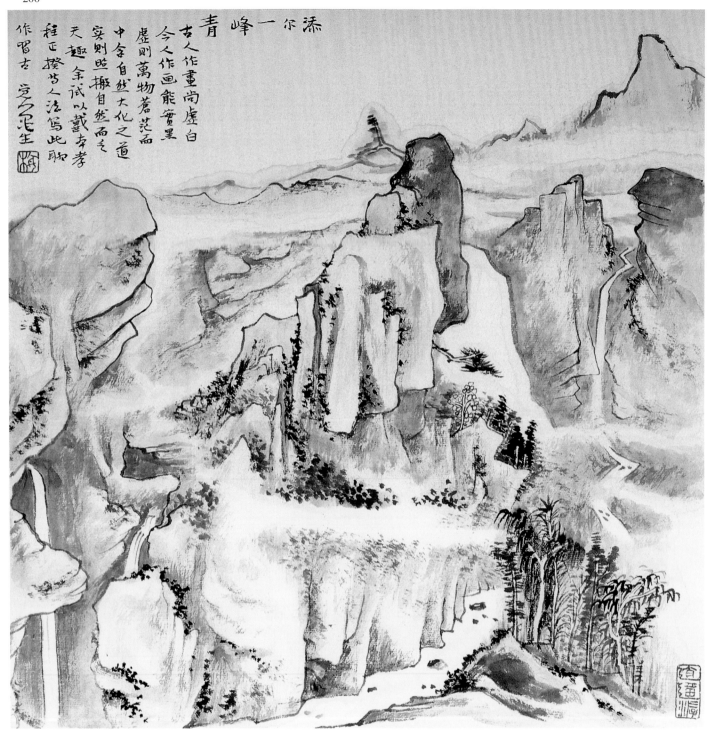

添爾一峰青 古人作畫尚虛白 今人作畫能實黑 虛則萬物蒼茫
而中含自然大化之道 實則照搬自然而乏天趣 余試以戴本孝
程正揆等人法寫此 聊作習古 覺公墨生

■ 添爾一峰青　40×40cm　2001 年

釋文：添爾一峰青 古人作畫尚虛白 今人作畫能實黑 虛則萬物蒼茫
　　　而中含自然大化之道 實則照搬自然而乏天趣 余試以戴本孝
　　　程正揆等人法寫此 聊作習古 覺公墨生
鈐印：梅（陽刻）逍遙遊（陽刻）

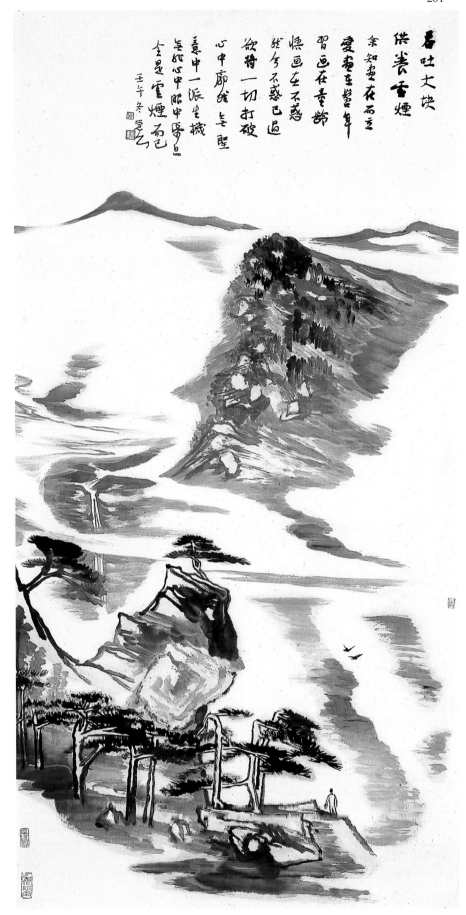

吞吐大塊 供養雲煙 余知畫在而立 愛畫在髫年 習畫在童齡 悟畫在不惑 然今不惑已過 欲將一切打破 心中廓然無聖 意中一派生機 無非心中眼中紙上全是雲煙而已 壬午冬覺公

■ 供養雲煙　137×68cm　2002 年

釋文：吞吐大塊 供養雲煙 余知畫在而立 愛畫在髫年 習畫在童齡 悟畫在不惑
　　　然今不惑已過 欲將一切打破 心中廓然無聖 意中一派生機
　　　無非心中眼中紙上全是雲煙而已 壬午冬覺公
鈐印：梅（陽刻）覺公（陽刻）墨生（陰刻）逍遙遊（陽刻）方圓化蝶堂（陽刻）

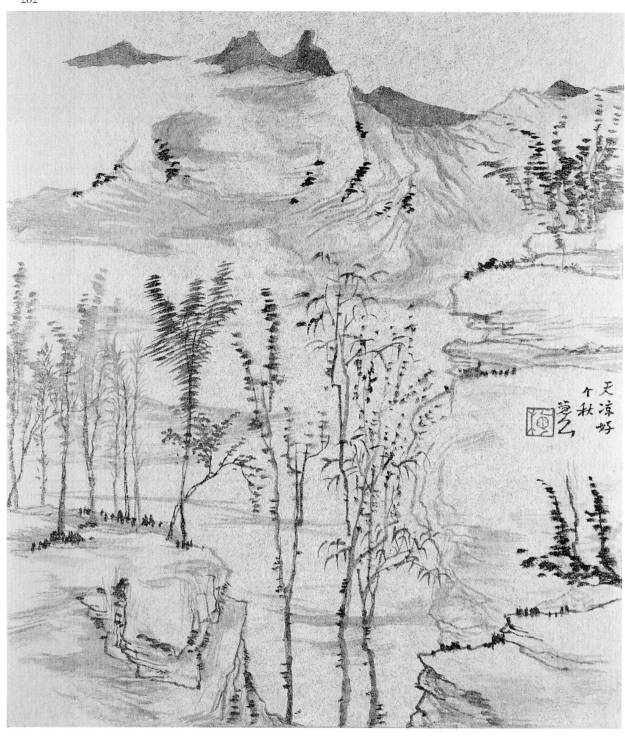

■ 天涼好個秋　28×24cm　2002 年

釋文：天涼好個秋 覺公

鈐印：梅（陽刻）

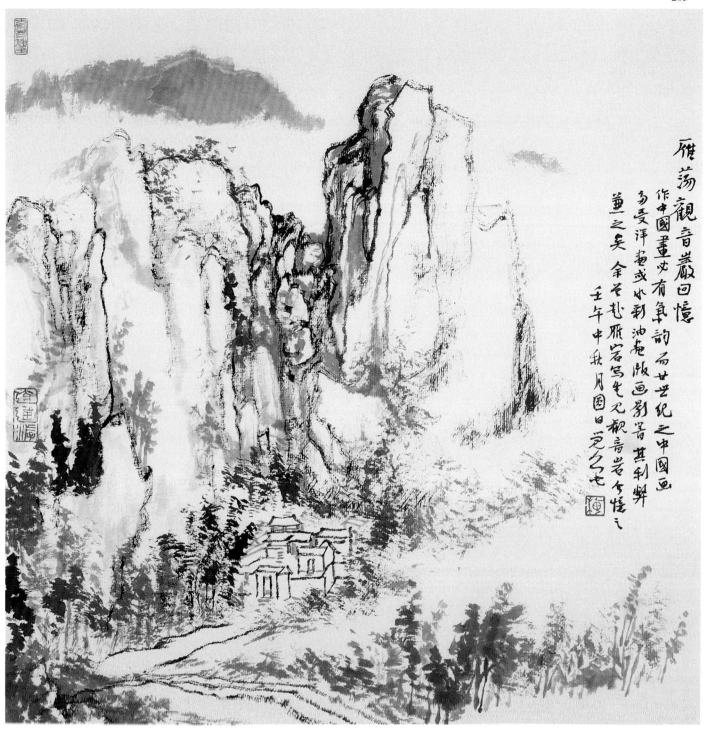

■ 觀音岩　40×40cm　2002 年

釋文：雁蕩觀音岩回憶
　　　作中國畫必有氣韻 而廿世紀之中國畫多受洋畫或水彩油畫 版畫影響
　　　其利弊兼之矣 余曾赴雁宕寫生 見觀音岩今憶之 壬午中秋月圓日覺公墨
鈐印：梅（陽刻）方圓化蝶堂（陽刻）逍遙遊（陽刻）

204

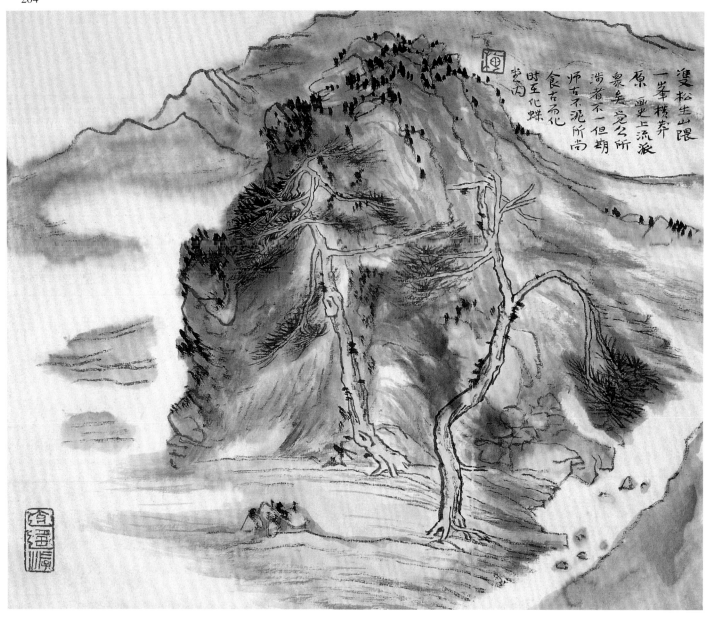

■ 雙松圖　28×35cm　2003 年

釋文：雙松生山隈 一峰橫莽原 畫史上流派眾矣 覺公所涉者不一
　　　但期師古不泥 所尚食古而化 時在化蝶堂內
鈐印：梅（陽刻）逍遙遊（陽刻）

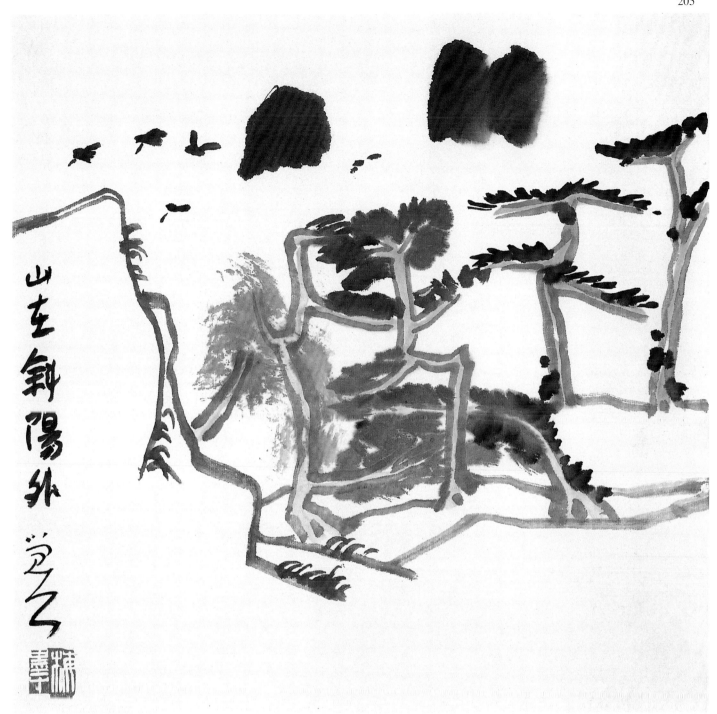

■ 山外斜陽　34.5×35cm　2004 年　私人藏

釋文：山在斜陽外 覺公
鈐印：梅墨生（陰刻）

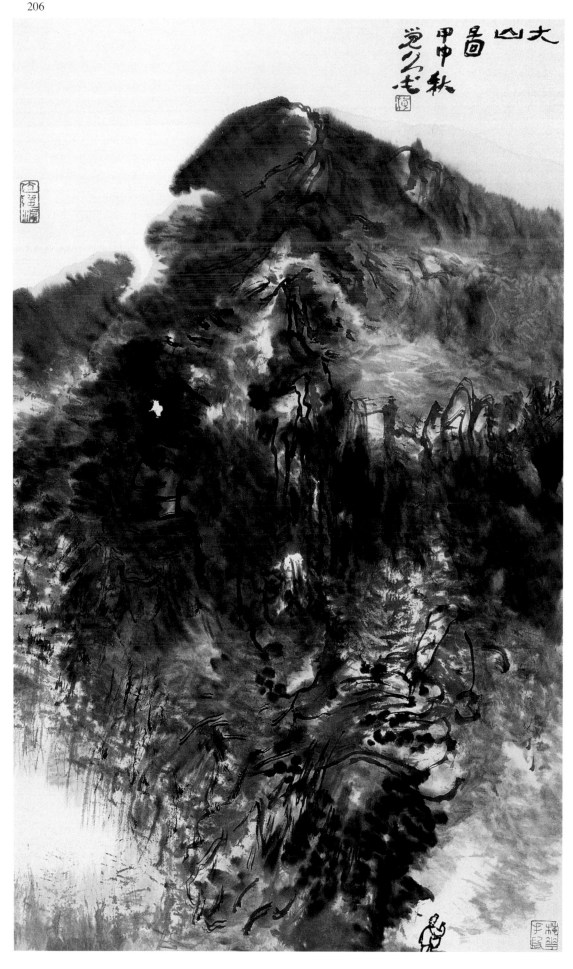

■ 大山圖　65×40cm　2004 年

釋文：大山圖 甲申秋 覺公墨

鈐印：梅（陽刻）梅花手段（陽刻）逍遙遊（陽刻）

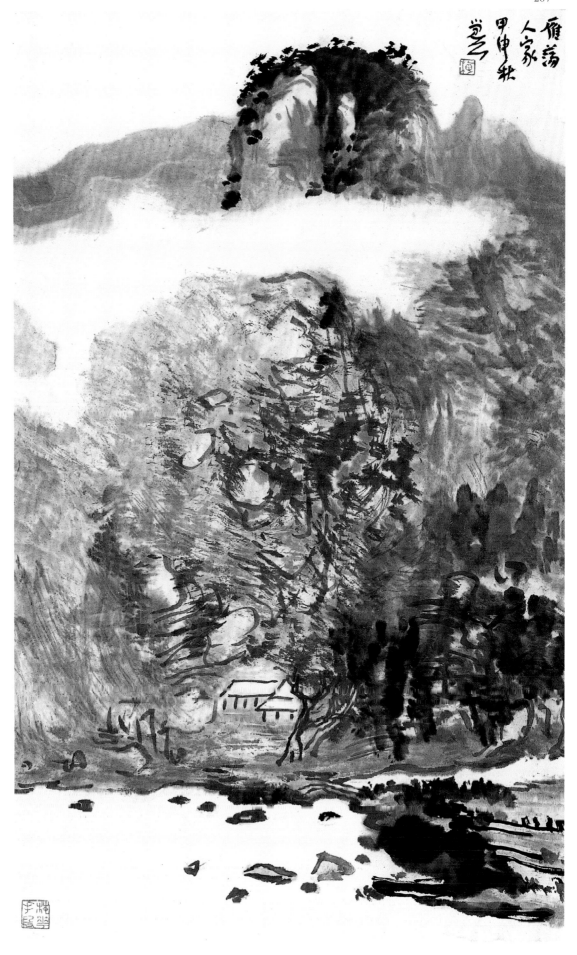

■ 雁蕩人家　65×40cm　2004 年

釋文：雁蕩人家 甲申秋 覺公
鈐印：梅（陽刻）梅花手段（陽刻）

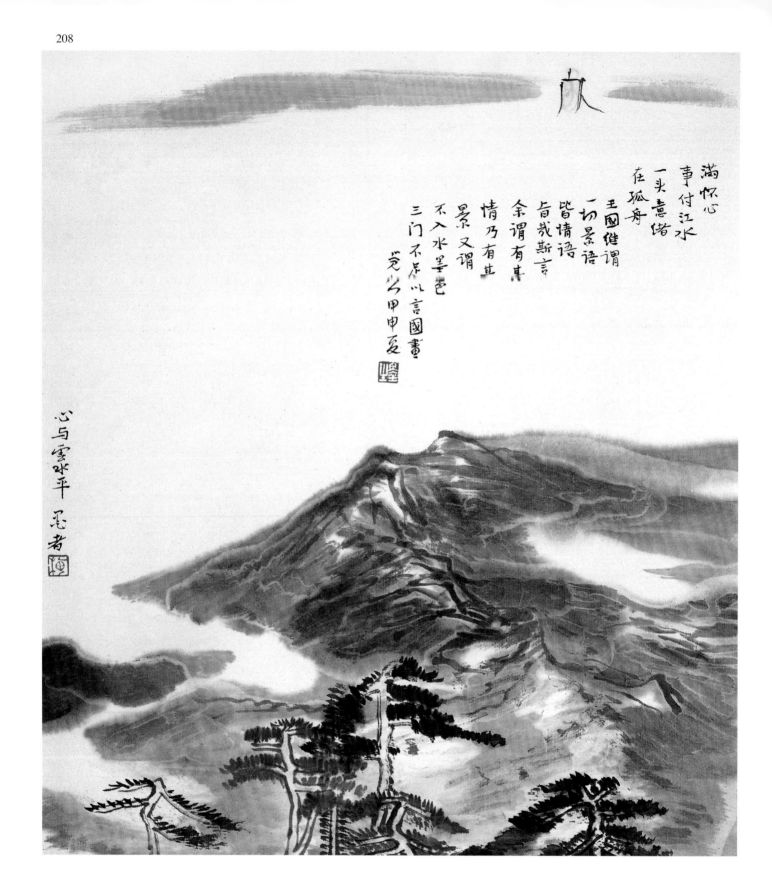

滿懷心事付江水
一頭意緒在孤舟

王國維謂
一切景語
皆情語
旨哉斯言
余謂有其
情乃有其
景 又謂
不入水墨色
三門不足以言國畫
覺公甲申夏

心与雲水平 墨者

■ 心與雲水平　42×38cm　2004 年

釋文：滿懷心事付江水 一頭意緒在孤舟 王國維謂一切景語皆情語
　　　旨哉斯言 余謂有其情乃有其景 又謂不入水墨色三門
　　　不足以言國畫 覺公甲申夏 心與雲水平 墨者
鈐印：梅（陽刻） 墨生（陰刻）

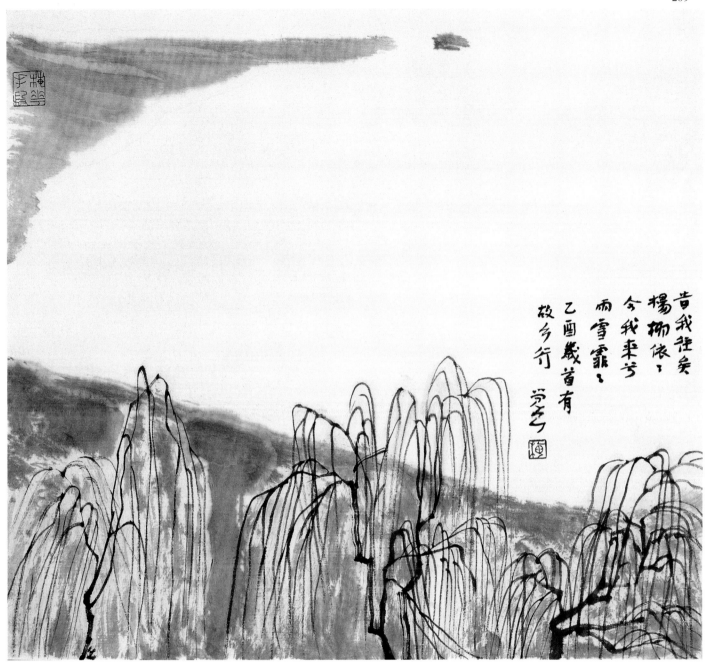

■ 楊柳依依　39.5×44.5cm　2004 年

釋文：昔我往矣 楊柳依依 今我來兮 雨雪霏霏
　　　乙酉歲首有故鄉行 覺公

鈐印：梅（陽刻）梅花手段（陽刻）

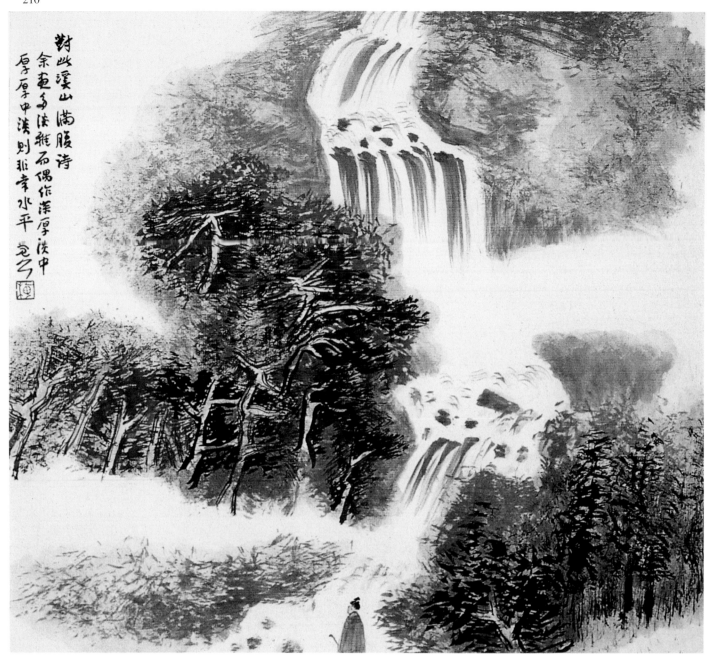

對此溪山滿腹詩
余畫多淡雅 而偶作深厚 淡中
厚 厚中淡 則非常水平 覺公

■ 山溪　38×42cm　2004 年　私人藏

釋文：對此溪山滿腹詩 余畫多淡雅 而偶作深厚 淡中厚 厚中淡 則非常水平 覺公
鈐印：梅（陽刻）

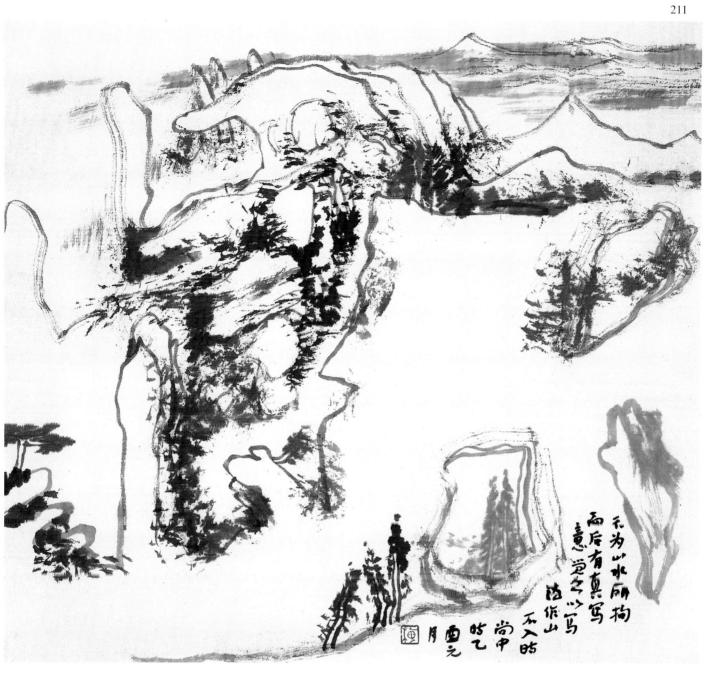

■ 山奇　37.5×42cm　2005 年　私人藏

釋文：不為山水所拘　而後有真寫意　覺公以寫法作山　不入時尚中　時乙酉元月
鈐印：梅（陽刻）

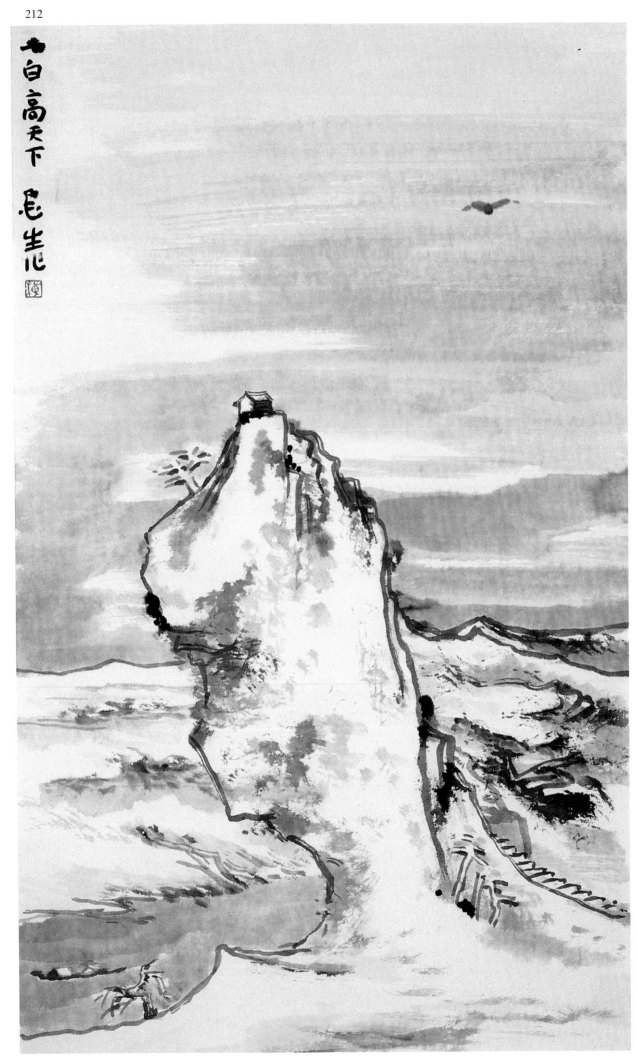

白高天下

屺生

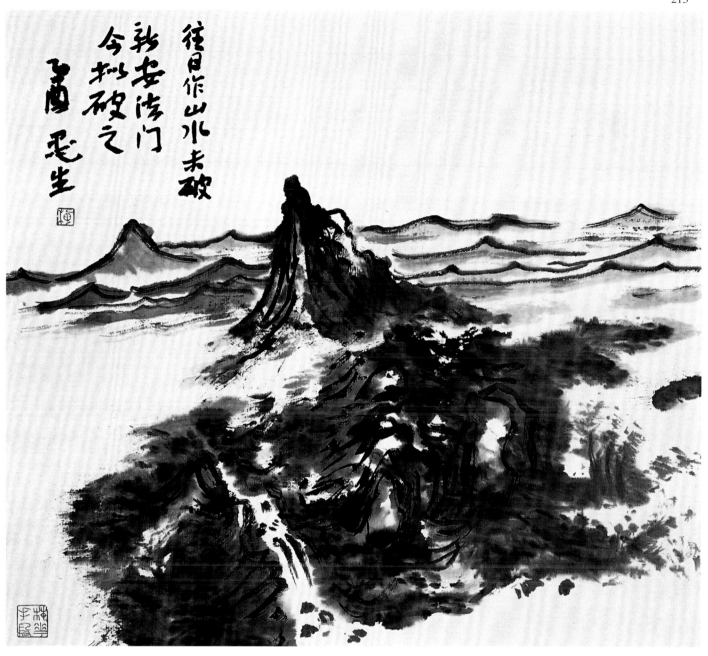

往日作山水未破
新安法門
今擬破之
　墨生

■ 一白高天下　65×40cm　2005 年（左頁）

釋文：一白高天下 墨生作
鈐印：梅（陽刻）

■ 水墨山水　40×44cm　2005 年

釋文：往日作山水未破新安法門 今擬破之 乙酉 墨生
鈐印：梅（陽刻）梅花手段（陽刻）

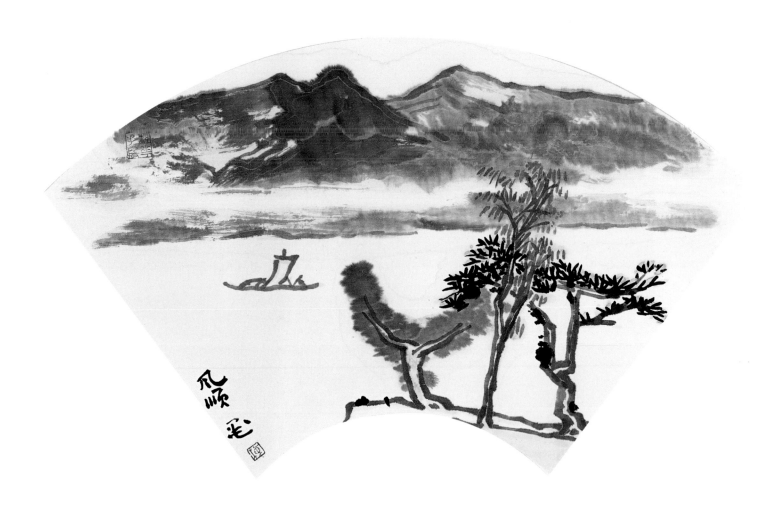

■ 一帆風順扇面　33×40cm　2005 年

釋文：風順 墨
鈐印：梅（陽刻）

■ 天開圖畫　248×125cm　2005 年（右頁）

釋文：天開圖畫 峰巒無謂好 溪水一簾青 天開圖畫裏 松風最可聽
　　　久未作大畫 今偶為之 以筆墨為尚 惜未得之一二 覺公
鈐印：梅墨生（陰刻）性愛丘山（陽刻）方圓化蝶堂（陽刻）
　　　山水方滋（陰刻）山野春花（陰刻）

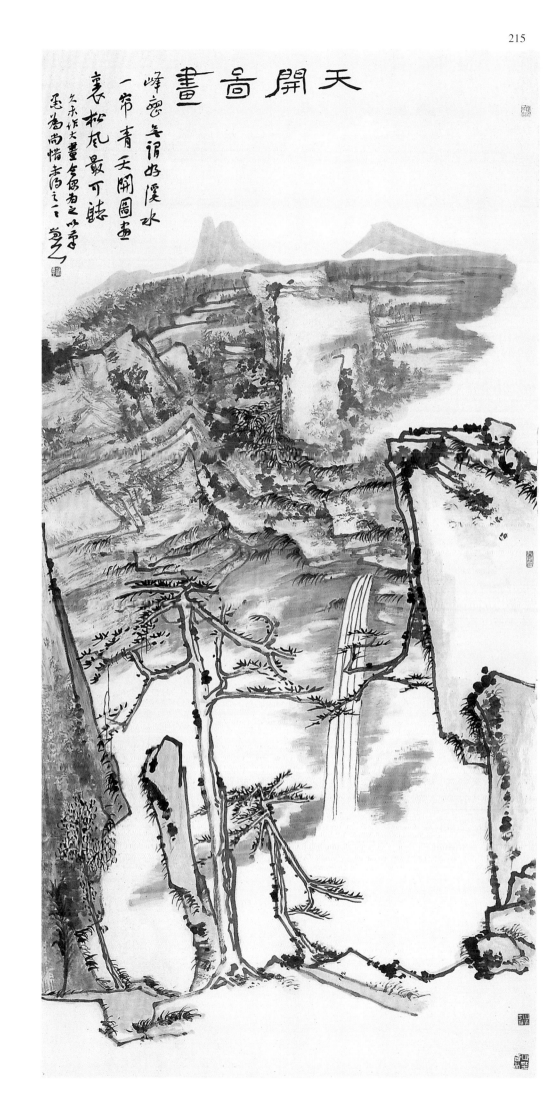

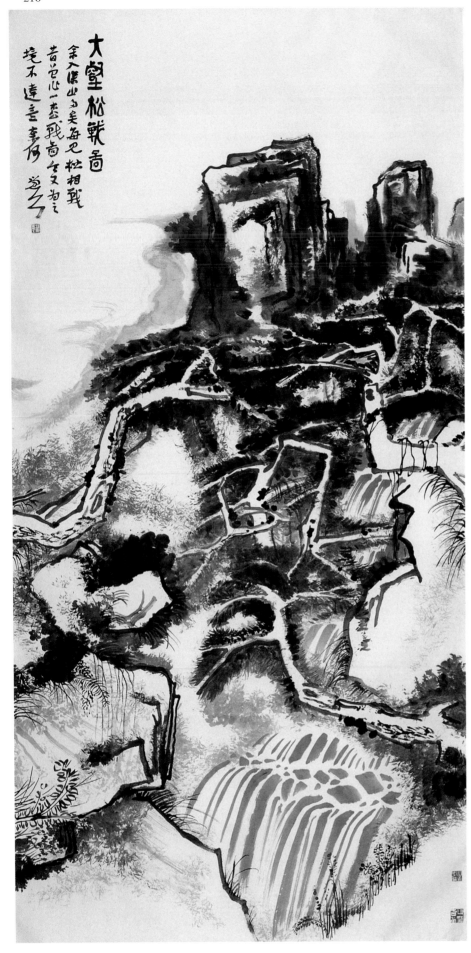

■ 大壑松戰圖　248×125cm　2005 年

釋文：余入深山多矣　每見松相戰　昔曾作一松戰圖　今又為之　境不達意　奈何　覺公

鈐印：梅墨生（陰刻）山水方滋（陰刻）山野春花（陰刻）

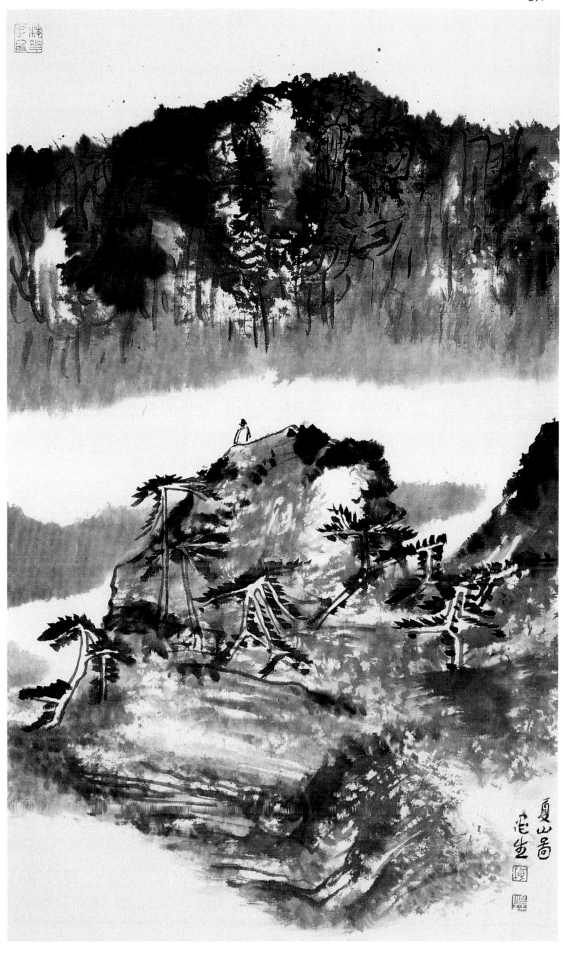

■ 夏山圖　65×40cm　2005 年　私人藏

釋文：夏山圖 墨生

鈐印：梅（陽刻）墨生（陰刻）梅花手段（陽刻）

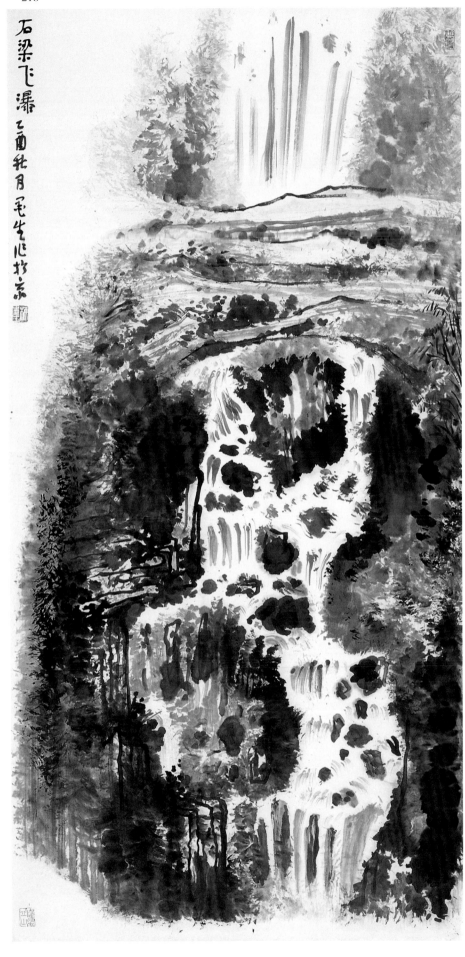

■ 石梁飛瀑　137×67cm　2005 年　私人藏

釋文：石梁飛瀑 乙酉秋月墨生作於京

鈐印：逍遙遊（陽刻）梅墨生（陰刻）性愛丘山（陽刻）

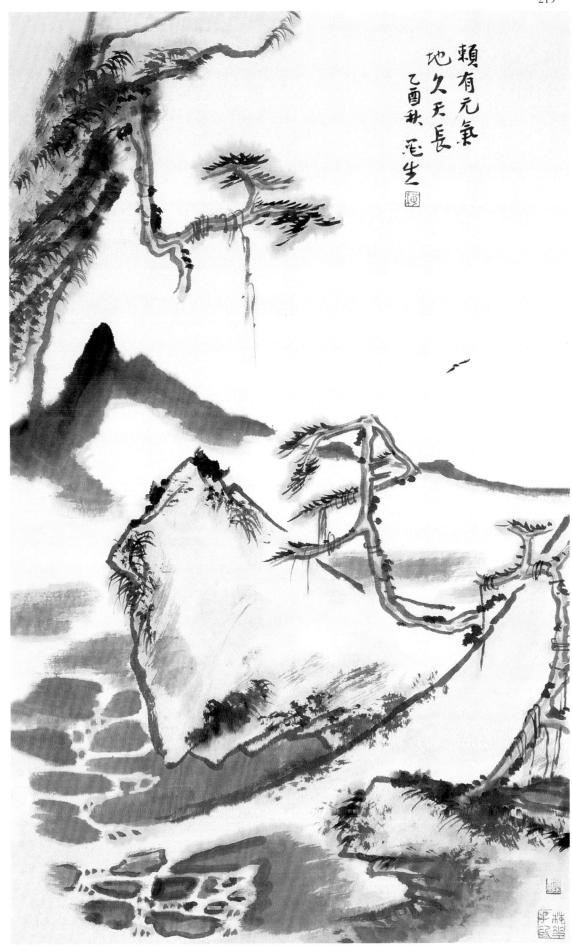

賴有元氣
地久天長
乙酉秋 墨生

■ 地久天長　65×40cm　2005 年

釋文：賴有元氣 地久天長 乙酉秋 墨生
鈐印：墨生（陰刻）梅花手段（陽刻）梅（陽刻）

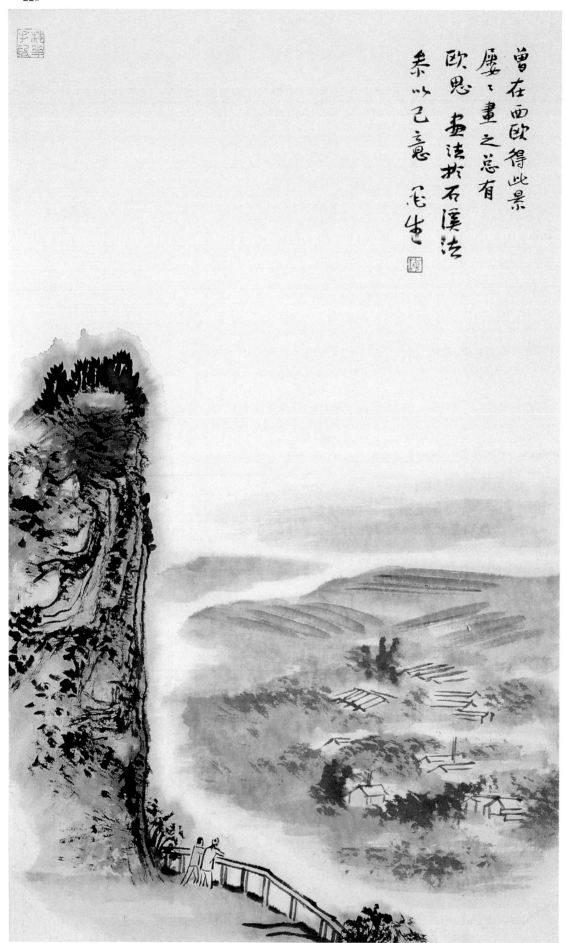

曾在西歐得此景
屢屢畫之總有
歐思 畫法於石溪法
參以己意 墨生

■ 西歐一景　65×40cm　2005 年

釋文：曾在西歐得此景 屢屢畫之總有歐思 畫法於石溪法參以己意 墨生
鈐印：梅（陽刻）梅花手段（陽刻）

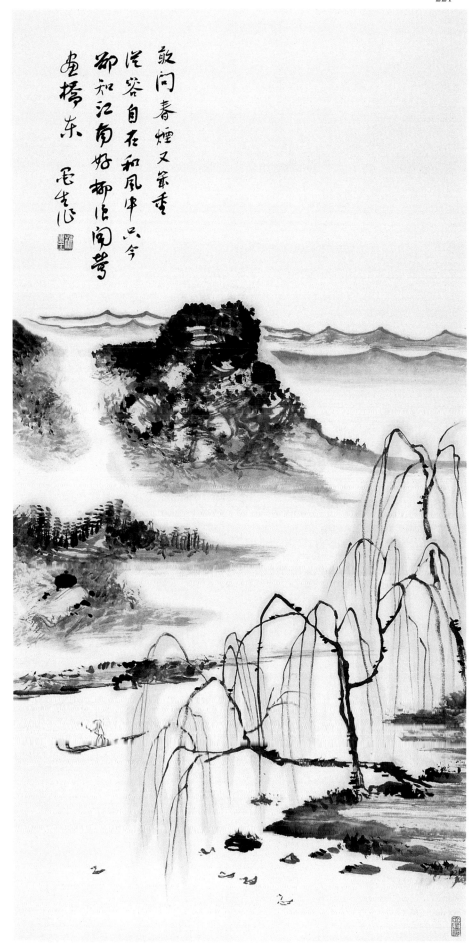

■ 柳浪聞鶯　138×68cm　2005 年　私人藏

釋文：敢問春煙又幾重 從容自在和風中 只今卻知江南好 柳浪聞鶯畫橋東 墨生作
鈐印：梅墨生（陰刻）逍遙遊（陽刻）

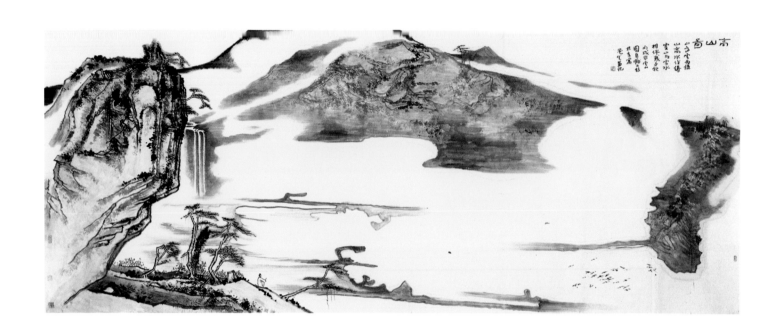

■ 高山圖　145×365cm　2006 年　私人藏

釋文：高山圖 山高雲為伍 山高水作儔 雲山與雲水 相伴幾千秋
　　　丙戌作雲山圖巨幅二稿於京寓 墨生並記
鈐印：梅墨生（陰刻）逍遙遊（陽刻）方圓化蝶堂（陽刻）性愛丘山（陽刻）
　　　山野春花（陰刻）

■ 山如碑立　246×124cm　2006 年　北京人民大會堂藏（右頁）

釋文：江山如碑立 勝跡我登臨 氣運陰陽理 畫似顏清臣
　　　從李可染賴少其上溯黃賓虹 從賓翁上探宋元人也
　　　丙戌冬初我院更名為中國畫院之際 墨生作
　　　賓翁謂畫法即書法 今之人不入此道矣 覽公一試並記
鈐印：梅墨生（陰刻）性愛丘山（陽刻）方圓化蝶堂（陽刻）
　　　山水方滋（陽刻）

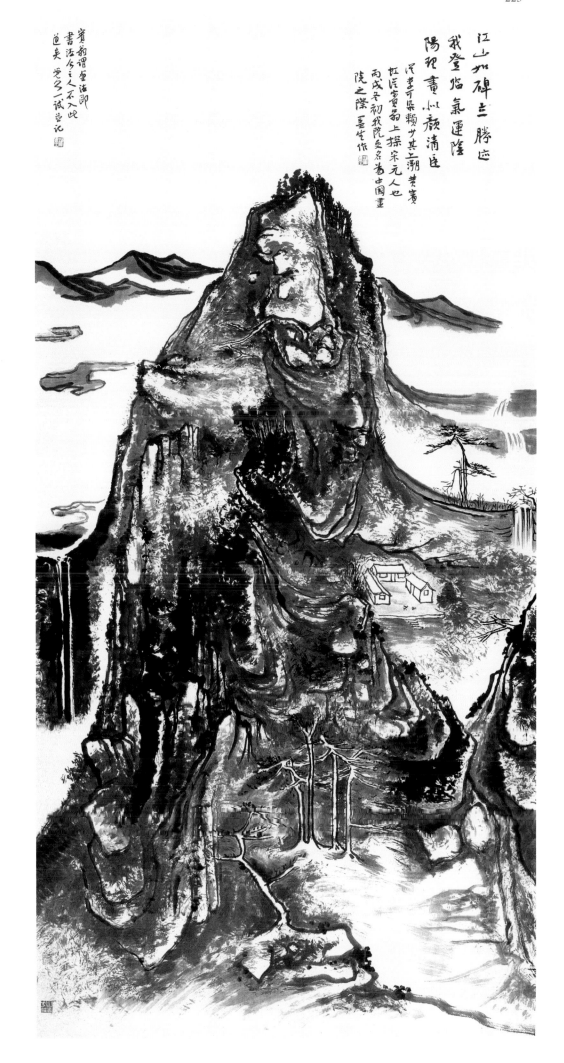

江山如碑立
勝迹
我登临气运隆
陽理畫似顔清逼

賓翁謂畫法即
書法今之人不入此
道矣笔名一誠並記

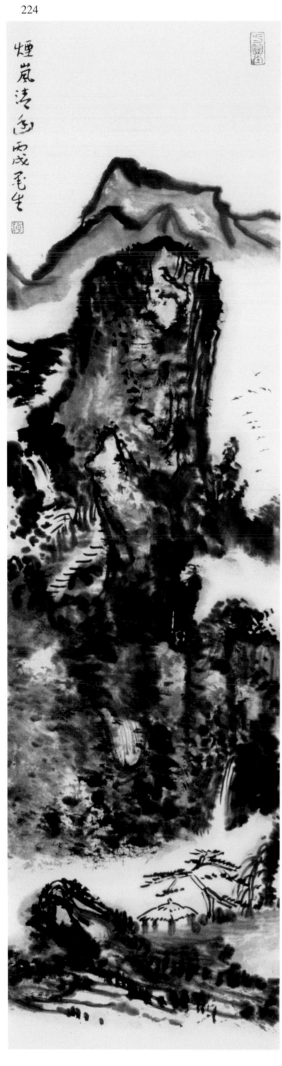

224

■ 山水四條屏之一 - 煙嵐清幽　91.5×25cm　2006 年　私人藏

釋文：煙嵐清幽 丙戌 墨生

鈐印：梅（陽刻）方圓堂（陽刻）

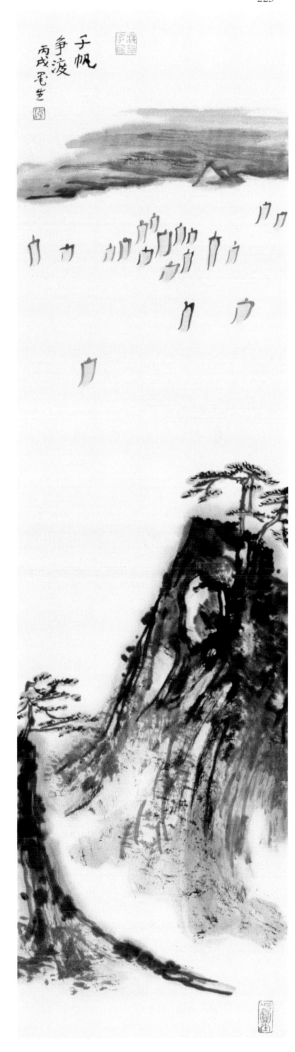

■ 山水四條屏之二 - 千帆爭渡　91.5×25cm　2006 年　私人藏

釋文：千帆爭渡 丙戌 墨生

鈐印：梅（陽刻）方圓堂（陽刻）梅花手段（陽刻）

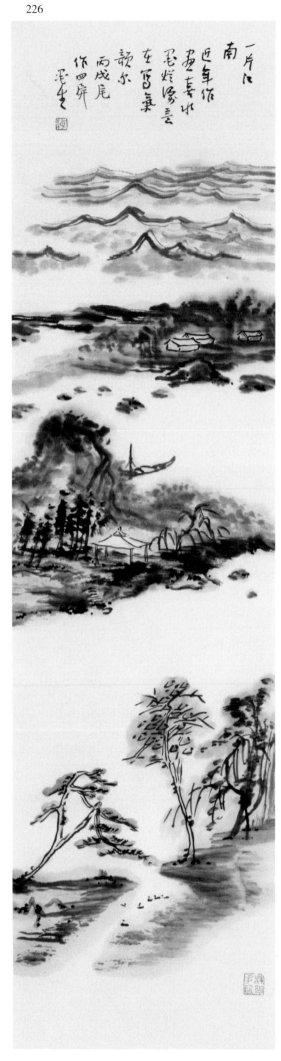

■ 山水四條屏之三 - 一片江南　91.5×25cm　2006 年　私人藏

釋文：一片江南 近年作畫喜水墨爛漫 意在寫氣韻爾 丙戌尾作四屏 墨生
鈐印：梅（陽刻）梅花手段（陽刻）

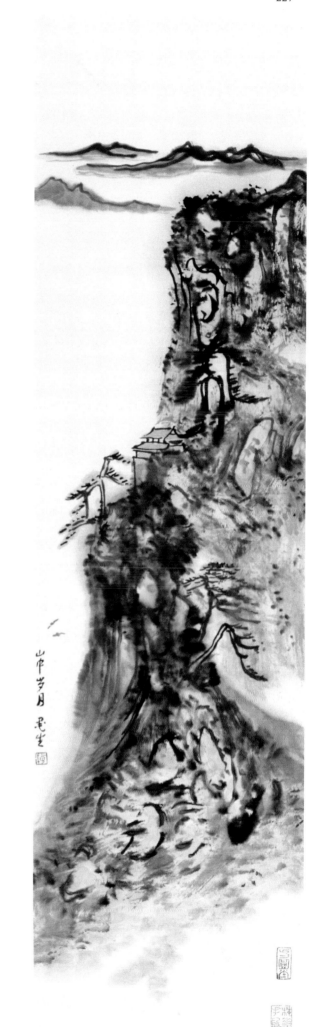

■ 山水四條屏之四 - 山中歲月　91.5×25cm　2006 年　私人藏

釋文：山中歲月 墨生

鈐印：梅（陽刻）方圓堂（陽刻）梅花手段（陽刻）

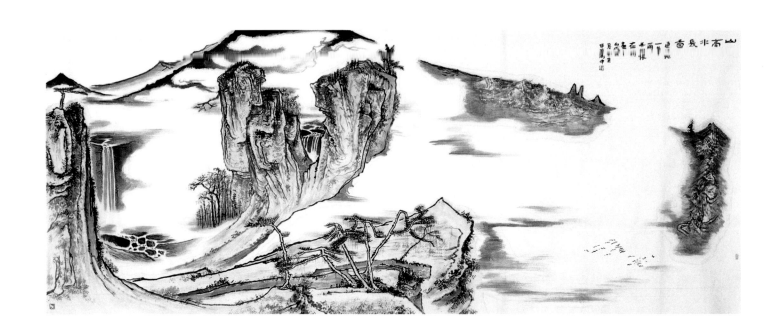

■ 山高水長　145×365cm　2006 年　私人藏

釋文：山高水長圖 通天地一氣
　　　爾吾心懷在圖畫中
　　　丙戌長夏墨生作於寓中
鈐印：梅墨生（陰刻）逍遙遊（陽刻）方圓化蝶堂（陽刻）
　　　性愛丘山（陽刻）山野春花（陰刻）

■ 古禪林寺　182×97cm　2006 年　私人藏（右頁）

釋文：春天的遵化古禪林寺 丙戌春季友人約游
　　　河北冀東古禪林寺 覺其地清靜肅雅
　　　有古銀杏樹數棵至為森茂 今以水墨淡寫法畫之
　　　略記勝景而已 墨生並記
鈐印：梅（陽刻）墨生（陰刻）梅墨生（陰刻）
　　　方圓化蝶堂（陽刻）性愛丘山（陽刻）

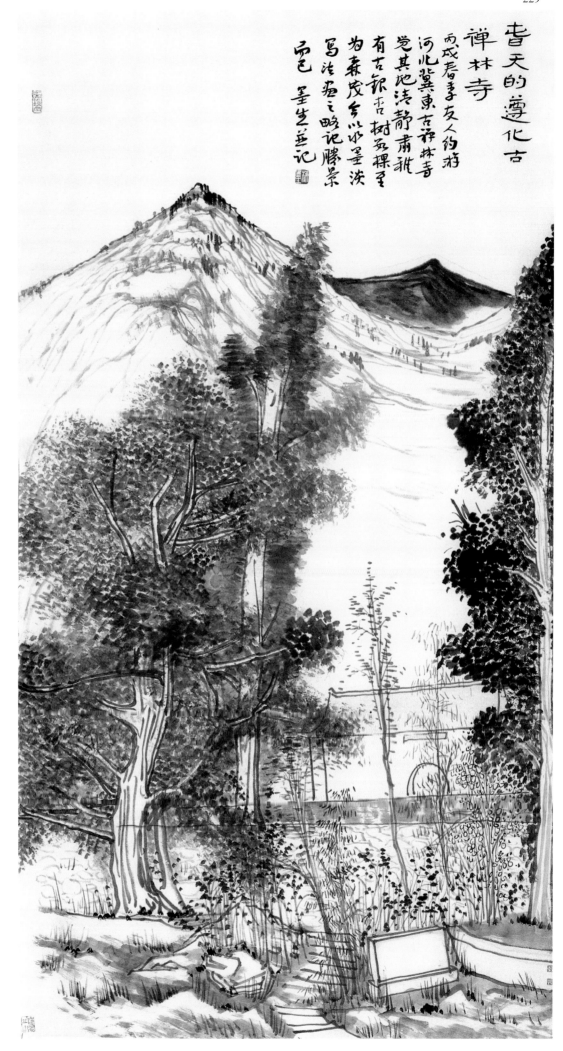

春天的遵化古禅林寺

丙戌春季友人约游
河北冀东古禅林寺
觉其地清静肃雅
有古银杏树四棵呈
为森茂今以水墨淡
写法写之略记胜景
也 墨生画记

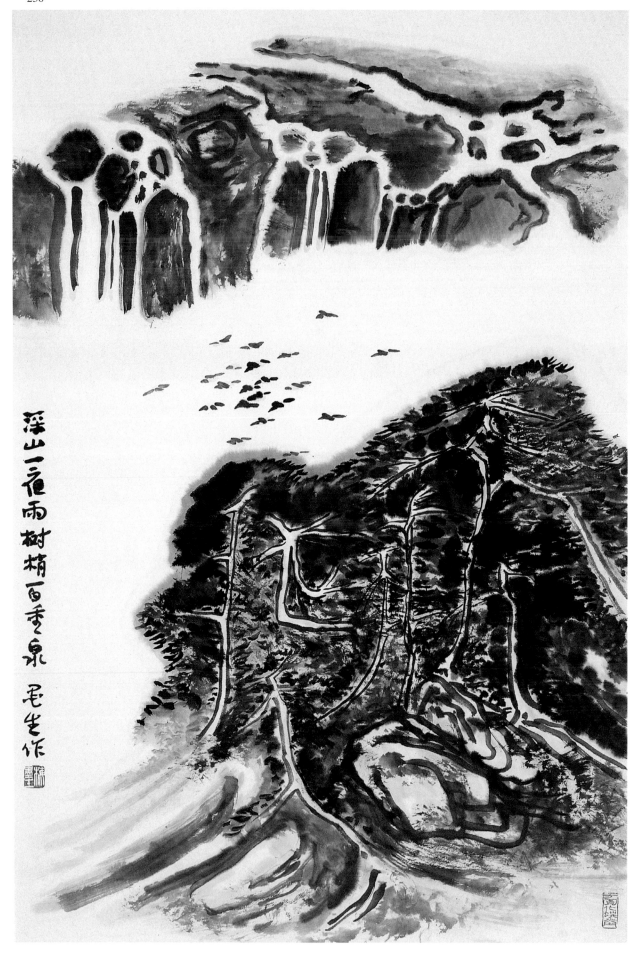

深山一夜雨 樹梢百重泉 墨生作

■ 百重泉　68×102cm　2006 年　私人藏

釋文：深山一夜雨 樹梢百重泉 墨生作
鈐印：梅墨生（陰刻）方圓化蝶堂（陽刻）

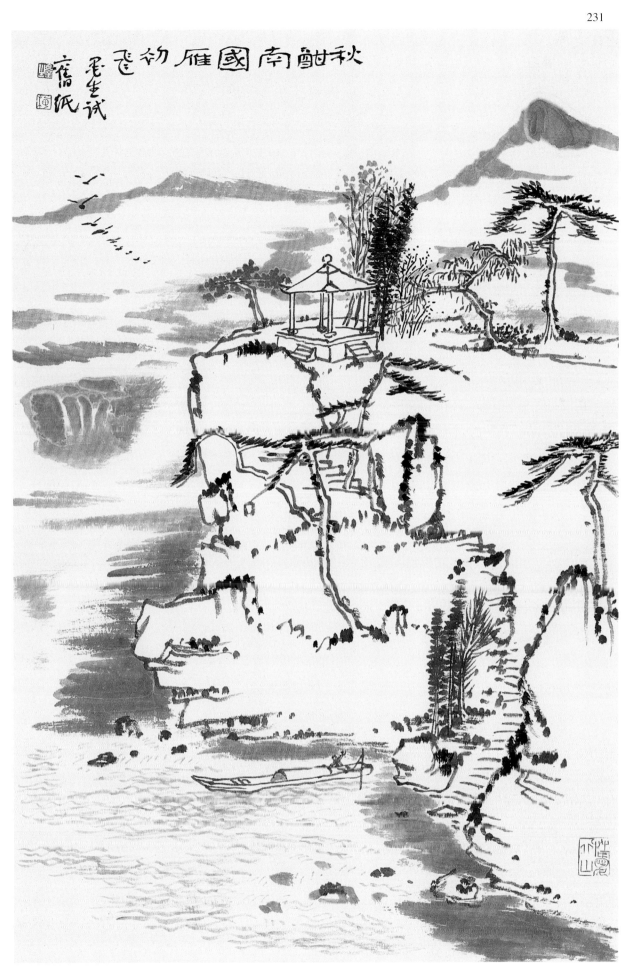

■ 秋酣南國雁初飛　46×68cm　2006 年　私人藏

釋文：秋酣南國雁初飛 墨生試舊紙

鈐印：墨生（陰刻）梅（陽刻）性愛丘山（陽刻）

232

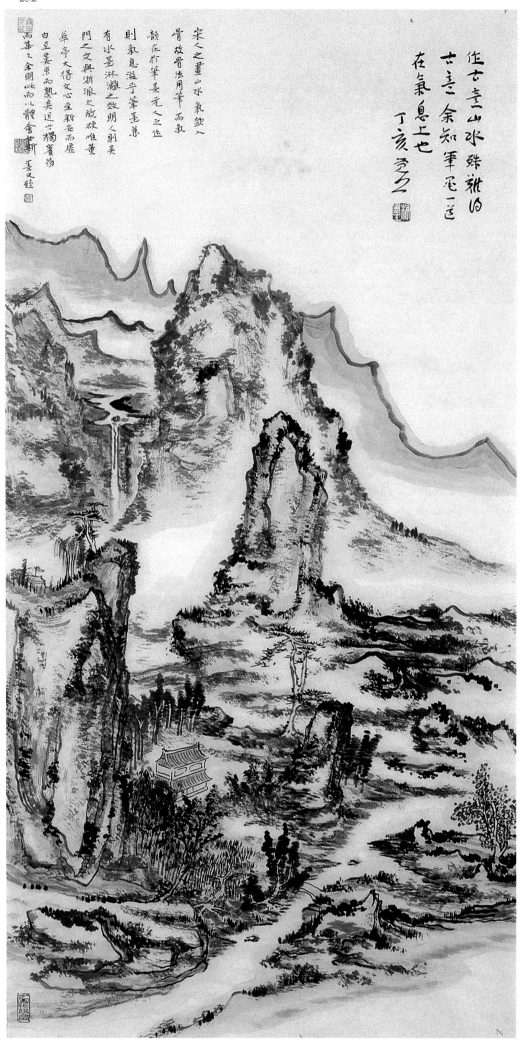

作古意山水殊難似
古意余知筆墨之道
在氣息上也
丁亥灌父

宋之畫山水氣欲入
骨故骨法用筆而氣
韻在於筆墨元之之位
則氣息溢乎筆墨矣
有水墨淋灕之致明人則
門之文與浙派之放硬唯董
華亭大得文心至新老而塵
白至婁東而熟英近世獨寶翁
白集之余明此而心體會古新
樓文經

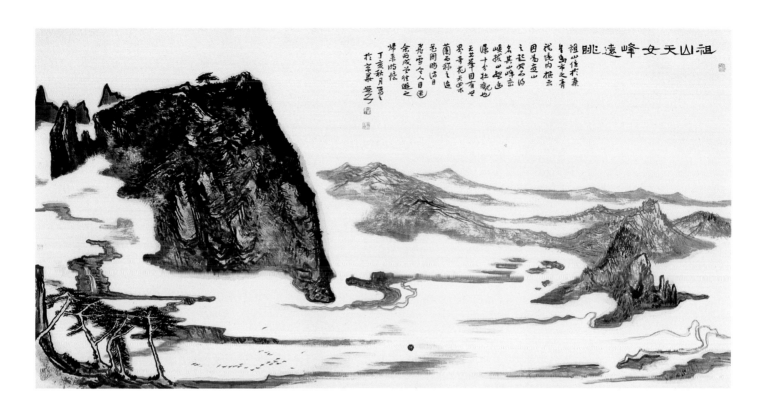

■ 山居圖　138×68cm　2007 年　私人藏（左頁）

釋文：作古意山水殊難得古意 余知筆墨一道在氣息上也 丁亥覺公
　　　宋人之畫山水 氣斂入骨 故骨法用筆 而氣韻在於筆墨 元人之作
　　　則氣息溢乎筆墨 兼有水墨淋漓之效 明人則吳門之文與浙派之
　　　放硬 唯董華亭大得文心 至新安而虛白 至婁東而熟矣 近世
　　　獨賓翁而集之 余明此而以體會如斯 墨又題

鈐印：梅墨生（陰刻）梅花手段（陽刻）江山助我（陰刻）梅（陽刻）
　　　方圓化蝶堂（陽刻）

■ 祖山　123×246cm　2007 年　私人藏

釋文：祖山天女峰遠眺 祖山位於秦皇島市之青龍境內
　　　據云因為燕山之起始而得名
　　　其山峰巒峻拔 山壑幽深 十分壯觀也 天女峰因有世
　　　界奇花天女木蘭而稱之 迨花開時滿目飛雪令人目迷 余丙戌曾
　　　往遊之 歸來時憶 丁亥秋月寫之於京華 覺公

鈐印：梅墨生（陰刻）性愛丘山（陽刻）覺公長樂（陽刻）梅花手段（陽刻）
　　　方圓化蝶堂（陽刻）

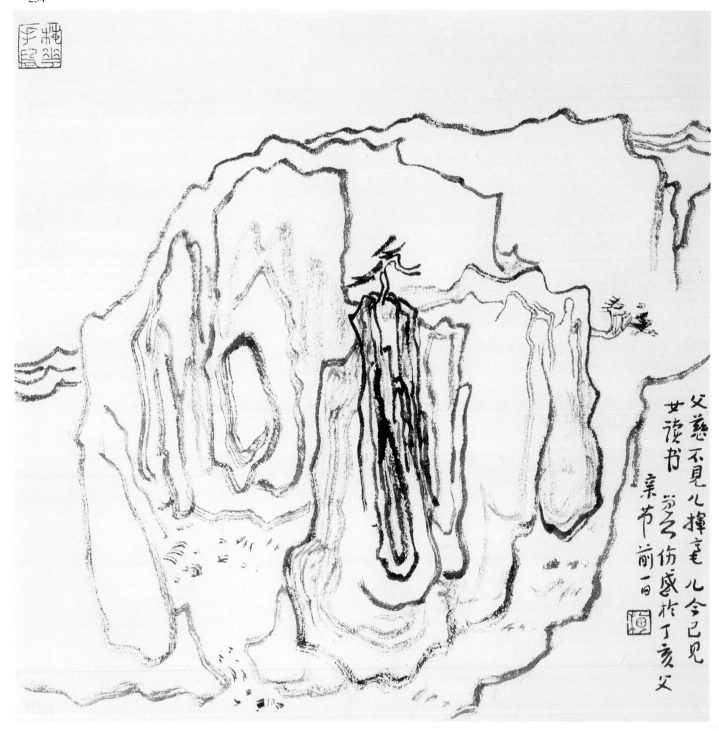

■ 山水冊頁之一　31×31cm　2007 年

釋文：父慈不見兒揮毫 兒今已見女讀書 覺公傷感於丁亥父親節前一日

鈐印：梅（陽刻）梅花手段（陽刻）

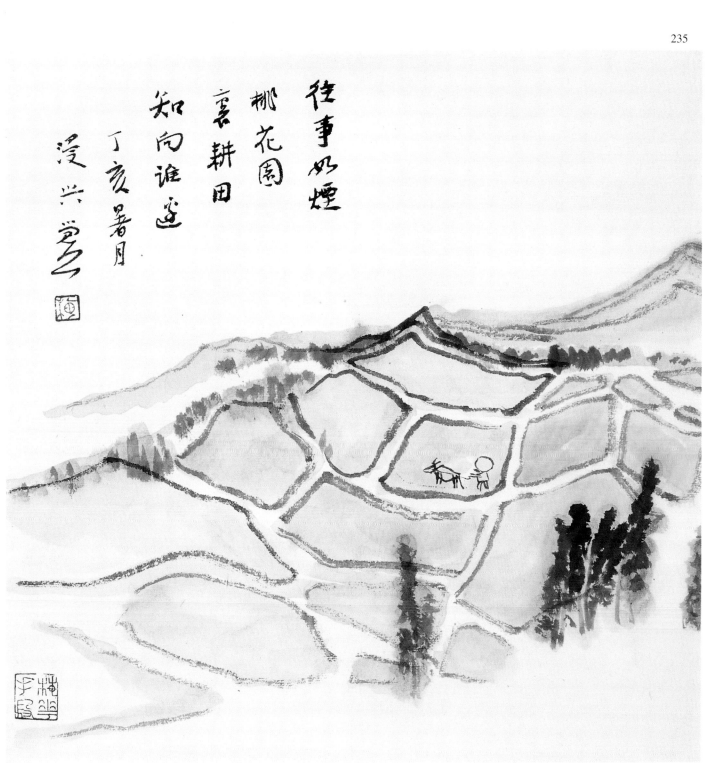

往事如煙
桃花園
裏耕田
知向誰邊
丁亥暑月
漫興 覺公

■ 山水冊頁之六　31×31cm　2007 年

釋文：往事如煙 桃花園裏耕田 知向誰邊 丁亥暑月漫興 覺公
鈐印：梅（陽刻）梅花手段（陽刻）

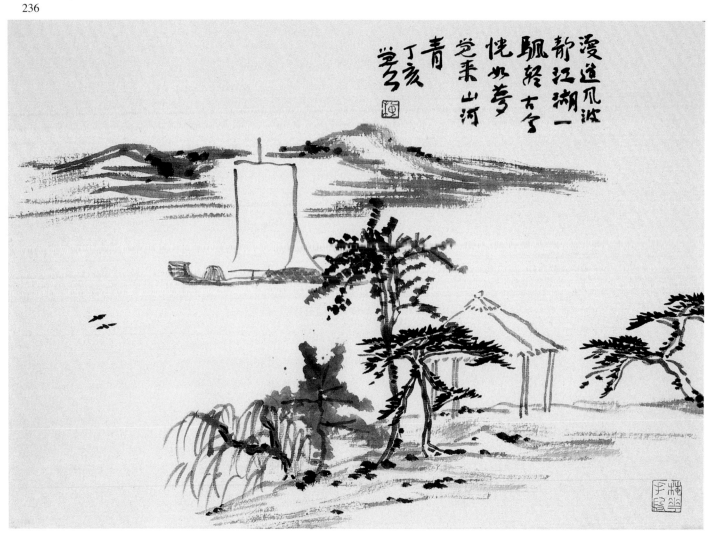

漫道風波靜
靜江湖一
飄終古今
恍如夢
覺來山河
青
丁亥
覺公

■ 山水冊頁之十　32×45cm　2007 年

釋文：漫道風波靜 江湖一帆輕 古今恍如夢 覺來山河青 丁亥覺公

鈐印：梅（陽刻）梅花手段（陽刻）

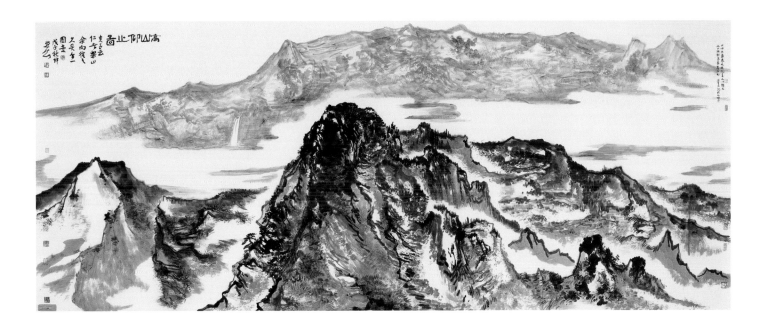

■ 高山仰止　146×365cm　2008 年

釋文：山水乃氣象之跡化 蓋人心彌大而山水則氣象萬千也 墨生又記於化蝶堂
　　　高山仰止圖 夫子云仁者樂山 余嚮往之久矣 今一圖意 戊子秋仲 覺公
鈐印：梅墨生（陰刻）梅（陰刻）梅花手段（陽刻）逍遙遊（陽刻）信而好古（陰刻）
　　　方圓化蝶堂（陽刻）太極筆法（陰刻）生於荷月其氣亦同（陽刻）
　　　性愛丘山（陽刻）一步一徘徊（陰刻）安禪（陽刻）

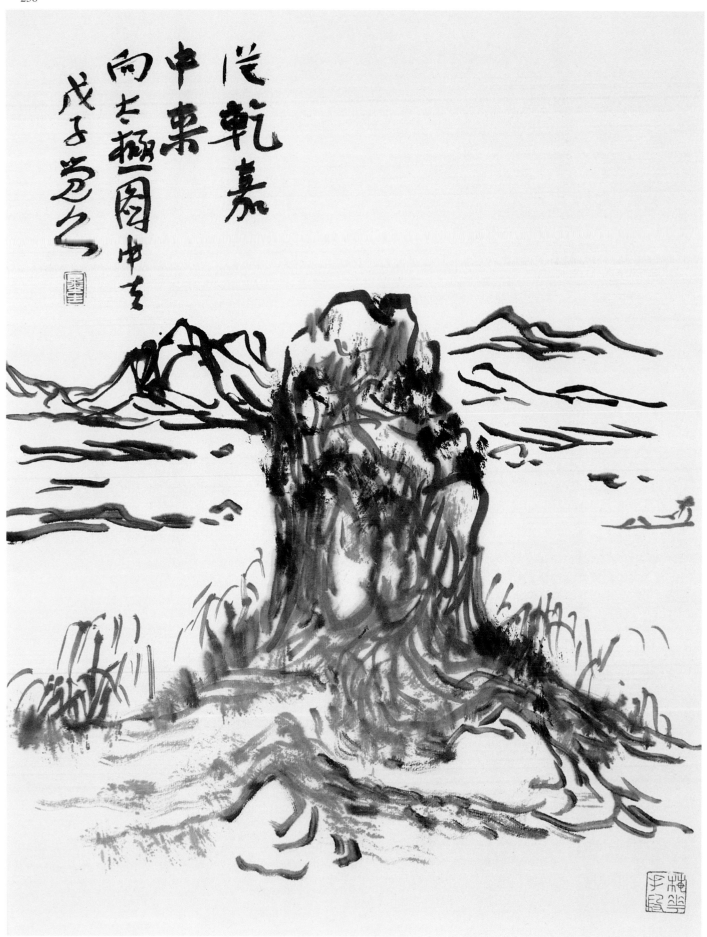

■ 小品冊頁之十一　45×35.5cm　2008 年

釋文：從乾嘉中來　向太極圖中去　戊子覺公
鈐印：墨生（陰刻）梅花手段（陽刻）

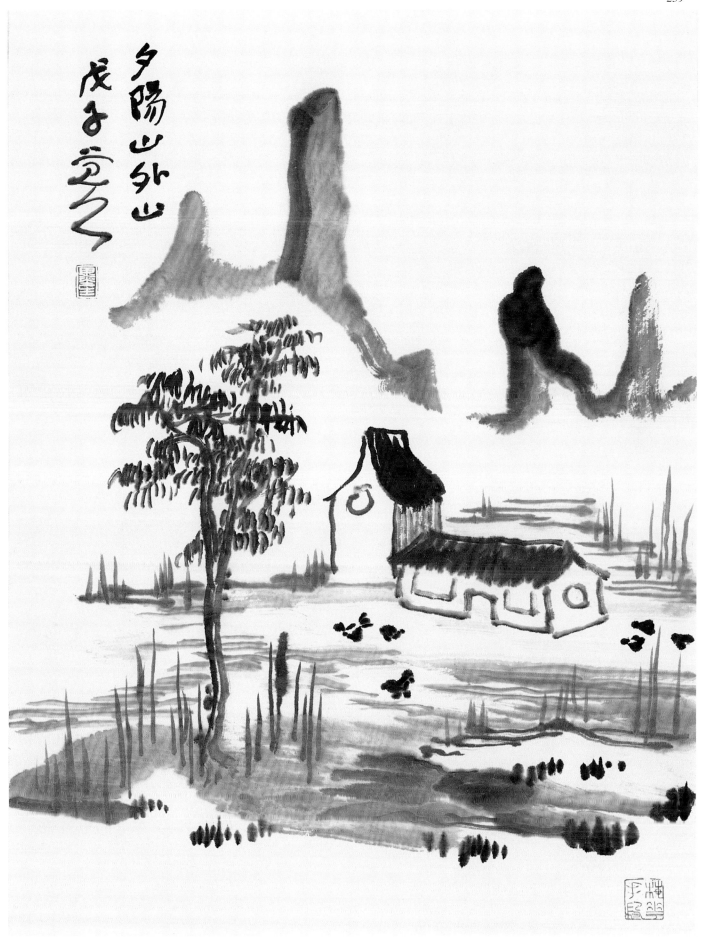

■ 小品冊頁之二十二　45×35.5cm　2008 年

釋文：夕陽山外山 戊子覺公

鈐印：墨生（陰刻）梅花手段（陽刻）

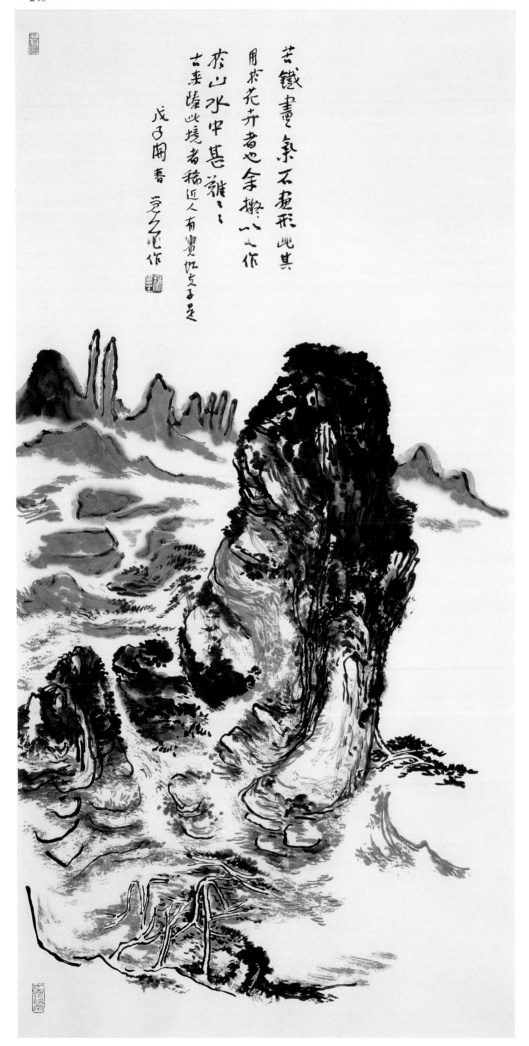

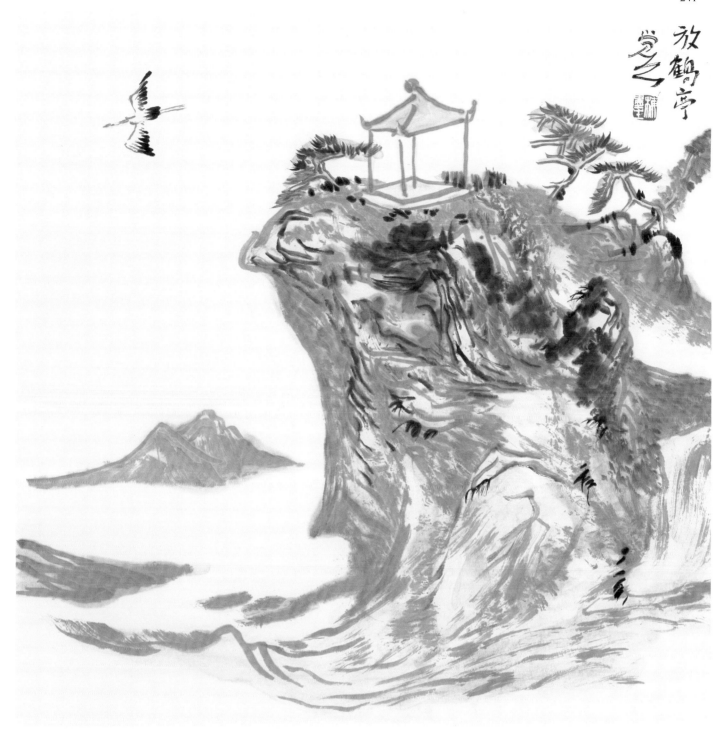

■ 水墨山水　137×68cm　2008 年（左頁）

釋文：苦鐵畫氣不畫形 此其用於花卉者也
　　　余擬以之作於山水中 甚難 甚難
　　　古來臻此境者稀 近人有賓虹夫子是 戊子開春 覺公墨作
鈐印：梅墨生（陰刻）逍遙遊（陽刻）方圓化蝶堂（陽刻）

■ 放鶴亭　68×68cm　2010 年　私人藏

釋文：放鶴亭 覺公
鈐印：梅墨生（陰刻）

釋文：山高水長 庚寅年尾作於化蝶堂 覺公

鈐印：梅墨生（陰刻）方圓化蝶堂（陽刻）性愛丘山（陽刻）梅花手段（陽刻）
　　　生於荷月其氣亦同（陽刻）

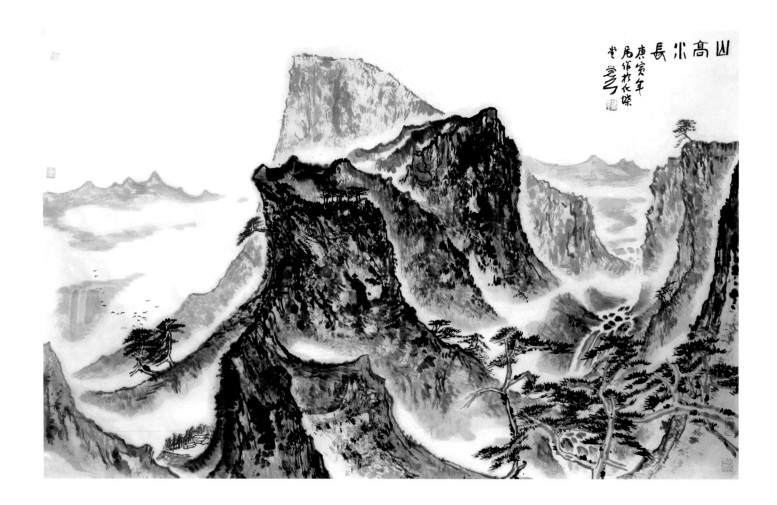

■ 山高水長　110×225cm　2010 年　私人藏

釋文：山高水長 庚寅年尾作於化蝶堂 覺公

鈐印：梅墨生（陰刻）方圓化蝶堂（陽刻）性愛丘山（陽刻）梅花手段（陽刻）
　　　生於荷月其氣亦同（陽刻）

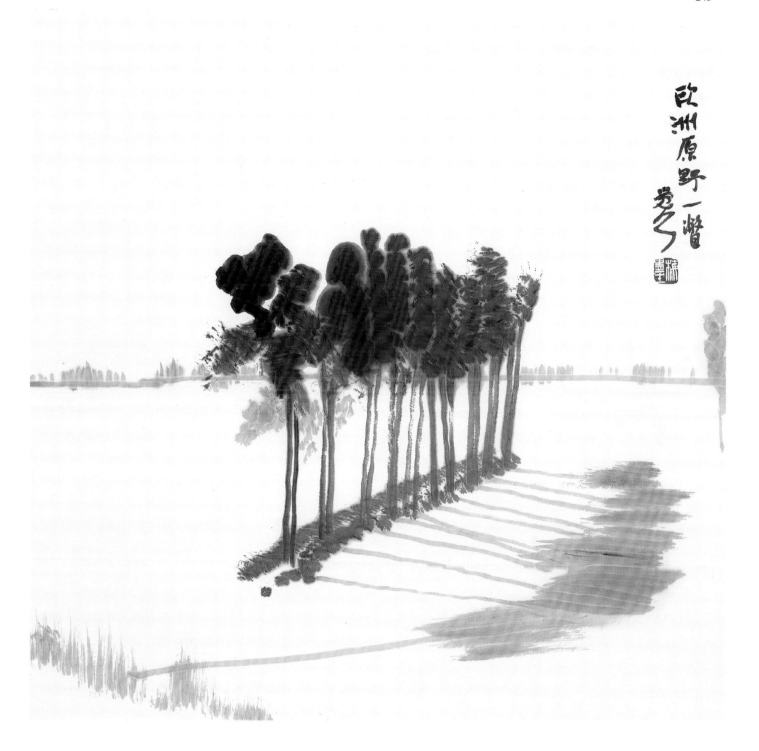

欧洲原野一瞥
觉公

■ 歐洲原野一瞥　69×69cm　2011 年　私人藏

釋文：歐洲原野一瞥 覺公
鈐印：梅墨生（陰刻）

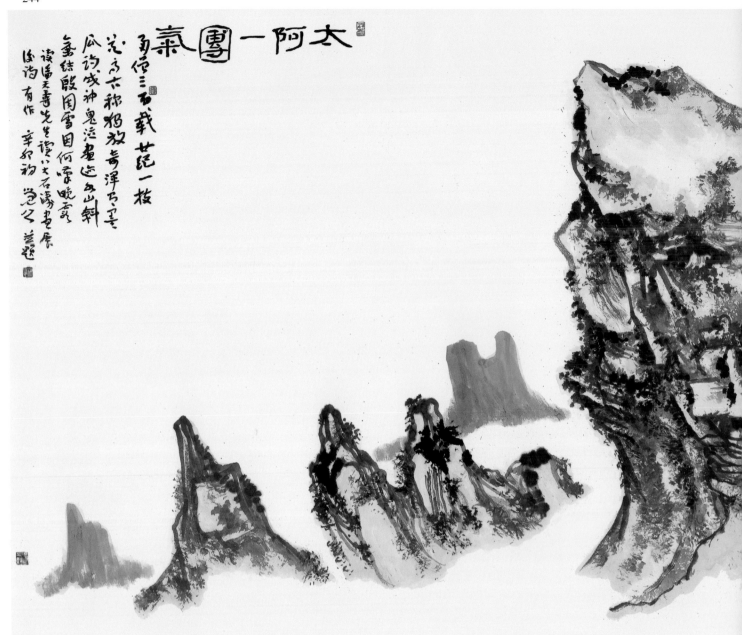

太阿一團氣

两僧三百載 廿纪一枝花
高古稱獨放 奇渾有墨瓜
詩成神鬼泣 畫跡水山斜
氣結殷周雪 因何歎晚霞
讀潘天壽先生讀八大石濤畫展後詩有作 辛卯初覺公並題

■ 太阿一團氣　145×365cm　2011 年

釋文：太阿一團氣 兩僧三百載 廿紀一枝花 高古稱獨放 奇渾有墨瓜 詩成神鬼泣
　　　畫跡水山斜 氣結殷周雪 因何歎晚霞
　　　讀潘天壽先生讀八大石濤畫展後詩有作 辛卯初覺公並題
鈐印：梅墨生（陰刻）方圓化蝶堂（陰刻）性愛丘山（陽刻）性愛丘山（陽刻）山野春花（陰刻）
　　　信而好古（陽刻）墨生半百後作（陰刻）墨生之璽（陰刻）

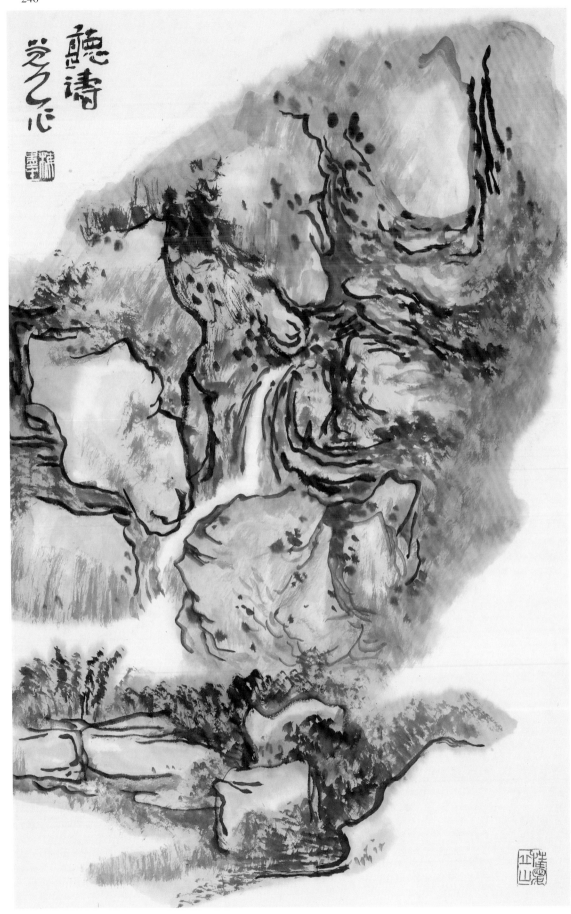

■ 聽濤　69×46cm　2011 年　私人藏

釋文：聽濤　覺公作

鈐印：梅墨生（陰刻）性愛丘山（陽刻）

野廟無人花樹開

作畫於有衝動時為佳 於百無
聊賴時亦易佳 但沉著筆墨
又不易 得灑脫風味 難哉
求樸素而易呆板 追清空
又易疏淡 殊難適度 覺公又記

■ 野廟無人花樹開　69×46cm　2011 年　私人藏

釋文：野廟無人花樹開 作畫於有衝動時易佳 於百無聊賴時亦易佳
　　　得沉著筆墨又不易得灑脫風味 難哉 求樸素而易呆板
　　　追清空又易疏淡 殊難適度 覺公又記
鈐印：梅（陽刻）性愛丘山（陽刻）

踏遍青山人未老 覺公又題

一年容易又秋風 水綠山青入眼中 海子驚心凝翠碧 冷杉隨意聳蒼穹 四千米處拏雲霧 九寨溝中拜故宮 世外飛來奇世界 人間爭歎鬼神工 庚寅遊九寨隨感詩 覺公作

■ 踏遍青山　138×68cm　2011 年　浙江美術館藏（左頁為局部）

釋文：一年容易又秋風 水綠山青入眼中 海子驚心凝翠碧 冷杉隨意聳蒼穹
四千米處拏雲霧 九寨溝中拜故宮 世外飛來奇世界 人間爭歎鬼神工
庚寅遊九寨隨感詩 覺公作
踏遍青山人未老 覺公又題
鈐印：梅（陽刻）梅墨生（陰刻）方圓化蝶堂（陽刻）性愛丘山（陽刻）

■ 雲山蒼茫　68×34cm　2011 年　私人藏

釋文：雲山蒼茫 辛卯 覺公

鈐印：梅墨生（陰刻）性愛丘山（陽刻）

■ 水墨山水冊頁之八　44×33cm　2012 年

釋文：非二米 非山樵 非吳鎮 非半千 點是點 線是線 乃在心 隨意願 壬辰覺公
鈐印：梅（陽刻）太極（陰刻）

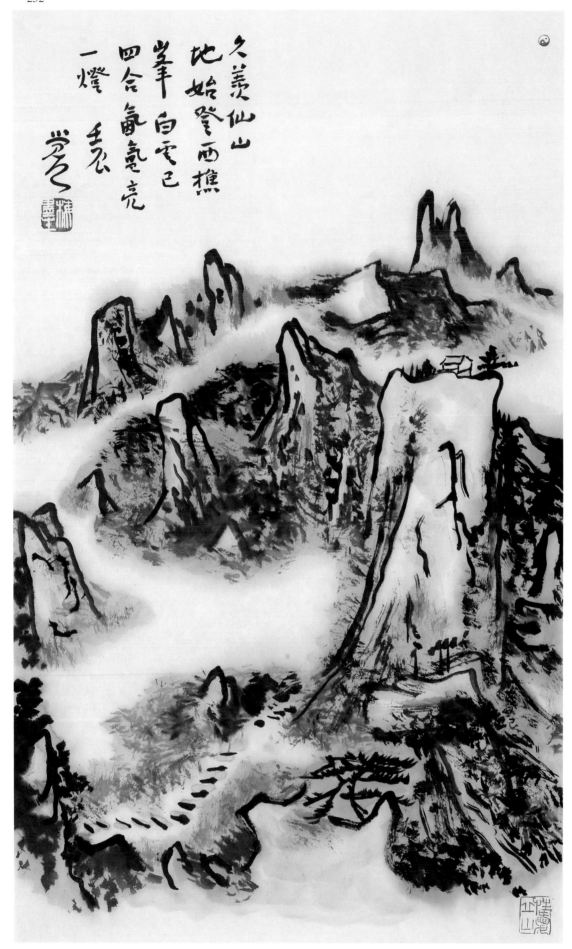

■ 久羨仙山　68×45cm　2012年

釋文：久羨仙山地　始登西樵峰　白雲已四合　氤氳亮一燈　壬辰覺公

鈐印：梅墨生（陰刻）太極（圖形）性愛丘山（陽刻）

■ 山谷　68×45cm　2012 年

釋文：山谷 壬辰覺公
鈐印：梅墨生（陰刻）太極（圖形）性愛丘山（陽刻）

254

■ 設色山水冊頁之一 - 臺灣民居　33×44cm　2012 年　私人藏

釋文：臺灣民居頗入古 素樸生活萬年長 壬辰臺歸覺公作

鈐印：梅（陽刻）太極（圖形）

■ 設色山水冊頁之二 - 庭院深深　33×44cm　2012 年　私人藏

釋文：庭院深深深幾許 訪道層層透玄關 壬辰臺行歸來 覺公作
鈐印：梅（陽刻）太極（圖形）

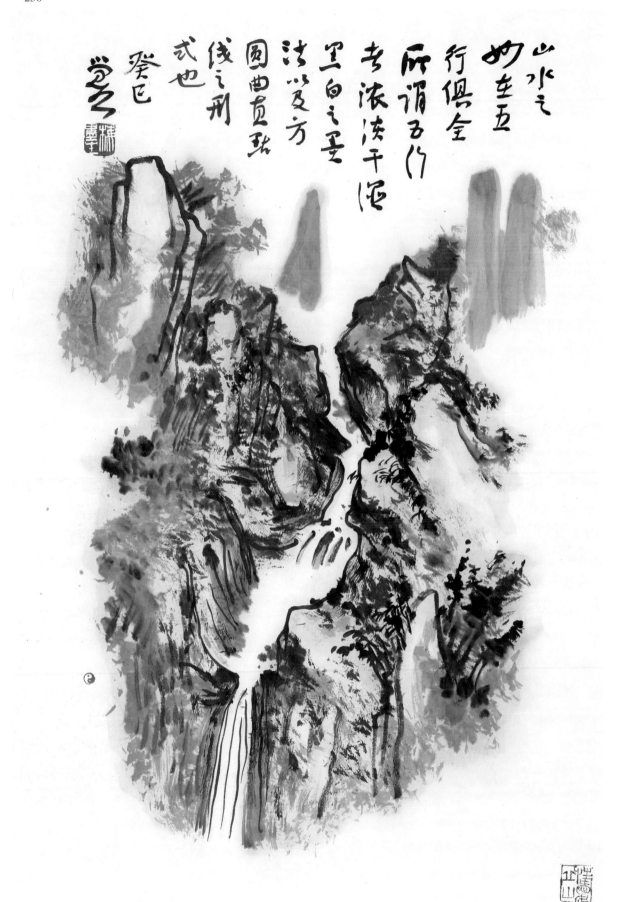

■ 山水之妙　68×46cm　2013 年　廣東美術館藏

釋文：山水之妙 在五行俱全 所謂五行者 濃淡幹濕黑白之墨法
　　　以及方圓曲直點線之形式也 癸巳 覺公
鈐印：梅墨生（陰刻）性愛丘山（陽刻）太極（圖形）

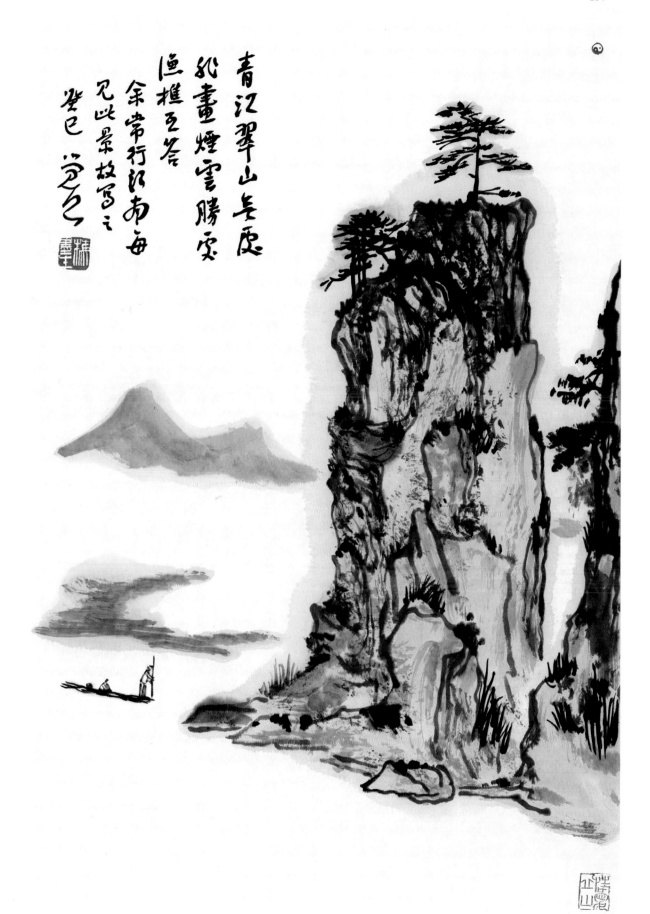

青江翠山無處非畫 煙雲勝處漁樵互答 余常行江南 每見此景故寫之 癸巳 覺公

■ 青江翠山　68×46cm　2013 年　私人藏

釋文：青江翠山無處非畫 煙雲勝處漁樵互答 余常行江南 每見此景故寫之 癸巳 覺公

鈐印：梅墨生（陰刻）太極（圖形）性愛丘山（陽刻）

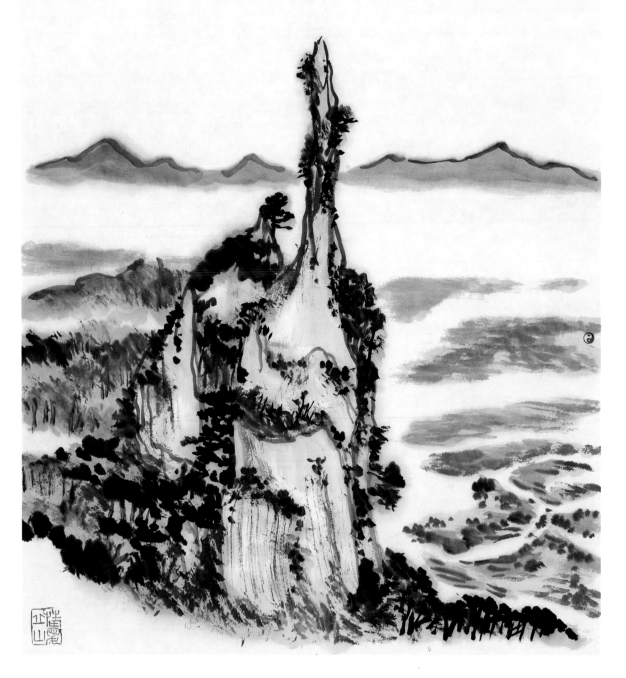

瓯江指尖峰

余此山水以宋元為氣息 以明清為筆墨 以真實山水為丘壑 以心意為作用 此人多不知也 故與攝影違 與現代圖式違 與近代名家違 旨在與天合與心合而已 癸巳覺公

■ 甌江指尖峰　68×46cm　2013 年

釋文：甌江指尖峰 余作山水以宋元為氣息 以明清為筆墨 以真實山水為丘壑
　　　以心意為作用 此人多不知也 故與攝影違 與現代圖式違 與近代名家違
　　　旨在與天合與心合而已 癸巳覺公
鈐印：梅墨生（陰刻）太極（圖形）性愛丘山（陽刻）

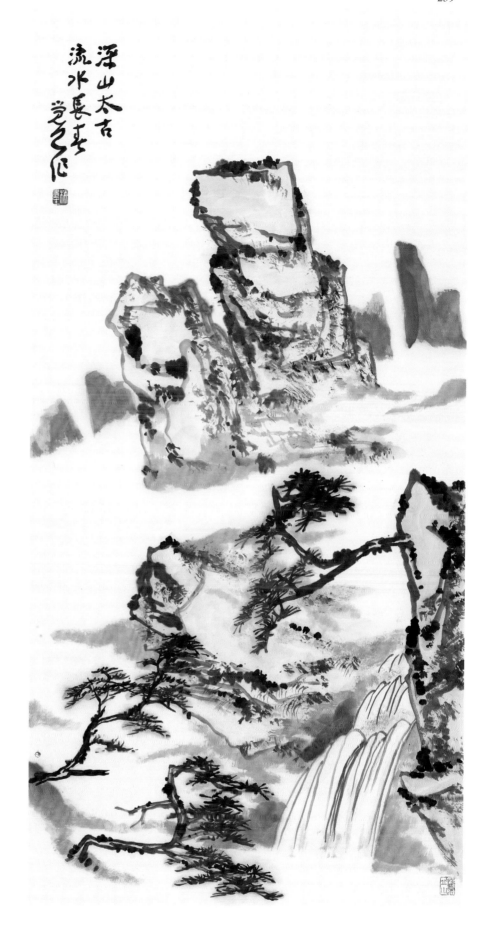

■ 溪山太古　138×68cm　2013 年　廣東美術館藏

釋文：深山太古 流水長春 覺公作
鈐印：梅墨生（陰刻）性愛丘山（陽刻）太極（圖形）

山海氣一元　43×33cm　2014年　私人藏

釋文：山海氣一元 磅礴不可摧 癸巳冬 覺公

鈐印：梅墨生（陽刻）覺公（陽刻）太極（圖形）

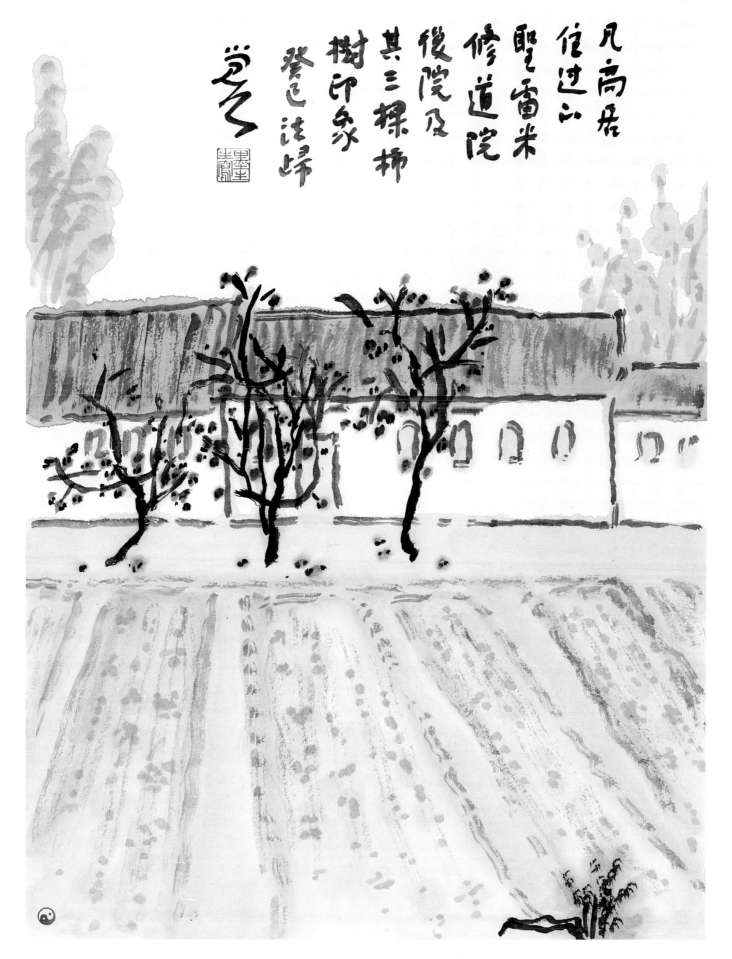

凡高居住過的聖雷米修道院　33×43cm　2014 年　私人藏

釋文：凡高居住過的聖雷米修道院後院及其三棵柿樹印象 癸巳法歸 覺公
鈐印：墨生寫生（陽刻）太極（圖形）

■ 江山無盡圖　33×138cm　2015 年　私人藏

釋文：江山無盡圖 對此山水 堪發浩歌 風波萬里 一派寥廓 乙未長夏 覺公作

鈐印：梅（陽刻）太極（圖形）生於荷月其氣亦同（陽刻）一如堂（陽刻）

寫生

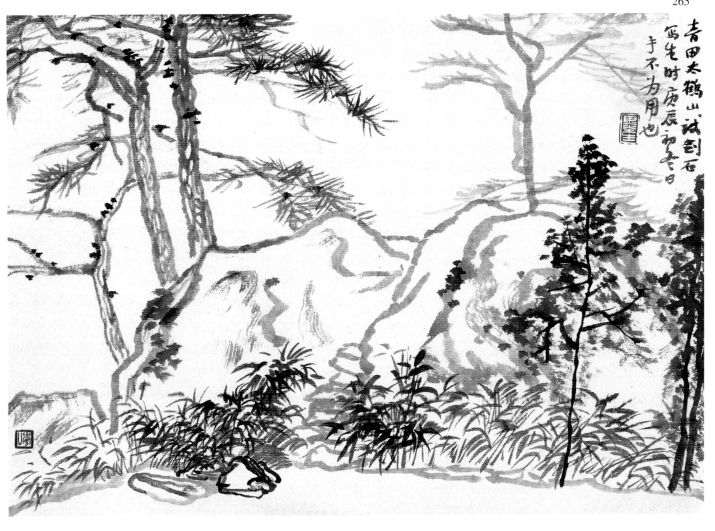

■ 麗水寫生之四　28×40cm　2000 年

釋文：青田太鶴山試劍石寫生 時庚辰初冬日 手不為用也
鈐印：墨生（陽刻）覺公（陽刻）

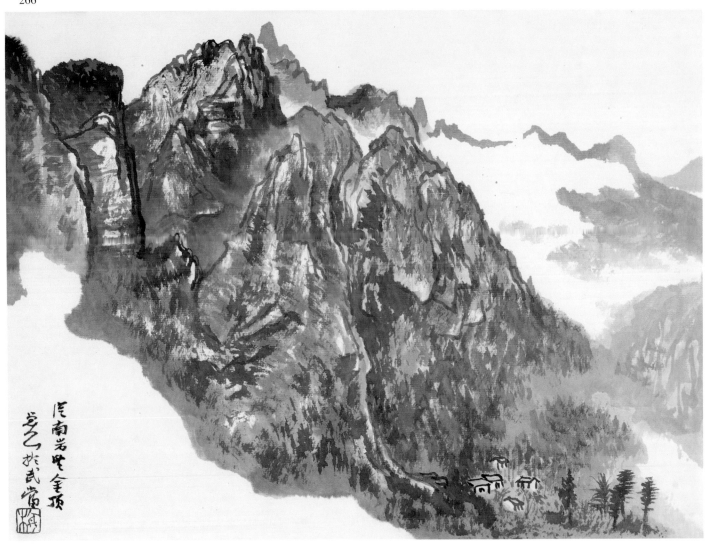

■ 武當山寫生　25×34cm　2001 年

釋文：從南岩望金頂　覺公於武當

鈐印：梅（陽刻）

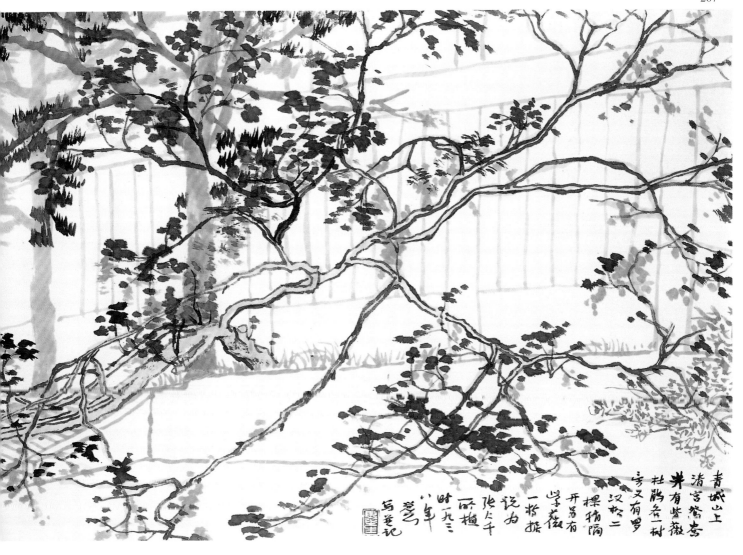

青城山上 清宮鴛鴦井 并有紫薇杜鵑各一樹 旁又有羅漢松二棵稍隔開 另有紫薇一枝 說為張大千所植 時一九三八年 覺公寫並記

■ 青城山寫生　33.5×48cm　2002 年

釋文：青城山上 清宮鴛鴦井 有紫薇杜鵑各一樹 旁又有羅漢松二棵 稍隔開
　　　另有紫薇一枝 據説為張大千所植 時一九三八年 覺公寫並記

鈐印：墨生（陰刻）

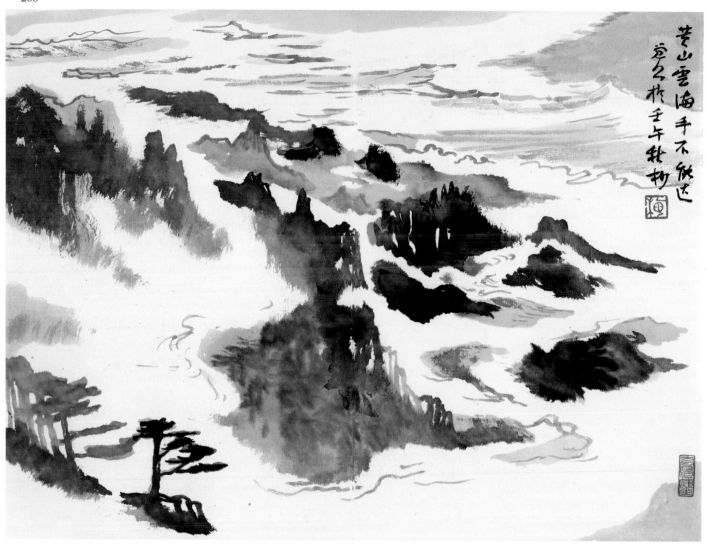

■ 黃山寫生　25×34cm　2002 年

釋文：黃山雲海手不能達　覺公於壬午杪

鈐印：梅（陽刻）方圓化蝶堂（陽刻）

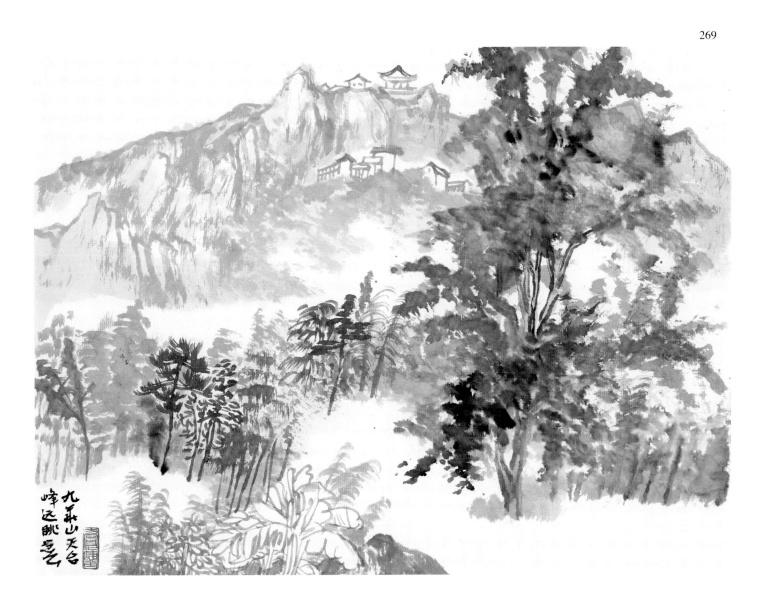

■ 九華山寫生　25×34cm　2002 年

釋文：九華山天臺峰遠眺 覺公
鈐印：方圓化蝶堂（陽刻）

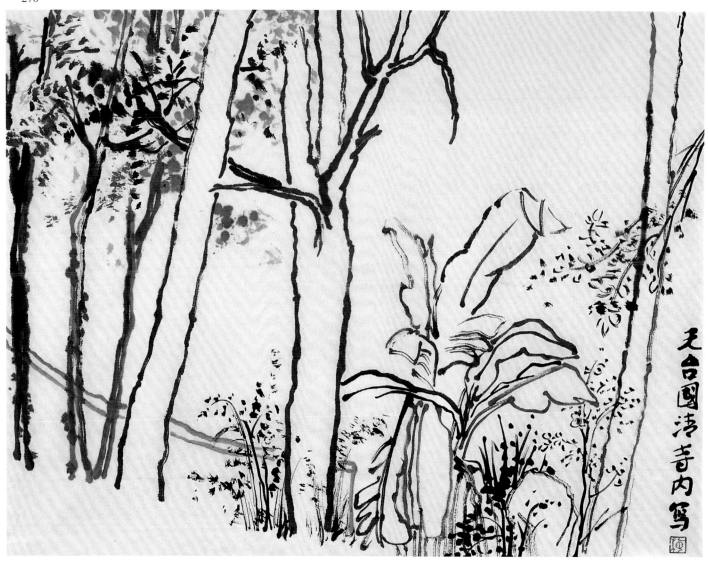

天台國清寺內寫

■ 國清寺寫生　35×46cm　2005 年

釋文：天臺國清寺內寫

鈐印：梅（陽刻）

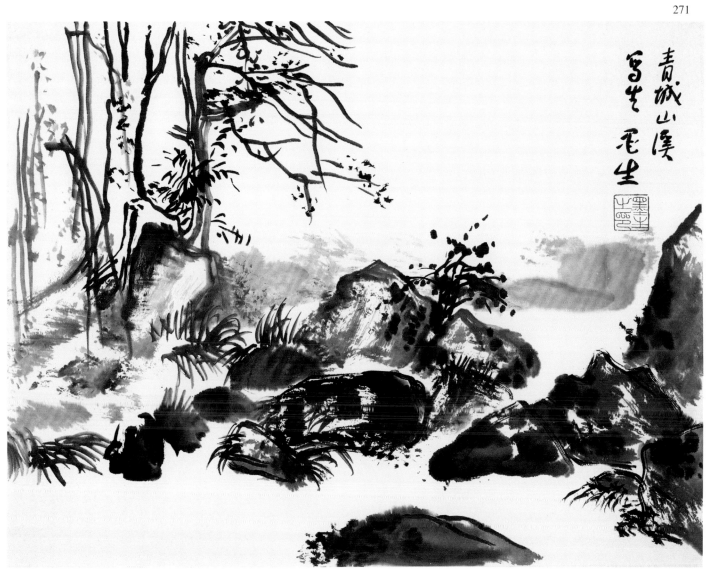

青城山溪
寫生
墨生

■ 青城寫生之二　35×46cm　2006 年

釋文：青城山溪寫生 墨生

鈐印：墨生之印（陽刻）

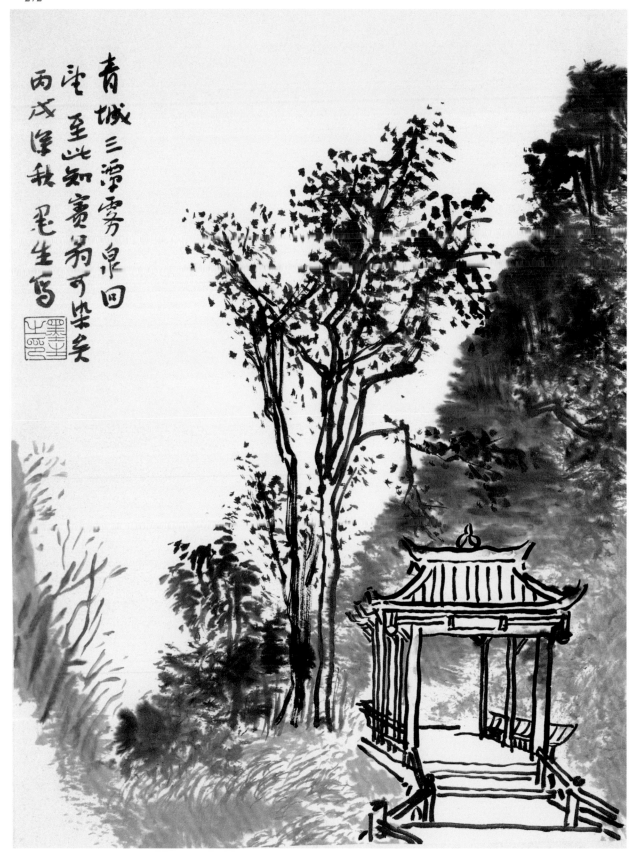

青城三潭霧泉回望
至此知賓翁可染矣
丙戌深秋 墨生寫

■ 青城寫生之五　46×35cm　2006 年（右頁為局部）

釋文：青城三潭霧泉回望 至此知賓翁可染矣 丙戌深秋 墨生寫
鈐印：墨生之印（陽刻）

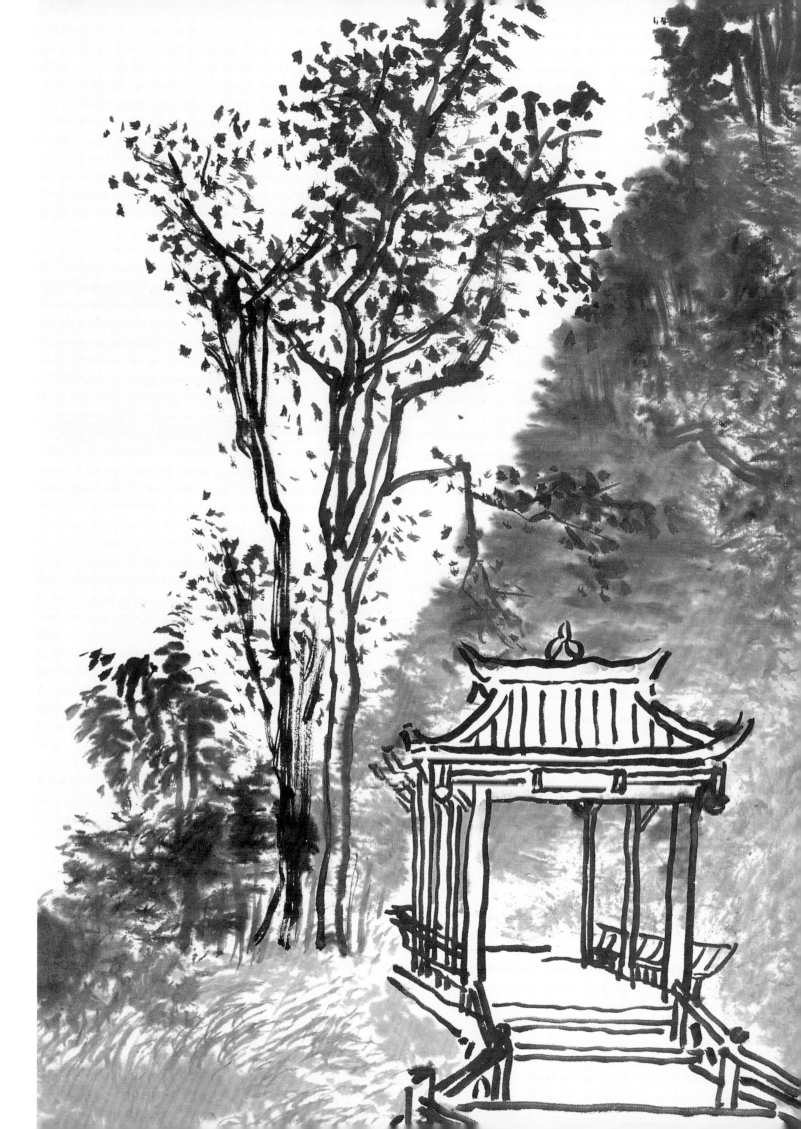

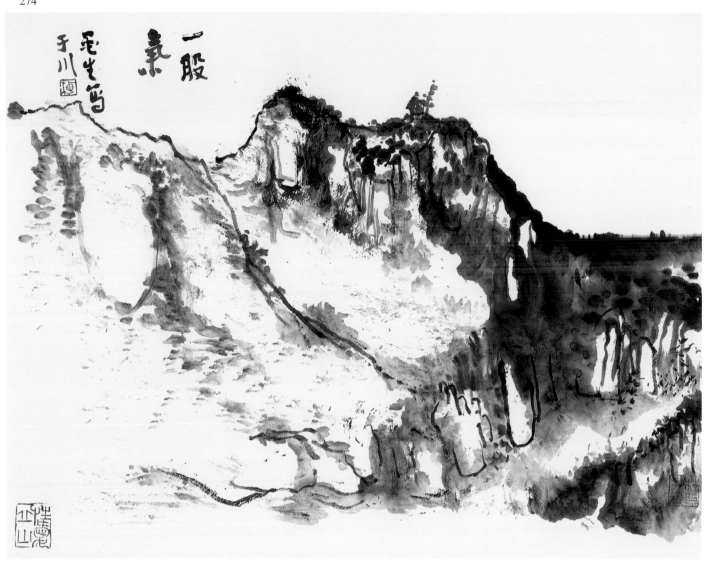

■ 一股氣　35×46cm　2006 年

釋文：一股氣 墨生寫於川

鈐印：梅（陽刻）梅花手段（陽刻）性愛丘山（陽刻）

古德林畔 07.10.24

■ 峨眉寫生（鉛筆）　16×28cm　2007 年

釋文：古德林畔

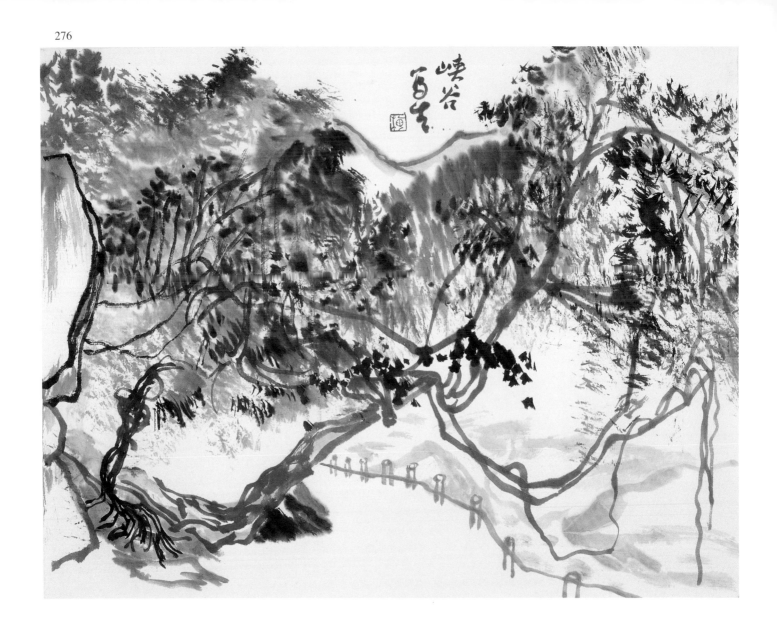

■ 武夷寫生之一　34.5×45cm　2008 年

釋文：峽谷寫生

鈐印：梅（陽刻）

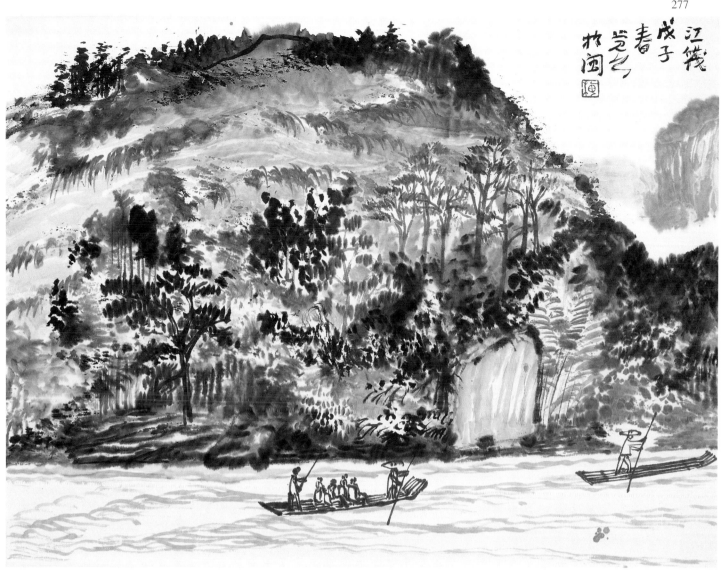

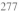

■ 武夷寫生之二　34.5×45cm　2008 年

釋文：江筏 戊子春 覺公於閩

鈐印：梅（陽刻）

■ 武夷山寫生　38.5×38.5cm　2008 年

釋文：閩北人家 時有雞鳴車叫 戊子 覺公寫生
鈐印：梅（陽刻）

蘇州園林 覺公寫生

■ 蘇州寫生　31×32cm　2010 年

釋文：蘇州園林 覺公寫生
鈐印：梅（陽刻）

■ 漓江寫生冊頁之一　34.5×45cm　2010 年

釋文：興坪雨後寫生　覺公

鈐印：梅（陽刻）

■ 漓江寫生冊頁之二　34.5×45cm　2010 年

釋文：興坪寫生 覺公

鈐印：梅（陽刻）

■ 黃果樹大瀑布　34.5×46cm　2011 年

釋文：黃果樹大瀑布

鈐印：梅（陽刻）梅花手段（陽刻）

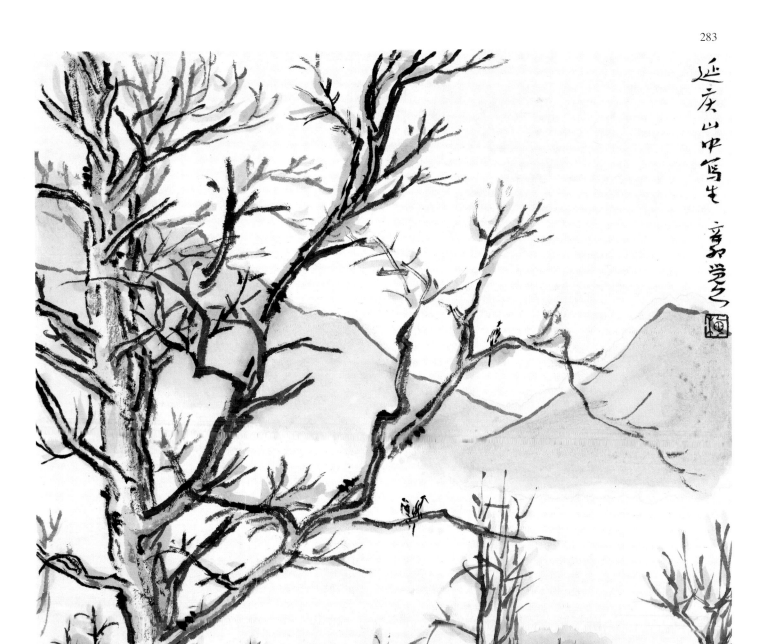

延庆山中寫生 辛卯 覺公

■ 燕山寫生　34×34cm　2011 年

釋文：延慶山中寫生 辛卯 覺公
鈐印：梅（陽刻）

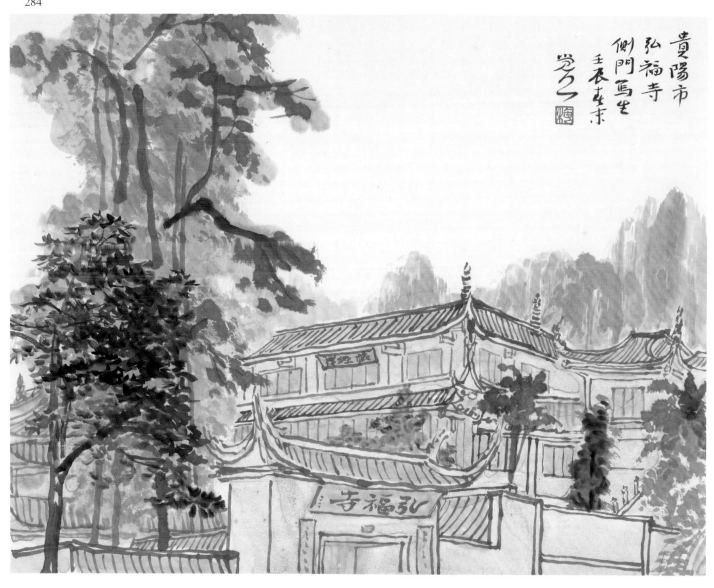

貴陽市
弘福寺
側門寫生
壬辰春末
覺公

■ 貴州寫生之三 - 貴陽市弘福寺側門　32×40cm　2012 年

釋文：貴陽市弘福寺側門寫生 壬辰春末 覺公

鈐印：梅（陽刻）

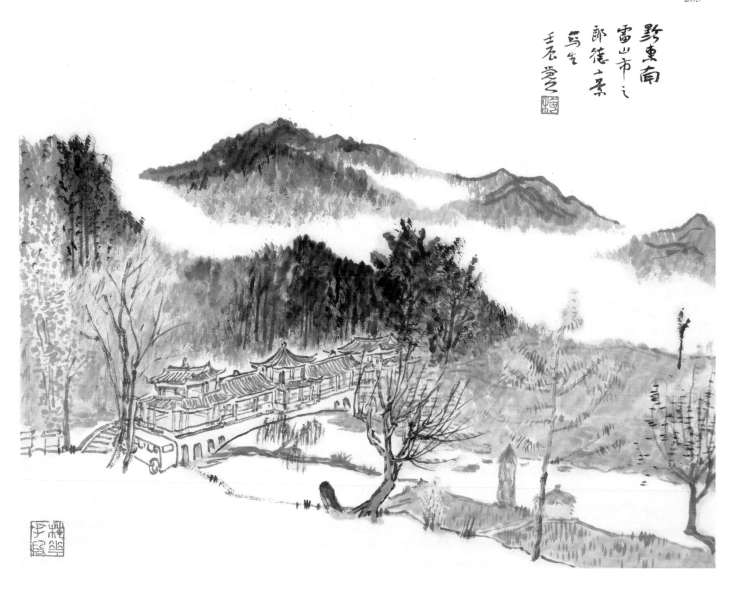

黔東南
雷山市之
郎德小景
寫生
壬辰覺之

■ 貴州寫生之四 - 黔東南雷山市朗德小景　32×40cm　2012 年

釋文：黔東南雷山市之朗德小景寫生 壬辰 覺公

鈐印：梅（陽刻）梅花手段（陽刻）

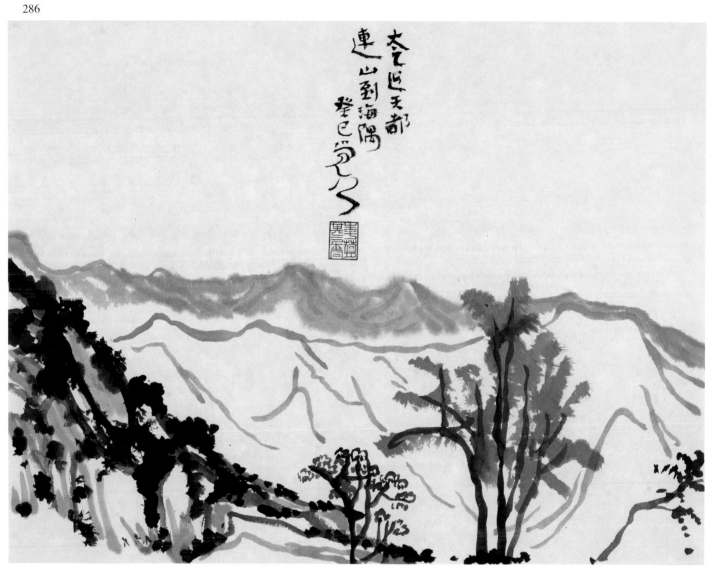

太乙近天都
連山到海隅
癸巳覺公

■ 陝西終南山寫生之一　33×43cm　2013 年

釋文：太乙近天都 連山到海隅 癸巳覺公

鈐印：生於荷月其氣亦同（陽刻）

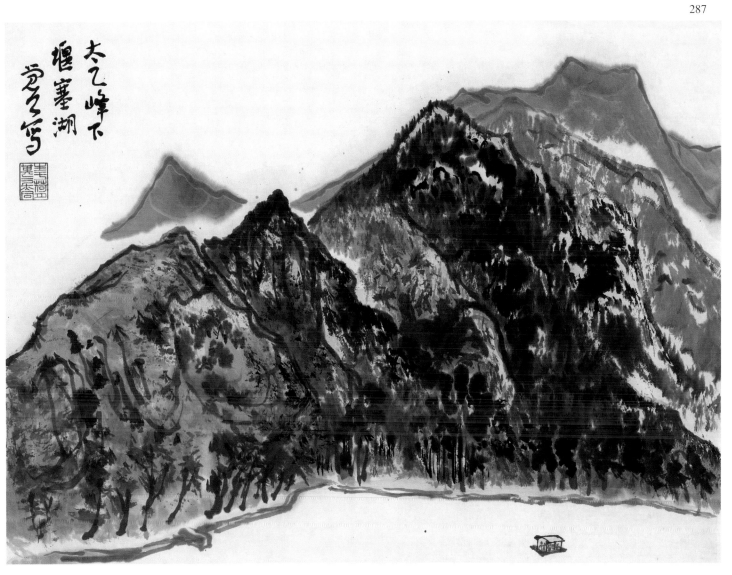

太乙峰下堰塞湖
覺公寫

■ 陝西終南山寫生之二　35×46cm　2013 年

釋文：太乙峰下堰塞湖 覺公寫
鈐印：生於荷月其氣亦同（陽刻）

作畫在佈局 圖係在對比點線與塊面 自然有不一 覺公胡塗

■ 鎮江寫生　43×33cm　2014 年

釋文：作畫在佈局 圖係在對比點線與面塊 自然有不一 覺公胡塗
鈐印：墨生寫生（陽刻）

黃河乾坤灣与伏羲村遠眺 乙未 覺公寫生

■ 延安延川寫生　45×33cm　2015 年

釋文：黃河乾坤灣與伏義村遠眺 乙未夏 覺公寫生

臺灣行詩選

梅墨生台行詩選

江城子詞·台藝大

陰晴不定奈何天。
手如攣,意多眠。
校院徘徊,遠客少詩箋。
為覓木棉心恨眼,空綠綠,任娟娟。

小酌獨飲已人仙。
筆依然,紙猶綿。
萬種風情,書畫未能傳。
直欲低眉思往事,東海水,盡成篇。

2014.3.16

一剪梅詞·無題

念裡家山曉夢迷。
籬外金雞,窗外黃鸝。
屋前燕子正銜泥。
綠也依稀,詩也無題。

北客東南懶著衣。
海上雲齊,眼上眉低。
因緣重到外雙溪。
耳惜鶯啼,心惜靈犀。

2014.3.20

台藝大專家樓每晨聞鶯啼

晨晨叫起有黃鸝,
曼語輕歌不覺迷。
暫忘紅塵浮市井,
或疑碧嶺亦天倪。
好音引我非非想,
倩影無人妙妙啼。
枝上已知聽客俗,
翩翩來往作幽棲。

2014.3.22

昨參觀故宮沈周畫展,兼有訪學人,夙興而作

半生入世半牛禪,
二意三心待曉天。
每見石田欣水墨,
爭於寶島愛晴川。
開張字命行天馬,
吐納功參老祖眠。
偶訪名流龍虎會,
白頭敢信作青年?

2014.3.26

蝶戀花詞．
清明節近，不能回鄉祭祖

歲月流光春一度，
時近清明，燕客傷心歟。
遙望家山空雨霧，
鄉思已被行程誤。

有恙青春無恙去，
半世浮名，脈脈何須語？
萬里炎天閑作苦，
揮毫只寫平安句。

2014.3.28

鄭子太極拳研究會徐憶中會長邀演講于會員大會，會
後訪鄭氏故居，鄭氏曼青號玉井山人，有《唐詩針度》
及《太極十三篇》名作，有詩書畫醫拳「五絕」之譽

當年曼叟恥封侯，
只欲湖山作遨遊。
海上大名聞五絕，
北台夙願謁層樓。
唐詩竟敢成針度，
玉井真堪野鶴謳。
太極十三篇目在，
忽然暴雨若驚秋。

2014.3.29

台藝大在新北板橋區，作閒居賦十二韻

日高風暖已無求，
置身東海暫自由。
向東滿眼鳳凰樹，
耳西或聽鳴斑鳩。
眾鳥啾啾鬧枝頭，
午後無聊獨倚樓。
莫憑欄，
憑欄易起麥黃愁。
常憶五月麥隴黃，
南風吹過棗花香。
椿槐楊榆下陰涼，
霜鬢人非少年郎。
祖院豆莢無覓處，
客鄉只見日影長。
慈父期期龍山路，
天意難問訣高堂！
當年兒子今日父，
不忍思量自難忘。
忽然簷前飛燕子，
不辨夏陽與春光。
閑翻唐詩古人句，
芭蕉綠竹老闔橋。
應謝日日黃鳥叫，
雲淡風輕對青霄。

2014.3.30

清明前夕雨夜（二首）

一、
夜雨綿綿未盡思，
江湖家國任由之。
客心不覺春臨夏，
倚枕沉吟悱惻詩。

二、
夢裡客身誰做夢，
雨聲滴到雨成詩。
懷人年久終無淚，
親故何堪念為絲。

2014.4.1

夢中得三四句，醒後足成之，呈諸友生一哂

貫通諸藝有無門，
西學從來漸漸分。
我意鯨吞東海水，
何人雪訪大斯文。
聖賢寂寞王侯種，
俠士捫虱虎豹群。
一笑江湖名利場，
雷聲不過草中蚊。

2014.4.3

台藝大再答玉圃先生

海外客居台乃北，
板橋區內校頗微。
院中蝴蝶翩翩舞，
枝上斑鳩躍躍飛。
五十華年如夢兮，
半生晴雨阮郎歸。
惜春對景還青少，
爭愧無尋五彩衣。

2014.4.4

長流畫廊看「清氣抑揚——溥心畬書畫展」

長流看盡舊王孫，
一片清涼紙墨痕。
山水蒼雄攀兩宋，
翎毛秀勁出單純。
筆驅渴筆金剛杵，
詩跋閑詩賈語村。
渡海三家誰格上，
畫中文氣此昆侖。

2014.4.5

攤破浣溪沙詞・無題

夜夢初回再小眠，
雨聲滴破四更天。
反復晴陰無意緒，
畫花妍。

其實心情非壯歲，
聊將白髮過中年。
向壁如今誰與語？
只詩箋。

2014.4.7

挹翠堂主人嶺南派名家歐豪年先生贈詩集，次其《甲午八旬》韻奉正

藝壇名宿嶺南人，
駘宕東風已八旬。
畫馬畫人尤畫虎，
吟秋吟月更吟春。
可航一葦來台海，
祈祝多年若大椿。
供養煙雲堂挹翠，
傳薪豈是等閒身！

2014.4.8

漁家傲・聞恭王府「海棠吟社」詠海棠雅集遙寄

雨瘦晴肥姿色嬌，
千層萬蕊花光嬈。
隨處雍容君夭夭，
春漸杳，長安道上儂還好？

惜我置身閑寶島，
多情隔海思花老。
芳草天涯青未了，
鶯語巧，不添欣喜不添惱。

2014.4.10

獲潘天壽小品、步玉圃先生原玉、戲作回文詩博哂

中誠生筆墨，
氣正自成家。
工盡詩書畫，
妙于水山花。
東流誰矗石，
獨創指鳴蛙。
鴻遠傷心客，
桐寒映月斜。

2014.4.12

贈內子平

一去初逢三十載，
剛柔內外向不同。
有風有雨晴陽共，
能孝能親照顧公。
相對或然平淡久，
分離總是掛牽中。
感君解我塵凡事，
好合原知命晚通。

2014.4.12

黃鸝

晨叫黃鸝逸興多，
古今思量意如何？
清風江上詩無價，
歸去來辭世有歌。
四海為家心四海，
中和作用氣中和。
已知好鳥枝頭友，
渾忘流光逐逝波。

2014.4.14

摸魚兒詞·客台

聽簷間、燕兒相語，
呢喃渾是佳侶。
木棉枝上花依舊，
布穀叫聲無譜。
春又雨。樹染碧、
飄紅飛綠何心緒。
天涯海角，任雲水襟懷，
一腔詩意，都向景中吐。

京華事，
閱月迷離煙樹。
衣冠猴沐蜉舞。
非常功業千年幾？
寂寞本來如許！
休念占。且仰首、
白雲紅日時時顧。
大公愛汝，便刻刻聞鶯，
天天鼓腹，每與酒吟句。

2014.4.18

臺灣故宮參觀文徵明特展

文氏衡山氣運長，
壽登耄耋畫周詳。
大屏文秀精微筆，
小楷雄強百煉鋼。
點點松蒼新董巨，
茫茫峰聳老風霜。
如今問古吳門地，
一脈書香越海洋。

2014.4.18

無題

萬里詩心空對物，
百年身似賦閑軀。
今時何覓蘭陵劍？
昔日曾傾鐵拐壺。
書帖欲臨張黑女，
琴聲常聽管平湖。
江山清興陶朱逸，
一白高天醉酒壚。

2014.4.19

在台逢陳攖寧師祖早年學生袁介圭一脈傳人，不禁懷念胡海牙恩師，感仙學時況成此

玄文密語久無聞，
雲篆天章世火焚。
北斗飄然歸去後，
仙門寥落只紛紜。
思師惟望山中鶴，
進學憑依手上斤。
寂寂春深懷海外，
徒傷弟子念殷殷。

2014.4.23

遙寄黃賓虹 150 周年誕辰紀念活動組委會

九十光陰短又長，
千年文脈幾輝煌？
博綜國學人文藝，
深邃天章漢宋唐。
筆墨蒼茫開董巨，
事功獨到等康梁。
極新極古真生意，
仰止崑崙贊一黃。

2014.4.24

點絳唇詞‧中山音樂廳聽「高山流水──兩岸古琴藝術雅集」，有西洋樂器同奏，王鵬主演

弦韻鏗鏘，滿廳沉寂知音幾？
土洋聲異，一夜清風被。

流水高山，可令人無寐。
春華積，更韶光易，歸去留薄醉。

2014.4.25

臺北昨夜大雨。今日為故父生辰，傷懷有作

慈雨飄零十五年，
今宵偏到客心天。
一從飛雪燕山後，
不用煎湯病榻前。
仁愛父難高壽命，
功名兒已遠腥羶。
每臨此日淒然甚，
欲倒黃河挽逝川。

2014.5.5

參觀陽明山于右任「梅庭」故居

依山枕水近清涼，
豪宅梅庭日式房。
筆底煙雲歸草聖，
窗前明月遠家鄉。
青蔥嘉樹空龍眼，
白氣溪流鬧老湯。
紙上指揮軍萬馬，
髯翁一去海茫茫。

2014.5.9

受邀華梵大學講座書藝值雨

乘風攜雨登華梵，
天色蒼茫未可看。
路遠道盤非九曲，
峰擁嶺疊類千蟠。
萬竿綠霧層雲晦，
一念青山意海寬。
小藝隨緣言大道，
明窗內外兩飛湍。

2014.5.13

訪外雙溪國學大師錢穆素書樓故居有作

儒宗安晚素書樓，
步過雙溪見隱幽。
萬卷化成三地教，
百年竟為一言休。
天人性命傳朱陸，
道德春秋祖魯鄒。
文脈名山真事業，
後來學子愧封侯。

2014.5.14
注：當年某政客製造素書樓事件，錢氏不久逝去。

如夢令詞·無聊

雲隙斜陽穿透，
窗外雨聲仍驟。
懶起意闌珊，
難度無聊時候。
將就，將就，
晚上友人觴酒。

2014.5.19

黃智陽教授工作室嘗所藏，不乏精品，曾農髯條幅中有蒼石二字甚好。缶翁早年篆聯無後來習氣，何紹基五言篆聯亦佳，劉太希人多不知，其一小冊頁絕佳

放逐東南地，
隨緣賞畫時。
天風吹右老，
蒼石表曾熙。
勻淨真昌碩，
渾茫晚紹基。
太希留一冊，
令我空相思。

2014.5.23

漁家傲詞·黃宗義教授邀講座于台南大學，三到台南

頂上白雲閑似逐，
鳳凰樹下濃蔭綠。
此地天高風日足。
蔗老熟，
平疇百里連花木。

室內中華文化育，
園中椰竹香風浴。
忽憶青春心遠矚。
人孤獨，
大音猶自鳴空谷。

2014.5.25

清平樂詞・案頭清供小盆蘭花月余將謝

賞蘭閱月，
曼妙真將歇。
一片天然隨發越，
從此清香杳泯。

曾經厭看紅樓，
愛花未曉緣由。
不料今時傷感，
白頭始惜溫柔。

2014.5.28

冒雨訪著名畫家李奇茂公於淡水府宅

淡水公奇茂，
高年九十齡。
當時逢大陸，
今日訪豪庭。
胡白精神在，
衣紅氣息寧。
交流思語爽，
論藝動凡聽。

2014.5.29

臨江仙詞・友人約游石碇文山草堂

時雨輕雷臨石碇，
盤旋便到山亭。
風光偏愛四圍青。
青蛙聲閣閣，
無意雨飄零。

長嘯此身何所在，
俯看腳下雲生。
千年心事乏人聽。
誰知花遍野，
不料喜來登。

2014.5.31

作者附記：
2014 年 3 至 7 月間，受聘臺灣藝術大學授課，客座數月，暇時吟詠
逾百首，今選三十餘首供參閱。

名家集評

梅墨生先生的書法最勝人處是格調、是氣息、是韻味，用古雅、質樸、單純、斯文、沉靜等詞來形容大致是合適的。他屬自然書寫類型，心性修養與功力渾然一體，最見心機之處也不會有生硬痕跡。這種述諸心靈的書寫方式與當下述諸視覺的創作方式有著巨大的區別，其超凡脫俗處讓我欽佩不已。

——鮑賢倫（書法家、中國書法家協會理事、隸書委員會副主任、浙江省書法家協會主席）

墨生兄是一位在詩詞、中國畫、書法、美術理論、太極拳、中醫、養生諸領域涉獵頗廣、建樹甚多的藝術家，如果給墨生兄的書畫藝術一個相對準確的定位，我願意拈出「文人」二字來界定其書法與繪畫。墨生兄的詩書畫都源於他秉持著的文人修為與精神，他努力沉入傳統文化的內核，借助文化修養、理論素質來提升自己的筆墨表現能力，從而建構起自己的審美理念和繪畫圖式，使畫面少了很多浮泛的表像，多了幾許意遠韻幽的象外之象，對於墨生兄來說，詩書畫也好，太極養生也罷，乃至美術史學和藝術評論，都是他文人學養的一種積累和表現形式。中國文化講一「通」字，小有筆墨之通，大有意象之通，墨生兄可謂「神通」「廣大」也！

——毛建波（美術史論家、中國美術學院教授）

墨生君敏學好求、浸染書卷，長年凝心煉識，養成言辭彬彬。余每與君談文說藝，均領略其才思，繩引珠貫，評古論今，娓娓不怠。

墨生君致力通融古今藝境，文、畫、書三美能並。其書畫評論，縝思縷折，文采粲然，已有多種大著刊布；書法創作更是積累經年，自成逸格，早為同道頌稱；今又匯展山水新作，以畫會友，堪稱世紀更新時節藝壇之豐兆也。

余嘗在墨生書齋「方圓化蝶堂」得以獲觀山水多卷，展幅之際，頓覺清氣盎然，恍入一片無染世界。其間隱隱或見玄宰筆法、雲林氣象，但細細品味，決非摭華逐末，只在有形之外。足見其用力於溶化傳統諸家，用心於開拓自我情境。所作山水之象，其緣取諸自然，其成運化於心，是謂畫理不畫景，造意不造形。

——范迪安（藝評家、中央美術學院院長、中國美術家協會副主席）

看汝蘭苕玉秀年，而今藝海已騰驤。好將范夏無聲筆，斷取中原一潑山。

——傅申（藝術史論家、美國國立佛利爾美術館中國藝術部主任、
臺北故宮博物院研究員、普林斯頓大學研究員）

老梅的畫，展卷即有一種特殊的精神氣息撲面而來。這是一種生氣遠出、不著死灰、妙造自然等觀念作用下的必然結果。此外，老梅還通過自己的畫面，製造了一個古今貫通的「視覺語言時尚」。

這就使得他的繪畫，在今天喧囂的「視覺博弈」場景中，因其「極古極新」的特徵而具有了總能取勝於他人的審美特徵。

對當代畫家而言，在當今的「視覺博弈」場中，風格的定位和選擇是極為重要的。至於是贏了還是輸了，既要看選擇的方法，也要依靠選擇的大智慧。老梅的選擇，方法是對的，也充滿了「大智慧」。這種「方法對頭」和「充滿大智慧」，除去他的好學敏思，更重要的還是他通過「經驗實證」，而在觸類旁通中，把中國文化最深層的核心內涵，如「有無相生」、「陰陽互濟」、「道通為一」、「以一總萬」等等觀念，理解、把握得通靈透亮，運用得渾脫自如使然。

老梅自幼得名師指點，在「中國工夫」方面。主要是太極拳術方面，頗有造詣，尤其是對「太極工夫」中的「寂然不動」而「一動生太極」，即：這是在「未濟」的「無中生有」之中，通過「既濟」的「有」，而「三生萬物」（這裡的「三」，即是「有」），換言之，這也即是：在可操作性的觀念形念方面，老梅的體悟，是及為準確而到位的。這就使得他的繪畫意識，在「觸類旁通」中，具有了特別「本土化」的特徵。

最後，古人說：「畫如其人」，所以，我們還想說，遠看老梅，他是一個「知足常樂」的「自由自在」的人，灑脫得像「神仙」；近看老梅，他卻是一個充滿中國人的「生存智慧」的人，所以，本質上，他還是個有「聖賢心靈」的「能人」；而一旦我們仔細看老梅，就會發現，最終，他還是一個能夠達於「無欲無求」但卻又可以「翻雲覆雨」之境界的人，所以，我們姑且也可以說，老梅最終還是「人精」（決無貶義，是「人中精英」之意）——老梅的畫，是超凡脫俗出世的，但卻又有人間的生動意趣，對他的畫，我作如是觀。

<div align="right">——傅京生（美術理論家）</div>

我尤為推崇梅墨生先生以個人的形式對外開展交流，還要特別推崇的是梅墨生先生是比較典型的在當代中國繪畫藝術方面的一個書、畫、論三棲都比較有成就的藝術家。

<div align="right">——馮遠（畫家、中央文史研究館副館長、中國美術家協會副主席）</div>

八十年代末，「書法熱」席捲全國，梅墨生以在《書法報》上一系列「現代書家批評」而蜚聲書壇，以至於很長時間裡我以為他只是個書法批評家或者研究者，而在我第一次看到他的作品時心裡不禁讚歎，北碑的沉雄和南帖的靈秀被他輕而易舉地融於筆下，看似不經意的書寫，呈現的是肅穆寬博的廟堂之氣，難怪很多當時頗有影響的書法「大家」在其文章裡被稱為「俗書惡劄」，老梅的確有這個資格指點他們。九十年代起，老梅移居北京，我們見面的機會多了，與其犀利的文章不同的是，他在與人交往時總是表現得謙遜、平和，而我又隱約從他的表面感覺出些許的孤傲。

一九九七年的一天，他通知我去中國美術館看他的展覽，這個展覽除書法以外，還展出了山水、花鳥，當時最讓我印象深刻的是他的花鳥，憑著書法的功力，他的花鳥畫出入八大、白石之間，頗有意趣。

後來他調到中國畫研究院也就是今天的國家畫院，我創辦匡時拍賣，雖然各自都很忙，但是我還是時常來他的畫室看他的畫和他收藏的近代大師作品。現如今，由於書畫市場的繁榮讓很多畫家身價不菲，而能夠拿出一部分積蓄來收藏前賢作品的當代畫家屈指可數。據我瞭解，老梅在十多年前並不寬裕的時候就開始收藏，如今他的藏品已經有相當的規模，而且在鑒定齊白石、黃賓虹、李可染等近代大師作品方面造詣頗深。

我始終認為，一個好畫家首先得是個愛畫之人，不愛，頂多是個工匠，手藝人而已。老梅就是個愛畫之人，這也是認為他是個好畫家的理由。

——董國強（書法篆刻家、書畫鑒定家、北京匡時國際拍賣有限公司董事長）

我記得北大有位教授曾經說過，中國人應該向世界貢獻自己的思想，我想這句話的含義不光是傳統意義上中國傳統文化的博大精深，還有一層含義就是當代學術思想和當代的人文精神，所以我想墨生正是在這樣一個背景下成長起來的當代最優秀的藝術家。

——田黎明（畫家、中國藝術研究院副院長）

梅墨生他最大的特點是思維敏捷，尖銳深刻，這個從他的理論文章上和他平時的表達問題的探究上，都能看得出他為人的敏捷氣質，和他的這種天賦。他的作品以師造化鑄造了這樣的一個品質，看出他的筆墨精神和筆墨的品質。

——唐勇力（畫家、原中央美術學院中國畫學院院長、中國工筆劃學會副會長）

認識墨生先生，是在昆明園藝博覽會上。稍一交談，輒認其涵蘊頗富，異於時下噭譟者。及見其畫集、談藝集，覺此印象之不差。

墨生先生擅山水、花鳥。所作靜、雅、遒、空靈，而大都出之以「拙」，以其書、畫同法故也。其法，山水蓋得力於八大、石溪、龔賢、漸江，近師黃賓虹、李可染；花鳥則綜合八大、缶翁、齊白石、潘天壽、李苦禪諸大家。然章法、結體，虛虛實實，不同凡響。《二楞圖》、《青山雨霽圖》之幻化，《依樣》之韻律，《秋山圖團扇》及《山深有古寺》繁而不實，《深山雲煙平》滿不迫塞，《夏山圖》之蒼茫清空，《雲山幾重》之推宕⋯⋯或經意，或「不經意」，皆別出心裁，非揣摩有得者不能為。墨生先生的畫，屬傳統文人畫。余嘗言，無文不能作文人畫，無功力則不成體；有守、有儲，發性情於筆端，筆境兼奪，才為真畫。此墨生先生之畫所以有異於妄稱「文人畫」者。

——童中燾（畫家、原中央美術學院國畫系主任、教授）

我覺得梅先生的畫是在簡潔、清風淡雅的筆墨中蘊藉著「渾厚華滋」之氣。能感到畫中山水的靈

性和梅先生很中國式的情感。於是乎，簡潔的筆觸也有了無限的意味。

　　　　　　　　　　　——冷冰川（畫家、西班牙巴賽隆納大學美術學院博士）

　　墨生的書畫都非常大氣。在我所見到的同齡人中，像他這樣的筆墨功夫非常少見。

　　　　　　　　——李可染（畫家、原中國美術家協會副主席，中國畫研究院院長）

　　梅先生的理論與創作都是難得的。我們是老朋友了，多年前我帶團去大陸，第一次見面，梅先生即問我對關良的看法（我是畫人物的），我就想：梅墨生這認識不同凡響。大多人都是畫美麗漂亮的路子的（完美主義），但關良不是，梅先生推崇關良的「醜拙」，不簡單。在大陸我認識兩位朋友是不追求亮美的，一是梅公，一是陳綏祥。其實，梅先生的風骨與執著我是敬佩的。我早年就見過關良、趙望雲、石魯等。其實，梅先生不只是理論上如此，我早就注意到梅先生創作上也是不追求「完美」（漂亮）的，而是走的八大、石濤、齊白石等人奇崛的路子，非常有意境，不是只講究技術的，與眾不同。這是不多見的。

　　梅先生在實踐上和理論上的主張與堅持，讓我覺得不是大眾化的，很獨到，有見地。像齊白石與畢卡索都畫同樣的東西，但不一樣，齊白石更高明，有中國意味。梅先生的畫也是這樣的，有意境和氣格。我是很欣賞的。梅先生寫文章也一樣，要麼不說，寫了就說真話，了不起。

　　　　　——李奇茂（畫家、臺灣藝術大學教授、中華文化海峽兩岸交流協會榮譽會長）

　　在梅墨生的藝術個性中，傾向和追求著高古的品格，他所嚮往的不是當前的轟動，而是恒久的審美魅力。他在作品中追求意淡，在意淡中寓含濃情。他在作品中追求寂靜，在寂靜中寓含生動。他喜歡在畫中運用簡約，形象高度概括抽象，卻力求在簡約中蘊藏豐富。他慣於在創作中運用樸拙，形象筆墨似乎質實無華，卻力求在樸拙中體現精巧。總之，他的作品外示淡、靜、簡、拙，而內寓濃、動、繁、巧。這可以看出他對儒道禪哲學智慧的運用。

　　　　　　　　　　　　　——李德仁（史論家、山西大學美術學院教授）

　　中國書畫向以達通天人之境為至高旨妙，以人本、自然、性靈三者相融為精神範式。大江南北壯麗山川、草木豐茂秀麗的自然景觀，長時期滋養梅墨生的心靈胸懷，而明媚山川猶如其傾訴情思、抱負胸懷的知友，在與自然的對語合一中，因其自我境遇知感而呈現丰采的筆墨形質與性情理念。梅先生的文人儒士生活是詩歌的國度，山水詩是其表達思想、渲泄情感、寄託胸臆最為自由暢神的創作世界。而其繪畫與書法創作頗多感應其孕育情思的生活境遇，在追求自我存在價值的精神指標下，豐富了書畫創作的思想內涵。

梅墨生教授具有傳統文人儒士的情性特質，而其書畫創作的美學理念也無形中融合中國文化哲思的人文思想精髓，在詩書畫三位同體合一表現中，顯現貫穿儒、道、理、禪的精神素質，表現出卓然圓滿的書畫創作思想內涵，形成其兼具東方文化特質與當代藝術思潮的書畫美學創作觀。梅教授的書畫作品表現，總會引發觀賞者各自的高遠馳想與悠然遐思，千秋遐想筆墨情，在其作品中透現的筆墨情思、含情寓意，是其無形的情性面相與永存的精氣，亦可千秋傳情、如見知友。

——林進忠（畫家、臺灣藝術大學美術學院院長）

梅墨生的書畫鑒定眼力很好，其對於何紹基等晚期書法的鑒定看法我相當認同。

——劉九庵（書畫鑒定家）

梅墨生先生在藝術史論研究、書法和詩詞創作方面有深厚造詣，在繪畫上對傳統中國畫有長年深入的研究和實踐，成績引人矚目，他全面地修養，尤其是傳承中國畫方面有突出成就。

——劉大為（畫家、中國文聯副主席、中國美術家協會主席）

梅墨生具備纖細而入微的心靈感知，從他不時發表於報刊的散文和隨筆中可以知道。一個能把自己的生活細節——收入筆底並且賦予一種詩意的描繪和解讀，把一己的感受昇華出來，這樣的心靈和筆墨，自然不僅僅是訓練所得。他更來自於先天的稟賦和生活對一個人情操的陶冶和勵練。過分熱鬧的人，可能生活元素的過分多元會沖淡其對一事一情的深入體察，也會讓一個人的心靈局限在事物的表層不能移易。那古今中外一切的應景之作，不乏詞采的華麗和鋪陳，不乏章法的錘煉和精巧，但不能感動的原因，還是沒有個人的獨立思考和價值判斷。梅墨生難能可貴的一點，是他的書法和繪畫，都不以巧媚精工取勝，甚至有一些不合時宜的清寒和稚拙。然而這些表像的內裡，卻滿含著他長期浸淫濡染的頓悟和通脫。一個具備多種能力的巧匠，反而忍心割捨一切花裡胡哨的表面文章，那其中必定有他君子務本的價值判斷。因為，衡量藝術高低的標準，從來就不是從單純技術的層面上來的。相反，過分的炫技如果沒有超邁的天才作為底蘊，反倒會流於一種庸俗。

——劉波（中國藝術研究院中國畫院研究員）

梅先生設計、編纂《當代水墨藝術家叢書》這個想法，我認為對中國美術史作出很大的貢獻，如不整理，這些資料都散失掉了，對每一個畫家的思想過程都是一個很好的說明和記錄，因為當代水墨這段歷史是很凌亂的，很多年輕畫家都一窩蜂去跟著臨，能夠每一個書畫家和理論家出的書整個都梳理一遍並流傳後世，這是很大的一個工程，也是很大的功勞，梅墨生能有這種想法本身就已經很了不起。本該是政府做的事情卻由他個人完成了，我對此很是佩服。說明梅先生是有眼界和觀點並能付諸

實施的一個學者，令人欽佩。

——劉國松（畫家、美國艾奧瓦大學與威斯康辛州立大學客座教授）

他那些簡筆山水，浩境空闊，筆墨疏淡，但總能嚼出些酸鹹之外的味來。……其著意處多在境界，筆墨與自己精神內涵的同構性聯繫，即以怎樣的圖式和筆墨表現他個人的哲思。其山水如是，其花鳥亦然。……書畫史論的著述占去他許多藝術實踐的機會，但也得緣擷拾了古今名家志道的學問，涵養了他藝術中的內美，昇華了藝術的格調，豐富了文思，多了些學者氣息，強化了精神性的表現，得乎，失乎，還是歪打正著，歷史自有公論。

或許有的朋友以為墨生過於執著地「好古」，以為現代的青年不必如此地心儀「太古」，不能說不對。但我認為，在那現代的急促的呼喊之中，在那急功近利的名利場上，有那麼幾株古雅的青松倒顯出他獨異的風神。……墨生的畫也不能說沒有現代感，正如他的文不乏對西方現代美學的通悟。

——劉曦林（美術史論家、中國美術館研究員、中國美術家協會理論委員會副主任）

梅墨生先生是我院才華出眾的著名理論家和畫家，早年受業於河北名家宜道平先生，後又拜書法家李天馬先生、國畫大師李可染先生為師，習武師從太極拳大師李經梧先生、學道於道學泰斗胡海牙先生，是一位受中國傳統文化多方薰陶的藝術家。

——盧禹舜（畫家、中國國家畫院常務副院長、哈爾濱師範大學副校長）

梅先生的繪畫是其「自性」深徹的感悟的成果，在以「虛」求「理」，以「理」求境，以書法為畫法的藝術實踐中，他作品所產生的意緒與情思，無不體現著與藝術息息相關的生命追求，體現著一種藝術精神的釋放。在繪畫中，他並不刻意追趕現代話語的時髦，只是以一種「明心見性」的「解脫」，表述了自己的「覺悟」，並在藝術的自覺中，使用了合於自己心性的話語方式來表達對生命的真實感受。

——羅一平（美術理論家、廣東美術館館長）

梅墨生在我們畫界裡面，以我這麼多年的交往我覺得他是一個修養很全面的人，不管是從繪畫的形式到中國書法的書寫、內容，更主要的是他更關注文化的問題，這在當今的美術界是挺難得的。很多年輕的書畫家都是在形式上研究解決問題，他不是，他是在理論上、建樹上、文化上，一個修養比較全面的，而且做出了成績的這樣一個中年畫家。他的畫很純正，他在做學問的時候還堅持了一個東西，堅持了一個我們中國民族文化的根本，不是在表面上，這也是很難得的。

——郭石夫（北京畫院畫家、國家一級美術師）

　　梅墨生於中國傳統水墨藝術用功甚勤，畫風追求淡雅、古樸一路。梅墨生作品集中體現了中國傳統山水畫審美範疇在現代的遺存。其審美趣味基本延續了中國古代文人畫傳統，在當代美術創作中，仍不失為一道景觀。梅墨生是該流派具有代表性的畫家之一。

<div align="right">——郭曉川（美術理論家）</div>

　　他的書法與他的繪畫有相通之處，文氣、簡靜、含蓄、豐厚、有性情，在對傳統的深入中頑強地凸顯著自我。當然，我說他非常獨立，還有更深的含義，那就是不入時俗，不為時風所動。京城山頭門派林立，且十分活躍，以各種方式表現自己的存在。而這些年來，在那些活躍的人群裡，似乎很少看到他的身影，這種若即若離，或者有意的規避，讓我們感到了他內心的孤傲以及孤傲裡隱含著的中國傳統文人的一種風骨。

　　梅墨生先生的堅守，給了我們許多具有文化層面的啟示，在他的作品裡，我們真正看到了董其昌、八大、石濤、黃賓虹、齊白石、李可染、看到了康有為、何紹基、徐生翁、謝無量，看到了老子、莊子、朱子、六祖慧能，看到了「明心見性」、「素處以默」，看到了「有無相生」、「以一總萬」等等，不僅僅是藝術，還有哲學和心智。

<div align="right">——管峻（書法家、中國書法院院長）</div>

　　梅墨生之所以有今天的成就，重要的是他沒有在流行成為時尚的時候放棄傳統，相反他正是在汲取傳統文化精華的同時讓傳統具有時代性和現代感，更重要的是他對傳統的內容和圖式進行了高度的提煉，不但融匯了道家、佛家文化精粹，而且對西方美學、哲學進行了吸收，形成了自己特有的風格和特色。所以在他的創作思維上，他始終洞開著思古開今的通道。當很多人的創作走向追求現代感和視覺張力的時候，他卻堅定地把視角轉向了遠古質樸的自然世界，努力潛入傳統文化的深處，以深厚的文化學養去提升自己的筆墨表現能力，從而建構起自己的審美理念和繪畫圖式。

　　梅墨生繪畫的簡約主義是一種抽象美的審美意識體現，讀他的畫感到非常有「味」。人常說這幅畫畫得很有「味」，但這個味究竟是什麼東西呢？在自然生活中，我們並沒有直觀地發現某種東西的存在，但通過氣味，我們卻能感受到這種東西的存在，甚至其形象細節都仿佛呈現在眼前。雖然沒有見到，但又確確實實地看到了。這是多麼美妙的感覺啊！這種審美情趣佔據了你的整個思維空間，你得到了卻又沒有得到的這種情感是人類動物性、原始性的審美趨向，永遠誘導你的聯想和想像。畫畫畫出「味」來是一件很難的事情。味是一種境界，味是一段富有彈性的距離，味是審美境界的一個永恆的座標。

<div align="right">——康征（美術評論家、畫家）</div>

　　梅墨生，作為一個文人，對於自然界的一山一水一花一草的這樣的一種體驗，這裡頭有他的很多

精神層面的東西，可以通過他的作品看出，他在作品裡面作為一個精神上的文化人去遨遊自然，遨遊生命。

——何加林（畫家、中國國家畫院研究員、中國美術學院教授）

1992 年，我在《書法報》第一次讀到梅墨生的《現代書法家批評系列》，那時就開始關注他。他的文章，書法、繪畫、詩歌，都很有特點，形成了個人的語言。在我的心目中，墨生是一個真正具有傳統文人氣質的藝術家，有立場，有情懷，有詩人的才思、藝術家的知覺，同時又有學者的睿智和系統的理論探究，集多方面的修養與才華於一身。

——胡抗美（書法家、中國書法家協會副主席）

讀墨生的文，贊之歎之。觀墨生的書法，贊之歎之。見墨生的畫作，複贊之歎之。

或問：為何讚歎而再而三？我謂：譬如鐘鼓，豈有不撞擊而自鳴者哉。墨生，善撞擊鐘鼓者。

《隨園詩話》有云：「到老始知非力取，三分人事七分天。」墨生，力取歟？天歟？

如謂墨生無文憑，打死我也不信。繼而一想，又信，黃冑何嘗有文憑。

——韓羽（畫家、中國美術家協會理事、河北省美術家協會名譽主席）

梅墨生在美學上深受老莊和文人畫思想的影響，在繪畫上則集中體現在對傳統逸格和現代構成形式的雙向追求。

梅墨生作品再一次顯示出傳統筆墨的魅力，其意義不是證明豐富的傳統對現代生活的益處，而是表達此時此刻的內心體驗並獲取自我價值的承認，這使我們對很多人忽視甚至擯棄傳統的思維方式不得不產生疑問：究竟應該以怎樣的心態和思想去接納傳統並建立新的傳統？

他沒有將繪畫語素從現實物象中獨立出來，變成具有觀念藝術特徵的所謂現代水墨，並以此求得現代性，而是在筆墨的重新整合中表現具有現代意義的審美追求。

——韓朝（畫家、北京林業大學美術系副教授）

大美不言。莊子知北遊云：天地有大美而不言，四時有明法而不議，萬物有成理而不說。墨生道兄近期來臺講學並舉辦畫展特書此以祝。

——江明賢（美術教育家、美國聖若望大學教授）

梅墨生是當今大陸傑出中年書家之一，其書畫作品功力深厚，才情橫溢，變化多端，有筆才又有意趣，實在可愛。

——姜一涵（書畫理論家、臺灣東海大學教授）

梅墨生的畫很理性，如果再感性些就更好了，現在的作品越畫越好了。

——靳尚誼（畫家、原中央美術學院院長、原中國美術家協會主席）

梅墨生這個年輕人，文品修為好，將來在藝術上的造詣也不得了，他的書法很得謝無量先生的神韻，他的畫很文氣，是寫出來的，很有修養。

——啟功（書法家、鑒定家、原中國書法家協會主席、原西泠印社社長）

我印象裡，梅先生最早呈現給大家的是他的書法作品。對於他的書法，我至今也無法用一些詞語來準確描述其風格和特點，儘管在眾多的書法作品中找能準確的認出他的字來。後來，我慢慢的理解了，他的字沒有鮮明的個性和風格。所謂的個性和風格，其實在某種意義上講，是個人習氣的放大和強化。而風格內斂或者個性圓融的藝術，似乎就有了一些禪意，很難去追尋他的痕跡。形就是相，凡是以形見長的東西，似乎都是外在的，在這一點上，我以為梅墨生先生的書法更具有「意」象，不可捉摸也不好捉摸。

——齊玉新（硬筆書法家、理論家、中國書法家網站首席執行）

在年輕的一輩裡，梅墨生應該有非常獨到的自己表達的語言，他有書法的功底支撐，筆墨的支撐，有傳統筆法的支撐，還有他的理論，比較深的理論的支撐。

——徐小飛（畫家、收藏家）

覺公是當下不可多得的集詩、書、畫、文為一身的較全面的重要畫家，他的作品翰墨間古意神氣淋漓、佈局隨意所如，自成體勢；胸中塊壘，以少勝多，精妙絕倫，意在內外。氣使筆運，是太極氣，書卷氣，是雄健氣，是丈夫氣。信手拈來，妙趣自生。

——徐里（畫家、中國美術家協會秘書長）

墨生先生的書畫很好，是文氣的路子，很有控制力。還應再感性些。

——熊秉明（華裔藝術家、哲學家）

近20年來的美術論評，大略經歷了兩大階段。從80年代的勇開風氣，到90年代的務求深入，不知不覺中造就了兩代學人。至今，不但80年代嶄露頭角的中年學者已成論壇主力，而且90年代穎

脫而出的青年新秀，也日益引人矚目。

梅墨生便是新秀中的佼佼者之一。他多能兼擅，通拳術，善歧黃，工書畫，尤長於美術論評。比之留學西方的青年，他的「中學」更為優秀；比之院校培養的批評家，他的自學能力更為突出。他從事藝評是從書法批評開始，稍後兼及中國畫，更後則擴展到油畫、版畫乃至裝置藝術等方面。隨著評論範圍的延展，梅墨生成了許多美術家的朋友，終於憑著真才實學登上了中央美院中國畫系的教席。

雖然，努力與機遇使梅墨生成了90年代崛起於美術批評領域翹楚，但是我覺得同另些以批評為專業的同輩人比，他在書畫實踐方面的造詣與潛力同樣不容忽視。正因為這一點，他的書畫批評文章才顯露了不多見的藝術敏感和少有的直覺把握能力。不能否認，他在嘗試社會學式的批評方面亦有創獲，不過他比一般的社會學式的批評更能切入藝術本體的深處。

　　　　　　　　——薛永年（美術史論家、中國美術家協會理論委員會主任、中央美術學院人文學院教授）

梅墨生是少見的當代修養全面的青年藝術家，他是「通」了的一個難得的人才。

　　　　　　　　　　　　　　　　——朱乃正（書畫家、原中央美術學院副院長）

梅墨生的畫是真正的文人畫。

——張仃（書畫家、原中國美術家協會常務理事、原黃賓虹研究會會長、原中央工藝美術學院院長）

梅墨生先生是位年輕而才學出眾的藝術理論家和書畫家。他的書畫作品氣格雅靜，注重功力與精神內含又有獨創，尤其所畫山水，筆墨洗煉有情趣而時有奇氣，實為難得。

　　　　　　　　　　　——張立辰（畫家、中國美術家協會理事、中央美術學院教授）

梅墨生持古論今，謙謙儒風，道釋唯中。幾回晤面，翩翩君子風采入性。以書畫養心，詩詞為岸者，青藤為體，白陽為用，既有孤山植梅之實，又及子久山居之筆。承繼道統，墨痕新意，以新世紀筆墨無游絲之礙，亦得中道之基。感佩其從容自閑，智明立顯。茲賀其於臺灣書畫展之際，撰文祝禱：梅魂養性千秋筆，墨生得意萬世情。

　　　　　　　——黃光男（臺灣國策顧問、原臺灣歷史博物館館長、原臺灣藝術大學校長）

梅墨生在詩、書、畫各方面來看完全承繼了中國最精緻文化的底蘊，他又透過自己的思想體會及理論，創作出來及發表的內容我都非常敬佩，以當代來說他是非常難得的一位詩、書、畫全才，而且又有自己新意的藝術家。

　　　——張炳煌（臺灣書學會會長、臺灣詩書畫家協會理事長、淡江大學書法研究室主任）

梅墨生是當代具有人文精神和文化內涵的藝術家和理論家，其畫清雅空靈，其書樸拙厚重，其詩古意盎然，其論微言大義。傳統文人講究詩書畫結合，梅墨生堅守傳統藝術價值，詩書畫兼修並為，在書畫人文內涵相對缺失的今天，具有重要的積極意義，對於當代書法創作的繁榮與發展起到一定的推動作用。

——張海（書法家、中國書法家協會主席、鄭州大學美術學院院長）

特別希望能有更多像梅墨生這樣的理論和實踐雙修的藝術家出現在中國的畫壇上，才能把中國畫的文脈傳承下去。

——張曉凌（美術理論家，中國國家畫院副院長）

初識梅墨生，眼前好像古人翩然而至。他允文允武，書畫藝術既成一家，求道修行又卓然有成，似方外之人，又絕不是方外之人。

梅墨生是當代罕見的全方位文人，他的繪畫最足以說明其境界與格局，以山水作品為例，固然奠基於中國傳統文化的底蘊，呈現傳統文人情境，卻迥然不同於寄情山林逸趣，強調淡泊明志者流，尤其值得注意的是，筆墨之間看似悠閒、實則嚴峻，正好對照他雖然是廓然無累的求道者，也是積極任事的實踐家，因此才能在中國文化遭逢巨變的時代，堅定自己的文化立場。特別難得的是，梅墨生外貌儼然，不過是中年老成，置身後資訊時代，他竟能獨持中國畫的發展不必緊跟國際化的理念，極力維護古來翰墨傳統，抱元守一，心無雜念。

誠如識者所見，梅墨生的藝術既古又新，技進乎道。然而他以優遊自適之姿，勤篤身體力行，在壯年即累積了如此驚人的成就，不可不喟嘆—他之於當下有如奇蹟一般。

——張瓊慧（臺灣《傳藝》編輯委員、財團法人文化臺灣基金會執行長）

老梅這畫，這筆墨當代少見，這是真的筆墨，是地道的中國畫。

——陳丹青（畫家、文藝評論家、作家）

梅墨生先生藝術思維的時空是空靈的、精微的、甚至有一點點的神秘，梅先生的書畫藝術洋溢著，似天馬自由、雄健、行空；似野鶴淡然、素樸、無為。

——陳秀卿（中國書法家協會刻字藝術研究會副主任、中國書法家協會理事）

在梅墨生先生如此完美的書畫作品面前，一切都顯得那麼的不完美。

——陳俊良（策展人、設計師、臺灣自由落體設計總經理）

墨生之筆墨，在齊氏一派傳人筆墨日趨僵硬之大勢下，尤顯其清冷虛宕，此為其最重要之藝術特徵。墨生以善書稱於時，其題畫書法，自能超越時流，即其題跋，亦能做到文質彬彬、蘊藉有致。其畫法雖源自齊氏，然並非以簡略為標榜，或以「不似之似」為藉口掩其技術上之無能，而以筆墨交融之內美為尚，傳統中國繪畫之理想主義審美傾向，於其作品中不時可以顯露出來。當今中國畫壇齊氏傳派畫家眾多，然能有如此文雅風致充盈於畫幅中，可謂是鳳毛麟角。

——陳滯冬（書畫家、藝術理論家、中國青年書法理論家協會副主席）

梅先生是非常傑出的水墨畫家，書法其實只是他的餘事，沒有沉重的包袱，所以書寫之際，並不過度借重技法，以及刻意的修飾。但也因此更容易流露他的本真和率性，顯得妙造自然，趣味雋永，更能深契藝術的本質。東坡所謂：「無意於佳乃佳」，正是此一境界。

——陳維德（書法家、海峽兩岸詩詞家聯誼會副會長、中國標準草書學會理事長、
臺灣明道大學國學與書法研究所講座教授）

在梅墨生的書法裡，有世人少有的清氣。除此而外，認真讀解梅墨生的書法，又能強烈地感受到他對熱、利、圓的追求，其「熱」表現在他的敢於著力表達自己對世事的關懷，這從一個側面說明他所想往的「清」，不是不食人間煙火，而是排除了醜惡的美好；其「利」表現在他的書法表達情感時的痛快淋漓的爽氣；其「圓」則表現在他的書法表達上述美感的手法的稔熟和不激不厲、溫文爾雅。所有這些，共同說出了梅墨生對書法技法的精深的修煉，對藝術美學的貫徹領悟，以及此二者在作品中所得到的完美結合。我預言，梅墨生書法將成為它所存在的時代標誌性的果實。

——陳震生（書畫家、藝評家）

梅墨生首先具備的是深厚的中國傳統文化的學養，在這個意義上，他是一位術有專攻的學者，他在書畫批評方面的許多獨到見解和切中時弊無不得益於此種學者風範。其次，他是一位書法家，既有傳統臨帖研碑的功底，又汲取了諸多漢魏民間書風。筆力內斂，筆勢則搖盪擒縱，沉凝堅厚中挾裹著古淡天真，有一種變化無方不可端倪的感受，那實在是他性情沉靜而又抑制不住內心激情騰蕩的外露，從這個意義上，墨生的畫具備了傳統文人畫最為典範性的特質，他所追求的已不是畫面形象的傳達，而是掩藏在筆墨背後的一種人文精神，一種積澱了五千年的中國傳統文化的「詩思」和「哲思」。那些作品以犧牲造型的堅實為代價，筆墨疏淡，蕭散簡遠，講究「淡」字、「靜」字、「清」字，顯

得心境的孤高清逸，坦蕩透明。雖然，他的筆法、墨法無限尊崇著傳統的典範程式，但雲氣，水口，甚至山石的某些局部已作了現代構成的整合，他從自我的藝術感悟中去理解、消化、把握古典山水的雋永之美，並由此推演著自己的個性。

他對傳統的執著，包括對筆墨重要性的堅持，都體現出同代人中罕有的勇氣和功底，他是在現代文化形態下對傳統文人畫的一次回溯與禮贊，這種回溯與禮贊的價值，就是對掩遮在現代文化背後蒼白與單調的精神含量和文化內蘊的一種反撥，就是沖出西方現代派後現代派種種形態的重圍而突現中國畫的民族主體藝術精神，對於紛繁喧囂不斷追逐新潮的畫壇，他始終表現出一種特有的冷靜與沉著。在這種冷靜與沉著的背後，我們是否已感受到梅墨生作品裡一股深沉而雋永的精神含量與文化氣息呢？

——尚輝（藝評家、《美術》雜誌執行主編）

詩人的詩詞水準是一個檢驗。從作品中我們看到梅墨生的詩詞技巧是嫻熟的，章法是嚴謹的，學養是深厚的，詩心是靈動的。而我最為看重的是作品透出一股子勁道，一種氣場。如寫沈增植的「寒林生老氣，尺幅動春矗」，如寫齊白石的「多少風流成百歲？人間巨匠起桑麻」，如寫鄧爾疋的「嶺南人楚楚，卷上氣恢恢」，如寫林散之的「大聾只是聾朝市，妙語原來語佛仙」，等等。這些詩句不僅生動、傳神，更見功力、見詩心。詩詞之道於此最能見出高下來。

——蔡世平（詞人、中央文史館中華詩詞研究院副院長）

贈墨生老弟：能受天魔真鐵漢，不遭人嫉是庸才。

——孫伯翔（書法家、中國書法家協會理事）

梅墨生先生多年潛心書畫詩詞及理論研究，堅持傳統，弘揚國學，久享盛譽，為世矚目，他的多方修養為繼承和創新中國畫有一種啟示作用。

——楊曉陽（畫家、中國國家畫院院長、中國美術家協會副主席）

毫無疑問，梅墨生是以傳統作為其基本底色的，他在以手中之筆執著追求傳統文化的精髓。從丈尋巨制到扇面冊頁，每幅畫都凝聚了他的智慧，凝聚著他的文化品格與人文精神。

吾以為，淡遠之境既是一種高古的畫境，更是一種人格的寫照。非有不俗的學養，高古的心態，頗難能達此境界。尤其在今日，中國傳統文化遭到挑戰，人們以文化轉型、市場經營為藉口放棄崇高，消解價值追求，以形式的鮮亮、技巧的玩弄來展示精神世界的迷失與浮躁，且這樣做很能滿足時下之需及輿論認可。正因此，梅墨生高標遠古之境具有了深刻的現實意義。梅墨生的可貴之處就在於此，

寧可為孤獨折磨得鮮血淋漓，也不肯依附平庸而失去血色。

——王元軍（中國書法家協會理事、首都師範大學書法文化院副所長）

梅先生的字又能見到「清」字，氣貫神暢、和雅靈動，這實在是南帖的精神和情韻了。但我並不以為這是老梅什追求碑與帖的熔鑄，毋寧說，老梅作字是其之為人的真實寫照，它不是那種端平的廟堂之氣，也絕沒有那種甜媚的市井之氣，它是奇拙的、疏淡的、生動的、清邁的，是地道的山林之氣。梅先生的畫，造境空闊，筆墨疏淡，簡約中見豐富，氣格雅靜，筆墨洗煉，有奇氣。

——王平（畫家、藝評家、中國國家畫院研究員、信息交流中心主任）

在梅墨生的藝術世界裡，我們總能閱讀到一種詩人般的喟歎，這喟歎是深沉的，透脫著青銅大器的凝重和蒼茫以及天舒月朗的清靈和睿智。

——王東聲（藝評家、北京理工大學藝術學院教授）

我很難說清墨生的書畫理性勝於情感還是情感勝於理性。他的確是一個善於思考的人，他又極富於情感。我沒有問過墨生在創作時伴隨他更多是情感還是理性，但我覺得那裡面更多的是理性成分，或者可以說那裡面更多的是冷靜而不是躁動，是一種隨遇而安而不是上下奔突，是道與禪而不是儒與墨，更多的是「內聖」而不是「外王」，更多的是對自我的觀照與檢討，而不是對人的炫耀與聲張。

所以在談墨生書畫的風格時，我幾乎不願說「他是從哪里來的」這樣的話，他應該是從他自己那裡來。

——王強（書法家、中央財經大學文化與傳媒學院院長、教授）

墨生的書畫清氣、奇氣、大氣！

——王學仲（書畫家、原中國書法家協會副主席）

墨生於藝術，可謂愛得深沉。他把自己的時間精力，全部投入到詩文書畫之中，矻矻以求，從不嘩眾取寵。重視多方面的素養，使他在審美意識上獲得了高出常人的立足點，看看他的作品，相信你會感覺到那心源萬緒的流瀉，會發現那真實不虛的自我。

——王鏞（書畫篆刻家、中央美術學院教授）

梅先生的畫，首先他是以書法入畫的，這是中國畫非常根本的一件事情，他通過筆墨的一個錘煉，

把自己從武學當中得到的一種氣，還有從讀書當中得到這種氣結合起來，運用到他的畫中是一個很突出的一種表現。

——吳悅石（畫家、中國國家文史館特約研究館員、中國藝術研究院特約研究員）

梅先生敢言人所不敢言，能言人所不能言。

——魏啟後（書法家、山東省書法家協會名譽主席）

梅墨生將太極拳的功力打到書法的筆劃中，落筆、走筆、轉折、收筆與出步、行掌、迴旋、發力、收氣，異曲同工。因此，墨生先是以書法名，後山水花鳥全面開花。中國文化中的棋琴書畫文武之道都是相通的，打通一點，即可一通百通。

梅墨生，一個宋人的面孔，一套漂亮的太極拳法，一顆詩詞歌賦的文心，外加精妙的書法繪畫，我們稱他為梅派，這個梅不是梅蘭芳的梅，這個派，也不是海派嶺南畫派的派。

——于水（畫家、中國藝術研究院研究員）

梅兄，老朋友了，我在北京辦第一次個展，邀請梅兄來欣賞、評價，墨生先生是中國現在在大陸我所曉得的文化人中了不起的對書畫、對書畫的理論都有很具體認知的人，所以當年在研討會時我跟他有切磋，有很好的互動，交換意見，因此我們成了好朋友。這些日子他應臺灣藝術大學的邀請客座教授半年，這麼一個機會就又和他重會了，我們是舊交，在中國水墨畫認知方面有很多相同之處，在對梅先生有所介紹的時候，你曉得以歐豪年對中國畫創作的意見來解讀梅先生的畫，也一定有可觀之處。

——歐豪年（書畫家、臺灣藝術大學兼任教授、臺灣中央研究院嶺南美術館榮譽館長）

※ 以上評點人物依照臺灣姓氏注音排序

文獻資料

藝術活動年表

個人美術館

2012 北戴河梅墨生藝術館開館（中國河北省秦皇島市）

2014 遷安梅墨生藝術館開館 （中國河北省遷安市）

個展

1990 河北省博物館

1997 中國美術館

2000 北京國際藝苑美術館

　　　　廣束束莞可園

　　　　廣東順德天任美術館

2001 哈爾濱師範大學藝術學院

2003 秦皇島群藝館

2004 河北師範大學

2007 杭州恒廬美術館

　　　　韓國首爾中國文化中心

2009 798 喜神藝術空間

2010 青島市博物館

2010 德國不來梅市政圖書館

2011 廣東江門市美術館

　　　　揚州八怪紀念館

　　　　保利博物館

2012 中國人民大學圖書館

　　　　新加坡中華總商會

　　　　馬來西亞南方學院和馬六甲國際書畫聯盟

　　　　廣東佛山市圖書館

　　　　濰坊市博物館

2013 廣東美術館

　　　　浙江美術館

　　　　唐山市政協書畫院

2014 意大利聖十字博物館

　　　　臺灣志生紀念館

　　　　法國巴黎中國文化中心

2015 鎮江博物館

華僑博物院

杭州西湖畫會

臺灣居意古美術

聯展

1987　日本鳥取書畫展

1988　中國新書法大展

1989　首屆全國青年書法家作品邀請展

　　　棠湖國際書法邀請展

1990　全國第三屆青年書法篆刻家作品展

1991　懷素書藝研討會暨草行書作品展

　　　紀念衛門書派全國著名書家作品邀請展

　　　現代名家書法邀請展

1992　第三屆中國書法藝術節中國當代書畫名家墨蹟邀請展

　　　全國書畫家作品展覽

1993　全國第五屆中青年書法篆刻家作品展

1994　新加坡獅城書法篆刻會成立暨紀念國際書法交流展

1995　江蘇畫刊 20 年展

　　　中國・日本現代水墨畫交流展

1996　中國鴕鳥藝術珍品展

　　　亞東之光名家書法展

　　　第二屆國際書畫藝術家精品邀請展

　　　當代名家書法邀請展

　　　當代書法名家精品展

1997　新書畫同源藝術大展

1998　緬懷周恩來誕辰一百周年・全國書畫名家作品邀請展

　　　韓國 98 東洋國際書藝展

　　　全國首屆著名作家、詩人、書法家、畫家作品聯展

　　　紀念中國佛教二千年・佛教藝術展

　　　全國隸書展

　　　中國山水畫展

　　　中國國際美術年——當代中國山水畫、油畫風景展

　　　泰國曼谷東南亞當代著名中國百家精品展

1999　世界和平美展

世紀之門：1979 — 1999 中國藝術邀請展

中國書法年展

千禧年‧慶澳門回歸名家書畫精品展

2000　中國近當代部分書畫名家作品展

第六屆中國藝術節國際書法大展

「守望與前瞻──當代中國書法十二人展」全國第八屆中青年書法展

2001　《榮寶齋》創刊一周年書畫名家邀請展

臺灣中華書畫藝術研討會新世紀名家書畫展

韓國東洋書藝展

中國藝術博覽會「傳統魅力」主題展

2002　「水墨狀態」──炎黃藝術中心當代水墨畫邀請展

2003　韓、中、日──大韓民國東洋書藝展

今日中國美術展

第十四屆中日友好自作詩書法交流展

第一屆全中國代表書家作品展

第二屆全國畫院雙年展

「東方之韻」大型中國畫展

2004　德國不來梅市中國文化展覽

2005　中國畫研究院年度展

《榮寶齋》創刊 5 周年中國書畫名家邀請展

中國畫研究院年度提名展

水墨河北──首屆當代河北籍中國名畫家邀請展

2006　全國當代花鳥畫家提名展

2007　今日中國美術展

藝術之顛書畫展

韓、中、日──大韓民國東洋書藝展

中國文化遺產年、中國書畫名家作品展

回歸‧交融　　祖國內地和香港兩地美術家交流展

榮寶雅集──榮寶齋畫院首屆手卷、冊頁提名展

天境幽韻──青城山寫生展

當代經典中國畫邀請展

第四屆全國畫院中國畫展

中國美術館第二屆當代名家書法提名展

法國巴黎北站藝術中心畫展

2008　情系奧運‧當代中國花鳥畫大展暨第十四屆當代中國花鳥畫邀請展

「與傳統打一照面」書畫展

北京大學一百一十周年校慶邀請展

奧林匹克美術大會書畫展

全國廉政文化大型繪畫書法展

西岸國際藝術區開園慶典活動暨「九乘九博藝名家邀請展」

水墨主義・當代主義　　上上國際藝術年展

書畫 30 年・紀念中國改革開放 30 周年藝術成就展覽

「1978 — 2008 新時期中國畫之路」書畫展

2009　暖流・重建美好精神家園──全國書畫名家賑災特展

中國畫名家手卷作品展

融・聚──中國國家畫院學術邀請展

中國山水畫學術邀請展

中國韓國建交 17 周年紀念特別企劃交流展

2010　大型文獻紀錄片《經典與不朽》成果發佈暨中國美術名家作品展

2011　首屆中韓優秀書畫家邀請展

慶祝中國共產黨建黨九十周年中國書畫家澳門展

東方墨・第三屆中國當代水墨藝術家邀請展

靜玩・視平線十年慶展

慶祝建黨九十周年暨中國書法家協會中央國家機關分會成立 20 周年全

國著名書法家作品邀請展

2012　寬度 4 集體通道──當代水墨與傳統水墨對照展

鑒墨──首屆藝術品評估委員會委員書畫展

奧林匹克美術大會

紀念韓中建交二十周年暨當代中國畫名家邀請展

藝術・經典中國國家畫院美術作品展

藝術首都──巴黎大皇宮國際藝術展中國展區

美國邁阿密 ARTEXPO 國際美展

藝術與文明的對話── 2012 盧浮宮國際美術展

中國文化傳媒集團中國美術院揭牌儀式暨中國美術作品展

2013　翰墨傳承中國美術館癸巳新春楹聯書法展

全國中青年山水畫邀請展

中國畫學會第一屆全國中國畫學術展

韓國「期盼和平── 2013 年北蘭亭上巳雅集」展

2014　臺灣藝術大學美術學院師生聯展

當代中青年書法二十家學術邀請展

翰墨書香中國名家書畫展

一人一品《中國國家畫廊》年度學術邀請展

「觀乎人文」首都高校教授全國巡展

首都師範大學建校 60 周年暨書法學科創建 30 周年書作展

2015　「墨裏乾坤」2014 屆中國國家畫院梅墨生導師工作室精英班結業展

專著與出版

·專著／編著

1993　《現代書法家批評》（山西高校聯合出版社）

1994　《中國書法全集·何紹基卷》（榮寶齋出版社）

1997　《書法圖式研究》（江蘇教育出版社）

　　　《中國人的悠閒》（遼寧人民出版社）

1998　《精神的逍遙——梅墨生美術論評集》（安徽美術出版社）

1999　《現代書畫家批評》（北京圖書館出版社）

　　　《中國書法賞析叢書》（北京圖書館出版社，主編）

2000　《中國名畫家全集　李可染》（河北教育出版社）

　　　《中國當代油畫名作典藏——朱乃正》（山東美術出版社）

2001　《山水畫述要》（北京圖書館出版社）

　　　《當代書畫家藝術叢書—化蝶堂書畫》（河北教育出版社）

2002　《藝術家隨筆文叢》（文化藝術出版社，主編）

　　　《中國名畫家全集——吳昌碩》（河北教育出版社）

2005　《中國名畫家全集——虛谷》（河北教育出版社）

　　　《現當代中國書畫研究》（陝西人民美術出版社）

　　　《記憶的微風》（海關出版社）

2007　《造化神功　齊白石藝術展畫集》（匡時國際拍賣）

　　　《大道顯隱——李經梧太極人生》（當代中國出版社）

2009　《百年中國畫經典》（山東美術出版社，主編）

2010　《李經梧太極內功及所藏秘譜》（當代中國出版社）

　　　《文脈 狀態》繪畫評論集（新大陸詩刊、北京當代美術館、山東省美術館）

2012　《藝道說文——梅墨生書畫文集》（西泠印社出版社）

　　　《大家不世出——黃賓虹論》（西泠印社出版社）

　　　《李經梧傳 陳吳太極拳械集》（當代中國出版社）

2013　《一如詩詞 梅墨生近年詩詞精選》（江西美術出版社）

·出版

1994　《梅墨生書法》（文津出版社）

1997　《梅墨生畫集》（新華出版社）

　　　《梅墨生書法集》（榮寶齋出版社）

1999　《中國書畫名家》—《梅墨生書法》

　　　　　　　　　　　《梅墨生花卉技法》

　　　　　　　　　　　《梅墨生畫山水》

　　　　　　　　　　　《梅墨生談藝錄》

　　　　　　　　　　　《梅墨生作品賞析》（音像製品，諾亞文化出版社）

　　　《當代書畫家藝術叢書——化蝶堂書畫 梅墨生》（河北教育出版社）

2001　《當代著名青年書法十家精品集——梅墨生卷》（汕頭大學出版社）

2002　《梅墨生寫生山水冊》（香港中國藝苑出版社）

　　　《在北大聽講座——思想的樂章》第七輯——《中國書法的欣賞與技巧漫談》（新世界出版社）

2003　《中國名畫家精品集——梅墨生》（河北教育出版社）

2004　《大器叢書——梅墨生》瓷畫集（河北教育出版社）

2006　《當代最具升值潛力的畫家——梅墨生》（河北教育出版社）

　　　《當代中國畫市場調查報告·梅墨生卷》（人文藝術出版社）

　　　《梅墨生寫生作品集》（河北教育出版社）

2009　《中國美術館當代名家系列作品集——書法·梅墨生》（河北教育出版社）

　　　《當代大型中國畫名家紀錄片 傳承與開拓——當代著名山水畫家梅墨生》（音像製品·中央電視台老故事頻道出版）

　　　《中國名畫家全集——梅墨生》（河北教育出版社）

2010　《跟梅墨生學山水畫》（音像製品·中央數字書畫頻道出版）

2011　《梅墨生花卉技法入門》（音像製品·中央數字電視書畫頻道出版）

2012　《美術人生 中國當代著名畫家叢書——梅墨生》（中國文聯出版社）

　　　《現代繪畫史代表畫家作品選——梅墨生作品選》（山東美術出版社）

　　　《眼中丘壑——梅墨生寫生作品展集》（吉林美術出版社）

　　　《水墨品質系列：雲入山懷——梅墨生》（山東美術出版社）

　　　《美術人生 中國當代著名畫家叢書 梅墨生》（中國文聯出版社）

　　　《當代中國畫市場調查報告 梅墨生》（山東美術出版社）

2013　《從容中道——梅墨生畫書詩巡展·廣東行》（廣東美術館）

　　　《從容中道——梅墨生畫書詩巡展·浙江行》（浙江美術館）

2015　《當代風雅——梅墨生詠四十現代書家詩書法作品集》（廈門大學出版社）

收藏

·美術館及機構

1990　河北省博物館收藏書畫一幅

1996　中南海收藏書畫一幅

2000　廣東順德天任美術館收藏書畫二幅

2000　廣東美術館收藏書畫二幅

2001　成都杜甫草堂博物館收藏書畫二幅

　　　泰國曼谷中國畫院收藏書畫一幅

　　　廣東孫中山紀念館收藏書畫一幅

2004　德國專業畫家協會收藏書畫一幅

2007　韓國首爾中國文化中心收藏書畫二幅

　　　釣魚臺國賓館收藏書畫二幅

2008　人民大會堂收藏書畫三幅

　　　奧林匹克藝術中心收藏書畫一幅

　　　中國美術館收藏書畫二幅

2009　中國人民外交學會收藏書畫一幅

　　　香港新聞出版社收藏書畫一幅

　　　臺灣成功大學收藏書畫五幅

2011　中國駐馬來西亞大使館收藏書畫一幅

　　　保利藝術博物館收藏書畫一幅

2012　貴州省文史研究館書畫一幅

　　　中國人民大學圖書館收藏著作《梅墨生書法集》、《梅墨生畫集》各一本

　　　中國人民大學圖書館收藏書畫一幅

　　　臺灣佛光山收藏書畫一幅

2013　廣東美術館收藏書畫五幅

　　　浙江美術館收藏書畫五幅

2014　義大利佛羅倫斯聖十字教堂收藏書畫一幅

　　　義大利國家藝術研究院收藏書畫一幅

　　　臺灣大同大學收藏書畫一幅

2015　鎮江博物館收藏書畫一幅

　　　華僑博物院收藏書畫一幅

·私人

2012　臺灣海基會會長江丙坤收藏書畫一幅

　　　臺灣國民黨名譽主席連戰收藏書畫一幅

捐贈

1990	第十一屆亞洲運動會集資捐贈書法二幅
2000	中國青少年發展基金會實施希望工程捐贈國畫一幅、書法一幅
2006	慈善書畫萬裏行活動中華慈善總會捐贈國畫作品一幅
2008	「真情無價・真愛永存」中國當代藝術品慈善拍賣活動捐獻書法　幅
	四川省汶川縣特大地震災區人民奉獻愛心捐贈書法一幅
	中國美術家協會向四川省汶川縣等重災區捐贈書法一幅
	暖流 重建美好精神家園——全國書畫名家賑災特展捐贈國畫一幅
2009	中國殘疾人聯合會捐贈書法一幅
2010	中國宋慶齡基金會「心靈彩虹計畫」、「關愛・責任」捐贈書法一幅
2013	中國愛心藝術家救助貧困地區孤寡老人捐贈捐贈書法一幅

學術活動

1995	文章《晚清書家何紹基及其書法的若干問題》入選 1995 年國際書法史學術研討會
1998	紀念郭味蕖先生誕辰九十周年・郭味蕖藝術研討會
1999	紀念《文藝研究》創刊二十周年暨世紀之交「中國文藝理論研討會」
	韓國漢城藝術殿堂中心「當代東亞文字藝術展」
2000	瀋陽魯迅美術學院講座
	中國瀋陽書畫藝術節發表論文
	北京大學「書法的技巧與欣賞」講座
	臺灣臺北市立師範學院「跨世紀書藝發展國際學術研討會」
2001	北京三聯書店藝術的注視系列講座之「中國書法在現當代」
2002	中華世紀壇「畢加索和他的世界」講座
	「中國油畫與二十一世紀」大型學術會上發表《中國畫傳統與中國文化精神的幾點闡釋》
	「中國文化產業論壇」發表《文化產業與美術產業》
	中央民族大學美術系「中國畫五題」講座
2003	「中國美術館建館四十年暨重新裝修竣工展覽開幕式及研討會」發表《二十世紀的中國寫意畫》
	「自然、科學與美」研討會
2004	中國當代文學研究會赴歐洲八國文化交流考察
	中國文物學會中國書畫鑒定班講座
	黃賓虹國際學術研討會發表《在筆墨之中 在筆墨之外》
	杭州「恒廬講壇」座談與盧坤峰、張立辰、吳戰壘、毛建波共談「黃賓虹藝術」

杭州「紀念吳昌碩誕辰 160 周年學術活動」

湖南湘潭首屆齊白石國際文化藝術節

2005　中央美術學院「黃賓虹山水畫的文化內蘊」專題講座

中國美術館「當代中國書法創作與文化建構」學術研討會

2006　杭州「從筆墨鑒定國畫」講座

中央美術學院「學院之光」主題頒獎活動

中國美術館「黃賓虹的筆墨世界」講座

徐悲鴻紀念館、翰海拍賣公司徐悲鴻的作品《愚公移山》鑒定研討會

上海「中國山水畫研討會」

中央美術學院版畫系研究生短期授課

2007　哈爾濱「紀念遊壽書畫展學術研討會」

人民大會堂《十二生肖首日封》首發式活動

炎黃藝術館主持「齊白石作品展」暨齊白石逝世五十周年開幕式

策劃主持中國國家畫院、《中國書畫》主辦的「造化神功——齊白石藝術展」

山西「傅山誕辰 400 周年學術紀念會」發表論文入選《傅山紀念文集》

韓國首爾中國文化中心「中國文藝中的太極理趣」講座

李可染藝術與二十世紀中國美術國際研討會

《藝術中國——美術經典講座》主講「太極之維——中國文化中的陰陽理趣」

2008　北京大學校慶 110 周年書畫研討會

中國國家畫院美術館「中國畫的筆墨與氣象」講座

「紀念何海霞先生誕辰一百周年」活動

中國美術館陸儼少百年誕辰學術研討會

北京大學書法藝術研究中心「書法的氣息」講座

中國國家畫院「中國書法漫談」講座

中國美術館主持「新時期中國畫之路 1978 — 2008」研討會

中華世紀壇「傳承與守望——翁同龢家藏書畫珍品展」系列講座之「氣象——中國畫的人文精神之美」

中國美術學院「三十年中國畫的現狀與問題」講座

2009　中央美術學院「中國畫三十年」講座

北京故宮「丘壑獨存——張仃書畫藝術展」開幕式及研討會

上海美術館「史詩與牧歌——劉大為作品展」開幕會及研討會

中國人民解放軍藝術學院講座

臺灣成功大學創意產業設計研究所「大陸藝術家來臺藝術村駐點」活動

安徽省博物館「經典回顧與現代思考 中國畫學術系列活動」

四川成都「中國山水畫學術邀請展暨中國山水文化高峰論壇」

「文明對話——中法藝術家文化交流團穿越歐亞大陸之旅活動」

中央台網路電視美術視界「美術大講堂」

中央文化幹部管理學院「書法與中國文化」講座

中國美術館主持「賴少其書畫展」研討會

香港書譜學院（宋莊）研修班「書法的筆勢」講座

清華大學美術學院藝術品投資與鑒賞班「中國畫的品鑒」講座

首都師範大學主持「第七屆漢字書法教育國際學術研討會」

第十八屆世界美學大會

北京畫院「齊白石藝術國際論壇」開幕式及研討會

湖北十堰「第四屆世界傳統武術節暨第九屆中國武術國際旅遊節」

2011　「中醫影響世界論壇」北京會議發表「中醫是中國文化的理念載體」

杭州潘天壽基金會「超山梅花節首屆中國水墨論壇雅集」

中國藝術研究院美術研究所「書法與音樂」學術研討會

北京文聯和北京文藝評論家協會「讓文藝回歸心靈：2011・北京文藝座談會」

人民大會堂「中國畫學會成立大會」並被選舉為理論學會委員

中國美術家協會、浙江省博物館、浙江美術館、北京畫院「同源異彩——黃賓虹與林散之・李可染藝術展」研討會

炎黃藝術館「中國書畫之美」講座

「中醫影響世界論壇廣西・巴馬會議——中醫長壽行活動」發表「性命之學與治病與養生。」

榮寶齋《張大千全集》研討會

釣魚臺國賓館二十一屆重陽聚會

清華大學美術學院建院 55 周年及《張仃追思文集》首發儀式等系列活動

2012　「中醫影響世界論壇（2012.6）專題會議——中醫哲學理論研討」活動發表「從內氣看中醫」

中國人民大學圖書館「雅逸——梅墨生書畫展」

中國人民大學圖書館「中國書畫的鑒與賞」專題講座

全國政協禮堂金廳「第五屆中國民族文化產業發展論壇」

大陸藝術家代表團訪問臺灣

俄羅斯《氣功》雜誌講學

俄羅斯 EASTETICA 俱樂部俱樂部講授氣功和太極拳

北京大學藝術學院講座

清華大學美術學院講座

中國國家畫院講座

中國藝術研究院、《光明日報》、中央文化管理幹部學院、西泠印社「文人畫創作座談會」

2013　「泰山木工機械杯」《中華武術》三十年頒獎盛典暨中國武文化泰山高峰論壇

銀穀藝術館「百年巨匠——電視專題片及叢書首發式座談會」

韓國仁川大學藝術學院講座

浙江畫院 30 周年紀念活動專家懇談會

中央黨校傳統與美學養生文化講座

中央美術學院「南北對話─回望董其昌」──「從近現代山水畫看南宗傳統」講座

浙江大學「紀念馬一浮誕辰 130 周年暨國學研討會」

北京大學藝術學院講座

中國國家畫院梅墨生工作室成員西安終南山寫生

西安美術學院「中國畫的文化品質」講座

北京大學養生文化研究中心「中華養生系列大講座」之三

「內煉與養生」──中華養生文化漫談

唐山市政協書畫院成立慶典並授予特聘院長

北京中醫藥大學「太極內功與內煉」講座

北京大學三智道商國學高級研修班「中國畫的藝術欣賞」講座

竹林經舍「藝術與道禪」講座

北京市東城區黨校「行書筆法與名帖欣賞」講座

北京畫院「中國畫漫談」講座

炎黃藝術館「南北宗回望董其昌中國山水畫學術研究邀請展」研討會

廈門大學藝術學院短期講學

勞動人民文化宮（太廟）百名書法家、聯合國官員書寫百米書法長卷活動

「第七屆中國焦作國際太極拳交流大賽」及「第七屆中國焦作國際太極拳交流大賽名人名家
大講堂」活動

香港文匯報 65 周年慶典及雅集

北京市文化局文化站「中國藝術與文化」講座

武漢中國刊博會《武當》創刊 30 周年及演武大會

北京人學藝術學院「道──傳統藝術與文化」講座

挪威、冰島畫家采風團活動

中華武術雜誌社「名家講堂」太極班「內煉與養生」講座

釣魚臺國賓館重陽聚會

順義麥聖石公司國畫院講座

清華大學美術學院講座

梅墨生工作室邢臺太行山峽谷寫生

中國美術學院研究生課程授課

北京大學哲學系、宗教系「中國傳統文化反思與展望」學術研討會

2014　臺灣藝術大學客座教授講座半年

臺灣大同大學講座

臺灣明道大學講座

臺灣華梵大學講座

臺灣臺南大學講座

臺灣鹿港講堂講座

臺北陳式太極拳總會交流活動

臺灣中華仙學會交流活動

「政大杯」國際太極拳大賽名家表演

臺灣鄭子太極拳研究會演講

臺中市書法家協會「漫談書法」講座

鄭子太極拳研究會時中學社「太極拳修煉」講座

北京中醫大學「功夫、養生、藝術漫談」講座

廣州嘉德拍賣「黃賓虹繪畫的賞與鑒」講座

海南博鰲太極文化論壇暨全國「企業家杯」武術太極拳大賽

浙江蕭山「友成杯」第五屆太極健康大會太極文化高峰論壇

廈門大學 EMBA 中心「養生與藝術漫談」講座

中國文化幹部學院「中國書畫與中國文化」講座

匡時國際拍賣「中國近現代書畫中的金石趣味」講座

北京畫院「中國畫的時代性、民族性、學術性」講座

廣東省中國畫學會成立大會暨「北往南來——百年中國畫大家與廣東學術研討會」

第六屆海峽兩岸暨港澳地區藝術論壇

中央美術學院蘭亭高研班講座

梅墨生工作室鎮江寫生

2015　中國書法院高研班講座

鎮江霍培林孫氏太極拳大會及收徒儀式

書譜社書法座談會

中央美術學院成教部蘭亭班展覽開幕式

河北省文化廳及中國文化部春雨工程文化培訓班「生活、文化傳統與藝術創作」講座

海南博鰲太極文化高峰論壇太極拳講座

北京大學哲學系國學班「太極理趣」講座

西安國際楊式太極聯誼會

梅墨生工作室學生杭州寫生

北京畫院關良研討會

日本伊豆「2015 中國水墨指墨畫國際研討會」

梅墨生工作室延安寫生

延安大學講座並受聘為客座教授

北京體育大學《武學講壇》「太極拳與內丹學」講座

杭州「藝術與市場的張力」研討會

景德鎮「2015年全國市長杯太極拳比賽暨太極文化高峰論壇」

「無愧時代當代名家邀請展」開幕式及研討會

唐山美術館「紀念畫家于潤先生誕辰八十周年書畫展」開幕式

現代文學館「紀念李子鳴活動」

中國美術館「海上明月趙冷月書法展」開幕式及研討會

中國國家體育總局第三期全國「健身氣功精英計畫」培養對象高級研修班終南山講座

梅墨生工作室祖山寫生

北戴河梅墨生藝術館「當代水墨展」開幕式

北京中醫藥大學「中國藝術之美」講座

山西書法院「書法三題」講座

北戴河梅墨生藝術館「秦市收藏展」開幕式

山西五臺山「五臺山大聖竹林寺祈福音樂會」書法當場表演

鎮江圖書館「藝術與修養」講座

清華大學美術學院世界藝術史研究所「反思與前瞻──中國書畫發展趨勢論壇」

法國巴黎第二屆世界健身氣功科學論壇「道家養生與中國文化」講座

北戴河梅墨生藝術館「宣道平精品書畫展」開幕式

中國社會科學院文化發展中心高研班「書畫鑑賞」講座

北京大學藝術學院開學典禮

張錫良書展研討會

北京大學藝術學院「中國畫鑑賞」講座

華北理工大學藝術院陶瓷大展及宣道平藝術展開幕式

中國文化部文化藝術人才中心書畫培訓班「中國書畫鑑賞」講座

山東諸城「回望北宋──紀念張擇端誕辰930年研討會」

匡時國際拍賣「龍坡遺珍」臺靜農作品及藏品──紀念臺靜農逝世25周年展開幕式及研討會

山東淄博正覺寺博山文化論壇

※ 以上資料截止2015年10月

文獻資料

藝術生活剪影

全家合影　1974 年

與太極拳恩師李經梧先生　1986 年

拜訪書法家、詩人肖勞先生　1994 年

啟功先生參觀個展合影　1997 年

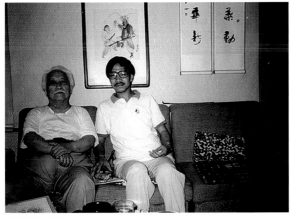

拜訪張仃先生　1998 年

在河南千唐志齋參觀　1998 年

在中央美術學院講堂上　1999 年

放筆於畫室　2000 年

在羅馬參訪　2000 年

與佛學依止師傅印長老　2001 年

三清山寫生　2008 年

在柬埔寨吳哥窟參訪　2009 年

與曾成鋼先生、孫志鈞先生、胡寶利先生在巴比松畫家村　2009 年

捷克首都布拉格寫生　2009 年

在嘉峪關參訪　2011 年

在印度參訪　2011 年

與道家恩師胡海牙先生　2011 年

在廣西巴馬參訪　2012 年

在英國倫敦訪學　2012 年

貴州寫生　2012 年

在莫斯科健身會所講授太極拳　2012 年

在臺灣與江丙坤先生合影　2013 年

在臺灣與國民黨榮譽主席吳伯雄先生合影　2013 年

在臺灣與國民黨榮譽主席連戰先生伉儷和中國海協會會長陳雲林
先生（左一）合影　2013 年

在臺灣與星雲大師合影　2013 年

在廈門大學講座與本書編著者錢陳翔先生　2013 年

在莫斯科紅場參訪　2013 年

在法國魯瓦河谷寫生　2013 年

在梵高呆過的聖羅米修道院　2014 年

在香港參訪　2014 年

訪問意大利藝術研究院　2014 年

訪問意大利聖十字教堂　2014 年

意大利聖十字教堂舉辦個展（左四為中國駐意大利大使李瑞宇先生）
2014 年

臺灣志生紀念館舉辦個展（左一為劉國松先生、左二為歐豪年先
生、左五為黃光男先生）　2014 年

中法建交 50 週年系列活動，於法國巴黎中國文化中心舉辦個展（左
三為中國外交部副部長、中國駐法國大使翟雋先生、左二為法國中
國文化中心主任殷福先生）　2014 年

與夫人張麗萍女士（左一）、女兒梅馨月女士（右一）　2015 年

在中國美術學院為研究生講座　2015 年

※ 以上資料截止至 2015 年

國家圖書館出版品預行編目資料

梅墨生 / 錢陳翔著. -- 初版. --
臺北市：藝術家, 2015.11
336面；23×30公分. --（華裔美術選集；4）

ISBN 978-986-282-152-7（平裝）

1. 梅墨生 2. 傳記 3. 書畫 4. 作品集

941.5 104008265

【華裔美術選集IV】

梅墨生 Mei Mo-sheng

錢陳翔　編著
圖版提供／鑄山古美術

發 行 人　何政廣
總 編 輯　王庭玫
編　　輯　梅馨月
美　　編　廖婉君

出 版 者　藝術家出版社
　　　　　台北市重慶南路一段147號6樓
　　　　　TEL：（02）2371-9692～3
　　　　　FAX：（02）2331-7096
　　　　　郵政劃撥：01044798 藝術家雜誌社帳戶

總 經 銷　時報文化出版企業股份有限公司
　　　　　桃園市龜山區萬壽路二段351號
　　　　　TEL：（02）2306-6842
南部區域代理　台南市西門路一段223巷10弄26號
　　　　　TEL：（06）261-7268
　　　　　FAX：（06）263-7698

製版印刷　欣佑彩色製版印刷股份有限公司
初　　版　2015年11月
字　　數　6萬字
定　　價　新臺幣1800元

ISBN　　　978-986-282-152-7（平裝）